75539

L'ÉMAILLERIE

DANS L'ANTIQUITÉ ET AU MOYEN AGE.

L'auteur de cet ouvrage se réserve le droit de le traduire ou de le faire traduire en toutes les langues; il poursuivra, en vertu des lois, décrets et traités internationaux, toute contrefaçon ou toute traduction faite au mépris de ses droits. Il en sera de même pour la reproduction des planches.

PARIS. — TYPOGRAPHIE DE HENRI PLON, IMPRIMEUR DE L'EMPEREUR,
RUE GARANCIÈRE, 8.

RECHERCHES

SUR LA

PEINTURE EN ÉMAIL

DANS L'ANTIQUITÉ ET AU MOYEN AGE

PAR

JULES LABARTE.

PARIS
LIBRAIRIE ARCHÉOLOGIQUE DE VICTOR DIDRON,
RUE SAINT-DOMINIQUE-SAINT-GERMAIN, 23.

DÉCEMBRE MDCCCLVI

AVERTISSEMENT.

A la fin de 1847, nous avons publié la description des objets d'art du moyen âge et de la renaissance que renfermait la collection Debruge-Duménil (1). Le catalogue descriptif et raisonné est précédé d'une introduction de 408 pages, dans laquelle sont rassemblés quelques documents sur l'origine, le développement et la technique des différents arts employés, depuis le commencement du moyen âge jusqu'à la fin du seizième siècle, à la décoration des églises et des habitations particulières, et à l'ornementation des objets usuels. La sculpture en bois, en ivoire et sur métal, la calligraphie, la peinture sur verre, la peinture en broderie et en mosaïque, l'émaillerie sur métaux, la damasquinerie, l'art du lapidaire, l'orfèvrerie, l'art céramique, la verrerie, l'art de l'armurier, la serrurerie, la fabrication des meubles et des objets usuels ont fait tour à tour l'objet de notre examen.

Le livre eut plus de succès qu'il ne le méritait; dès 1851, l'édition

(1) *Description des objets d'art qui composent la collection Debruge-Duménil, précédée d'une introduction historique.* Paris, Victor Didron, 1847.

était épuisée, et M. Didron, le savant directeur des *Annales archéologiques*, qui avait bien voulu charger sa librairie de la vente, nous en demandait une seconde

Bien que peu d'années se fussent écoulées depuis la publication de ce livre, l'archéologie du moyen âge avait fait, durant cet espace de temps, beaucoup de prosélytes; une foule d'érudits s'étaient mis à l'œuvre; des écrits fort intéressants sur certaines parties de l'histoire de l'art avaient été publiés, des monuments ignorés avaient été découverts et signalés.

Avant de réimprimer notre premier ouvrage, il fallait donc le mettre en harmonie avec les connaissances acquises, et relever quelques erreurs que l'étude des textes et l'examen attentif de certains monuments étaient venus nous dévoiler. Il nous semblait aussi que le tableau historique, par nous rapidement esquissé sous forme d'introduction à la description d'une collection d'objets d'art, n'était pas assez complet pour paraître isolément des objets dont les commotions politiques avaient amené la dispersion.

Nous nous sommes donc mis à la recherche de nouveaux documents. nous avons fouillé dans les livres imprimés et dans les manuscrits inédits, pour en tirer ce qui pouvait nous servir à retracer l'histoire, encore très-imparfaitement connue, des arts industriels au moyen âge. Une fois engagé dans cette voie, nous avons pris un plaisir infini à la parcourir. Quatre années y ont été par nous employées. Les extraits qui sont le résultat de nos investigations dans les auteurs, dans les comptes et les inventaires anciens et dans les chartes de toute sorte, fourniraient la matière de plusieurs gros volumes.

Ce travail préalable étant terminé, et tous ces documents classés et mis en ordre, nous nous sommes aperçu que pour les utiliser ce n'était pas simplement une seconde édition de notre introduction au catalogue

de la collection Debruge qu'il fallait publier, mais plutôt un nouvel ouvrage dont le cadre serait emprunté à l'ancien et qui prendrait le titre d'HISTOIRE DES ARTS INDUSTRIELS AU MOYEN AGE ET A L'ÉPOQUE DE LA RENAISSANCE.

Cette rude tâche ne nous a pas effrayé d'abord ; nous avons entièrement rédigé l'historique de l'émaillerie ; le titre de l'orfévrerie est fort avancé, et quelques autres chapitres sont écrits en partie. Mais arrivé à ce point, nous avons reconnu que pour donner à cette histoire des arts industriels toute l'étendue qu'elle devait comporter, nos travaux préliminaires n'étaient pas suffisants, et qu'avant de mettre la dernière main à l'œuvre, il fallait parcourir encore l'Italie et l'Allemagne, afin de connaître les monuments subsistants qui ont échappé à nos premières explorations et d'examiner avec plus de soin plusieurs de ceux que nous y avions déjà vus. Un trop court séjour en Angleterre, à l'époque de l'exposition universelle de 1851, nous avait dévoilé de nombreuses richesses ; il nous était également indispensable de les étudier. Nous avions compris aussi la nécessité de visiter quelques-unes des bibliothèques étrangères qui renfermaient à notre connaissance des manuscrits d'un grand intérêt. Mais il n'est pas toujours facile de pénétrer à l'étranger dans les sacristies des églises, dans les musées, dans les bibliothèques et dans les collections particulières où sont renfermés les objets de nos études, ni surtout de les examiner à loisir, comme il nous serait indispensable de le faire.

Aussi, pour ne pas être confondu avec le commun des touristes, et pour intéresser à nos travaux les savants conservateurs des bibliothèques et des musées, les gardiens des trésors et les propriétaires des collections, nous avons regardé comme utile d'indiquer à l'avance l'objet de nos recherches en faisant imprimer un fragment détaché de ce que nous avons déjà écrit de notre ouvrage. Nous avons choisi pour

cette publication partielle le chapitre premier du titre de l'émaillerie, dans lequel nous essayons de retracer l'histoire de la peinture en émail dans l'antiquité et au moyen âge, et qui présente dans son ensemble l'historique de l'émaillerie par incrustation.

On verra, en lisant ce fragment, que nous nous sommes efforcé de soulever le voile épais qui couvre l'histoire des arts industriels dans l'empire d'Orient. Les savants n'ont pas encore dirigé leurs travaux vers cette branche de l'histoire des arts qui doit offrir un grand intérêt, à notre avis, car les études que nous avons faites nous ont amené à penser que l'industrie artistique byzantine, au moins jusqu'au onzième siècle, a joui en Europe d'une haute prépondérance, qu'elle a fourni ses productions et ses modèles aux peuples de l'Occident, et que les Grecs, en un mot, ont été jusqu'à cette époque les maîtres de l'art. Nous croyons avoir démontré cette vérité en ce qui concerne l'émaillerie; mais, pour ce qui est des autres arts industriels, les monuments byzantins qui existent en Europe sont si rares, que nous ne pourrions pas, du moins quant à présent, en fournir des preuves aussi positives. Peut-être nous faudra-t-il les aller chercher en Orient, et visiter les établissements chrétiens de la Grèce, du mont Athos, de Constantinople, de l'Asie Mineure et de la Syrie, afin d'y retrouver ce qui peut subsister encore des productions de l'industrie artistique des Grecs du moyen âge. Mais ces recherches offrent des difficultés presque insurmontables; et si l'âge, la santé et les obligations diverses auxquelles les hommes sont astreints ne viennent point s'opposer au désir que nous avons de nous y livrer, ce ne sera pas trop, pour parvenir à un résultat utile, que d'être soutenu par la haute protection du gouvernement. Pour arriver à l'obtenir quand nous la solliciterons, il nous fallait donc révéler auparavant le but sérieux que nous voulons atteindre.

AVERTISSEMENT.

Un troisième motif, qui demande quelques explications, nous a décidé à faire cette publication partielle, le voici :

On ne peut écrire avec utilité sur les arts sans mettre sous les yeux du lecteur un certain nombre des monuments qu'ils ont produits. Nous avons donc jugé nécessaire d'accompagner notre histoire des arts industriels d'un album de cent planches qui fournira des specimen à l'appui de nos récits et de nos dissertations (1). Pour le composer, nous avons fait faire par d'habiles artistes, tant en France qu'à l'étranger, des dessins d'une grande exactitude. La photographie nous est venue en aide pour la reproduction de sculptures et autres objets de relief. Comme chacune des pièces que nous comptons reproduire est choisie avec un motif bien arrêté, toutes les planches de notre album se référeront au texte. Nous nous sommes appliqué surtout à y réunir des objets inédits; et si nous en donnons quelques-uns déjà publiés, c'est parce qu'ils ne l'ont été que d'une façon incomplète ou peu satisfaisante. Nous avons rassemblé les dessins nécessaires à la composition de quatre-vingts planches, et nous réservons les vingt dernières à la publication de monuments existants en pays étranger ou de pièces intéressantes que posséderaient des collections particulières, et qui nous seraient signalées. C'est donc encore pour avoir la facilité de nous procurer les dessins de ces vingt planches que nous avons résolu de donner une idée de nos travaux.

Pour faire apprécier le soin et la scrupuleuse exactitude que les artistes ont apportés à la reproduction des objets d'art que nous publierons, nous joignons à nos *Recherches sur la peinture en émail dans l'antiquité et au moyen âge* neuf des vingt planches déjà exécutées.

(1) Les planches de l'album qui sera publié à part du texte, seront tirées sur papier raisin de 32 centimètres sur 25; ce papier a été rogné dans les planches que nous joignons à notre publication partielle, afin de les faire cadrer avec le format in-quarto.

AVERTISSEMENT.

Nous sollicitons l'indulgence et la bienveillante critique des savants pour le travail que nous livrons aujourd'hui à la publicité, et leur obligeant appui pour nous aider à terminer notre ouvrage. Nous espérons aussi que les amateurs des arts voudront bien également nous prêter leur utile concours.

TABLE DES DIVISIONS.

	Pages
DE LA NATURE DE L'ÉMAIL ; DES DIFFÉRENTS MODES D'APPLICATION DE L'ÉMAIL SUR LES MÉTAUX. — OBJET DE CE MÉMOIRE.	1
DES ÉMAUX INCRUSTÉS.	2
§ I^{er}. ÉMAUX CLOISONNÉS.	3
I. PROCÉDÉS DE FABRICATION.	3
II. PRINCIPAUX MONUMENTS SUBSISTANTS.	11
1° Émaux du trésor de Monza. — Dissertation sur la couronne de fer.	11
2° Autel d'or de Saint-Ambroise de Milan.	16
3° Émaux cloisonnés à Venise. — Dissertation sur la Pala d'oro.	17
4° Émaux à Munich.	32
5° Émaux à Vienne.	33
6° Émaux à Aix-la-Chapelle.	34
7° Croix de Namur.	35
8° Châsse des trois rois Mages à Cologne.	36
9° Émaux à Paris.	37
10° Émaux cloisonnés en Angleterre.	38
11° Croix de la reine Dagmar.	40
12° Émaux cloisonnés sur cuivre.	40
III. CARACTÈRES GÉNÉRAUX DES ÉMAUX CLOISONNÉS.	42
IV. ÉMAUX CLOISONNÉS A JOUR.	43
§ II. ÉMAUX CHAMPLEVÉS.	47
I. PROCÉDÉS DE FABRICATION.	47
II. QUELQUES MONUMENTS SIGNALÉS.	48
1° Émaux gaulois.	49
2° Bijoux émaillés du moyen âge antérieurs au onzième siècle.	50
3° Émaux champlevés de l'école rhénane.	54
4° Émaux de l'école de Limoges.	55
III. CARACTÈRES GÉNÉRAUX DE L'ÉMAILLERIE CHAMPLEVÉE.	57
IV. APPLICATIONS DIVERSES DES ÉMAUX CHAMPLEVÉS.	62

	Pages
§ III. HISTORIQUE DE L'ART DE L'ÉMAILLERIE PAR INCRUSTATION........	67
I. De l'émaillerie dans l'antiquité...................	68
II. De l'émaillerie dans les Gaules a l'époque de la domination romaine...	92
III. De l'émaillerie incrustée dans l'empire d'Orient................	96
IV. De l'émaillerie incrustée en Italie.................	122
V. De l'émaillerie incrustée en Occident au moyen age.............	136
1° La pratique de l'émaillerie en Occident date de la fin du dixième siècle....	136
2° Ce que sont les émaux de plique....................	146
3° De l'émaillerie incrustée en Allemagne, du onzième au quatorzième siècle...	157
4° De l'émaillerie incrustée, appliquée à l'orfévrerie, en France et en Angleterre.	168
5° Émaillerie sur cuivre de Limoges....................	187
VI. Conclusion....................	221

RECHERCHES

SUR LA

PEINTURE EN ÉMAIL

DANS L'ANTIQUITÉ ET AU MOYEN AGE.

On a donné le nom d'émail à des matières vitreuses diversement colorées par des oxydes métalliques.

La composition des émaux est donc le produit de deux substances différentes : les composés vitreux incolores, servant de base à l'émail, qui ont reçu le nom de fondants, et les oxydes métalliques qui donnent la coloration.

Les émaux sont opaques ou transparents. L'opacité est obtenue par une addition à la masse vitreuse d'une certaine quantité d'oxyde d'étain (1).

Les émaux sont appliqués sur les poteries, sur le verre et sur les métaux, pour arriver à la reproduction de sujets graphiques.

Leur emploi sur les métaux a lieu de trois manières différentes; de là trois classes distinctes d'émaux sur excipient métallique (2):

Les émaux incrustés;
Les émaux translucides sur ciselure en relief;
Les émaux peints.

(1) Indépendamment de l'oxyde d'étain, la chimie a trouvé, depuis un certain nombre d'années, d'autres substances qui peuvent donner l'opacité à la matière commune des émaux; nous avons dû nous en tenir à une définition générale, notre but étant de donner un aperçu de l'histoire de l'art de l'émaillerie, et non de faire connaître la composition des divers émaux. A cet égard, on peut consulter des ouvrages spéciaux, principalement le *Traité des couleurs pour la peinture en émail*, par de *Montamy;* l'ouvrage de *Neri;* le *Traité de chimie appliquée aux arts*, par M. *Dumas;* le *Nouveau Manuel de la peinture sur verre, sur porcelaine et sur émail*, par M. *Reboulleau;* le *Traité des arts céramiques*, par M. *Brongniart;* le *Traité pratique sur la préparation des couleurs d'émail*, inséré dans les numéros de décembre 1844, janvier et février 1845 de la *Revue scientifique et industrielle*.

(2) Le nom d'émail s'applique, comme nous l'avons dit, à la matière vitreuse colorée

Dans les premiers, le métal, exprimant les contours du dessin et quelquefois les figures entières, reçoit, dans des interstices ménagés à l'avance, la matière vitreuse chargée de colorer le sujet ou seulement les fonds.

Dans les seconds, le dessin est rendu sur le métal par une fine ciselure très-légèrement en relief, dont la surface est colorée par des émaux translucides.

Le métal, dans les derniers, n'a d'autre valeur que celle de la toile ou du bois dans la peinture à l'huile; des couleurs vitrifiables sont étendues par le pinceau, soit à la surface du métal, soit sur une couche d'émail dont il est préalablement enduit, et rendent tout à la fois le dessin et le coloris (1).

Ces trois manières d'employer l'émail correspondent à trois époques très-distinctes.

La première manière paraît avoir été seule en pratique dans l'antiquité et au moyen âge, jusqu'à la fin du treizième siècle. Des orfévres italiens ont commencé à se servir de la seconde vers cette époque. L'invention des émaux peints ne remonte pas au delà de la seconde moitié du quinzième siècle, et a pris naissance à Limoges.

Nous nous occuperons seulement dans ce Mémoire de la peinture en émail par incrustation. Après avoir fait connaître les divers procédés de fabrication, et signalé les principaux monuments qui subsistent de cette ancienne émaillerie, nous chercherons à en retracer l'histoire.

DES ÉMAUX INCRUSTÉS.

Les émaux incrustés sont de deux sortes: les uns sont actuellement connus sous le nom de *cloisonnés*; les autres, désignés dans les textes des quatorzième et quinzième siècles sous la dénomination d'*émaux en taille d'épargne*, reçoivent à présent le nom de *champlevés*. C'est le mode très-différent de dis-

que l'on fait adhérer au métal par la fusion; mais, par métonymie, on donne le nom d'émail à toute pièce d'or, d'argent, de fer ou de cuivre émaillée. Nous nous en servirons souvent dans cette acception; le sens de la phrase indiquera suffisamment s'il est question de la matière vitreuse, ou de l'ensemble d'une pièce revêtue d'émail.

(1) Les émaux sont encore employés à la coloration des figures de ronde bosse et de haut relief en métal; mais ce genre de travail se rattachant à la sculpture polychrôme plutôt qu'à la peinture, nous n'avons pas à nous en occuper ici : c'est en traitant de l'art de l'orfévrerie que nous en parlerons.

poser le métal pour exprimer les contours du dessin qui établit la distinction entre ces deux sortes d'émaux incrustés.

Nous allons expliquer tour à tour les deux procédés, et faire connaître les caractères généraux de ces émaux.

Occupons-nous d'abord des émaux cloisonnés.

§ 1er.

ÉMAUX CLOISONNÉS.

I.

PROCÉDÉS DE FABRICATION.

La plaque de métal destinée à servir de fond, préalablement disposée dans la forme que la pièce à émailler devait avoir, était garnie d'un petit rebord pour retenir l'émail. L'émailleur, prenant ensuite de petites bandelettes de métal très-minces et de la hauteur du rebord, les contournait par petits morceaux, de manière à en former le trait du sujet qu'il voulait reproduire. Ces petits morceaux ayant été réunis et fixés sur le fond de la plaque présentaient donc l'ensemble du tracé du dessin. La pièce étant ainsi disposée, les différents émaux réduits en poudre très-fine et humectés étaient introduits dans les interstices que laissaient ces espèces de petites cloisons, jusqu'à ce que la pièce à émailler en fût entièrement remplie. Elle était alors placée sur une feuille de tôle et portée dans le fourneau. Quand la fusion de la matière vitreuse était complète, la pièce était retirée du fourneau avec certaines précautions, pour que le refroidissement se fît graduellement. Si l'émail avait baissé au feu, on en remettait une seconde charge du plus fin possible, et l'on reportait la pièce au feu, jusqu'à ce que la surface unie et plane de la matière vitreuse s'élevât au moins à la hauteur du rebord de la plaque et des filets de métal qui traçaient le dessin. L'émail, après son entier refroidissement, était égalisé et poli par différents moyens.

On comprend que, dans cette manière de procéder, les anciens devaient employer de l'or très-pur et des émaux d'une fusibilité extrême, pour que la plaque ne subît pas d'altération au feu et que les bandelettes si menues de métal, qui rendaient les contours du dessin, n'entrassent pas en fusion à la chaleur qui parfondait la matière vitreuse.

ÉMAUX CLOISONNÉS.

Le mode de fabrication que nous venons d'indiquer succinctement est décrit avec détail dans l'ouvrage si curieux du moine Théophile, la *Diversarum artium schedula*. Les documents écrits sur les procédés des arts pendant le cours du moyen âge sont si rares, et peuvent prêter à des interprétations si diverses, qu'il nous paraît utile de rapporter le texte de Théophile à l'appui de notre description.

Les émaux cloisonnés, préparés le plus ordinairement dans de petites proportions, étaient principalement destinés à entrer dans l'ornementation d'un vase, d'une châsse, d'une couronne ou de tout autre objet, sur lequel ils étaient fixés dans un chaton comme les pierres précieuses; c'est donc à propos de la fabrication du calice d'or à anses que Théophile enseigne à confectionner ces émaux. Après avoir indiqué les moyens de faire le vase, il continue ainsi au chapitre LII du livre III, qu'il intitule : *De imponendis gemmis et margaritis :* « Cela fait, prenez une feuille d'or mince, et fixez-la au bord » supérieur de la coupe, dans toute l'étendue d'une anse à l'autre ; elle doit » avoir une largeur égale à la grosseur des pierres que vous voudrez » poser (1). »

C'est cette feuille d'or qui sert à enchâsser les pierres et les émaux, ainsi qu'on le voit dans les monuments qui ont subsisté, et que nous signalerons plus loin.

« En déterminant la place que les pierres devront occuper, disposez-les de » façon qu'il y ait d'abord une pierre avec quatre perles placées chacune aux » angles de la pierre; ensuite un émail; puis, à côté de l'émail, une pierre » accompagnée de perles; puis de nouveau un émail, et continuez ainsi cette » disposition, de telle sorte qu'auprès des anses il y ait toujours des pierres, » dont vous ajusterez et souderez les chatons et les champs, ainsi que les » chatons qui doivent enchâsser les émaux dans l'ordre prescrit ci-dessus (2). »

La forme donnée par l'orfévre aux chatons devant déterminer celle des pièces à émailler, Théophile continue, en expliquant comment on devra disposer préalablement les feuilles d'or dont ces pièces sont composées dans

(1) « Quo facto, tolle partem auri tenuem et conjunge ad oram vasis superiorem, atque metire ab una auricula usque ad alteram, quæ pars tantæ latitudinis sit, quanta est grossitudo lapidum, quos imponere volueris. » Nous copions le texte dans l'édition que M. le comte de l'Escalopier a publiée, à Paris, chez Toulouse, 1843.

(2) « Collocans eos in suo ordine, sic dispone, ut in primis stet lapis unus cum quatuor margaritis in angulo positis, deinde electrum, juxta quem lapis cum margaritis, rursumque electrum, sicque ordinabis ut juxta auriculas semper lapides stent, quorum domunculas et campos, casque domunculas, in quibus electra ponenda sunt, compones et solidabis ordine quo supra. »

l'intérieur même des chatons qu'elles doivent remplir : « Ensuite, dans l'in-
» térieur de chacun des chatons qui doivent renfermer des émaux, vous
» appliquerez successivement des feuilles d'or minces, et après les avoir
» ajustées, vous les retirerez avec soin (1). »

La petite caisse d'or ainsi établie et ayant pris la forme intérieure du chaton qui doit la fixer au vase, Théophile enseigne à disposer les dessins que les bandelettes d'or doivent exprimer à la surface de l'émail : « Ensuite,
» en vous servant de la mesure et de la règle, vous couperez dans une
» feuille d'or un peu plus épaisse une bandelette que vous replierez le long
» du bord de chacune des pièces, de manière qu'elle en fasse deux fois le
» tour, et en ménageant entre les deux bandelettes un petit espace qu'on
» nomme bordure de l'émail (2). »

Ceci est une pure fantaisie de l'artiste ; cette petite bordure n'existe pas dans tous les émaux.

« Vous taillerez alors à la règle des bandelettes de la même hauteur dans
» une feuille d'or aussi mince que possible, et avec de petites pinces vous
» contournerez ces bandelettes à votre goût, de manière à en former les des-
» sins que vous voudrez reproduire dans les émaux, comme des cercles, des
» nœuds, des fleurs, des oiseaux, des animaux, des figures humaines; vous
» disposerez délicatement et avec soin chacun des petits morceaux à sa place,
» et vous les fixerez avec de la farine délayée en les exposant sur des char-
» bons; lorsque vous aurez ainsi complété l'agencement d'une pièce, vous
» en souderez toutes les parties avec beaucoup de précaution, afin que le
» travail délicat (du dessin) ne se dérange pas, et que l'or mince n'entre pas
» en fusion (3). »

Voici donc la petite caisse d'or entièrement disposée et les traits du dessin exprimés par de fines bandelettes d'or posées sur champ ; il ne s'agit plus que d'émailler la pièce des diverses couleurs que le sujet comporte. Théophile,

(1) « Post hæc in omnibus domunculis, in quibus electra ponenda sunt, coaptabis singulas partes auri tenuis, conjunctasque diligenter cicies. »

(2) « Atque cum mensura et regula incides corriolam auri, quod aliquantulum sit spissius, et complicabis eas circa oram uniuscujusque partis dupliciter, ita ut inter ipsas corriolas subtile spatium sit in circuitu, quod spatium vocatur limbus electri. »

(3) « Deinde eadem mensura atque riga incides corriolas omnino subtilissimi auri, in quibus subtili forcipe complicabis et formabis opus quodcunque volueris in electris facere, sive circulos, sive nodos, sive flosculos, sive aves, sive bestias, sive imagines, et ordinabis particulas subtiliter et diligenter unamquamque in suo loco, atque firmabis humida farina super carbones. Cumque impleveris unam partem, solidabis eam cum maxima cautela, ne opus gracile et aurum subtile disjungatur aut liquefiat. »

ÉMAUX CLOISONNÉS.

dans le chapitre suivant, intitulé *De electris,* en donne le procédé, après avoir indiqué la manière d'éprouver les émaux : « Toutes les pièces à émailler
» étant ainsi disposées et soudées, prenez les différentes espèces de verre (les
» émaux) que vous aurez composées pour ce genre de travail, brisez un petit
» morceau de chacune d'elles, et placez en même temps tous les éclats sur
» une feuille de cuivre, sans cependant les mêler ; portez-la au feu, disposez
» autour et par-dessus des charbons, et, en soufflant, examinez avec attention
» si les différents verres entrent en même temps en fusion ; si vous obtenez ce
» résultat, servez-vous de tous ; si l'une des parcelles (essayées) est plus dure,
» mettez-la à part. Prenant l'un après l'autre chacun des verres essayés, por-
» tez-les au feu séparément, et lorsqu'ils seront chauffés à blanc, jetez-les
» dans un vase de cuivre où il y ait de l'eau ; ils se briseront en petits mor-
» ceaux que vous écraserez avec un marteau rond, jusqu'à ce qu'ils devien-
» nent très-menus ; vous les laverez dans cet état, et vous les déposerez dans
» une coquille propre, que vous couvrirez d'une étoffe de laine ; préparez
» ainsi chaque couleur. Cela fait, prenez une des pièces d'or que vous avez
» soudées, et fixez-la sur une table plane, en deux endroits, avec de la cire.
» Avec une plume d'oie taillée en pointe comme pour écrire, mais à bec plus
» long et non fendu, vous puiserez à votre choix l'un des émaux qui devra être
» humide, et avec un long morceau de cuivre effilé, se terminant en pointe,
» vous le détacherez avec adresse de la plume pour en remplir, autant que
» vous le jugerez convenable, tel des compartiments que vous voudrez de la
» pièce à émailler. Remettez ce qui vous en restera dans la coquille, et
» couvrez-la. Faites de même pour l'emploi de chacun des émaux, jusqu'à ce
» qu'une de vos pièces soit remplie. Alors, enlevant la cire qui la retenait,
» placez cette pièce sur une tôle qui ait une queue courte, et vous la couvri-
» rez d'une espèce de vase de fer qui soit profond (une cloche) et percé sur
» toute sa surface de petits trous, unis et plus larges à l'intérieur du vase,
» plus étroits à l'extérieur, où ils présenteront des aspérités propres à arrêter
» les cendres, si par hasard il en tombait dessus (1). »

(1) « Hoc modo omnibus electris compositis et solidatis, accipe omnia genera vitri, quod ad hoc opus aptaveris, et de singulis partibus parum confringens, colloca omnes fracturas simul super unam partem cupri, unamquamque tamen partem per se ; mittens in ignem compone carbones in circuitu et desuper, sufflansque diligenter considerabis si æqualiter liquefiant : si sic, omnibus utere ; si vero aliqua particula durior est, singulariter repone. Accipiensque singulas probati vitri, mitte in ignem singillatim, et cum canduerit, proice in vas cupreum in quo sit aqua, et statim resiliet minutatim, quod mox confringas cum rotundo malleo donec subtile fiat, sicque lavabis et pones in concha munda, atque coope-

PROCÉDÉS DE FABRICATION.

Cette petite cloche de fer a été remplacée dans le fourneau de nos émailleurs modernes par un moufle ; le résultat est le même ; il s'agit dans les deux modes de préserver l'émail du contact du charbon.

« Ce vase de fer sera pourvu au sommet d'un petit anneau à l'aide duquel
» on le posera et on le lèvera. Ces dispositions étant prises, réunissez des
» charbons gros et longs ; enflammez-les vivement ; au milieu du foyer, faites
» une place que vous égaliserez avec un maillet de bois, de manière à pouvoir
» y maintenir la tôle, en la tenant par la queue avec des pinces. Posez-la avec
» soin à cet endroit, recouverte comme nous l'avons expliqué ; disposez des
» charbons tout autour et par-dessus ; et prenant le soufflet des deux mains,
» soufflez de tous côtés jusqu'à ce que les charbons brûlent également. Ayez
» l'aile entière d'une oie ou de tout autre gros oiseau, déployée et attachée à
» un morceau de bois ; elle vous servira à agiter l'air et à souffler fortement
» de tous côtés, jusqu'à ce que vous aperceviez à travers les charbons que les
» trous du vase de fer sont devenus blancs à l'intérieur. Alors vous cesserez
» de souffler. Après une demi-heure environ, vous dégagerez peu à peu les
» charbons, et finirez par les enlever totalement ; vous attendrez de nouveau
» que les trous noircissent à l'intérieur, et lorsque cet effet aura été produit,
» enlevant la tôle par la queue, placez-la, recouverte du vase de fer, dans
» un coin, jusqu'à ce qu'elle soit tout à fait refroidie. Alors, découvrant la
» pièce émaillée, prenez-la pour la laver (1). »

L'émail est sujet à baisser au feu : il peut donc arriver qu'il se trouve, après

ries panno lanco. Hoc modo singulos colores dispones. Quo facto tolle unam partem auri solidati, et super tabulam æqualem adhærebis cum cera in duobus locis, accipiensque pennam anseris incisam gracile sicut ad scribendum, sed longiori rostro et non fisso, hauries cum ea unum ex coloribus vitri, qualem volueris, qui erit humidus, et cum longo cupro gracili et in summitate subtili rades a rostro pennæ subtiliter et implebis quemcunque flosculum volueris, et quantum volueris. Quod vero superfuerit repone in vasculum suum et cooperi, sicque facies ex singulis coloribus, donec pars una impleatur, auferensque ceram cui inhæserat, pone ipsam partem super ferrum tenue, quod habeat brevem caudam, et cooperies cum altero ferro quod sit cavum in similitudinem vasculi, sitque per omnia transforatum gracile, ita ut foramina sint interius plana et latiora, et exterius subtiliora et hispida, propter arcendos cineres, si forte supercecciderint. »

(1) « Habeatque ipsum ferrum in medio superius brevem annulum, cum quo superponatur et elevetur. Quo facto compone carbones magnos et longos, incendens illos valde : inter quos facies locum et æquabis cum ligneo malleo, in quem elevetur ferrum per caudam cum forcipe ; ita coopertum collocabis diligenter, atque carbones in circuitum compones et sursum ex omni parte, acceptoque folle utrisque manibus undique sufflabis donec carbones æqualiter ardeant. Habeas etiam alam integram anseris, sive alterius avis magnæ, quæ sit extensa et ligno ligata ; cum qua ventilabis et flabis fortiter ex omni parte, donec perspicias inter carbones ut foramina ferri interius omnino candeant, sicque flare

le premier feu, au-dessous de la bordure de la pièce; c'est ce que prévoit Théophile en ajoutant : « Remplissez de nouveau (de poudre d'émail) et faites
» fondre par les moyens indiqués plus haut; vous continuerez ainsi jusqu'à ce
» que, l'émail étant liquéfié sur toute la surface, la pièce soit entièrement
» remplie. Vous disposerez de la même manière les autres pièces (1). »

L'émail, au sortir du feu, présente souvent des inégalités, et a presque toujours besoin d'être poli. Théophile donne le procédé de polissage dans le chapitre LIV, qui a pour titre : *De poliendo electro*.

« Cela fait, prenez un morceau de cire de la longueur d'un demi-pouce,
» dans lequel vous enchâsserez la pièce émaillée, de façon que la cire dans
» laquelle vous la tiendrez l'enveloppe de toute part; vous frotterez avec soin
» le côté émaillé sur une pierre de grès mouillée, jusqu'à ce que l'or appa-
» raisse également sur toute la surface. Ensuite, vous le frotterez longtemps
» sur une pierre à aiguiser, dure et unie (les émailleurs la nomment encore
» aujourd'hui pierre de Cos), jusqu'à ce que l'émail prenne de l'éclat. Sur
» cette même pierre mouillée de salive, vous frotterez un morceau de têt,
» que vous trouverez parmi les débris d'anciens vases, jusqu'à ce que la salive
» devienne rouge et épaisse; vous en enduirez une lame de plomb unie, sur
» laquelle vous frotterez l'émail jusqu'à ce que les couleurs deviennent trans-
» lucides et éclatantes. Après, vous frotterez de nouveau le morceau de
» poterie sur la pierre à aiguiser avec de la salive, que vous étendrez sur un
» cuir de bouc fixé sur un morceau de bois, et dont la surface soit unie. Sur
» ce cuir, vous polirez l'émail jusqu'à ce qu'il devienne entièrement brillant,
» en sorte que, si une moitié était humide et l'autre sèche, on ne pût distin-
» guer la partie sèche de la partie humide (2). »

cessabis. Expectans vero quasi dimidiam horam discooperies paulatim donec omnes carbones amoveas, rursumque expectabis donec foramina ferri interius nigrescant, sicque elevans ferrum per caudam, ita coopertum pones retro fornacem in angulo donec omnino frigidum fiat. Aperiens vero tolles electrum et lavabis. »

(1) « Rursumque implebis et fundes sicut prius, sicque facies donec liquefactum æqualiter per omnia plenum sit. Hoc modo reliquas partes compones. »

(2) « Quo facto, tolle partem ceræ ad longitudinem dimidii pollicis, in quam aptabis electrum, ita ut cera ex omni parte sit, per quam tenebis, et fricabis ipsum electrum super lapidem sabuleum æqualem diligenter cum aqua, donec aurum æqualiter appareat per omnia. Deinde super duram cotem et æqualem fricabis diutissime donec claritatem accipiat; sicque super eandem cotem saliva humidam fricabis partem lateris, quæ ex antiquis vasculis fractæ inveniuntur, donec saliva spissa et rubea fiat; quam linies super tabulam plumbeam æqualem, super quam leniter fricabis electrum usquedum colores translucidi et clari fiant; rursumque fricabis laterem cum saliva super cotem, et linies super corium hircinum, tabulæ ligneæ æqualiter affixum; super quod polies ipsum elec-

PROCÉDÉS DE FABRICATION.

Maintenant que les procédés de fabrication des émaux cloisonnés ont été suffisamment expliqués, nous allons signaler les monuments qui, à notre connaissance, subsistent encore, en ajoutant à la courte description que

trum donec omnino fulgeat, ita ut si dimidia pars ejus humida fiat et dimidia sicca sit, nullus possit considerare, quæ pars sicca, quæ humida sit. »

M. de l'Escalopier, dans sa traduction de la *Diversarum artium schedula* de Théophile, a rendu par *cabochon* le mot *electrum*, partout où il se rencontre dans les trois chapitres LII, LIII et LIV du livre III, que nous venons de faire connaître. M. de l'Escalopier dit dans une note que son étude du texte l'amenait à opter entre une incrustation d'émail ou le cabochon, et qu'il s'est arrêté à ce dernier mot, comme présentant plus de concision; nous croyons qu'il a eu tort : la concision n'est pas de rigueur dans la traduction d'un livre sur les sciences ou sur les arts, et avant d'être concis, il faut se faire comprendre; or, en prenant le mot *electrum* dans le sens de *cabochon*, le chapitre LII de Théophile serait inintelligible. Le cabochon, comme l'indique M. de l'Escalopier lui-même, dans sa note, p. 286, est *une pierre précieuse qu'on ne fait que polir sans la tailler*; que le cabochon soit fin ou faux, il a toujours l'aspect d'une pierre non taillée, mais seulement polie, et qui n'admet par conséquent à sa surface unie aucune représentation graphique. Si l'*electrum* de Théophile était une imitation de pierres fines cabochons, que signifieraient ces dessins que le fabricateur du soi-disant cabochon doit exprimer par des bandelettes d'or découpées à la règle et contournées pour en former les objets qu'il veut représenter : *opus quodcunque voluerís in electris facere, sive circulos, sive nodos, sive aves, sive bestias, sive imagines?* On peut rencontrer des pierres gravées en creux, dont les entailles sont remplies d'or; mais alors la pierre, si elle est fausse, est fabriquée avant d'être entaillée et aurifiée; l'*electrum* de Théophile, au contraire, est d'abord préparé en or, et la matière vitreuse, *colores vitri*, l'émail, en un mot, fondu ensuite dans les interstices du métal. D'ailleurs la taille en biseau et à facettes des pierreries est postérieure au douzième siècle, et jusque vers le milieu du treizième siècle, toutes les pierres vraies ou fausses n'étaient que des cabochons. Si l'*electrum* était un cabochon, il ferait double emploi dans l'ornementation que Théophile prescrit, ce serait de sa part une répétition de *lapis*. Nous voyons cependant dans l'ouvrage de Théophile trois objets constamment appliqués à la décoration des ustensiles sacrés et toujours réunis ensemble; ainsi au chapitre XLIX, où il va traiter de la fabrication du calice d'or, il dit : « *Si calicem componere volueris et ornare lapidibus et electris atque margaritis;* » au chapitre LV, il orne le pied du calice *lapidibus et electris*, et plus loin, dans le même chapitre, *cruces quoque et plenaria... cum lapidibus et margaritis atque electris ornabis*; au chapitre LII, *ut in primis stet lapis unus cum quatuor margaritis... deinde electrum, juxta quem lapis... rursumque electrum*. Le *lapis* de Théophile étant nécessairement un cabochon (car on ne saurait placer l'existence de Théophile plus tard que le douzième siècle), il faut bien que l'*electrum* soit autre chose. Le cabochon d'ailleurs n'est que d'une seule couleur : le saphir est bleu, l'émeraude verte, le rubis rouge; l'*electrum* de Théophile, au contraire, est coloré de plusieurs couleurs. Après avoir décrit au chapitre LIII la manière de disposer avec des bandelettes d'or les dessins que l'artiste veut représenter et qui forment ainsi des compartiments qu'il s'agit de colorer, il ajoute : « *Hauries unum ex coloribus vitri qualem volueris... et implebis quemcunque flosculum volueris... sicque facies ex singulis coloribus, donec pars una impleatur.* » La description que Théophile donne aux chapitres LII et LIII de la composition de l'*electrum* ne peut laisser aucun doute au surplus, et les monuments qui subsistent viennent à l'appui de notre opinion, que l'*electrum* de

nous en donnerons les renseignements qui peuvent conduire à en apprécier l'âge et l'origine.

Ces émaux sont rares ; fabriqués le plus ordinairement sur fond d'or, ils n'ont pu échapper qu'en petit nombre au creuset, lorsqu'au quatorzième siècle les orfèvres eurent généralement adopté les émaux sur ciselure en relief, et surtout lorsque le goût des émaux fut remplacé, dans l'ornementation des vases d'or et d'argent, par celui des sujets gravés, ciselés et repoussés sur le métal.

Théophile n'est autre chose qu'une pièce d'émail à cloisonnage mobile. On peut voir de ces curieux émaux sur le calice de Reims et sur la couverture du manuscrit n° 650, conservés à la Bibliothèque impériale, sur la boîte renfermée dans l'armoire des bijoux au Louvre, et sur les autres monuments que nous allons signaler plus loin. Dans tous ces monuments, les émaux, suivant la prescription de notre moine artiste, alternent dans la décoration avec les pierres fines cabochons, *in primis stet lapis unus, deinde electrum, juxta quem lapis rursumque electrum.*

De l'étude approfondie du livre de Théophile, on peut conclure qu'il donnait le nom d'*electrum* plus particulièrement à la case de métal préparée pour recevoir la matière vitreuse et renfermant le tracé du dessin figuré par des bandelettes d'or ; la matière vitreuse, l'émail proprement dit, c'est pour lui et c'est en effet une espèce de verre préparé *ad hoc* : « *Accipe omnia genera vitri quod ad hoc opus aptaveris.* » Il se sert encore des mots *colores vitri*, pour exprimer les différents émaux. « *Hauries unum ex coloribus vitri,* » et au chapitre XII du livre II, sous le titre *De diversis vitri coloribus*, il s'occupe des verres colorés opaques qui entrent dans la composition des mosaïques et qui sont de véritables émaux. Le chapitre XVI du livre II, où il traite des vases d'argile décorés de peintures, est intitulé : *De vasis fictilibus diverso colore vitri pictis*, et ces couleurs de verre qui devaient supporter la chaleur d'un fourneau de verrier, ne pouvaient être que des matières vitreuses colorées par des oxydes métalliques, de véritables émaux. Cependant lorsque Théophile indique au chapitre LIII la manière de fondre le verre coloré, l'émail en un mot, dans les interstices que présente l'*electrum*, il donne encore à ce chapitre le titre *De electro ;* lorsque l'émail est fondu et a rempli ces interstices, la pièce ainsi achevée prend encore le nom d'*electrum* (*De poliendo electro*). Tel est, en effet, le titre du chapitre où il enseigne à polir l'émail. Théophile appliquait donc le nom d'*electrum* à la pièce de métal disposée à recevoir la matière vitreuse, et il donnait encore ce nom à la pièce, lorsque cette matière y adhérait par la fusion. Ce mot d'*electrum* répond donc parfaitement au mot d'émail dans le sens que nous entendons lorsque nous l'appliquons à une pièce de métal émaillé.

Les Toscans n'auraient pas mérité d'être vantés par Théophile, s'ils n'avaient su faire que des pierres fausses cabochon ; c'est parce qu'ils fabriquaient de ces charmants émaux que nous avons signalés, qui étaient chatonnés à l'instar des pierres précieuses et alternaient avec elles, qu'il a dit dans sa préface, en adressant à son élève le traité qu'il venait d'écrire : « *Quam si diligentius perscruteris, illic invenies... quidquid in electrorum operositate novit Tuscia.* »

M. de l'Escalopier a traduit là *electrum* par incrustations ; c'était bien cela ; mais cependant le mot est trop vague, il fallait dire : la science des Toscans dans la fabrication des émaux incrustés.

II.

PRINCIPAUX MONUMENTS SUBSISTANTS.

1. Émaux du trésor de Monza. Dissertation sur la couronne de fer.

Les émaux cloisonnés qui nous paraissent les plus anciens parmi ceux qui subsistent encore sont conservés dans la cathédrale de Monza, ville très-ancienne, située à cinq lieues de Milan.

On trouve là dans le trésor :

1° Une croix pectorale (*phylacterium*) en or, qui est dans la forme de celle qui existait dans la collection Debruge (1), et dont nous parlerons plus bas. Ainsi la petite lame d'or en forme de croix, sur laquelle l'émail est établi, est enchâssée dans une croix d'or qui lui sert comme d'écrin. Le Christ est représenté vêtu de l'ancien *colobium*, tunique sans manches qui lui descend jusqu'aux pieds; sa tête est nimbée du nimbe crucifère, mais elle ne porte pas la couronne d'épines; ses bras sont étendus horizontalement; ses pieds, séparés l'un de l'autre, reposent sur une tablette (*suppedaneum*). Le titre de la croix porte les sigles ordinaires IC XC; au-dessus, le soleil et la lune sous les formes d'un disque et d'un croissant. Les figures de la Vierge et de saint Jean sont à chacune des extrémités des branches de la croix. Au-dessous des bras du Christ on lit l'inscription abrégée que voici : IΔEOYCCϴ IΔϴHMPCϴ, qu'il faut rétablir ainsi : Ἴδε ὁ υἱός σου — Ἰδοὺ ἡ μήτηρ σου (2): « Voilà ton fils, voilà ta mère, » paroles adressées du haut de la croix à la Vierge et à saint Jean. L'émail est recouvert par un cristal de roche. Au revers de la lame d'or se trouve, au dire de Frisi (3), un petit renfoncement qui a dû servir à placer une relique.

2° Une couverture d'évangéliaire. Les deux ais d'or de cette magnifique couverture sont contournés d'une bordure de petites pierres fines liées entre elles par un léger filigrane d'or qui forme de petits cercles. Le champ de chacun des ais est divisé en quatre parties par une croix pattée, forme ordinaire aux anciennes croix grecques. Cette croix est en émail semi-translucide rouge purpurin, cloisonné de dessins d'or. Sur les deux ais, les quatre parties de champ formées par la croix sont décorées chacune d'un camée encadré de deux côtés par une sorte d'équerre composée de pierres fines disposées de la

(1) J. LABARTE, Description de la coll. Debruge-Duménil, n° 661, Paris, 1847.
(2) Évangile de saint Jean, texte grec, XIX, 27.
(3) FRISI, *Memorie storiche di Monza*, Milano, 1794, p. 32.

même façon que dans la bordure. Dans chacune de ces huit parties de champ se trouve encore un listel d'or. Sur ces listels est gravée l'inscription suivante : *De donis Dei offerit Theodelenda regina gloriosissima sancto Iohanni Baptiste in basilica quam ipsa fundavit in Modicia prope palatium suum.*

3° Deux amulettes d'or de forme ovale, de cinq centimètres environ de hauteur, avec des figures et des inscriptions en émail. Sur la première, le Christ est attaché à la croix par quatre clous, mais sans tablette sous ses pieds; au revers, une longue inscription grecque qui paraît tirée de l'Évangile de saint Luc. Sur l'autre, la croix du Rédempteur manque de titre et ne forme plus qu'une sorte de tau. Les bras du Christ sont un peu pliés et ne conservent pas une horizontalité parfaite; les pieds disjoints sont posés sur une tablette, la tête est chargée de la couronne d'épines. Au-dessous des branches de la croix sont les figures de la Vierge et de saint Jean avec l'inscription grecque abrégée : Ἴδε ὁ υἱός σου — Ἰδοὺ ἡ μήτηρ σου. Dans la première des amulettes, le Christ est vêtu du *colobium* à manches; dans la seconde, du même vêtement sans manches. Les plaques d'or émaillé sont recouvertes des deux côtés, dans chacune des amulettes, de cristaux de roche convexes, ce qui leur laisse la forme d'olives composées de deux pièces de cristal serties d'or (1).

4° La pièce émaillée la plus importante du trésor de Monza est la célèbre couronne si connue sous le nom de couronne de fer. Cette couronne, en or, a la forme d'un cercle de la hauteur de sept centimètres environ, qui n'est surmonté d'aucun fleuron ou appendice quelconque. Elle est divisée en six plaques qui sont séparées par des piliers ou montants composés de trois grosses pierres fines cabochons disposées verticalement au-dessus les unes des autres. Chaque plaque est recouverte en totalité d'un bel émail vert émeraude semi-translucide enrichi de fleurs rouges, bleues et blanc opaque, dont les dessins comme les tiges sont rendus par de minces filets d'or disposés suivant les procédés du cloisonnage. Sur ce fond d'émail sont établies des pierres fines cabochons serties dans des chatons et des fleurons d'or.

A l'intérieur de la couronne se trouve incrusté dans l'or un cercle de fer de quinze millimètres environ de hauteur, qui passe pour avoir été forgé avec l'un des clous qui attachèrent le Christ à la croix (2).

Tous ces objets et d'autres encore, dont nous parlerons en traitant de l'orfé-

(1) La gravure de ces trois pièces est donnée par Frisi, *Memorie storiche di Monza*, T. I et III.

(2) La couronne de fer a été publiée par Muratori (*Rerum Italicarum Scriptores*, 1, 460; par Frisi, ouvrage cité, pl. VII, et par Du Sommerard, Album, 10ᵉ série, pl. XIV.

vrerie, passent pour avoir été donnés à l'église de Monza par la célèbre reine des Lombards Théodelinde († 616), fondatrice de cette église. La tradition veut qu'elle ait reçu la plupart de ces beaux objets du pape Grégoire le Grand, qui aurait notamment rapporté la couronne de Constantinople, où il l'aurait reçue en présent de l'empereur Constantin Tibère, lorsqu'il fut envoyé auprès de ce prince comme légat du pape Pélage II († 590) son prédécesseur (1).

Des discussions très-sérieuses se sont élevées sur la question de savoir si la couronne avait servi depuis le règne des Lombards au couronnement des rois d'Italie, et si la bande de fer intérieure avait été forgée avec l'un des clous de la passion du Christ. Muratori (2), sans contester à la couronne de fer son ancienneté et sa provenance, a soutenu la négative. Son opinion a été combattue par le cardinal Tolomei, Pierre Paul Bosca, le P. Allegranza, Giusto Fontanini, archevêque d'Ancyre (3) et Frisi (4). Un décret de la congrégation des Rites du 7 août 1717, confirmé par le saint-siége le 10 du même mois, a tranché la question en faveur de l'authenticité de la relique. Aussi depuis cette époque la célèbre couronne n'est plus conservée dans le trésor de l'église; les chanoines n'en font voir là qu'une copie. La couronne elle-même est renfermée dans un reliquaire de cristal de roche en forme de croix, qui est placé au-dessus d'un autel à droite du chœur. Pour la voir, il faut une permission du gouverneur de Milan. Alors le reliquaire est descendu de l'emplacement qu'il occupe par un prêtre accompagné d'acolytes portant la croix, les chandeliers et l'encensoir, après la récitation des prières d'usage.

Nous n'avons pas à nous occuper des deux questions débattues par Muratori, nous ne considérons ici les objets que nous venons de citer que sous le rapport de l'art, et nous en recherchons l'âge et la provenance. La tradition, lorsqu'elle est isolée, n'est certainement pas suffisante pour guider l'archéologue dans ses recherches; elle est souvent d'une date récente et de l'invention des ciceroni. Mais lorsque la tradition est appuyée sur des textes anciens qui se sont constamment succédé d'âge en âge, et qu'elle est d'ailleurs en rapport avec la forme et le caractère des objets auxquels elle s'applique, elle devient tout à fait respectable et mérite croyance. C'est ici le cas. Paul Warnefrid, plus connu sous le nom de Paul Diacre, qui écrivait dans le huitième siècle son histoire des Lombards, constate les dons nombreux d'objets d'or et d'argent que Théodelinde avait faits à la basilique de Monza, qu'elle avait

(1) Le Père ALLEGRANZA, *Lettre sur la couronne de fer*, ap. FRISI, ouv. cité, I, 161.
(2) *Anecd. ex Ambros. Bibl. cod.*, II, 274, 286, 309, 345. *Annali d'Italia*, IV, 8.
(3) *De corona ferrea*, cap. IV, p. 34, Rome, 1717.
(4) *Ouv. cité*, p. 160 et suiv.

bâtie (1). Bonincontro Morigia, écrivain du quatorzième siècle, qui nous a donné l'histoire des vicissitudes du trésor de Monza, ne manque pas de rappeler les présents faits par saint Grégoire le Grand à la reine et les dons de celle-ci à l'église de Monza; il cite nommément les couronnes d'or qui y étaient conservées (2). Sigonius, au seizième siècle, rappelle la tradition (3). Quant à la croix pectorale et à l'évangéliaire, la tradition s'appuie en outre sur un titre fort respectable : c'est une lettre de saint Grégoire le Grand (4), rapportée par Muratori (5) et par Baronius (6), dont les termes sont trop importants pour que nous négligions de les rappeler. Théodelinde avait annoncé au pape la naissance et le baptême de son fils Adaloald (603), et le pape lui répond : *Excellentissimo autem filio nostro Adulovraldo regi transmittere filateria curavimus ; id est crucem cum ligno sancti crucis Domini et lectionem sancti evangelii theca persica inclusam.*

Ces documents sont bien forts à l'appui de la tradition; la croix pectorale et l'évangéliaire paraissent en effet dénommés spécialement dans la lettre de saint Grégoire. Au surplus, le long vêtement du Christ sur la croix du phylactère, l'horizontalité des bras, tout en un mot dénote une représentation du Christ en croix des premières époques. On pourrait objecter que ce ne fut qu'à la fin du septième siècle que les évêques grecs, dans une assemblée connue sous le nom de concile *in trullo*, autorisèrent la représentation du crucifix; mais on sait que les évêques grecs n'avaient fait qu'approuver un usage déjà établi depuis longtemps (7), ce que vient confirmer, pour l'Orient, le manuscrit syriaque de la bibliothèque Laurentienne de Florence, écrit en 586 dans le monastère de Saint-Jean en Mésopotamie, dans l'une des miniatures duquel on voit un Christ en croix vêtu du *colobium* sans manches, comme sur le phylactère du trésor de Monza (8); et, pour l'Occident, le témoignage de Grégoire de Tours, qui parle d'une peinture existant dans l'église de Saint-Geniès, à Narbonne, qui représentait le Christ sur la croix (9). Saint Agnello, arche-

(1) PAULI WARNEFRIDI DIACONI, *De gest. Langob.* lib. IV, cap. 32, ap. MURATORI, *Rer. Ital. Script.* I, p. 459.
(2) BONINCONTRO MORIGIA, *Chronicon Modoetiense*, ap. MURATORI, *Rer. Ital. Script.*, XII, col. 1069, 1071, 1114.
(3) *Hist. de regno Italiæ*, lib. XV. Anno 691.
(4) L. 12. ep. 7, ind. 7.
(5) *Rer. Ital. Script.*, I, 461.
(6) *Annales eccles.*, Lucæ, 1742, XI, 49.
(7) GORI, *Symbolæ litterariæ*, III, 104 et suiv.
(8) Elle est reproduite par d'AGINCOURT, *Hist. de l'Art*, III, 34, pl. XXVII.
(9) *De Glor. Mart.*, lib. I, c. 33.

vêque de Ravenne († 556), avait aussi donné à son église une grande croix d'argent sur laquelle se trouvaient les figures du Christ et de plusieurs saints (1). L'évangéliaire se trouve décrit dans une charte de 1277 sous le nom de *talliacore*, comme un don de Théodelinde (2).

Quant à la couronne, qui est relatée par son nom de *corona ferrea* dans un inventaire du trésor de Monza de 1275, publié par Frisi (3), il existe un monument de l'époque de Théodelinde qui vient confirmer la tradition. C'est un bas-relief qui provient de l'église primitive que la reine avait fait construire en 595. Il est fort heureux que Matteo del Campione, qui reconstruisit le temple de Monza au commencement du quatorzième siècle, n'ait pas eu pour ce bas-relief le mépris que témoignent Muratori et d'Agincourt, qui l'auraient fait certainement briser (4). L'architecte du quatorzième siècle, pour satisfaire à la vénération que les habitants de Monza portaient à la célèbre reine des Lombards, conserva ce bas-relief et le fit placer au-dessus de la porte principale du nouveau temple. Cette sculpture, malgré sa médiocrité sous le rapport de l'art, est un monument archéologique des plus intéressants. Cinq personnages y sont représentés : Théodelinde, Agilulphe son mari, Adaloald leur fils et Gondeberte leur fille, tenant dans leurs mains des présents qu'ils offrent à saint Jean-Baptiste. La reine porte une couronne et une croix, et le saint tient dans les mains ceux des présents qu'il a déjà reçus, qui paraissent être un livre posé à plat et un vase. L'artiste, en arrière des personnages, a sculpté trois couronnes : celle du roi, celle de la reine et la couronne de fer ainsi que tous les autres objets dont la tradition attribue la donation à Théodelinde. Muratori qui avait examiné ces pièces lorsqu'elles subsistaient toutes encore dans le trésor, reconnaissait que la sculpture, malgré sa rudesse, reproduisait parfaitement la forme des bijoux conservés dans le trésor comme dons de Théodelinde (5).

Nous devons ajouter que la couronne de fer est semblable à celle que porte

(1) La qual munificenza fu imitata da S. Agnello di cui fu dono la nobile e gran croce di argento, che ancor' oggi si vede all' altar maggiore, in cui effigiate sono le imagini di molti santi, e in mezzo, quella di Christo risuscitato. FABRI, *Le Sagre memorie di Ravenna antica*, in Venetia, 1664, p. 20.

(2) Publié par FRISI, ouv. cité, II, 136.

(3) Ouv. cité, II, 131.

(4) Il est reproduit par MURATORI, *Rer. Ital. Script.*, T. I, p. 460 et par d'AGINCOURT. Sculpture, pl. XXVI, n° 8.

(5) MURATORI, *Rer. Ital. Script.*, I, p. 460.

Justinien dans les mosaïques de Saint-Vital et Saint-Apollinaire de Ravenne, qui datent de la fin du sixième siècle (1).

La tradition est donc ici appuyée sur une foule de documents importants. Nous devons dire cependant que les deux amulettes recouvertes de cristaux de roche paraissent plutôt provenir de la chapelle de Béranger I^{er} (888 † 924) que de Théodelinde. On trouve en effet dans l'inventaire de cette chapelle (2) une mention qui se rapporte à ces deux amulettes : *Cristallos* III *circumamictos auro*, et comme Béranger avait fait don de la plupart des objets de sa chapelle à l'église de Monza, on peut bien supposer que les deux amulettes de cristal proviennent des dons de ce prince.

Le caractère grec de tous ces monuments est incontestable. Les inscriptions qui se trouvent sur le phylactère et les deux amulettes ne peuvent laisser aucun doute. Quant à la couronne et à l'évangéliaire, nous croyons pouvoir établir plus loin qu'au temps de Grégoire le Grand les procédés de l'émaillerie n'avaient pas encore pénétré en Italie, et que les Byzantins en étaient alors seuls en possession. L'expression de *theca persica*, dont se sert saint Grégoire pour désigner la riche couverture qui servait d'écrin au texte des Évangiles qu'il envoyait à Adaloald, semble bien indiquer un travail oriental. Le voyage de saint Grégoire à Constantinople est d'ailleurs un fait constant. On comprend dès lors qu'il en ait rapporté des objets précieux qui ne se fabriquaient pas encore en Italie, et qu'en envoyant des présents à la reine Théodelinde, si ardente à propager la foi catholique, il ait choisi des pièces rares qu'elle ne pouvait se procurer auprès des artistes italiens.

2. Autel d'or de Saint-Ambroise de Milan.

A Milan, dans l'ancienne église de Saint-Ambroise, on voit le magnifique autel d'or que fit faire l'archevêque Angilbert II en 835, et dont nous donnerons une description détaillée en traitant de l'orfévrerie. Les nombreux bas-reliefs d'or et d'argent doré qui couvrent cet autel sont encadrés de bordures en émail cloisonné, composées d'un fond vert émeraude avec des fleurons blanc opaque et rouge purpurin. On y voit aussi de petits médaillons renfermant des têtes exécutées par le procédé du cloisonnage. Les croix qui sont au centre des faces latérales de l'autel sont également en émail.

(1) CIAMPINI, *Vetera monimenta*, II, 73 et 89, pl. XXII et XXV.
(2) Découvert et publié par FRISI, ouv. cité, III, 72.

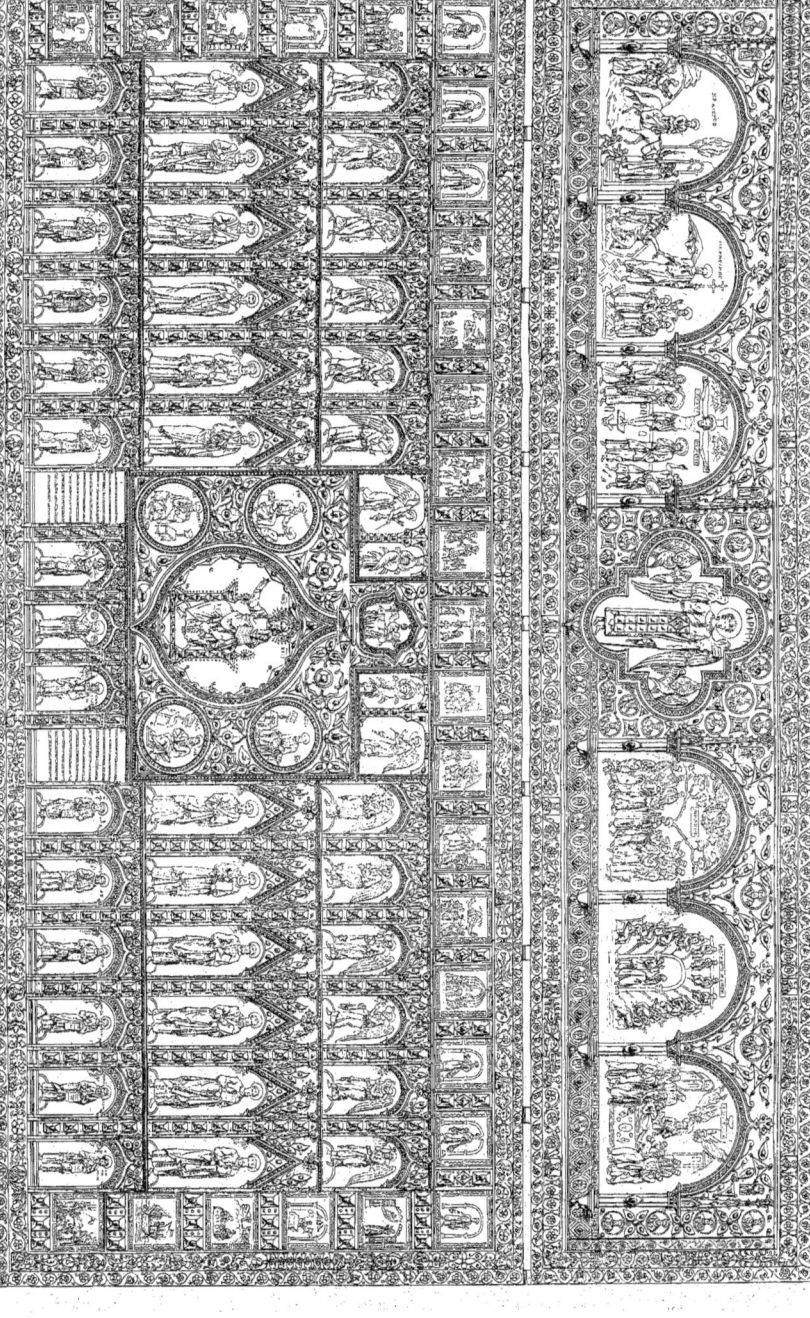

ÉMAILLERIE
Emaux cloisonnés byzantins. La Pala d'Oro de S.^t Marc de Venise

3. Émaux cloisonnés à Venise. Dissertation sur la Pala d'oro.

Venise est la ville la plus riche en émaux cloisonnés. L'église Saint-Marc possède la célèbre *Pala d'oro*, qui est bien certainement le plus beau monument de l'émaillerie byzantine. Son importance exige que nous donnions ici une description succincte de son état actuel. Pour se bien faire comprendre dans la description d'une pièce qui présente autant de détails, il est nécessaire d'en mettre la gravure sous les yeux du lecteur, et nous le renvoyons à la planche qui accompagne ce mémoire (1). L'ensemble de la pala d'oro, qui sert aujourd'hui de retable au maître autel, a la forme d'un rectangle dont la base est de 3 mètres 40 centimètres environ, et la hauteur de 2 mètres 10 centimètres environ, renfermant, encadrés dans de larges bordures chargées de pierres fines et de médaillons ciselés, quatre-vingt-trois tableaux ou figures d'émail se détachant sur un fond d'or, et qui sont tous cantonnés, soit par des colonnettes, soit par des pilastres enrichis de perles et de pierres fines; les tympans des arcs qui surmontent les tableaux ou les figures, et tous les champs qui peuvent se trouver entre les émaux sont couverts d'une prodigieuse quantité de pierres fines, de perles d'une grande valeur et de petits émaux; on y trouve encore deux camées antiques. Cet ensemble est d'un éclat merveilleux et d'une richesse qu'on ne rencontre dans aucun autre monument d'orfévrerie.

Chacun des tableaux et chacune des figures ont été exécutés à part sur une plaque d'or ou d'argent doré, et tout l'espace que les sujets ou les figures devaient occuper a été fouillé profondément; dans ces petites cases ainsi préparées, l'orfévre a rendu les linéaments du dessin par de petites bandelettes d'or très-minces posées sur champ; ensuite les différents émaux ont été fondus dans les interstices d'après les procédés que Théophile a expliqués. C'est ce dont nous avons pu nous convaincre en examinant quelques parties détériorées de la pala, à une époque (1839) où elle était déposée dans le trésor de Saint-Marc.

Elle a été restaurée complétement depuis, et rétablie au mois de mai 1847 sur une base en marbre de diverses couleurs, en arrière du maître autel de l'église Saint-Marc. Nous l'avons revue après son installation nouvelle, au mois de septembre 1847. Dans l'ensemble, la pala offre aujourd'hui à la vérité un aspect resplendissant d'or, d'émaux et de pierreries; mais il n'est plus possible de bien apprécier tous les détails des charmantes peintures d'émail

(1) Du Sommerard a donné une planche en couleur de la *Pala d'oro* dans son album, 10ᵉ série, pl. xxxiii.

qui font, sous le rapport de l'art, son principal mérite, car pour bien juger des tableaux de la partie supérieure, il faudrait s'élever sur une échelle. Aussi nous ne pourrions donner de la pala une description aussi complète que nous allons le faire, si nous ne l'avions pas examinée tout à loisir avant sa réinstallation.

Au premier aspect, la pala d'oro présente, indépendamment de la partie centrale où se trouve la figure du Christ, cinq rangées horizontales de figures ou de tableaux qui sont superposés les uns aux autres; mais ce n'est pas dans cet ordre qu'on doit examiner et décrire la pala. Elle se compose de deux parties distinctes renfermées dans des cadres semblables. La première partie, ou partie supérieure, qui peut avoir environ 75 centimètres de hauteur, se compose d'un médaillon au centre, et de six tableaux placés sous des arcades plein-cintre reposant sur trois colonnettes en faisceau. Ces tableaux sont disposés trois par trois à droite et à gauche du médaillon central, qui a la forme d'un quadrilatère dont les côtés sont surmontés par un arc de cercle. Ce médaillon est rempli par la figure de l'archange saint Michel, dont la tête est ceinte d'un diadème de perles et le cou orné d'un collier de pierres fines. Sa longue tunique, émaillée, est enrichie de pierres précieuses. Les bras sont exécutés en haut relief et font saillie hors du tableau. D'une main, l'archange tient une perle en forme de cœur, de l'autre, un *vexillum*. L'inscription OAP-MHΛ (ὁ Ἀρχάγγελος Μιχαήλ) est inscrite au-dessus de sa tête.

Les six tableaux d'émail ont pour sujet, à droite de saint Michel, le crucifiement, la descente de Jésus aux enfers, l'entrée du Christ à Jérusalem; à sa gauche, l'Ascension, la descente du Saint-Esprit sur les apôtres, la sépulture de la Vierge. Des inscriptions grecques indiquent les sujets par les noms des fêtes instituées pour célébrer ces saints mystères.

Remarquons que dans le crucifiement le Christ n'est plus vêtu de ce long *colobium* que nous avons trouvé sur le Christ en croix du phylactère de Monza; il porte simplement un linge qui descend de la ceinture jusqu'aux genoux. Dans le tableau de la sépulture de la Vierge, le Christ, placé derrière le tombeau qui occupe le premier plan, s'empare de l'âme de sa mère représentée sous la forme d'un enfant serré dans des langes. Ces tableaux, d'environ 35 centimètres en hauteur et en largeur, renferment un assez grand nombre de figures. Les sujets sont sagement composés, les figures, bien groupées, ne manquent pas d'expression, malgré la roideur dont la peinture en émail incrusté ne peut se défaire entièrement. On reconnaît là l'œuvre d'une école qui avait encore conservé de bonnes traditions.

Avant la dernière restauration de la pala, cette partie supérieure était séparée de la partie inférieure et rattachée à celle-ci par des charnières qui avaient dans l'origine servi à replier cette première partie sur la partie inférieure.

La partie inférieure de la pala, qui a 1 mètre 40 centimètres environ de hauteur, se compose d'une partie centrale, et de deux parties latérales, formées chacune de trois rangées de six figures superposées les unes aux autres. Cet ensemble est encadré par en haut et sur les côtés dans une bordure composée de vingt-sept petits tableaux carrés : dix-sept en haut placés horizontalement, et cinq posés verticalement au-dessus les uns des autres sur chacun des côtés. Ils sont, dans les deux sens, séparés les uns des autres par des listels formés de pierres fines et de perles. Le tout est renfermé dans un cadre ciselé semblable à celui de la partie supérieure. Au premier aspect, l'œil le moins exercé s'aperçoit aisément que cet ensemble n'a pas été conçu d'un premier jet, et qu'au contraire la pala a dû recevoir des additions et subir des remaniements à différentes époques. Les lignes des rangées latérales ne se rencontrent pas avec celles de la partie centrale. Les petits tableaux de la bordure n'ont aucune correspondance avec les figures des rangées latérales ou du centre.

La partie centrale forme un carré long d'un mètre environ de hauteur sur une largeur d'environ 80 centimètres ; elle est divisée en trois bandes inégales en hauteur. Au milieu, dans un médaillon circulaire dont le contour est formé de pierres précieuses, le Christ est assis sur un trône d'or enrichi de rubis, d'émeraudes, de saphirs et de perles. Le nimbe qui orne sa tête se compose également de ces belles pierres, ses mains sont en haut relief d'or ; de la droite il bénit, de la gauche il tient le livre des Évangiles.

Le médaillon circulaire qui renferme le Christ est tracé dans un rectangle dont les champs sont remplis par quatre médaillons renfermant les figures des évangélistes et par une quantité de pierres précieuses. Les noms des évangélistes sont inscrits en latin au-dessus des figures, et sur le livre que tient chacun d'eux sont tracés les premiers mots de l'évangile qui lui appartient.

La bordure du médaillon circulaire du Christ se relève en pointe jusqu'à la bande supérieure, pour porter un médaillon à contours irréguliers où se trouve représentée la sainte colombe portant sur sa tête un globe crucigère, et dont les pieds reposent sur un trône. Deux têtes de chérubins et deux anges sont distribués à droite et à gauche dans des compartiments inégaux.

La bande inférieure de la partie centrale renferme cinq compartiments. Dans celui du milieu, on voit la figure de la Vierge avec les sigles ordinaires

MP-OY (Μήτηρ Θεοῦ); à sa droite est un personnage revêtu du costume de l'un des grands officiers de la cour de Constantinople, avec cette inscription latine : OR. FALETRUS - DI. GRA. VENECIAE DUX; c'est la figure du doge Ordelafo Faliero qu'on a voulu reproduire; à sa gauche, la figure de l'impératrice Irène, dont une inscription grecque indique le nom et la qualité.

Les deux derniers compartiments de la bande inférieure de la partie centrale sont remplis par deux inscriptions en émail incrusté que voici :

ANNO MILLENO CENTENO JUNGITO QUINTO
TUNC ORDELAPHUS FALEDRUS IN URBE DUCABAT
HAEC NOVA FACTA FUIT GEMMIS DITISSIMA PALA;
QUAE RENOVATA FUIT TE, PETRE, DUCANTE, ZIANI,
ET PROCURABAT TUNC ANGELUS ACTA FALEDRUS
ANNO MILLENO BIS CENTENOQUE NOVENO.

———

POST QUADRAGENO QUINTO POST MILLE TRECENTOS
DANDULUS ANDREAS PRAECLARUS HONORE DUCABAT,
NOBILIBUSQUE VIRIS TUNC PROCURANTIBUS ALMAM
ECCLESIAM MARCI VENERANDAM JURE BEATI,
DE LAUREDANIS MARCO, FRESCOQUE QUIRINO
TUNC VETUS HAEC PALA GEMMIS PRETIOSA NOVATUR.

Venons aux parties latérales formées, comme nous l'avons dit, de trois rangées superposées de figures. La rangée supérieure se compose de douze figures d'archanges, six à droite, six à gauche; elles sont de profil, dans l'attitude de la salutation, et tournées vers le centre du monument. Quatre des plaques portent des inscriptions grecques donnant les noms de Michel, Gabriel, Raphaël et Uriel; sur les autres on lit seulement l'abréviation OAP des mots grecs ὁ ἀρχάγγελος.

La rangée inférieure, de la même hauteur que la précédente, est remplie par douze figures de prophètes vues de face. Chaque tableau renferme le nom du prophète qu'il reproduit et une inscription. Quatre de ces inscriptions sont en caractères grecs, les huit autres en latin.

Les figures de ces deux rangées sont placées sous des arcs bombés dont l'extrados se relève en pédicule pour porter un bouquet de pierres fines ou de perles.

La rangée du milieu, qui est d'une hauteur presque du double des autres, renferme les figures des douze apôtres d'environ 30 centimètres de hauteur.

L'un d'eux tient un volumen, les autres un livre; ils ne sont d'ailleurs signalés par aucun autre attribut. Ces figures sont certainement ce qu'il y a de plus parfait dans la pala. Le dessin en est très-correct, les poses sont pleines de noblesse et les vêtements largement disposés; les émaux des carnations sont disposés avec tant d'art, que l'artiste est parvenu à faire ressortir, par un léger modelé, les diverses parties des visages. On peut regarder ces douze belles plaques comme le chef-d'œuvre de la peinture en émail incrusté.

Chaque figure est placée sous un arc plein cintre brisé surmonté d'un arc en fronton, disposition architectonique qu'on rencontre surtout en Italie dans les diptyques d'ivoire du quatorzième siècle.

Parmi les vingt-sept petits tableaux carrés qui forment bordure par en haut et sur les côtés des parties que nous venons de décrire, onze reproduisent des sujets tirés de la vie et de la passion du Christ, et six, des figures de saints; ces dix-sept tableaux sont ceux qui bordent la hauteur; les dix autres, qui sont sur les côtés, ont pour sujet des scènes de la vie de saint Marc. Les différents sujets sont indiqués par des inscriptions latines. Ces tableaux offrent une grande finesse d'exécution, et, malgré leur petitesse, les figures y sont bien dessinées et les groupes disposés convenablement. Ils sont tous encadrés dans une petite bordure d'émail bleu.

Chacune des deux parties supérieure et inférieure de la pala est renfermée, comme nous l'avons dit, dans un cadre d'argent doré et ciselé reproduisant des enroulements d'un style élégant qui sont interrompus de distance en distance par des demi-figures ciselées sur or, reproduisant les symboles des évangélistes, des anges et des saints. Ce travail dénote une époque beaucoup plus récente que le reste du monument, et peut appartenir au dernier remaniement de la pala, qui eut lieu sous le gouvernement du doge Andrea Dandolo (1342 † 1354). Lors de la dernière restauration de la pala, de 1842 à 1847, on trouva écrit à la plume, sur le bois auquel sont fixées les plaques d'or et d'argent, cette inscription : M. CCCXLII. GIAM. BONENSEGNA. ME FECIT. ORATE. PRO. ME. N'y a-t-il pas lieu de supposer que ce Bonensegna a été l'auteur de la restauration de la pala et de son joli cadre ciselé?

Enfin, pour terminer ce qui a rapport à la description de la pala d'oro, nous devons dire que, d'après Meschinello (1), on comptait sur la pala d'oro, avant 1796, treize cents perles, quatre cents grenats, quatre-vingt-dix améthystes, trois cents saphirs, autant d'émeraudes, quinze rubis, quatre topazes et deux camées antiques. Depuis sa dernière restauration terminée en 1847, la

(1) *Chiesa ducale di S. Marco*, t. II.

pala n'est pas moins riche. Le nombre total des pierres qui la décorent s'élève à treize cent trente-neuf; on y compte encore plus de douze cents perles (1).

Les archéologues italiens ne sont pas d'accord sur l'origine de la pala d'oro ni sur l'époque à assigner à la confection de ses diverses parties. Une tradition qui s'est perpétuée depuis le dixième siècle veut qu'elle ait été commandée à Constantinople, en 976, par le doge Orseolo Ier, qui fit restaurer les édifices incendiés par le peuple lors du meurtre de Pierre Candiano IV, son prédécesseur. Orseolo fit venir en effet de Constantinople des architectes qui commencèrent la construction de l'église Saint-Marc (2). Tous les anciens chroniqueurs vénitiens, Jean Diacre au onzième siècle (3), Andrea Dandolo au quatorzième, Sabellici (4) et Giustiniani (5) au quinzième, sont tombés d'accord de ces faits. Mais comme les inscriptions gravées sur la pala ne font pas mention du doge Orseolo, François Sansovino, auteur du seizième siècle, voulant sans doute concilier la tradition avec l'absence du nom d'Orseolo dans

(1) JACOPO MONICO, *La Pala d'oro*, Venezia, 1847.

(2) « Succeduto poi l'incendio di parte della chiesa e del Palagio Ducale, quando fu dal popolo ucciso Pietro Candiano, da Pietro Orseolo per la redificatione, da Constantinopoli furono chiamati i piu eccellenti architetti che vi fossero, e con molta solennità restarono, alla presenza del Doge, e di Pietro Malfatto vescovo della città, gettate le fondamenta. » ANDREA MOROSINI, *Historia della città e republica di Venetia*, lib. IV. In Venetia, MDXXXVII, presso Baglioli.

(3) La plus ancienne chronique vénitienne, connue sous le nom de *Chronicon Venetum*, a été attribuée à un certain Sagornino, et cela est venu de ce qu'au folio 38 d'un manuscrit de cette chronique venant de la bibliothèque d'Urbin, se trouve, dans une marge, une charte (ou projet de charte) se référant à l'année 1032 et commençant par ces mots : « *Quadam die nos Johannes Sagornino ferrarius* »; cet écrit se rattache à des intérêts particuliers de Sagornino, ouvrier en fer.

Zanetti a publié le *Chronicon Venetum Sagornino tributum* sans discuter la question; mais M. Pertz, qui l'a publié en second lieu (*Mon. Ger. historica*, IX, 1), fait remarquer que cette charte se réfère plutôt au possesseur du livre qu'à son auteur, et il croit devoir l'attribuer à Jean, diacre vénitien, ministre de Pierre Orseolo, qui avait été envoyé par lui plusieurs fois auprès d'Othon III. En comparant le récit que Jean a laissé de sa légation avec la chronique, M. Pertz en induit que les deux écrits sont de la même personne. Il établit par le texte même de la chronique, qu'elle fut commencée vers 980 et qu'elle a dû être écrite au fur et à mesure des événements qui se déroulaient sous les yeux de l'auteur. Le récit de Jean Diacre s'arrête à l'année 1008.

Le manuscrit de la bibliothèque d'Urbin, aujourd'hui dans la Vaticane, n° 440, qui n'a pas été connu de Zanetti, serait, suivant M. Pertz, le manuscrit autographe. L'écriture est de la fin du dixième siècle ou du commencement du onzième.

La *Chronique de Grado* serait du même auteur.

(4) *Rerum Venetarum*, lib. IV, *prim. dec.* Venetiis, 1487.

(5) *De origine urbis Venet.*

les inscriptions, imagina de dire que la pala, commandée en effet à Constantinople par Orseolo, n'avait été apportée à Venise et placée sur l'autel que sous le doge Ordelafo Faliero, qui gouverna la république de 1102 à 1117 (1). Cette opinion, qui ne repose sur aucun document, a été adoptée par Cicognara (2), qui attribuait au temps d'Orseolo la partie supérieure de la pala seulement, et à la restauration faite par Faliero les petits tableaux carrés qui font bordure; il voulait aussi que toutes les plaques qui portent des inscriptions latines aient été faites par des artistes italiens (3). Il a été suivi sur ces deux points par la plupart de ceux qui ont écrit depuis lui sur la pala.

Une opinion toute nouvelle s'est produite dans ces derniers temps. M. F. Zanotto, qui a donné la description de Venise dans un grand ouvrage que la municipalité a publié à l'occasion de la réunion du neuvième congrès scientifique dans cette ville (4), a soutenu qu'aucune des parties de la pala ne pouvait être attribuée au temps d'Orseolo. Il se fonde sur ce que ce doge n'est pas désigné dans les inscriptions gravées sur la pala, que Ordelafo Faliero y est seul nommé, que sa figure s'y trouve reproduite, tandis que celle d'Orseolo n'y a pas été placée. Cicognara et les auteurs qui l'ont suivi avaient expliqué ces mots : *Hæc nova facta fuit gemmis ditissima pala*, de la première inscription, dans ce sens que Faliero aurait renouvelé, restauré la pala en la faisant plus belle. M. Zanotto admet une nouvelle leçon du texte; il veut qu'on lise l'adverbe *nove* au lieu de l'adjectif *nova* (5); il ajoute que ce n'est qu'à cause de la mauvaise latinité du temps que l'adjectif a remplacé l'adverbe, et il prétend qu'on doit traduire la phrase dans ce sens : Cette pala, riche de pierres fines, fut nouvellement faite en l'année 1105, sous le doge Ordelafo Faliero.

Nous croyons que les auteurs italiens n'ont pas pris la bonne voie pour arriver à découvrir la véritable origine de la pala, et à déterminer, autant qu'il est possible de le faire, l'époque de l'exécution de ses différentes parties. Ce n'est pas en dissertant grammaticalement sur la valeur de la versification latine d'une inscription du quatorzième siècle qu'on arrivera à une solution satisfaisante de ces difficultés. On peut y parvenir plus sûrement, ce nous

(1) *E la Pala ridotta a perfettione con lunghezza di molti anni per diversi accidenti fu condotta a Venetia sotto Ordelaffo Faliero Doge 33 che visse l'anno* 1102. *Venetia citta nobilissima descritta*, in Venetia, 1581, f° 36, v°.

(2) *Storia della scultura*, I, 163.

(3) *Fabbriche di Venezia*.

(4) *Venezia e le sue lagune*. Venezia, 1847, t. II, 2ᵉ part., p. 82.

(5) La quantité s'oppose à ce qu'on lise *nŏvē*.

semble, par des recherches dans les anciens chroniqueurs de la république vénitienne, par une explication rationnelle des textes, et surtout par un examen attentif de la nature du monument et de la destination qui lui fut donnée aux différentes époques de sa confection et de sa restauration. Remarquons d'abord que les deux inscriptions, qui sont identiques par le style, la forme des lettres et le mode d'application sur le fond d'or, datent du quatorzième siècle seulement; elles ont été gravées sur le monument en 1345, à l'époque de sa restauration sous le doge Andrea Dandolo. C'est ce qu'indiquent indubitablement ces vers de la seconde inscription :

> Post quadrageno quinto post mille trecentos
> Dandulus Andreas præclarus honore ducabat,
> Tunc vetus hæc Pala gemmis pretiosa novatur.

Maintenant, que disent les historiens sur le doge Orseolo, en ce qui touche le don qu'il aurait fait de la pala à l'église Saint-Marc? La plus ancienne chronique vénitienne (le *Chronicon Venetum*), écrite de 980 à 1008 par Jean Diacre (1), s'exprime ainsi : *In Sancti Marci altare tabulam miro opere ex argento et auro Constantinopolim peragere jussit* (2).

Ainsi le doge fait faire à Constantinople une table d'autel pour l'église Saint-Marc, et les termes dont se sert le chroniqueur indiquent un travail peu commun, qui était terminé, qu'il avait sous les yeux, et non une œuvre seulement commandée à Constantinople, et qui aurait encore été dans l'atelier de l'orfèvre. Après Jean Diacre vient Andrea Dandolo. Le célèbre historien était doge de la république, qu'il gouverna de 1342 à 1354. Toutes les archives de l'État étaient donc à sa disposition, et mieux que personne il pouvait écrire l'histoire de son pays. C'est de son temps que la pala reçut sa troisième restauration, et que furent gravées et émaillées les deux inscriptions qui s'y lisent encore. Eh bien! malgré le texte de ces inscriptions qui ne parlent pas du doge Orseolo, Dandolo constate que celui-ci avait fait exécuter à Constantinople, pour l'église de Saint-Marc, une table d'autel d'un admirable travail (3). Voilà un fait établi par les plus anciens historiens de la république, sans que rien puisse faire supposer que la table d'autel n'ait point été apportée immédiatement à Venise sous le dogat même d'Orseolo, malgré

(1) Voyez plus haut la note 3ᵉ de la page 22.
(2) Ap. Pertz, *Monumenta Germaniæ historica*, t. IX, p. 26.
(3) Andrea Dandolo, *Chronicon Venetum*, lib. VIII, c. 15. Ap. Muratori, *Rer. Ital. Script.*, t. XII, col. 212.

sa courte durée de deux années. Arrivons maintenant à ce qu'Andrea Dandolo raconte du gouvernement d'Ordelafo Faliero ; mais arrêtons-nous un instant pour examiner la nature du présent fait par Orseolo à l'église du saint patron de Venise. Ce n'était donc pas une pala, un retable (1) que le doge Orseolo avait offert à Saint-Marc. Au dixième siècle, on ne connaissait pas l'usage des retables, et rien n'était placé à cette époque au-dessus et en arrière de l'autel. Aussi les auteurs ne parlent-ils pas d'une pala, d'un pallium, mais d'un parement, *tabulam altaris*, qui devait décorer la face antérieure de l'autel. Ce parement d'autel, apporté de Constantinople, fut donc mis en place, et il excitait l'admiration du premier historien de la république, qui était contemporain du doge Orseolo. Que fait Ordelafo Faliero, au commencement du douzième siècle, plus de cent ans après que le parement d'autel d'Orseolo eut été placé à l'autel de la basilique? Suivant un usage qui commençait à s'introduire, il veut décorer le dessus de l'autel, et, à cet effet, il détache le parement d'autel du doge Orseolo, fabriqué à Constantinople, et le transporte au-dessus et en arrière de l'autel ; et comme le parement d'autel n'avait pas une élévation suffisante pour produire l'effet qu'on doit attendre d'un retable, il le fait agrandir, et il y ajoute des plaques d'or enrichies de figures d'émail. L'historien doge, Andrea Dandolo, ne laisse aucun doute à cet égard, et nous ne comprenons pas que les auteurs vénitiens ne se soient pas arrêtés au récit de leur illustre historien. Les termes dont il se sert doivent même faire supposer que la pala serait parvenue jusqu'à son temps dans l'état où l'avait fait mettre Faliero (2).

D'après les faits constatés par le récit des historiens les plus anciens, il est donc établi que le doge Orseolo avait fait exécuter à Constantinople un parement d'autel qui fut apporté à Venise à la fin du dixième siècle, et que le doge Faliero fit entrer ce parement d'autel dans la composition d'un retable d'une dimension plus considérable. Lisez maintenant dans l'inscription *nova* ou *nove*, peu importe ; car, sans dénier le fait de la confection à Constantinople du parement d'autel au temps d'Orseolo, l'auteur de l'inscription pou-

(1) Le mot impropre de *Pala* ou *Palla* est dérivé du mot latin *pallium*, qui, parmi ses nombreuses acceptions, avait pour signification une grande pièce d'étoffe précieuse dont on enrichissait les murs des églises et qu'on plaçait temporairement, à une certaine époque, en arrière de l'autel pour lui servir de décoration. Ducange, *Gloss.*, v° *Pallium*, édit. 1845, n° 2.

(2) *Sequenti anno* (1105) *dux tabulam auream gemmis et perlis mirifice Constantinopoli fabricatam, pro uberiori reverentia beati Marci evangelistæ, super ejus altari deposuit, quæ aliquibus interjectis thesauris aucta usque in hodiernum extitit.* Lib. IX, c. 2, apud Muratori *Rer. Ital. Script.* XII, col. 259.

vait dire que la pala, le retable, était un ouvrage nouveau exécuté sous le gouvernement de Faliero, puisque, antérieurement à 1105, aucune pala n'existait au-dessus du grand autel de Saint-Marc.

Recherchons maintenant quelles sont les parties de la pala qui appartenaient au parement d'autel d'Orseolo, et si quelques unes de ses peintures en émail peuvent être attribuées à des artistes italiens.

Il faut se rappeler d'abord que, dans l'origine, la partie supérieure de la pala se refermait sur la partie inférieure, et qu'elle formait ainsi un véritable diptyque, à la seule différence que la fermeture avait lieu dans le sens horizontal, au lieu de se faire dans le sens vertical, comme cela est ordinairement en usage dans les diptyques. Les charnières qui existaient encore avant la dernière restauration, achevée en 1847, dénotaient suffisamment le fait, attesté d'ailleurs par un auteur vénitien qui donne à la pala le nom de diptyque (1).

Cicognara supposait que la partie supérieure de la pala était la plus ancienne, et que seule elle pouvait être attribuée au temps d'Orseolo. Cette partie est en effet fort ancienne, et son état de dégradation avant la dernière restauration de 1847 en était déjà une preuve; mais elle n'avait pu seule composer le parement d'autel, *tabulam altaris*, qu'Orseolo avait fait faire. Le médaillon de saint Michel, qui est au centre de cette partie supérieure, et les six tableaux qui l'accompagnent n'ont pas une hauteur de plus de 30 centimètres environ, sans y comprendre bien entendu la bordure d'encadrement, qui doit dater du quatorzième siècle; une pièce d'orfévrerie de cette dimension n'aurait jamais pu constituer un parement d'autel. Qu'on n'oublie pas non plus que des charnières rattachaient cette première partie à une seconde, ce qui avait donné au parement d'autel la forme d'un diptyque. Cet état matériel de la partie supérieure de la pala nous fournit doublement la preuve qu'une partie inférieure égale en hauteur au médaillon de saint Michel devait exister. Il est facile de retrouver cette seconde partie. Le médaillon du Christ, qui est égal en hauteur à peu de chose près à celui de saint Michel, devait occuper le centre de la partie inférieure du diptyque. Indépendamment de ce rapport de proportion, il est à remarquer que le mode d'exécution est le même dans les deux médaillons. Le saint Michel et le Christ ont les mains en haut relief faisant saillie hors du tableau, ce qui ne se rencontre dans aucune autre

(1) A Constantinopoli fu fatto lavorare quel dittico preziosissimo, che noi chiamiam Palla. ZANETTI, *Dell' origine di alcune arti principali appresso i Veniziani libri due*. Venezia, 1758, page 92.

des plaques émaillées qui entrent dans la composition de la pala. Ces deux médaillons formaient donc les deux points de centre des deux feuilles du diptyque.

Quant aux parties latérales au médaillon central du Christ, elles se reconnaissent aisément. Les douze archanges qui, divisés six par six, forment la première bande des parties latérales actuelles, sont vus de profil, tournés vers le centre du monument, dans une attitude respectueuse. Dans les idées de l'artiste, ils devaient s'incliner en adoration devant le Seigneur. A la place où ils sont aujourd'hui, leurs pieds se trouvent à un point plus élevé que la tête du Christ, et ils s'inclinent sans motif. Mais si l'on dispose les plaques d'or sur lesquelles sont figurés les archanges, de manière que le haut de ces plaques soit de niveau avec la partie supérieure du médaillon qui renferme le Christ, les têtes des archanges se trouvent à la hauteur de la tête du Christ, et l'on comprend alors l'attitude obséquieuse que l'artiste leur a donnée. Les plaques des archanges, avec les décorations qui surmontent les figures, forment exactement la moitié de la hauteur du médaillon central. Les figures qui s'adaptaient à l'autre moitié doivent être celles des douze prophètes, qui occupent six par six la bande inférieure des deux parties latérales. Les plaques émaillées des prophètes sont égales en hauteur à celles des archanges, et deux de ces plaques superposées font la hauteur du médaillon central du Christ.

Ainsi, le parement d'autel commandé par Orseolo à Constantinople, à la fin du dixième siècle, était composé de deux parties, l'une supérieure, où se trouvait au centre le saint Michel avec trois tableaux de chaque côté; l'autre, au-dessous, qui avait le Christ au centre et deux parties latérales formées chacune de deux bandes superposées, l'une de six archanges, l'autre de six prophètes. Les deux parties ainsi réunies peuvent avoir en hauteur au total un mètre et quelques centimètres, et si l'on y ajoute la bordure qui devait encadrer chacune des parties, on trouve que le parement avait alors la hauteur ordinaire des autels.

Mais, diront les auteurs italiens qui avec Cicognara veulent absolument que la pala ait été faite en grande partie par des artistes italiens, les peintures qui portent des inscriptions latines ne sont pas sorties de la main des Grecs, et n'ont pas été faites à Constantinople : or parmi les plaques émaillées qui auraient ainsi composé le parement d'autel d'Orseolo, il se rencontre huit des plaques des prophètes sur lesquelles on lit des inscriptions latines.

On ne peut en aucune façon admettre ici l'opinion de Cicognara, et le latin des inscriptions ne prouve absolument rien contre la provenance grecque des peintures; car il ne faut pas oublier que les peintures en émail incrusté de la

pala sont exécutées chacune séparément sur des plaques d'or ou d'argent doré, et que le métal qui sert de fond aux figures ou sujets en émail reste libre. Ainsi, les orfèvres italiens, qui à différentes époques, sous Faliero, sous Ziani, sous Dandolo, ont agrandi, remanié ou restauré la pala, ont pu graver des inscriptions latines sur le fond d'or des plaques, là où les Grecs avaient négligé de le faire. Ces inscriptions ne sont donc pas la preuve que les peintures en émail aient été faites en Italie. Nous croyons pouvoir démontrer au contraire que tous les émaux sont de provenance byzantine.

Lorsque Faliero voulut transporter la pala au-dessus de l'autel de Saint-Marc, et faire un retable du parement d'autel du doge Orseolo, il fallut donner une plus grande dimension à cette pièce d'orfévrerie. Au rectangle qui renfermait le médaillon du Christ, il ajouta une bande supérieure et une bande inférieure, divisées chacune en cinq compartiments. Dans la bande inférieure, il plaça la figure de l'impératrice Irène, sa contemporaine, et une autre figure au dessus de laquelle il grava son nom ; puis, pour donner aux parties latérales la même élévation qu'à la partie centrale, il sépara les deux bandes des archanges et des prophètes pour placer entre elles les douze figures des évangélistes. Des orfèvres vénitiens ont pu être chargés de la construction du nouveau retable ; mais étaient-ils capables de faire ces magnifiques figures d'émail qui reproduisent les douze apôtres? Le dixième siècle avait été l'âge de fer pour l'Italie, qui ne fut pas beaucoup plus heureuse pendant les deux premiers tiers du onzième. Les arts de luxe y avaient à peu près péri durant cette longue période de calamités, à tel point que Hildebrand, sous Alexandre II († 1073), était obligé de faire exécuter à Constantinople les fameuses portes de bronze de la basilique de Saint-Paul, et que, ainsi qu'on le verra plus loin dans l'historique que nous tracerons de l'art de l'émaillerie, Didier, le célèbre abbé du mont Cassin, voulant en 1068 avoir dans son église, à l'exemple de Saint-Marc de Venise, un parement d'autel avec des figures en émail, ne put trouver en Italie d'artistes pour exécuter un pareil travail, et afin de s'en procurer un il envoya à Constantinople quelques-uns de ses moines avec une grosse somme d'argent (1). Peut-on supposer que dans l'espace de trente années les orfèvres italiens soient devenus d'assez habiles peintres en émail pour faire ces grandes figures d'apôtres qui sont de la meilleure époque de l'art de l'émaillerie, et qui ont une analogie parfaite avec les belles figures d'émail accompagnées d'inscriptions grecques, que l'on voit sur la couverture d'un manuscrit de la bibliothèque de Saint-Marc, rapporté de Constanti-

(1) Leo Ostiensis, *Chronica sacri mon. Casinensis*. Lutetiæ Parisiens., 1668. p. 361.

nople? Si Faliero avait eu des artistes italiens à sa disposition, il se serait fait représenter sur la pala en costume de doge et coiffé du bonnet à corne insigne de sa dignité. Au lieu de cela, on mit dans la bande ajoutée à la partie centrale de la pala la figure de l'un des grands dignitaires de la cour byzantine. M. Zanotto, qui veut que la pala ait été faite en entier sous Faliero, et que les plaques portant des inscriptions latines soient l'œuvre d'artistes italiens, dit que le costume donné au doge est celui qui appartenait au *despote* (1), le premier dignitaire de l'empire oriental (2). Cet aveu nous suffit. Il est donc constant que, pour faire un doge de ce dignitaire, on s'est contenté, faute de mieux, de graver le nom de Faliero sur le fond d'or de la plaque émaillée qui provenait évidemment de Constantinople. Ceci vient à l'appui de ce que nous disons plus haut, que les inscriptions latines tracées sur les plaques émaillées ne peuvent donner aucune preuve de leur provenance italienne.

Pas un artiste italien, à la fin du onzième siècle, n'aurait eu d'ailleurs le talent de produire des figures dessinées avec autant d'art que le sont ces figures d'apôtres dont on s'est servi pour agrandir en hauteur l'ancien parement d'autel d'Orseolo. Nous devons regarder ces émaux, précisément à cause de leur perfection, comme appartenant au dixième siècle, époque à laquelle les arts étaient très-florissants à Constantinople, et où l'art de l'émaillerie était arrivé à son apogée. L'impératrice Irène fut sans doute la donatrice de ces beaux émaux qui étaient d'une époque bien antérieure à elle, et sa figure aura été placée par reconnaissance non loin de celle du doge dans la bande inférieure de la partie centrale.

Il ne reste plus qu'à rechercher l'origine des vingt-sept petits tableaux qui font bordure autour des figures. Ont-ils été placés par Faliero dans la pala lors de la conversion du parement d'autel en un retable, ou bien lors de la restauration qui en fut faite sous le dogat de Ziani en 1209? Aucun document ne peut donner une solution certaine de la question. A cette dernière époque, les orfévres italiens étaient devenus de bons émailleurs; Théophile, qui écrivait vers le milieu du douzième siècle, vante l'habileté des Toscans dans le travail des émaux (3). Cependant, en examinant les termes dont se sert l'historien doge

(1) *Venezia e le sue lagune*. T. II, 2ᵉ part., p. 82.
(2) CODIN. *De officialibus palatii Const.* Bonnæ, 1839, p. 6
(3) *Diversarum artium schedula*, édit. de M. de l'Escalopier, p. 8. Nous pensons que Théophile devait vivre à une époque peu éloignée de celle de Suger, et qu'il a peut-être été son contemporain. Nous renvoyons à la dissertation que nous avons faite sur ce point dans l'introduction à la *Description des objets d'art de la collection Debruge*, p. 61.

Dandolo, on acquiert la certitude que la restauration faite par Ziani n'a consisté que dans une simple réparation et dans l'addition de pierres précieuses. Dandolo, en effet, ne se sert pas du mot *aucta*, qu'il avait employé en racontant la mutation que Faliero avait fait subir au parement d'autel d'Orseolo; il dit seulement que sous Ziani la pala fut réparée, et qu'on y ajouta des pierres précieuses (1). Si on l'avait agrandie de nouveau par des plaques émaillées, n'aurait-il pas parlé de cette addition, puisqu'il mentionnait celle des pierres fines. Au surplus, en admettant que Ziani ait fait ajouter des plaques en émail à la pala, on sera convaincu que ces plaques étaient byzantines, si l'on fait attention que Constantinople avait été prise et pillée cinq ans auparavant par les Vénitiens et les Français, et que les plus précieuses richesses de l'empire oriental étaient précisément apportées à Venise à l'époque où Ziani gouvernait la république (1205 à 1229). Il était beaucoup plus simple pour le doge de se servir de trésors qui ne coûtaient rien à l'État, que de payer des artistes italiens pour émailler les plaques d'or dont il aurait voulu augmenter la pala.

La seconde inscription incrustée d'émail sur la pala énonce une troisième restauration faite en 1345, sous le dogat de l'historien Andrea Dandolo. A cette époque, les émaux cloisonnés étaient abandonnés, et les orfévres italiens, quand ils voulaient enrichir leurs travaux de peintures en émail, n'employaient plus que des émaux de basse taille. Aucune des plaques émaillées ne pourrait donc être attribuée à cette époque; mais la pala dut être alors entièrement remaniée. Une grande partie des dispositions architecturales de l'orfévrerie et les bordures d'encadrement en argent ciselé et doré appartiennent à ce temps; le style qui les caractérise ne doit laisser aucun doute sur ce point.

En résumé, suivant nous, la partie supérieure actuelle de la pala, le médaillon du Christ, les douze figures d'archanges et les douze figures de prophètes composaient le parement d'autel que le doge Orseolo fit exécuter à Constantinople; les autres plaques d'émail et quelques pierres précieuses auraient été ajoutées par Faliero en 1105, lorsqu'il fit convertir le parement d'autel en un retable; toutes les peintures en émail seraient donc de provenance byzantine. Ziani, au commencement du douzième siècle, se serait contenté de faire restaurer la pala en y ajoutant des pierres fines, et Dandolo, au quatorzième, aurait fait refaire presque entièrement les dispo-

(1) *Angelus Faledro solus procurator Ducalis Capella, tabulam altaris sancti Marci additis gemmis et perlis, Ducis jussu, reparavit.* Lib. X, cap. IV, apud MURATORI, *Rer. Ital. Script.* XII, col. 333.

sitions architecturales du monument, et encadrer chacune des deux parties dans une jolie bordure d'argent ciselé et doré.

Cette dissertation sur la pala nous a entraîné dans de longs développements qui étaient indispensables, et qui trouveront leur utilité plus loin dans la dissertation à laquelle nous devrons nous livrer sur l'origine et l'historique des émaux cloisonnés.

La ville de Venise possède encore d'autres très-beaux spécimens de ce genre d'émaillerie.

Il existe des émaux cloisonnés sur un assez grand nombre des anciennes pièces d'orfévrerie qui sont conservées dans le trésor de Saint-Marc. Nous citerons le vase d'or qui renferme une fiole contenant, d'après l'inscription grecque qui s'y trouve gravée et incrustée d'émail, du sang de Notre-Seigneur Jésus-Christ; un tableau d'argent doré qui reproduit un saint Michel au vêtement d'or émaillé, et dont les contours et le fond sont enrichis d'émaux sur or d'une grande finesse; un autre tableau d'argent ciselé où l'on voit également un archange saint Michel; une coupe en sardoine orientale ayant une large bordure d'or décorée de bustes de saints exécutés en émail et accompagnés d'inscriptions grecques; une autre coupe taillée dans une agate onyx orientale, au fond de laquelle est une figure du Christ en émail sur or; enfin plusieurs manuscrits dont les couvertures sont enrichies de figures et d'ornements en or émaillé.

Tous ces beaux objets passent pour avoir été envoyés à Venise par le doge Henri Dandolo, après la prise de Constantinople en 1204, et comme ayant été compris dans la part du butin attribuée à la république. Les inscriptions grecques dont tous les émaux sont accompagnés ne laissent aucun doute sur leur provenance byzantine; car on comprend très-bien qu'un émailleur italien, fabriquant une pièce d'orfévrerie destinée à l'Italie, n'aurait pas gravé d'inscriptions grecques sur son travail; il aurait d'ailleurs été incapable d'écrire dans une langue qui lui était inconnue.

On trouve encore à Saint-Marc seize figurines de saints exécutées en émail cloisonné dans la belle bordure qui sert de cadre à la Vierge dite *Nicopeja*, qui fut aussi apportée à Venise après la prise de Constantinople par les Latins.

Enfin on peut voir dans la bibliothèque de Saint-Marc, au palais ducal, trois belles couvertures de livres qui sont enrichies d'émaux.

Les deux ais de la plus ancienne ont chacun au centre une croix en émail de 7 à 8 centimètres de hauteur. Dans l'une, on a figuré le Christ en croix; dans l'autre, la figure en pied de la Vierge. La croix de crucifixion, en émail rouge purpurin, se détache sur un fond d'émail vert émeraude. Le

Christ est vêtu, comme dans le phylactère de Monza, du *colobium* sans manches qui lui descend jusqu'aux pieds. Tout indique que ces émaux sont d'une époque fort ancienne.

Les deux autres couvertures sont enrichies de médaillons et d'ornements en émail moins anciens. Sur l'une d'elles, on voit un Christ debout et bénissant à la manière grecque. Cette peinture d'émail est de la plus belle époque, et nous pensons qu'on pourrait l'attribuer au dixième siècle. Elle doit être du même temps que les apôtres de la pala d'oro. On trouve dans cette figure de Christ comme un léger modelé des carnations sans qu'on puisse reconnaître que différentes teintes d'émail aient été juxtaposées. Les émailleurs occidentaux n'ont jamais pu approcher d'un tel degré de perfection.

4. Émaux à Munich.

La ville de Munich possède de précieux émaux cloisonnés qui proviennent tous de l'empereur Henri II (1004 † 1024).

On conserve dans la *riche chapelle* du palais royal une croix en or dont nous parlerons plus en détail en traitant de l'orfévrerie. Elle est bordée sur ses deux faces de petits émaux cloisonnés en forme de losanges ou de triangles, qui, entre autres ornements, reproduisent souvent ce fleuron si ancien à trois feuilles, origine de la fleur de lis. Ces émaux sont sertis dans des chatons comme les pierres fines qui les accompagnent. Les inscriptions en relief sur cette belle pièce d'orfévrerie ne laissent aucun doute sur son origine et sur la destination qui lui fut donnée (1). Gisila, femme d'Étienne, roi de Hongrie, et sœur de l'empereur Henri II, avait placé cette croix sur le tombeau de sa mère, femme de Henri le Querelleur, duc de Bavière, qui portait comme elle le nom de Gisila.

On trouve encore à Munich, dans la bibliothèque : 1° la couverture d'un évangéliaire (ms. n° 57) enrichi de miniatures, dont l'une représente l'empereur Henri II et sa femme Cunégonde. L'ais supérieur de cette couverture est décoré d'une plaque d'ivoire sculptée en relief, qui est encadrée dans une large bordure d'or rehaussée de cabochons, de perles et d'émaux. Aux angles, des médaillons renferment les symboles des évangélistes; douze pe-

(1) On lit notamment celle-ci sur la face postérieure de la croix : *Hanc crucem Gisila devota regina ad tumulum sue matris Gisile donare curavit.*

tites plaques arrondies par en haut sont distribuées dans les intervalles ; elles reproduisent les demi-figures de Jésus et de onze apôtres. Toutes ces pièces sont finement exécutées en émaux cloisonnés sur or. Les vêtements sont resplendissants de diverses couleurs, les carnations sont en émail rosé. Les minces filets d'or du cloisonnage tracent en caractères grecs, au niveau de l'émail, le monogramme du Christ et les noms des apôtres. Une inscription en lettres majuscules romaines, gravée sur un listel qui borde l'ivoire, indique que cette couverture a été exécutée par l'ordre de l'empereur Henri II (1).

2° Une boîte très-riche, en forme de couverture de livre, renfermant un évangéliaire du onzième siècle (ms. n° 54). Le plat supérieur de cette couverture est revêtu d'une feuille d'or où le Christ est représenté dans l'action de bénir. Le nimbe du Christ, de même que le livre qu'il tient à la main, est en émail cloisonné. De petits émaux carrés, reproduisant des animaux d'une exécution très-délicate, sont encore répartis comme ornement sur le fond de la plaque d'or. La bordure d'encadrement contient deux médaillons d'émail : dans l'un, le Christ ; dans l'autre, la Vierge, avec une inscription latine. Ces deux émaux sont moins fins que ceux qui reproduisent des animaux, et ils paraissent avoir une autre origine. Les couleurs employées sont le bleu foncé, le bleu clair, le blanc et le rouge ; les carnations sont en émail rosé.

5. Émaux à Vienne.

On trouve à Vienne, dans le Trésor impérial :

1° La couronne de Charlemagne. Elle se compose de huit plaques d'or, quatre grandes et quatre petites, qui sont réunies par des charnières. Les grandes, semées de pierres fines cabochons, occupent le devant, le derrière et les deux points intermédiaires de la couronne ; les petites, alternant avec les grandes, renferment des figures émaillées : Salomon ; David ; le roi Ézéchias, assis sur son trône, ayant devant lui le prophète Isaïe ; et le Christ, assis entre deux séraphins ardents, tels que les Grecs sont dans l'usage de les représenter. Les costumes des personnages se rapprochent de celui des empereurs du Bas-Empire, et bien que les inscriptions qui accompagnent les figures

(1) Voyez la gravure en couleur de cette riche reliure qui est jointe à ce mémoire.

soient en latin, tout indique là un travail grec (1). Les figures se détachent sur le fond même du métal qui a été fouillé pour recevoir l'émail; mais tous les détails intérieurs des traits du dessin sont exprimés par le procédé du cloisonnage mobile avec de fines bandelettes d'or rapportées sur le fond. Les carnations sont en émail rosé; les couleurs employées dans les vêtements et les accessoires sont le bleu foncé, le bleu clair, le rouge et le blanc. Il est constant que cette couronne a été remaniée plusieurs fois; il est donc impossible de déterminer l'époque à laquelle les émaux y auraient été placés.

2° L'épée de Charlemagne. Le fourreau, entièrement revêtu d'or, est enrichi dans toute sa longueur d'une suite de losanges. Le losange du haut encadre une aigle éployée, les autres contiennent des ornements variés, exécutés comme l'aigle, en émail cloisonné.

3° L'épée dite de Saint-Maurice. Le fourreau, en or, représente des figures repoussées, qui sont séparées par des bandes d'ornements en émail cloisonné. On peut contester la qualification donnée à ce monument, qui porte d'ailleurs un cachet fort ancien.

6. Émaux à Aix-la-Chapelle.

La ville capitale des premiers empereurs d'Occident conserve encore de magnifiques pièces d'orfévrerie, sur plusieurs desquelles on rencontre des émaux cloisonnés. Nous citerons :

1° La croix d'or, conservée dans le trésor de la cathédrale, qui, suivant la tradition, serait un don de l'empereur Lothaire. Elle peut en effet appartenir au milieu du neuvième siècle. Le R. P. Charles Cahier en a donné la description accompagnée de deux belles planches (2). Aux quatre extrémités de la croix, un petit cordon anguleux est revêtu d'ornements en émail cloisonné qui présentent une suite de losanges dentelés, alternativement blancs et bleus, avec une croix alternativement bleue et blanche au centre de chacun.

2° La magnifique châsse de Notre-Dame, exécutée vers 1220 sous le règne de Frédéric II (1212 † 1258). Nous n'avons à parler ici que des émaux qui l'enrichissent. L'orfévre qui élevait un si splendide monument dans la forme

(1) Cette couronne a été gravée par VILLEMIN, Mon. fr. inédits, pl. XIX. On peut en lire la description dans le texte de M. Pottier, t. I, p. 13.

(2) Mélanges d'archéologie, Paris, 1847-1849, I. 203 et suiv., pl. XXXI et XXXII.

d'une église, ne pouvait manquer de déployer toutes les ressources de l'émaillerie pour le décorer. Ainsi les grandes arcades trilobées qui s'élèvent au centre de chacune des faces du monument, les arcs angulaires qui reposent sur des colonnettes accouplées et surmontent les statues des douze apôtres, les longues bandes horizontales qui forment la base de l'édifice, les plates-bandes qui encadrent la toiture et couvrent le rampant des grands pignons, sont composés de petites plaques d'émail aux dessins et aux couleurs variés, qui alternent avec des plaques de filigranes dont les capricieux contours enchâssent des pierres fines. Les nimbes qui auréolent les têtes des apôtres ainsi que les facettes de la pomme centrale du faîtage sont également enrichis d'émaux cloisonnés. Ces émaux, dont les RR. PP. Arthur Martin et Charles Cahier ont donné de magnifiques planches coloriées (1), sont évidemment l'œuvre d'un orfévre de l'Occident. Tous les dessins variés qu'ils reproduisent sont tracés au compas, et les différentes combinaisons du cercle en ont fourni tous les éléments. On ne retrouve plus là les capricieux détails et l'élégante incorrection des émaux byzantins. Le bleu lapis, le blanc, le gris-bleu, le vert clair, le jaune et un beau rouge vermillon sont les couleurs employées dans ces émaux. Dans quelques-uns des nimbes, on trouve des émaux de trois couleurs, brun-rouge, vert, jaune, qui sont juxtaposées sans être séparées par un filet de métal. Ce système a été mis en pratique par les émailleurs occidentaux au douzième siècle. Cependant il y a lieu de supposer que les pièces émaillées de cette sorte ne datent pas de l'origine du monument, et qu'elles sont le résultat d'une restauration postérieure.

7. Croix de Namur.

On conserve chez les religieuses de Notre-Dame de Namur une croix à double traverse en vermeil qui provient de l'ancienne abbaye d'Ognies. Elle y avait été apportée par Jacques de Vitry, évêque de Ptolémaïs, qui mourut dans cette abbaye. La croix est d'un travail grec parfaitement accusé, mais le pied sur lequel elle repose n'a pas la même origine; il appartient à l'art occidental du douzième siècle. Huit médaillons émaillés enrichissent la hampe et les deux traverses de la croix; ils reproduisent un autel chargé d'un coussin qui porte le livre des Évangiles et les bustes de saint Jean l'Évangé-

(1) *Mélanges d'archéologie*, t. 1, pl. v à ix.

liste, de saint Marc, de saint Matthieu, de saint Paul, de saint Pierre, de saint Pantélémon et de l'archange Gabriel. Les têtes, d'une vive couleur de chair, sont légèrement ombrées. Des inscriptions grecques, tracées en émail rouge, indiquent les noms des saints. M. Didron a donné de cette belle croix une excellente description, à laquelle il a joint deux planches dont l'une reproduit l'ensemble de la croix, et l'autre les divers émaux, grandeur d'exécution; nous y renvoyons pour plus de détails (1). Bien que cette belle pièce d'orfévrerie byzantine n'ait été apportée en France qu'à la fin du douzième siècle, les émaux en sont plus anciens. Ils ont de l'analogie avec ceux qui enrichissent les belles couvertures de livres des bibliothèques de Saint-Marc et de Munich, et ils doivent appartenir au dixième siècle, la plus belle époque de l'art de l'émaillerie à Constantinople.

8. Châsse des trois rois à Cologne.

La face sur laquelle est placée la grille qui laisse apercevoir les trois chefs des mages, est bordée d'un listel décoré alternativement d'une plaque couverte de pierres cabochons et d'une plaque d'émail à ornements cloisonnés en or. On sait que ce magnifique reliquaire fut fait par les ordres de l'archevêque Philippe de Heinsberg (1167 † 1191). Il est à remarquer que, sur les faces longitudinales du monument, chacune des arcades trilobées de l'étage inférieur et chacune des arcades plein-cintre de l'étage supérieur est découpée dans un seul morceau de métal enrichi d'émaux champlevés.

9. Émaux à Paris.

La Bibliothèque impériale de Paris possède plusieurs pièces enrichies d'émaux cloisonnés :
1° La couverture d'un manuscrit (ms. suppl. latin, n° 1118).

Quatre petits émaux cloisonnés, figurant un fleuron, accompagnent une pierre à chacun des angles du plat supérieur de cette couverture, et servent d'écoinçons à des reliefs en or soigneusement travaillés. Les couleurs em-

(1) *Ann. arch.*, t. V, p. 318.

ployées sont le blanc opaque, le bleu clair et le vert semi-translucide.
M. Champollion-Figeac, dans la description qu'il a donnée de ce manuscrit(1), pense que le beau travail qui en décore la couverture remonte au moins au septième siècle, et il le regarde comme une production de l'art byzantin.

2° La riche couverture d'un évangéliaire du onzième siècle, écrit en lettres d'or sur vélin pourpre (n° 650, suppl. latin).

Le plat supérieur de cette couverture renferme une belle plaque d'ivoire sculptée en relief, qui est encadrée dans une riche bordure d'or composée de deux bandes chargées de pierres fines cabochons et de perles; entre ces deux bandes sont placées, de chaque côté, cinq petites plaques en émail cloisonné, serties sur la couverture comme les pierres fines. Ces émaux figurent des ornements variés et sont absolument traités de la manière indiquée par Théophile; seulement ils n'ont pas le petit encadrement d'émail qui, on le conçoit, n'était pas indispensable à l'exécution de la pièce. Les couleurs employées sont le rouge et le blanc opaques, le bleu, le vert et le jaune semi-translucides. Tout indique que cette couverture est d'une époque voisine de la confection du manuscrit. On ne saurait lui donner une date postérieure au douzième siècle.

3° Une coupe en agate, taillée à dix côtes, en forme de gondole, dont la bordure d'or est enrichie de pierres fines et d'émaux cloisonnés. Le vert émeraude semi-translucide, le bleu, le rouge et le blanc opaques sont les couleurs des différents émaux. Ces émaux, en forme de rosaces, sont sertis sur la bordure d'or.

4° Le calice de Saint-Remi, de Reims, en or pur, décoré d'émaux et de pierres fines (2). Les émaux alternent sur la panse de la coupe, sur le nœud et sur le pied, avec des cabochons. Les jolis ornements et les fleurons en cloisonnage d'or, que présentent ces émaux, sont d'une régularité parfaite. Ici l'orfèvre, comme dans les émaux de la châsse de Notre-Dame d'Aix-la-Chapelle, a mieux aimé se servir de la règle et du compas que d'abandonner sa main au caprice de l'imagination. Ce calice appartient au douzième siècle.

5° Un médaillon de forme ronde représentant le crucifiement. Le travail en est très-fin; les carnations des figures sont en émail couleur de chair; un feuillage blanc se détache sur le fond, qui est d'un bleu très-foncé. Le bleu clair, le blanc et un émail incolore sont employés dans les vêtements et dans

(1) *Rev. arch.*, 2ᵉ année, p. 89.
(2) On peut en voir la gravure et la description dans les *Annales archéologiques*, t. II, p. 363.

les accessoires. Ce monument paraît être de travail italien; l'inscription INRI, placée au-dessus de la tête du Christ, ne permet pas de le regarder comme grec; il peut dater du treizième siècle.

Le musée du Louvre conserve une boîte recouverte de lames d'or, qui a dû servir à renfermer le livre des Évangiles. Le crucifiement, exécuté au repoussé sur une feuille d'or, occupe le plat supérieur de cette boîte. Ce sujet, placé sous une arcade plein-cintre soutenue par des colonnes, est encadré dans une large bordure où se trouvent de très-beaux émaux cloisonnés. Aux angles, il y a des plaques carrées dans lesquelles sont représentés les symboles des évangélistes. L'aigle et le lion se détachent sur un fond d'émail; l'ange et le bœuf, sur le fond de la pièce d'or qui est champlevée dans la forme extérieure des figures pour recevoir le cloisonnage qui exprime les détails intérieurs du dessin. Dans le surplus du champ de la bordure, les émaux présentent des ornements, et sont entremêlés avec des cabochons. Le style du monument indique le onzième siècle.

10. Émaux cloisonnés en Angleterre.

On conserve dans le muséum Ashmolean, à Oxford, un bijou en or qui a été découvert en 1696, près de l'abbaye d'Antelney, dans laquelle Alfred le Grand s'était retiré, après avoir été vaincu par les Danois en 878. M. Albert Way, l'un des archéologues les plus instruits de l'Angleterre, en a donné la description accompagnée d'une gravure qui reproduit le dessus, le dessous et la tranche de ce bijou (1). L'inscription AELFRED MEC HEHT GEVVRCAN (Alfred ordonna que je fusse fait), qui se trouve sur l'épaisseur de la pièce, laisserait peu de doute sur l'origine qui lui est attribuée. L'émail placé sur le dessus est exécuté par le procédé du cloisonnage mobile; il reproduit une figure dont il est difficile de déterminer le caractère. Les carnations sont en émail blanchâtre; les couleurs employées dans les vêtements sont le vert pâle et le brun-rouge semi-translucides; le fond est bleu. Le bijou est terminé par une figure d'animal, en filigrane d'or, qui a tous les caractères du style oriental.

En admettant que l'inscription puisse s'appliquer à Alfred le Grand, ce bijou ne pourrait à lui seul établir que l'art de l'émaillerie était pratiqué en

(1) *The Archaeological Journal*, t. II, p. 164.

Angleterre au neuvième siècle. L'inscription a pu être gravée après l'acquisition que le roi en aurait faite d'un marchand venu de l'Orient.

L'Angleterre s'est enrichie en 1850 d'une croix byzantine à deux faces qui faisait partie de la collection Debruge-Duménil, et qui a passé dans celle de M. A.-J. Beresford Hope. Elle a été gravée dans le *Journal archéologique de Londres* (1). Sur l'une des faces, le Christ est représenté attaché à la croix; il est vêtu du *colobium* qui lui descend jusqu'à la moitié des jambes; ses pieds sont fixés séparément par deux clous sur la tablette qui les supporte. La présence de Dieu le père n'est manifestée que par un Π, première lettre du mot πατήρ inscrit sur le sommet de la hampe. Dans le croisillon droit, on voit le buste de la Vierge; dans le croisillon gauche, celui de saint Jean. Les inscriptions en abrégé : Ἴδε ὁ υἱός σου, Ἰδοὺ ἡ μήτηρ σου, que nous avons signalées sur le phylactère de Monza, se retrouvent sur cette croix. Sur l'autre face, la figure en pied de la Vierge occupe le milieu de la hampe; les bustes de saint Jean, de saint Paul, de saint Pierre et de saint André, sont aux extrémités des quatre branches. A droite et à gauche de chaque buste, des lettres grecques superposées tracent les noms des saints apôtres. Les figures se détachent sur un fond vert émeraude. Les autres couleurs employées sont le blanc, le jaune clair, le noir, la couleur de carnation, le bleu clair, le bleu foncé, le rouge vermillon et le violet.

En donnant la description de cette croix dans le catalogue de la collection Debruge-Duménil (2), nous avons dit que la forme des lettres, le caractère des figures et le style du monument dénotaient un ouvrage byzantin fort ancien, qu'on croyait du dixième siècle, mais qui pourrait remonter plus haut. Aujourd'hui que nos recherches sur l'art de l'émaillerie sont plus complètes, nous croyons devoir l'attribuer en effet à un temps antérieur à ce siècle. Au dixième siècle, l'art de l'émaillerie était, à Constantinople, dans toute sa splendeur, et cette croix, à cause de l'imperfection de son émaillure, ne doit pas appartenir à cette époque. Elle ne peut avoir été confectionnée qu'à une époque où l'art de l'émaillerie était peu avancé; ou bien à l'époque de la décadence de cet art, ce qui très-probablement nous conduirait au delà du douzième siècle. Mais le costume donné au Christ, qu'on retrouve dans les plus anciens crucifix, comme dans le phylactère de Monza, indique une époque fort ancienne. Au dixième siècle et surtout au onzième, les peintres byzantins

(1) *The Arch. Journ.*, t. VII, p. 51.

(2) *Description de la coll. Debruge,* Paris, 1847, p. 570. Cet émail est reproduit dans *The Archaeological Journal*, t. VIII, p. 50.

ne figuraient déjà plus le Christ sur la croix vêtu d'un long *colobium* ; ils lui donnaient une sorte de jupe qui descendait de la ceinture aux genoux. On en trouvera des exemples dans les manuscrits grecs de ces époques (1) et sur la pala d'oro de Saint-Marc, dont nous venons de donner la description. Assigner une date précise à la croix de M. Beresford Hope est impossible ; mais il faut reconnaître que cette pièce est antérieure au dixième siècle.

M. de Laborde (2) a signalé un autre émail byzantin trouvé en 1840 dans Thames-Street, en face de Dowgate-Hill, à Londres, et appartenant à M. Smith. Cet émail représente un personnage couronné.

11. Croix de la reine Dagmar.

Le musée de Copenhague possède une petite croix en émail cloisonné dans le genre de celle de M. Beresford Hope, mais un peu plus petite. Elle a été gravée dans les *Mémoires de la Société des antiquaires du Nord* (1840-1843, pl. x). D'un côté est représenté le Christ en croix, de l'autre cinq bustes de saints sont renfermés dans des médaillons. Ces émaux sont traités comme tous les émaux byzantins que nous venons de signaler, et chaque figure est accompagnée du nom du saint en caractères grecs. Cette croix fut trouvée dans le tombeau de Marguerite, fille de Prémislas II, roi de Bohême, et femme de Waldemar II, roi de Danemark. Cette princesse, plus connue sous le nom de reine Dagmar, mourut en 1213, et fut inhumée à Ringsted. Il est fort possible qu'elle ait apporté cette ancienne croix pectorale de la Bohême dont les relations étaient fréquentes avec la cour d'Orient.

12. Émaux cloisonnés sur cuivre.

Jusqu'à présent nous n'avons signalé que des émaux sur or ; les émaux cloisonnés s'exécutaient également sur cuivre. Nous citerons en ce genre une très-belle plaque conservée dans la collection de M. le comte de Pourtalès-

(1) Voyez notamment un évangéliaire, *Biblioth. impériale,* n° 74, du onzième siècle, aux folios 58, 59, 99, 207.

(2) *Notice des émaux du Musée du Louvre,* Paris, 1853, p. 99.

Gorgier (1); elle était probablement appliquée sur l'un des ais d'une couverture de livre. Saint Théodore y est représenté debout, armé d'une lance dont il perce un serpent étendu à ses pieds; son bras est protégé par un bouclier orbiculaire; le saint est vêtu de la cataphracte antique, recouverte d'une chlamyde agrafée sur l'épaule; un cheval occupe le côté droit du tableau. Les figures se détachent sur un fond vert tendre enrichi de rameaux bleus à fleurettes. On voit dans le haut une inscription, en caractères grecs fort incorrects, divisée en deux parties par la tête du saint; à droite on lit : O AΓIOC ΘEOΔOPOC, saint Théodore; à gauche, après trois lettres auxquelles il est difficile de donner un sens, le mot ΘHPIAKHC, qu'on peut traduire par l'art de guérir les morsures des bêtes venimeuses.

Cet émail a 16 centimètres de large sur 19 centimètres de haut. Le contour extérieur des figures est tracé par un filet de métal d'environ 2 millimètres de largeur; les détails intérieurs du dessin sont rendus au contraire par des fils d'une ténuité extrême. Quelques détériorations laissent parfaitement apercevoir que les traits de métal qui expriment le dessin du sujet ne tiennent pas au fond. Les carnations sont en émail d'une teinte de chair assez naturelle; les couleurs employées dans les vêtements et dans les accessoires sont le bleu lapis, le bleu-gris, le vert, le rouge vermillon, le blanc, le jaune et le noir. Le tableau est encadré dans une bordure en cuivre repoussé et ciselé, présentant des figures de saints d'un bon dessin et d'une grande finesse d'exécution, qui sont séparées par des entrelacs capricieux et des fleurons que nous avons retrouvés au milieu d'autres ornements, dans un délicieux évangéliaire grec du dixième siècle, de la bibliothèque impériale de Paris (2).

La moitié de cette bordure a malheureusement disparu, et la partie subsistante, qui encadre deux côtés seulement, est endommagée. On y voit la figure en pied de saint Démétrius et le buste de saint Pantélémon. Il est, nous l'avons déjà dit, presque impossible d'assigner une date positive à ces monuments si peu nombreux de l'émaillerie byzantine; il faut s'en tenir à une approximation fort large. Ici, après les ornements, les inscriptions peuvent nous venir en aide. On sait que les lettres grecques employées dans les inscriptions ont beaucoup moins varié dans leurs formes que les caractères de l'écriture cursive. Celles qui sont figurées sur la plaque d'émail que nous décrivons ont été en usage depuis le dixième siècle jusqu'au douzième. Ainsi, dans le mot grec ΔHMHTPIOC, on trouve le delta, assez commun

(1) Voyez la gravure en couleur de cette plaque qui est jointe à ce mémoire.
(2) Ancien fonds, n° 64, fol. 3.

dans les manuscrits de ces époques, dont les deux jambages inclinés dépassent un peu la base du triangle. Nous pensons donc qu'on peut fixer au onzième siècle ou au douzième la date de l'exécution du curieux émail de la collection Pourtalès.

Nous avons vu un autre émail cloisonné sur cuivre dans le musée du collége romain, à Rome. C'est une grande figure de Christ de 26 à 28 centimètres de haut. La tête du Sauveur est nimbée; il tient à la main un volumen. Les contours de la figure ayant été tracés sur la pièce de cuivre, l'espace qu'elle devait occuper a été champlevé. Tous les traits intérieurs du dessin ont été ensuite rapportés sur le fond de cette sorte de caisse ainsi préparée. Les traits principaux dans les vêtements sont assez épais, 2 millimètres environ; mais les traits de détail sont d'une ténuité extrême. C'est le procédé employé dans l'émail de saint Georges de la collection Pourtalès. Le visage, les mains et les pieds sont en couleur de chair foncée; le vêtement est bleu d'azur, le volumen blanc, les traits du nimbe sont rouges; entre les branches de la croix se trouve un enroulement qui renferme une feuille découpée en cinq dentelures aiguës. Le Christ bénit à la manière latine, et l'on ne voit sur la plaque aucune inscription grecque.

Serait-ce là un specimen des ouvrages des émailleurs italiens du douzième siècle sortis de l'école grecque?

III.

CARACTÈRES GÉNÉRAUX DES ÉMAUX CLOISONNÉS.

La connaissance des monuments d'émaillerie que nous venons de signaler nous met à même de résumer les caractères généraux des émaux cloisonnés.

Le plus souvent ces émaux sont renfermés dans une caisse de métal, où les figures, ainsi que le fond sur lequel elles se détachent, sont exécutées en émail; et le métal n'est employé dans l'intérieur de cette caisse que pour exprimer les traits du dessin par des bandelettes rapportées sur le fond. Mais quelquefois c'est le métal qui sert de fond au tableau : dans ce cas, tout l'espace que le sujet occupe a été champlevé sur la plaque de métal, et les traits du dessin ont été rendus de même par de fines bandelettes de métal dans cette partie champlevée. Deux des encoignures de la boîte du Louvre sont exécutées de la première façon, les deux autres de la seconde.

Les carnations sont toujours reproduites par de l'émail auquel l'artiste a

cherché à donner autant qu'il l'a pu la couleur des chairs. La palette des émailleurs grecs est très-riche : les couleurs par eux employées sont le blanc, le rouge purpurin, le brun-rouge, le bleu foncé, le bleu clair, le vert émeraude, le vert clair, le jaune, le violet, la couleur de carnation et le noir. Le blanc, le noir, le bleu lapis sont toujours opaques ; les autres couleurs se rencontrent soit opaques, soit à l'état de semi-translucidité ; le jaune est rare. Deux teintes différentes, si ce n'est dans les carnations, ne sont jamais juxtaposées sans être séparées par un filet de métal.

Les émaux cloisonnés byzantins ayant obtenu une grande vogue en Occident, les orfévres grecs, et, après eux, les orfévres italiens les ont souvent exécutés sur or par pièces de petite dimension, qui étaient ensuite enchâssées dans un chaton, et fixées sur les objets qu'elles étaient appelées à enrichir, à l'instar des pierres fines avec lesquelles elles alternaient. Ces petites plaques d'émail ayant ainsi été préparées à part, il en est résulté que souvent elles ont été employées à l'ornementation de pièces d'orfévrerie pour lesquelles elles n'avaient pas été spécialement fabriquées. Aussi rencontre-t-on des émaux grecs sur des monuments français, italiens ou allemands, et la date assignée à ces monuments n'est pas toujours un guide certain pour déterminer l'âge des émaux, qui remontent souvent à des temps plus anciens.

Les émaux cloisonnés ont concouru à l'embellissement d'objets de toute sorte. Théophile invite l'élève chéri auquel il adresse sa *Diversarum artium schedula* à en décorer tous les instruments du culte et de la liturgie : « *Cruces quoque et plenaria et sanctorum pignorum scrinia, simili opere cum lapidibus et margaritis atque electris ornabis* (1). » Les épées, les couronnes, les vêtements même étaient enrichis d'émaux de ce genre ; les gants qui font partie du costume impérial de Charlemagne conservé dans le trésor de Vienne, sont brodés de perles et ornés de petites plaques d'émail cloisonné.

IV.

ÉMAUX CLOISONNÉS A JOUR.

On verra plus loin qu'avant que les procédés de la fusion de l'émail dans les interstices d'un cloisonnage métallique eussent été découverts, les

(1) Cap. LV, lib. III, édit. de M. DE L'ESCALOPIER, p. 199.

orfèvres taillaient du verre coloré translucide sous différentes formes, et sertissaient ensuite ces morceaux de verre dans des compartiments de métal, avec lesquels ils composaient des plaques, des vases ou des plateaux. C'est par ce procédé qu'a été exécutée la belle coupe à jour du cabinet des médailles de la bibliothèque impériale de Paris (1), qui présente au centre, sur une pièce de cristal de roche, la figure de Chosroës, roi de Perse († 579). Mais il paraît qu'après la découverte des procédés de l'émaillerie sur métal, on eut l'idée de fondre des émaux translucides dans les interstices d'un réseau de métal à jour, formé, comme dans les émaux cloisonnés, par des bandelettes de métal contournées à la pince, suivant les caprices du dessin que l'artiste voulait reproduire, et soudées l'une à l'autre. On trouve dans les anciens inventaires certains émaux mentionnés sous les noms de *esmalta clara, per quod videtur dies*, émaux par où on voit le jour, et enfin *émaux de plique à jour*, qui paraissent, d'après la description qui en est faite, se rapporter à ce genre de travail. Ainsi, on lit dans l'inventaire du saint-siége, dressé en 1295 par ordre de Boniface VIII (2) : « *Una saleria cum tribus esmaltis claris et tribus ad arma Ursinorum in pede....* » — « *Idem domnus Bonifacius Papa octavus fecit fieri pedem ipsius crucis de auro in quo sunt duodecim esmalta clara in plano ipsius pedis....* »

Dans l'inventaire de Charles V, de 1379 (3) : « Une très-belle couppe d'or
» et très-bien ouvrée à esmaulx de plite à jour, et est le hanap d'icelle à
» esmaulx à jour et le pommeau ouvré à maçonnière. » — « Ung coutel à
» manche d'ivyre... et a en la lemelle dudit coutel une longue roye à esmaulx
» de plite ouvrée à jour. »

Dans un inventaire de Philippe le Bon, duc de Bourgogne, de 1420 : « Ung

(1) Nous avions cru d'abord (*Descript. de la coll. Debruge*, p. 129) que les cristaux teints et incolores de cette belle coupe avaient été fondus dans les interstices du réseau d'or qui en forme la charpente; mais après un examen plus attentif, nous avons reconnu que tous ces cristaux avaient été taillés à froid dans les formes voulues pour remplir les divers compartiments du réseau, où ils sont retenus par un léger rabattu du métal opéré sur les deux faces et obtenu par la pression d'un brunissoir ou de tout autre instrument analogue. Il paraît même que, dans ces derniers temps, on a essayé les cristaux blancs et qu'ils ont été reconnus pour du cristal de roche. Cette coupe provient du trésor de l'abbaye de Saint-Denis où elle était connue sous la dénomination de *Plat de Salomon*. La figure de Chosroës passait pour être celle de Salomon.

(2) *Inventarium de omnibus rebus inventis in thesauro sedis Apostolicæ, factum de mandato sanctissimi patris domni Bonifacii Papæ octavi, sub an.* 1295. Ms. Biblioth. impér., n° 5180, folios 29 v° et 204.

(3) Ms. Bibl. imp., n° 8356, folios 48 v° et 248 v°.

» très-riche voirre, tout fait d'esmail de pelistre à jour, qui se met en trois
» pièces, c'est assavoir le corps du voirre, le couvescle dessus et le pié, ouquel
» a en la poingnée une fleur de lis, faicte dudit esmail de pelistre (1). »

Dans l'inventaire de la Sainte-Chapelle du Palais, de 1480 (2) : « *Unus pulcher calix multum dives de auro cum sua patena, cujus calicis patena est totaliter esmailliata esmaillio de plicqua per quod videtur dies...* »

Cette même pièce est ainsi décrite dans un inventaire de 1573 (3) : « Ung
» beau calice d'or, fort riche, avec sa pathène, laquelle est toute esmailée
» d'esmaulx de plicque, par où l'on veoit le jour... »

Dans tous ces exemples, il ne peut être question d'émaux simplement translucides fondus sur un excipient métallique, comme on en rencontre beaucoup parmi les cloisonnés, mais bien d'émaux ou de morceaux de verre coloré montés à jour. Il est vrai que l'adjectif *clarus*, dans la bonne latinité, signifierait seulement brillant, éclatant, et non pas transparent; mais comme, dans l'inventaire du saint-siége, il existe une quantité considérable de pièces d'orfévrerie beaucoup plus importantes que ne le sont cette salière et ce pied de croix, toutes enrichies d'émaux qui devaient être brillants, et qui n'ont cependant reçu aucune qualification, il faut bien admettre que les deux seuls émaux décrits avec la dénomination de *clara* ont été d'une autre nature que ceux ordinairement employés sur les pièces d'orfévrerie, et l'on comprend que la latinité du treizième siècle ait pu par le mot *clara* désigner des émaux sans fond et montés à jour. Quant aux termes dont on s'est servi dans l'inventaire de Charles V et dans ceux de la Sainte-Chapelle, ils ne laissent aucun doute : ces mots, *émaux à jour, par où on voit le jour*, ne pouvaient convenir à des émaux simplement translucides fondus sur un fond de métal, et ne doivent s'appliquer qu'à des émaux translucides montés à jour.

Cependant nous devons dire que nous n'avons jamais vu d'émaux de ce genre, et aucun n'a été signalé, que nous sachions; nous aurions donc été disposé à croire que les prétendus émaux ainsi dénommés n'étaient autre chose que des pièces de verre teint et translucide, découpées à froid et serties dans un cloisonnage métallique, si Benvenuto Cellini, dont la compétence en pareille matière ne peut être récusée, n'était venu nous apprendre qu'il avait vu à Paris une coupe appartenant à François Ier, laquelle était composée

(1) Publié par M. DE LABORDE, *Les ducs de Bourgogne*, t. II, p. 262.
(2) Ms. Bibl. imp., suppl. latin, n° 165e, fol. 28 v°.
(3) Ms. Archives imp., L 844 a, art. 96, publié par M. DOUET-D'ARCQ, dans la *Revue archéologique*, t. V, p. 167.

d'émaux translucides fondus dans les interstices d'un réseau d'or. « Le roi, dit
» Cellini, me montra une coupe à boire, sans pied, de moyenne grandeur,
» faite de fils d'or, et ornée de petits feuillages qui allaient se jouant autour
» de divers compartiments dessinés avec art ; mais ce qui la rendait surtout ad-
» mirable, c'est que tous les interstices à jour des compartiments, et ceux que
» laissaient les feuillages avaient été remplis par l'ingénieux artiste d'émaux
» transparents de diverses couleurs (1). » Un orfèvre aussi habile que Cellini
ne pouvait prendre des verres teints taillés à froid pour des émaux fondus dans
les interstices du métal ; cependant, comme ce genre d'émaillerie était alors
inusité, et qu'il n'en est parvenu jusqu'à nous aucun specimen, on pourrait
croire que Cellini a donné cet avis après un examen superficiel et sans avoir ap-
profondi la question ; mais il n'en fut pas ainsi, car le roi lui ayant demandé s'il
comprenait de quelle manière cette coupe avait été faite, Cellini dut exami-
ner la pièce avec la plus grande attention, et c'est ainsi qu'il rend compte des
procédés de fabrication : « Pour exécuter un pareil ouvrage, il faut d'abord
» fabriquer une coupe de fer très-mince dont le diamètre soit plus grand,
» de l'épaisseur d'un dos de couteau, que celui de la coupe qu'on veut ob-
» tenir ; ensuite, avec un pinceau, on enduit l'intérieur de la coupe de fer
» d'une légère couche de terre ; cette espèce de lut se fait de terre, de bourre
» tontisse et de tripoli broyé très-fin. Ceci fait, on choisit un fil (d'or) bien
» étiré et assez gros pour que, après avoir été aplati avec le marteau sur
» l'enclume, il prenne la forme d'un ruban de la largeur de deux dos de cou-
» teau et aussi mince qu'une feuille de papier royal ; ensuite on le recuit pour
» qu'il soit plus facile à manier avec les pinces. Puis, on commence, suivant
» le dessin qu'on aura placé devant soi, à composer dans l'intérieur de la
» coupe de fer, avec ce fil battu, les divers compartiments que l'on fixe suc-
» cessivement sur le lut avec la gomme adragante. Les premiers comparti-
» ments et profils étant placés, on dispose le feuillage d'après les indications
» du dessin, en appliquant chaque feuille l'une après l'autre par le moyen
» prescrit. Lorsque la pièce est ainsi préparée, il faut avoir à sa disposition
» des émaux de toutes sortes de couleurs bien pulvérisés et bien lavés. Quoi-
» que l'ouvrage (d'or) puisse se souder avant qu'on y mette l'émail, on peut
» cependant procéder de l'une ou de l'autre manière, c'est-à-dire souder ou
» non. On prend donc les émaux, et l'on remplit avec goût de diverses
» couleurs les compartiments de la pièce ; on porte ensuite cette pièce
» dans le fourneau pour opérer la fusion. Il faut cette première fois ne

(1) B. CELLINI, *Trattato dell' Oreficeria*, cap. III, Milano, 1811, p. 41.

» donner que peu de feu ; puis l'on met de nouveau de l'émail, et donnant
» un feu plus fort on s'assure si quelque partie du travail a besoin d'être
» encore chargée d'émail. Après cela, on soumet la pièce à un feu aussi fort
» que l'émail et l'ouvrage (d'or) peuvent le supporter, suivant les prescrip-
» tions de l'art, ce qui se fait facilement au moyen du lut qui défend l'émail
» sans y adhérer. On aplanit ensuite l'émail avec une pierre appelée frassi-
» nelle et de l'eau fraîche, jusqu'à ce qu'il soit égalisé. Puis on le polit légè-
» rement avec d'autres pierres. La dernière façon se donne avec le tripoli et
» un roseau (1). »

Comme on le voit, ces procédés ne sont autres que ceux décrits par Théophile pour la fabrication des émaux cloisonnés, avec cette seule différence qu'ici les émaux sont établis sur un fond factice de fer qui se sépare de la pièce émaillée après son refroidissement.

Les émaux ainsi fondus dans l'or, qui trace les linéaments du dessin, se trouvent de la même hauteur que le métal, et font corps avec lui ; le polissage donnant un grand éclat aux émaux translucides employés, on comprend que des vases exécutés de cette manière devaient produire de ravissants bijoux. Il est à souhaiter que les artistes si habiles qui, de notre temps, sont l'honneur de l'art de l'orfévrerie, cherchent à remettre en pratique les procédés de ce genre d'émaillerie, entièrement abandonnés depuis plusieurs siècles.

Arrivons maintenant aux émaux champlevés.

§ II.

EMAUX CHAMPLEVÉS.

1.

PROCÉDÉS DE FABRICATION.

Dans les émaux champlevés primitifs, l'émailleur, après avoir fouillé intérieurement dans tous ses contours une figure quelconque tracée sur une plaque de métal, introduisait l'émail dans cette cavité ainsi pratiquée, et le

(1) B. CELLINI, *Trattato dell' Oreficeria,* cap. III, p. 42.

fondait ensuite. Préparé de cette sorte, l'émail reproduisait en couleur la silhouette de la figure que l'artiste avait voulu rendre, mais aucun linéament de métal n'exprimait les détails intérieurs du dessin.

Dans les émaux champlevés plus parfaits, un trait de métal vient, comme dans les émaux cloisonnés, former à la surface de l'émail les linéaments principaux du dessin; mais ce trait de métal, au lieu d'être disposé à part et rapporté ensuite sur le fond de la plaque qui doit recevoir la matière vitreuse, est pris aux dépens mêmes de cette plaque. Ainsi, après avoir dressé et poli une pièce de métal dont l'épaisseur varie de 1 à 5 millimètres, l'artiste y indiquait toutes les parties de métal qui devaient affleurer à la surface de l'émail, pour rendre le trait du dessin de la figure ou du sujet qu'il voulait représenter; puis, avec des burins et des échoppes, il fouillait tout l'espace que les différents émaux devaient recouvrir. Dans les fonds ainsi champlevés, il introduisait la matière vitrifiable soit sèche et pulvérisée, soit à l'état pâteux auquel elle était amenée au moyen de l'eau ou d'un liquide glutineux. La fusion s'opérait par des procédés semblables à ceux que nous avons indiqués pour les émaux cloisonnés.

Souvent les carnations et même les figures entières sont exprimées par le métal. Dans les émaux de ce genre, l'artiste gravait préalablement en creux tous les traits de détail sur les parties réservées; les fonds seuls étaient champlevés et remplis d'émail. Les intailles de la gravure étaient parfois niellées d'émail.

II.

QUELQUES MONUMENTS SIGNALÉS.

Les émaux champlevés exécutés sur cuivre existent encore en très-grand nombre. Plusieurs musées publics de l'Europe en possèdent de nombreux specimen; on peut en voir de fort beaux à Paris au musée du Louvre et surtout au musée de l'hôtel de Cluny; à Londres, dans le *British Museum*; à Vienne, dans le cabinet des médailles et des antiques; à Berlin, dans la *Königliche Kunstkammer*. Un certain nombre d'églises de France et des provinces rhénanes possèdent encore des châsses et divers instruments du culte en émail champlevé; enfin des collections particulières conservent aussi des pièces fort importantes. Nous citerons, à Paris, celle du prince Pierre Solty-

koff, la plus riche de toutes, et celles de M. Carrand, de M. Sauvageot, de M. le comte Pourtalès.

Il est donc à peu près inutile de signaler et de décrire les émaux champlevés subsistants, comme il a été nécessaire de le faire pour les cloisonnés. Nous nous bornerons à indiquer quelques-uns de ceux qu'il nous importera plus tard de citer en retraçant l'historique de l'émaillerie incrustée et d'autres qui ont pu donner matière à discussion.

1. Émaux gaulois.

De l'époque gallo-romaine, nous citerons :

1° Dans le cabinet des Antiques de la Bibliothèque impériale, un grand nombre de fibules, soit oblongues, soit carrées ou en losange; d'autres en forme de chien, de lièvre courant, de panthère et de cheval; des médaillons circulaires simulant une roue à bandes d'émail, d'autres disposés comme un échiquier avec les compartiments remplis par des émaux blancs et bleu lapis, alternant avec des émaux rouges et blancs;

2° Au musée du Louvre, un grand nombre de fibules de différentes formes (1);

3° Au musée de Poitiers, une plaque de cuivre doré incrustée d'émaux bleus; et une autre plaque trouvée au sommet du mont Jouer, près Saint-Goussaud (Creuse), avec des médailles portant l'exergue : *Philippus Augustus* (244 † 249) (2);

Ces objets ont été découverts dans l'ouest et dans le nord-ouest de la France; ils sont exécutés en cuivre jaune; le métal a été champlevé dans toutes les parties qui devaient recevoir l'émail. Dans plusieurs de ces pièces, on remarque un travail ingénieux : après le refroidissement d'un premier émail, qui avait rempli les compartiments fouillés dans le cuivre, l'artiste a creusé cet émail, et dans la petite cuve ainsi formée, à laquelle il a donné tels contours qu'il lui a plu, il a introduit un nouvel émail qui, par la fusion, est venu adhérer au premier; ce second émail a été également creusé pour recevoir à son tour un troisième émail d'une couleur différente qui s'unit au second par le même procédé. Les émailleurs obtenaient ainsi

(1) Voyez la planche jointe à ce Mémoire.
(2) M. l'abbé Texier, *Essai sur les émailleurs de Limoges*, p. 16, Poitiers, 1843.

une rosace, une fleur, ou tout autre ornement de deux couleurs, se détachant sur un fond de couleur différente;

4° Un vase sphérique en bronze d'une forme charmante, avec une anse rectangulaire et mobile dont les deux extrémités recourbées se jouent dans deux anneaux fixés sur la panse. Ce vase a environ 10 centimètres de haut et 12 centimètres de diamètre. Le bord renversé de l'orifice est enrichi de petits traits d'émail bleu et rouge. La panse est décorée dans sa partie supérieure d'une dentelure d'émaux bleus, verts et rouges, et au-dessous, de deux guirlandes de feuilles vertes attachées à un ruban d'émail rouge; ces guirlandes se détachent sur un fond bleu, et sont séparées l'une de l'autre par une bande verte sur laquelle l'artiste a réservé un petit feuillage de métal. Le pied est également décoré d'émaux rouges et bleus.

Ce vase fut retiré en 1834 d'un tombeau romain découvert à Bartlow, paroisse de Ashdon, dans le comté d'Essex. Plusieurs objets qui par leur style appartiennent évidemment à l'antiquité, étaient placés à côté du vase. Dans un autre tombeau voisin de celui-ci, et qui, par son caractère et les objets qui y étaient déposés, devait remonter à la même époque, on avait trouvé une médaille de l'empereur Adrien († 148).

Une dissertation sur la découverte de ce vase a été publiée dans le tome XXVI de l'*Archaeologia* (1).

2. Bijoux émaillés du moyen âge antérieurs au onzième siècle.

De l'époque gallo-romaine, il nous faut passer sans transition au neuvième siècle, pour avoir à signaler des pièces d'orfévrerie qui soient enrichies d'émaux exécutés par le procédé du champlevé. Il en existe deux qu'on croit pouvoir attribuer à cette époque. La première est un anneau d'or, conservé dans le *British Museum*, qui passe pour être celui d'Ethelwulf, roi de Wessex (836 † 857), dont le nom est ciselé sur ce bijou. Les cavités du champlevé sont remplies par un émail bleu foncé. M. Albert Way, qui en a donné le dessin et la description (2), le regarde comme un ouvrage saxon, d'après le style des ornements. La seconde est un autre anneau découvert dans le Caer-

(1) *Archaeologia*, or miscellaneous tracts relating to antiquity published by the Society of Antiquaries of London, t. XXVI. Voyez la planche jointe à notre travail.

(2) *The archaeological Journal*, t. II, p. 163.

narvonshire avec l'inscription du nom d'Alhstan. Les archéologues anglais ont supposé qu'il provenait de l'évêque de ce nom, qui occupa le siége de Sherborne de 817 à 867 (1). Ces deux pièces sont isolées, et il nous faut arriver aux dernières années du dixième siècle pour trouver l'émaillerie champlevée en pratique dans l'Occident.

3. Émaux champlevés de l'école rhénane.

Nous citerons parmi les émaux de cette école :

1° Dans la cathédrale de Bamberg, un autel portatif formant un coffret à couvercle plat, qu'on croit, d'après les traditions conservées dans cette église, avoir été donné par l'empereur Henri II (1002 † 1024), mais qui pourrait bien être d'une époque moins reculée. Le style de l'ornementation de ce coffret se ressent néanmoins encore de l'influence de l'école byzantine. Les figures de séraphins et de chérubins reproduites sur le couvercle sont entièrement en émail; celles du Christ, de la Vierge et des apôtres qui décorent le pourtour de l'autel sont gravées sur le fond du métal doré et niellées d'émail. Quelques caractères grecs ont été épargnés sur le fond du métal et se détachent sur l'émail qui encadre les figures (2);

2° Dans la chambre des reliques de l'église du château royal à Hanovre, un autel de même forme que celui de Bamberg. La table de dessus a 35 centimètres sur 21; la hauteur totale de l'autel est d'environ 13 centimètres. Au centre de cette table, la figure du Christ est reproduite dans un médaillon presque circulaire inscrit dans un carré aux angles duquel sont les symboles des évangélistes. Cette composition est peinte sur parchemin et recouverte d'un cristal de roche; mais autour du carré se trouvent douze plaques d'émail, où sont les apôtres désignés par des inscriptions, et à chacune des extrémités quatre plaques reproduisant des scènes de l'Évangile. Ces vingt compositions sont rendues sur cuivre doré par une gravure niellée d'émail foncé, se détachant sur un fond d'émail bleu ou vert; les nimbes sont en émail jaune, les siéges et le sol en émail brunâtre, les inscriptions en émail blanc. Le corps de l'autel est divisé en dix-huit champs, six dans chacune des grandes faces, et trois dans chaque partie latérale; les champs sont séparés par des colon-

(1) *The archaeological Journal*, t. II, p. 163.
(2) Voyez la planche jointe à ce Mémoire.

nettes dont les fûts sont enrichis de décorations variées en émail incrusté, et remplis par des plaques d'environ 65 millimètres de haut, où l'on voit des personnages de l'Ancien Testament exécutés entièrement en émail et se détachant sur fond doré. Ces figures tiennent des rouleaux déployés avec des inscriptions en lettres d'or sur fond d'émail blanc.

Le caractère des figures et la forme des lettres indiquent le douzième siècle.

Ce qui rend surtout ce monument très-précieux, c'est qu'il fait connaître le nom de son auteur. Il y a sous le reliquaire une ouverture fermée par une petite porte sur le bord de laquelle on lit cette inscription en caractères anciens : *Eilbertus Coloniensis me fecit*.

3° Dans la collection du prince Soltykoff, à Paris :

A. Un coffret-reliquaire, de forme oblongue, en émail fond bleu.

Un médaillon occupe le milieu du couvercle. Dieu le Fils y est représenté sous la figure d'un agneau nimbé. Les symboles des évangélistes nimbés et ailés sont figurés aux angles dans des quarts de cercle indiqués par de légers filets d'or. Des rinceaux à feuillage d'or, enveloppant un fond d'émail blanc, remplissent l'espace entre le médaillon du centre et les angles. L'agneau, l'ange et le bœuf sont en émail blanc moucheté de bleu, l'aigle en émail jaune, le lion en émail vert.

Les deux faces longitudinales contiennent chacune six arcades plein-cintre. Les figures en pied des apôtres occupent ces arcades et se détachent sur un fond d'émail; les carnations sont exprimées sur le fond du métal doré par une gravure dont les intailles sont niellées d'émail; les vêtements et accessoires sont rendus par des émaux.

Sur la face latérale de droite est représentée la crucifixion.

Sur la face latérale opposée, Jésus, dans une auréole elliptique, est assis sur un trône recouvert d'un coussin cylindrique; il bénit de la main droite et tient de la main gauche un cercle d'or. Deux anges ailés, vêtus de longues tuniques, et portant sur l'épaule la chlamyde grecque, sont en adoration devant lui.

Le style des ornements, les vêtements des personnages, la forme de la croix et celle du trône, tout enfin dans ce monument se ressent de l'influence byzantine et dénote l'époque du onzième siècle. Ce coffret faisait partie de la collection Debruge (n° 662 du Catalogue).

B. Un triptyque en cuivre doré provenant d'une église des provinces rhénanes, et qui, par son style, appartient à la fin du onzième siècle ou au commencement du douzième. Les deux volets sont décorés d'une bordure d'émail à fond bleu lapis, avec des rosaces et des quatre-feuilles en émail

blanc, dont les traits de métal sont rendus par les procédés du cloisonnage. Au bas de la partie centrale se trouve une petite plaque d'émail champlevé, qui reproduit les trois Marie venant au tombeau du Christ gardé par deux anges. Les carnations des figures intaillées dans le métal réservé sont niellées d'un émail vert foncé; les vêtements, le tombeau et les accessoires du sujet sont entièrement en émail. Dans les traits champlevés du métal, on a cherché à imiter les cloisons mobiles des émaux byzantins. Les émaux employés sont le bleu turquoise, le bleu lapis, le vert pomme, le rouge pourpre. Dans les vêtements de plusieurs des figures, les couleurs principales bleues et vertes sont dégradées en émail blanc juxtaposé. Au-dessus de deux arcades, dans le haut de la partie centrale, on voit deux demi-figures d'anges exécutées de la même façon en émail.

C. Un petit temple de style byzantin, dans la forme d'une croix à quatre branches égales, au centre de laquelle s'élève une coupole formée de côtes cintrées. Toutes les plaques de cuivre qui enrichissent la coupole et la toiture des branches de la croix sont couvertes d'émaux dont les dessins, variés à l'infini et d'un style charmant, paraissent empruntés aux plus belles productions des calligraphes du douzième siècle. Dans les fleurons d'émail, on rencontre des couleurs juxtaposées telles que le bleu bordé d'un trait rougeâtre et dégradé en blanc, le vert foncé dégradé en vert clair et en jaune (1). L'éclat et la pureté des émaux, le style des ornements et des entrelacs, la netteté et le fini de l'exécution des parties réservées en métal, ne laissent rien à désirer, et rendent ces émaux supérieurs à ceux de l'école de Limoges. Cette pièce a été achetée sur les bords du Rhin. Un petit temple de même forme et à peu près de même dimension existe dans le trésor de l'église du château royal à Hanovre.

Ces deux reliquaires appartiennent à la fin du douzième siècle.

D. Quatre reliquaires provenant de l'autel de Saint-Servais de Maëstricht.

Ce sont des boîtes de bois qui étaient encastrées dans l'autel même; la partie extérieure est revêtue d'une face en cuivre doré qui reproduit le petit côté d'une tombe simulant un coffre rectangulaire surmonté d'un couvercle prismatique. Ces quatre reliquaires (de 32 centimètres de haut sur 33 de large), semblables de forme, diffèrent dans l'ornementation; ils sont décorés de figures de ronde-bosse et de haut relief, de fins ornements exécutés au repoussé, et enrichis d'émaux qui doivent seuls nous occuper ici.

Les contours extérieurs de chacune de ces faces sont bordés d'un listel

(1) Voyez la planche jointe à ce Mémoire.

d'émail fond bleu ou vert décoré de branchages d'or portant des fleurs vertes et rouges, de fleurons de diverses formes, d'écailles ou de losanges. Dans la partie carrée de l'une de ces faces (celle qui reproduit dans le pignon la demi-figure de saint Gundulfe), on voit un émail composé de cinq pièces (un quadrilatère dont chaque côté est surmonté d'une demi-circonférence) où sont figurées la Vérité, la Justice et les trois Vertus théologales. Ces petites figures sont en émail, sauf les carnations qui ont été gravées sur le métal réservé; les intailles sont niellées d'émail. Indépendamment des émaux, les fonds ont reçu, dans certaines parties de ces reliquaires, une décoration particulière à l'orfévrerie allemande du douzième siècle, qui consiste en un vernis brun, sur lequel se détachent des rinceaux d'un bon style réservés sur le fond du cuivre doré.

Ces coffres renfermaient autrefois des reliques de saint Candide, de saint Valentin, troisième évêque de Tongres, de saint Monulfe et de saint Gundulfe, vingt et unième et vingt-deuxième évêques de Maëstricht. Au dix-septième siècle, ils étaient placés dans le grand autel de l'église de Saint-Servais, de Maëstricht, où ils accompagnaient la châsse du saint connue sous le nom de *Noodkist* (1). Ils ornaient encore, il y a environ quinze ans, divisés deux par deux, les autels de la croisée à droite et à gauche du chœur (2). Ils ont été remplacés depuis par des reliquaires modernes, qui ont sans doute paru d'un meilleur goût. Les restes de saint Monulfe et de saint Gundulfe furent tirés de leurs tombeaux en 1039, et partagés comme des reliques par Gérard, évêque de Cambrai, et Nithard, évêque de Liége, lors de la consécration de l'église bâtie à Maëstricht sous l'invocation de saint Servais (3). Ces reliquaires sont du même style que la châsse de saint Servais, qui, d'après un ancien texte manuscrit conservé dans les archives de l'église, aurait été faite en 1102 (4). Le R. P. Arthur Martin cependant pense qu'elle ne date que du milieu de la seconde moitié du douzième siècle (5).

1. Catalogue des Reliques dressé en 1677 par le Père Lipsen, doyen du chapitre de Saint-Servais. Ap. Eug. Gens. *Les Monuments de Maëstricht*, 1843, p. 44.

2) Idem, p. 37.

(3) *Subsequente autem mense augusto (1039., cum ipso rege Trajectum venit domnus episcopus (Gerardus, et rogatu episcopi Leodiensis; Nithardi, levavit corpus sanctorum confessorum Gondulfi et Monulfi, acceptis sibi inde reliquiis; et consecrata est ibi aecclesia in honore sancti Servatii.* — *Gesta episcoporum Cameracensium*. Ap. Pertz. Germ. mon. hist., t. IX, p. 487.

4) M. Eug. Gens. *Les monuments de Maëstricht*, p. 34.

(5) *Mélanges d'archéologie*, t. 1, p. 247.

4° Dans le trésor de la cathédrale d'Aix-la-Chapelle, la châsse de Charlemagne, offrande du célèbre Frédéric Barberousse (1152 † 1190), présente des arcades plein-cintre d'une seule pièce et des listels d'émail bleu, où se trouvent épargnés des rinceaux d'un bon style et des animaux fantastiques (1).

5° Au musée du Louvre, une châsse qui renfermait, d'après l'inscription qu'on peut y lire, un bras de Charlemagne, est enrichie d'émaux sur or, dont M. de Laborde (2) a donné la description. La destination qui fut donnée à ce monument, ainsi que le buste de Frédéric Barberousse qui s'y trouve placé, servent à indiquer avec quelque certitude l'origine et la date de l'exécution (3).

6° Dans la cathédrale de Cologne, on voit sur la châsse des rois mages des émaux champlevés employés dans les arcades trilobées et dans les arcades plein-cintre des grands côtés. Des rinceaux d'un dessin merveilleux et d'une exquise délicatesse, réservés sur le métal doré, se détachent sur un fond d'azur. Quelques fleurons sont remplis d'émail blanc (4).

4. Émaux de l'école de Limoges.

Parmi les émaux attribués à cette école nous citerons :

1° Au musée de Cluny, à Paris, deux plaques de 28 centimètres sur 18, représentant l'une, saint Étienne de Muret conversant avec saint Nicolas; l'autre, l'adoration des mages. Sur la plaque qui représente saint Étienne, l'orfévre a gravé cette inscription au-dessus de la tête des personnages : NICOLAZ ERT : PARLA A MN ETEVE DE MURET, c'est-à-dire : Nicolas était parlant à monseigneur Étienne de Muret (5). A l'exception de l'enfant Jésus, dont la tête est ciselée en relief et le corps rendu par une gravure sur le métal épargné et doré, toutes les figures sont en émail, et se détachent sur le fond du métal doré; les sujets sont placés sous une arcade plein-cintre exécutée en émail. Les carnations sont exprimées par de l'émail rosé; les autres émaux employés sont le bleu lapis foncé, le gris-bleu, le vert, le rouge,

(1) Les RR. PP. Cahier et Art. Martin, *Mélanges d'archéol.*, t. I, pl. 43.
(2) *Notice des émaux du Louvre*, n° 3 à 21, p. 43.
(3) On en trouvera la figure avec une bonne notice de M. de Longpérier, dans la *Revue archéologique*, t. I, p. 526.
(4) Les RR. PP. Cahier et Arth. Martin, *Mél. d'archéol.*, t. I, pl. 40, 42 et 43.
(5) Du Sommerard a donné une planche en couleur de ces deux plaques. Album, 11ᵉ série, pl. 38.

le blanc et le jaune. Dans certaines parties des vêtements, la couleur générale est séparée, par un léger trait d'émail blanc, du filet de métal qui trace le dessin des plis. Les cheveux et la barbe sont rendus par des intailles faites au burin et remplies d'émail rouge. Toutes les tailles d'épargne qui tracent le dessin sont guillochées en creux.

Ces deux plaques d'émail, qui ont dû faire partie de la châsse de saint Étienne de Muret, appartiennent à la fin du douzième siècle.

2° Au musée du Mans, une plaque de 63 centimètres sur 34 reproduisant la figure d'un guerrier. On croit que c'est celle de Geoffroi Plantagenet, comte d'Anjou, qui mourut en 1151. D'après les raisons que nous déduirons plus loin, nous pensons plutôt que c'est Henri Plantagenet qui est représenté sur cette belle plaque.

Le guerrier est vêtu d'une tunique talaire de couleur bleu clair, recouverte d'une sorte de cotte d'armes verte; un manteau de la couleur de la tunique descend de ses épaules; sa main droite tient une épée nue; le bras gauche est couvert d'un énorme bouclier se terminant en pointe, de couleur d'azur, et chargé de léopards rampants qui sont gravés sur le métal réservé. Il est coiffé d'un casque pointu de couleur bleu lapis, décoré d'un léopard. Les carnations sont rendues par de l'émail rosé; la chevelure et la barbe, par de l'émail d'un brun léger. Le fond doré de la plaque est enrichi d'un réseau vert, dans les mailles duquel est une petite fleurette alternativement blanche et bleu lapis. La figure est placée sous une arcade plein-cintre surmontée de coupoles. Une bordure ornementée suit les contours de la plaque. Dans cette bordure, au-dessus de la tête du prince, on lit ces deux vers :

ENSE TUO, PRINCEPS, PREDONUM TURBA FUGATUR,
ECCLE[S]IS QUE QUIES, PACE VIGENTE, DATUR.

Cette belle plaque a été publiée en couleur par M. du Sommerard (1).

3° En Angleterre, dans la collection de sir Samuel Meyrich, la belle crosse publiée par Villemin (2), comme étant attribuée à Ragenfroid, évêque de Chartres († 960). Cette pièce est signée : FRATER WILLELMUS ME FECIT. En l'attribuant à Ragenfroid, on en ferait remonter l'exécution à la moitié du dixième siècle, ce que l'examen du monument ne permet pas d'admettre. M. André Pottier fait remarquer, dans la savante description qu'il en a

(1) *Les arts au moyen âge.* Album, 10ᵉ série, pl. 12.
(2) *Monuments français inédits,* t. I, p. 21, pl. 30.

donnée, que le Goliath représenté dans l'un des compartiments du pommeau est revêtu de l'armure des guerriers du onzième siècle. Il trouve aussi une similitude évidente entre les feuillages de la décoration et ceux tirés d'un manuscrit grec que Villemin a gravés sur la même planche. M. Adrien de Longpérier, dans un excellent article sur quelques monuments émaillés (1), reconnaît que les costumes des personnages représentés et leur attitude sont entièrement semblables à ce que l'on remarque dans la tapisserie de Bayeux; il n'y a pas, ajoute-t-il, jusqu'aux inscriptions qui n'offrent de l'analogie avec celles qui ont été brodées par la reine Mathilde. M. Albert Way, après avoir examiné tout à l'aise ce bel objet de la collection de son compatriote, ne croit pas pouvoir lui assigner une date antérieure au douzième siècle (2). Nous ajouterons que la similitude de style entre les feuillages de la crosse et ceux tirés d'un manuscrit grec, donnerait à penser que ce monument d'émaillerie provient de l'école rhénane, laquelle était antérieure à celle de Limoges et procédait directement des Grecs, comme nous le verrons plus loin. D'ailleurs la crosse de sir Meyrich diffère des crosses de Limoges par l'ornementation; celles-ci ne présentant pas ordinairement de figures émaillées sur le pommeau ou la volute.

4° De l'époque du treizième siècle nous nous bornerons à citer la belle coupe du Louvre, sorte de ciboire, provenant de l'abbaye de Montmajour, près d'Arles, et portant, chose bien rare, le nom d'Alpais, son auteur, avec la désignation de Limoges où travaillait cet habile artiste (3). Les têtes des figures qui décorent cette belle pièce d'orfèvrerie ont été finement ciselées en relief, et les détails des bustes gravés sur le métal; les fonds seuls sont incrustés d'émail bleu (4).

III.

CARACTÈRES GÉNÉRAUX DE L'ÉMAILLERIE CHAMPLEVÉE.

Dans ce genre d'émaillerie, les linéaments qui expriment les traits du dessin étant réservés sur la plaque de métal qui reçoit l'émail, et faisant corps

(1) *Cabinet de l'Amateur et de l'Antiquaire*, t. I, p. 149.
(2) *The archaeological Journal*, t. II, p. 169.
(3) M. DE LABORDE. *Notice des émaux du Louvre*. Édit. 1853, p. 50.
(4) M. Darsel en a publié la gravure avec la description dans les *Annales archéologiques*, t. XIV, p. 5.

avec elle, ont bien plus de solidité que les minces bandelettes mobiles qui tracent le dessin dans les cloisonnés. Les émaux champlevés ont donc pu être exécutés sur des plaques de grande dimension, et par cette raison ils ont été principalement employés sur cuivre. Par suite de cet avantage, ils ne sont pas, comme les cloisonnés, attachés à des pièces d'orfévrerie et sertis dans des chatons pour servir d'ornementation; au contraire, le plus souvent ils revêtent entièrement des monuments d'une assez grande proportion.

La matière vitreuse est mise en œuvre de deux manières. Tantôt elle colore la totalité du sujet, les carnations comme les vêtements; le métal qui affleure à la surface de l'émail ne sert plus alors qu'à tracer les linéaments principaux du dessin (1); tantôt elle est employée seulement à colorer les fonds, et à encadrer les figures qui sont reproduites par une fine gravure sur le plat du métal doré, ou ciselées en relief. Cette première manière, qui consistait à rendre les carnations et l'ensemble du sujet par des émaux colorés, provient de l'imitation des émaux grecs, qui servirent de modèle aux premiers émailleurs occidentaux. On en trouve la preuve dans ce fait, qu'aucun émail d'une origine byzantine incontestable n'est exécuté autrement. Ainsi, dans les émaux qui décorent la *Pala d'oro* et dans les autres émaux de Venise, dans la croix de Namur, dans la grande plaque de la collection de M. de Pourtalès, toutes les carnations sont rendues par un émail approchant du ton de chair, tous les vêtements et les accessoires des sujets le sont par des émaux diversement colorés. Aussi ce mode d'employer l'émail pour la coloration totale du sujet signale-t-il les émaux de la première époque.

Néanmoins, dès l'origine de la pratique de l'émaillerie en Occident, les émailleurs, lorsque les figures sont très-petites, expriment les carnations et quelquefois les figures entières par un trait intaillé sur le métal; dans ce cas les intailles sont niellées d'émail. Cette seconde manière, qui consistait à n'employer l'émail que pour colorer les fonds, devait bientôt prévaloir en Occident dans l'émaillerie champlevée; elle a été presque exclusivement en usage à Limoges dès le milieu du treizième siècle. On ne rencontre pas d'émaux d'une époque postérieure dans lesquels les figures soient exprimées autrement que par une fine gravure sur le métal doré, ou bien par un relief se détachant sur un fond d'émail.

(1) Une planche jointe à ce Mémoire donne la gravure d'un émail de la fin du douzième siècle exécuté de cette sorte. C'est une plaque provenant d'un reliquaire sur laquelle on a représenté l'un des apôtres. Elle appartenait à la collection Debruge (n° 663 du Catalogue), et fait aujourd'hui partie de celle du prince Soltykoff.

L'art d'émailler par incrustation eut beaucoup à y perdre. Lorsque l'émailleur, se bornant à teindre les fonds, ne fut plus que le simple auxiliaire du graveur, d'artiste il devint ouvrier. La facilité de produire des monuments de cette sorte en fit naître une quantité prodigieuse, ce qui amena le dégoût et l'anéantissement de ce bel art.

Les couleurs d'émail dont se servaient les émailleurs rhénans sont nombreuses. Ils employaient dans leurs incrustations le bleu lapis, un bleu pâle, le gris-bleu, le beau bleu turquoise; le rouge mat, le rouge purpurin d'un très-vif éclat; plusieurs sortes de vert, le jaune, le rosé, le blanc pur et le noir. Leurs couleurs sont nuancées avec autant d'art que possible : on y remarque le bleu nuancé de blanc, on le rencontre encore nuancé de rouge pour les ombres et de blanc pour les lumières; le vert est éclairé de jaune.

Dans les plus anciens émaux limousins on trouve, d'après M. l'abbé Texier (1), « le bleu qui se subdivise en trois : bleu-noir, bleu de ciel, bleu
» clair; le rouge purpurin demi-translucide; le rouge vif opaque; le vert tirant
» sur le bleu; le vert tendre. Le gros bleu est bordé et coupé de rouge et de
» vert; rosaces alternatives tricolores; le vert sépare toujours le bleu du
» jaune; les tons clairs des draperies vertes sont formés par l'émail jaune;
» les demi-teintes par le vert franc et cru. »

A ces couleurs indiquées il faut joindre le blanc, qui n'est jamais très-pur, et la couleur plus ou moins rosée pour les carnations.

Plus tard, au treizième siècle, le violet et le gris de fer sont ajoutés aux couleurs précédentes.

Au quatorzième siècle, les émailleurs emploient le rouge pour les fonds dans les pièces qui ne sont pas d'une grande dimension.

Les émailleurs, par le procédé du champlevé, ne se contentèrent pas de faire de plates peintures; ils émaillèrent également des figures de ronde-bosse et de haut relief. Les vêtements, les nimbes, les couronnes de ces figures, ainsi que les livres et les autres attributs qui les accompagnent, reçoivent des couleurs d'émail, mais les carnations ne sont jamais émaillées; la prunelle seulement est quelquefois formée par une perle d'émail noir.

Les émaux champlevés rhénans ne diffèrent pas essentiellement des émaux de Limoges; nous allons cependant chercher à déterminer le caractère qui leur est propre, en reconnaissant toutefois que l'examen attentif d'un grand nombre de monuments est la seule manière d'apprendre à les reconnaître. Dans les figures de grande proportion entièrement exprimées en émail, les

1 *Essai sur les émailleurs de Limoges*, p. 152.

traits du dessin sont découpés sur le cuivre avec plus de soin que dans les émaux du même genre sortis de l'école de Limoges et avec l'intention évidente d'imiter autant que possible le cloisonnage mobile des Grecs; aussi les traits épargnés sur le métal sont-ils tranchés très-nettement sans bavure ni guillochis. Dans les émaux anciens de petite proportion, les émailleurs rhénans affectionnent les *histoires* où se trouvent un assez grand nombre de personnages. Sauf les carnations, qui sont rendues sur le plat du cuivre par une fine gravure dont les intailles sont toujours niellées d'émail, le surplus des figures et les accessoires du sujet sont exprimés le plus souvent en couleurs d'émail. Ces figures ne manquent pas de mouvement, malgré la roideur des traits de métal ménagés pour reproduire les détails intérieurs du dessin.

Des inscriptions gravées en creux et remplies d'émail accompagnent ordinairement le sujet. Les arcades et les colonnettes qu'on rencontre dans ces compositions sont décorées d'ornements en émail foncé, tacheté souvent de points d'émail plus clair.

Lorsque les Limousins veulent rendre des scènes un peu compliquées, les sujets sont toujours gravés sur le plat du cuivre; le fond seul, en ce cas, est émaillé.

Chez les émailleurs rhénans, le dessin des fleurons, entrelacs et ornements, épargnés sur le cuivre, est remarquable par le bon goût et la grande variété des motifs; ils sont, sous ce rapport, bien supérieurs aux Limousins. On peut en juger facilement par les émaux qui décorent la châsse de Charlemagne à Aix-la-Chapelle ainsi que celle des mages à Cologne(1), et par ceux de la toiture du petit temple à coupole de la collection du prince Soltykoff(2).

Très-souvent les procédés du cloisonnage mobile servent dans les émaux sur cuivre de l'école du Rhin à rendre de petits détails d'ornementation sur des plaques exécutées d'ailleurs par les procédés du champlevé. Le mélange des deux procédés est au contraire extrêmement rare dans les émaux de Limoges; on ne le rencontre que par exception sur quelques pièces très-anciennes.

Aux couleurs employées par les Limousins, les émailleurs rhénans ajoutent des couleurs qui leur sont propres : un beau bleu turquoise, un blanc très-pur, un rouge purpurin très-vif, et le noir. Leurs émaux sont en général d'un beau poli, très-harmonieux de ton, et ont plus d'éclat que les émaux de

(1) On peut consulter les planches 40 et suivantes, du tome 1ᵉʳ, des *Mélanges d'archéologie* des RR. PP. Martin et Cahier.

(2) Voyez la planche jointe à ce Mémoire.

Limoges. La dégradation des tons par des couleurs juxtaposées est aussi rendue par eux avec plus d'art. Dans les fleurons, le champlevé est plus ouvert et laisse plus de place à l'émail, qui s'y déploie en couleurs limpides juxtaposées.

L'étude qui a été faite des émaux rhénans, depuis que l'attention des archéologues a été appelée sur l'école d'émaillerie allemande, nous engage à classer parmi les productions de cette école certaines pièces que nous avions supposé devoir appartenir à la fabrication de Limoges (1) : un coffret reliquaire du onzième siècle, un fermail de chape, une plaque carrée représentant la descente du Saint-Esprit sur les apôtres, objets qui faisaient partie de la collection Debruge (n°ˢ 662, 669 et 670) et qui sont actuellement dans celle du prince Soltykoff, un pied de croix provenant de l'abbaye de Saint-Bertin, qui est conservé dans le Musée de Saint-Omer, et les émaux du Musée du Louvre, n°ˢ 25 à 29.

Nous croyons qu'on pourrait encore attribuer à cette émaillerie allemande dix plaques circulaires de la collection de M. Carrand qui ont dû servir, suivant toute apparence, à enrichir une ceinture militaire. Elles reproduisent des animaux fantastiques et des fleurons d'un caractère fort ancien avec des émaux dont les couleurs sont crues et très-éclatantes, et qui ont beaucoup d'analogie avec les émaux de l'Orient. Ces belles plaques d'émail diffèrent essentiellement des émaux limousins par le style des ornements, mais elles se rapprochent des anciens émaux rhénans. Cependant nous les aurions attribués à l'Orient, s'il existait des exemples d'émaux orientaux exécutés par le procédé du champlevé. Nous ne connaissons qu'une seule pièce qui soit parfaitement en rapport, pour le ton des émaux, avec ces plaques de la collection de M. Carrand. C'est un débris de vase qui est conservé dans la collection du collége Romain, à Rome. Une guirlande de feuillage se dessine sur ce fragment ; les émaux sont verts, bleus et rouges. On croit généralement que ce vase est byzantin ; mais rien n'établit l'authenticité de cette origine, et le R. P. Marchi, conservateur de cette collection qu'il a eu l'obligeance de nous montrer dans tous ses détails, ne savait pas lui-même où cet émail a pu être trouvé.

Dans les productions des différents, arts industriels il existe de ces pièces isolées, ayant un cachet tout particulier qui ne se retrouve pas ailleurs et n'appartenant à aucune école ; il est presque impossible d'en déterminer d'une manière précise l'âge et l'origine.

(1) *Description des objets d'art de la coll. Debruge-Duménil*, p. 131, 571, 574 et 576.

IV.

APPLICATIONS DIVERSES DES ÉMAUX CHAMPLEVÉS.

Pendant plus de trois siècles, à partir du onzième siècle en Allemagne, et dès le dernier tiers du douzième siècle en Aquitaine, les incrustations d'émail par le procédé du champlevé furent appliquées avec profusion sur une foule d'objets et d'ustensiles en cuivre, dont on rehaussait la valeur par ce genre d'ornementation peu coûteux. Elles embellirent surtout les instruments du culte et de la liturgie. Limoges, aux treizième, quatorzième et quinzième siècles, devint le centre d'une immense fabrication de pièces d'orfévrerie en cuivre émaillé, dont un très-grand nombre ont survécu. Disons quelques mots sur les objets qui formaient le principal débouché de cette brillante industrie.

On doit citer en premier lieu les châsses devenues nécessaires pour renfermer les nombreuses reliques rapportées par les croisés de la terre sainte, et les saints ossements que les princes et les seigneurs français ne manquèrent pas de faire parvenir aux principales églises et aux monastères de leurs provinces, après la conquête de Constantinople (1204) et d'une partie de l'empire grec. Il n'y avait pas d'église qui ne voulût avoir sa part dans cette pieuse distribution. De là une source intarissable de fabrication pour les ateliers de Limoges, ce qui explique comment il subsiste encore une si grande quantité de ces monuments émaillés, malgré les causes nombreuses de destruction qui se sont succédé depuis trois siècles.

Les plus anciens reliquaires émaillés sont en forme de coffret à couvercle plat. Limoges en a peu fabriqué de cette sorte; ceux que nous connaissons paraissent plutôt appartenir à l'émaillerie rhénane. Dès la fin du douzième siècle, la forme adoptée le plus fréquemment est celle d'un coffret oblong, surmonté d'un toit à deux rampants, et présentant l'aspect d'une tombe à couvercle prismatique. Le toit est décoré parfois d'un faîtage découpé en arcades trilobées; l'orfévre, dans ce cas, a eu l'intention de figurer une église à deux pignons. Sur les quatre faces du coffret, sur les deux rampants du toit et dans les pignons il a placé des figures, et souvent des légendes entières se déroulant en plusieurs tableaux. Les figures et les sujets, comme nous l'avons dit, sont rendus soit en émail, soit par une gravure sur le métal doré qui se détache sur un fond d'émail; quelquefois alors les têtes finement ciselées

en relief sont appliquées sur le cuivre. On rencontre aussi sur ces châsses des figures en haut relief exécutées en cuivre par le procédé du repoussé; ces figures, dans les châsses du treizième siècle, ont souvent des vêtements incrustés d'émail; des anges sont rendus par le même procédé avec des ailes émaillées. Malgré l'imperfection de ces figures, dans lesquelles les membres et les draperies ne sont accusés souvent que par un trait superficiel, il faut convenir que ces châsses devaient produire un brillant effet, lorsqu'elles étaient vues à leur place, c'est-à-dire à une certaine élévation au-dessus de l'autel, et qu'elles faisaient partie d'un ensemble de décoration sous le jour mystérieux des vitraux peints.

Au treizième siècle, les émailleurs deviennent plus hardis, en donnant à leurs châsses la forme réelle d'une petite église, avec sa nef et ses transepts. Nous devons citer comme un des plus parfaits modèles en ce genre la châsse de saint Calminius, de l'église de Laguène (de 54 centimètres de haut sur 68 centimètres de large), qui reproduit en miniature la forme de la cathédrale de Laon. Ce chef-d'œuvre de l'orfèvrerie limousine au treizième siècle a passé dans la collection du prince Soltykoff (1).

Les émailleurs limousins donnent encore aux reliquaires la forme d'un trône sur lequel est assise une figure en cuivre, ordinairement celle du Christ ou de la Vierge. Les différentes faces du siége sont enrichies de dispositions architecturales ou de sujets en émail (2).

Les croix ne sont pas en moins grand nombre que les châsses. Dans les unes, le Christ est rendu entièrement en émail sur une croix de cuivre; c'est une véritable peinture en émail incrusté. Dans d'autres, la croix en bois est recouverte de plaques de cuivre émaillées, sur lesquelles on rencontre des figures rendues soit par de l'émail, soit par une gravure sur le métal réservé qui se détache sur un fond d'émail; le Christ est exécuté en haut relief par le procédé du repoussé; le jupon qui ceint ses reins et la couronne sont ordinairement incrustés d'émail.

Les colombes dans lesquelles on conservait les hosties consacrées, et qui étaient suspendues au-dessus de l'autel, sont rares. Les ailes sont émaillées; sur le corps, une légère gravure simule les plumes. Le dos se lève et laisse à découvert une petite cavité circulaire, destinée à recevoir les hosties. L'oiseau

(1) La description de cette châsse a été donnée par M. Didron, dans le journal l'*Univers* du 13 février 1842. M. Texier a reproduit cette description, ouvrage cité, p. 122.

(2) *Émaux du Louvre*, n° 34. DE LABORDE, *Notice*, p. 54. — Plusieurs reliquaires de ce genre existent dans la collection du prince Soltykoff.

symbolique repose sur un petit plateau ordinairement enrichi d'émail et de pierreries; quelquefois ce plateau est bordé de tourelles et de courtines crénelées.

Les ciboires, qui avaient la même destination, sont également fort rares. Celui dont nous avons parlé, et que possède le Louvre, est un magnifique spécimen de ce genre de vase sacré.

Les pyxis ou custodes, qui servaient également à renfermer les hosties, et qu'on employait en voyage et pour les chapelles portatives, sont très-communes; toutes les collections en contiennent un certain nombre. Elles ont ordinairement la forme d'une petite tour dont le toit conique sert de couvercle. A la fin du treizième siècle et au quatorzième, les orfèvres abandonnèrent quelquefois cette forme traditionnelle. La collection Debruge possédait une custode à couvercle hémisphérique (n° 684 du Catalogue); elle a passé dans celle du prince Soltykoff, qui en conserve une qui est carrée.

Les crosses ne sont pas en moins grand nombre. Elles ont, en général, une grande élégance. La douille est ordinairement en émail bleu, ornée de fleurons émaillés à tiges dorées. Le pommeau, découpé à jour, se compose d'un enroulement de salamandres ou de feuillages. La volute figure quelquefois un serpent. On trouve très-souvent au centre un sujet traité en ronde-bosse. L'agneau symbolique, le crucifiement, saint Michel qui frappe le dragon de sa lance, sont les sujets choisis le plus fréquemment par les orfèvres.

Il n'y a pas de collection qui ne possède de ces bassins peu profonds, presque toujours enrichis d'armoiries et très-souvent de sujets profanes, dont quelques-uns sont pourvus d'une petite gargouille qui servait à répandre le liquide contenu dans le vase. La destination de ces vases a été longtemps débattue entre les archéologues. On sait aujourd'hui qu'on les faisait toujours par paires; l'un des deux bassins servait à verser l'eau sur les mains du prêtre, l'autre à recevoir le liquide. Nous en parlerons plus au long en traitant du mobilier religieux.

Viennent ensuite les couvertures de livres liturgiques, les boîtes à renfermer les Évangiles, les navettes à encens, les chandeliers, les porte-cierges, les fermails ou mors de chape. Tous les instruments destinés au service des autels furent en un mot l'objet principal de l'orfévrerie de cuivre émaillé.

Il n'est pas douteux qu'un certain nombre d'objets à l'usage de la vie privée n'aient été fabriqués de cette sorte. Il est fait mention de deux dans l'inventaire du trésor du saint-siége, dressé en 1295 par ordre de Boniface VIII [1]:

[1] *Inventarium de omnibus rebus inventis in thesauro sedis apostolicæ.* Ms. Bibl. imp., n° 5180, folios 32 et 139.

« *Duos flascones de ligno depictos in rubeo colore cum circulis et scutis de opere*
» *Lemovicensi. — Unum vasculum de opere Lemovicensi cum theriaca.* » Dans
l'inventaire dressé après la mort de Louis le Hutin († 1316), on lit celle-ci :
« L'an mil ccc xvii et onziesme jour de Julet envoya Mons. Hugue d'Augeron
» au Roy par Guyart de Pontoise un chanfrain doré à teste de liépars de
» l'euvre de Limoges et à ii cretes, du commandement le Roy, pour envoyer
» au Roy d'Ermenie (1). »

De ces objets à l'usage de la vie privée, il ne reste à notre connaissance
que des coffrets.

Un des plus beaux existe dans la collection du Louvre (2). Il était certainement destiné, d'après les scènes qui s'y trouvent représentées, à renfermer des présents de noces. Quatre figures sont disposées, deux par deux, à chaque extrémité du couvercle : d'un côté un homme, portant un faucon sur le poing, soulève le voile d'une dame; de l'autre, une dame présente un anneau à un homme. M. de Laborde, qui a donné la description de ce joli coffret (3), fait remarquer que ces deux scènes personnifient la rencontre et l'accord, et il donne à cette belle pièce le nom de coffret de mariage. On y voit les armoiries de France et d'Angleterre.

L'émaillerie sur cuivre a encore prêté son concours à l'architecture, et ses brillantes couleurs ont souvent servi de décoration aux autels, aux tombeaux et même aux murs des chapelles.

L'autel de l'abbaye de Grammont, près de Limoges, était revêtu de plaques de cuivre, où des figures de haut relief se détachaient sur un fond d'émail. Le frère Lagarde, religieux de cette abbaye à la fin du seizième siècle, a laissé la description de ce monument : « Entre ces quatre piliers
» est le dict grand autel et tant le contre-retable que le devant d'iceluy est
» de cuivre doré esmaillé. Et y sont les hystoires du Vieux et Nouveau
» Testament, les apôtres et aultres saincts, le tout avec eslévation en bosse
» et enrichi de petites pierreries; le tout fort bien ouvré et excellent,
» aultant ou plus riche que si le tout estoyt d'argent (4). »

On cite encore l'autel de la commanderie de Bourganeuf, décoré d'un retable en cuivre doré et émaillé avec des figures en relief, et l'autel de sainte Agathe, dans l'église de Saint-Martial, enrichi d'une décoration de

(1) *Ms. Bibl. imp.*, suppl. franç., n° 2340, fol. 169.
(2) N° 64 du Catalogue.
(3) *Notice des émaux du Louvre*, p. 77.
(4) Nadaud, *Histoire de Grammond*, citée par M. l'abbé Texier, *Essai sur les émailleurs de Limoges*, p. 73.

même nature (1). Nous ne pouvons indiquer que ces trois autels; mais nous pensons qu'il devait en exister un assez grand nombre revêtus de plaques de cuivre émaillées, car on trouve fréquemment dans les collections des plaques qui, par leur dimension, leur forme et les sujets qui y sont traités, annoncent assez qu'elles ont dû servir à l'ornement d'un autel.

Nous disons que les parois des murs de chapelles recevaient parfois la splendide décoration de ces plaques émaillées. Corrozet, dans ses *Antiquitez, histoires, chroniques et singularitez de la grande et excellente cité de Paris* (2), constate que la Sainte-Chapelle du Palais en était enrichie : « Les arcs de la voulte, par dedans, sont dorés, et toute la ceinture de » l'église, au-dessous de laquelle sont des peintures diverses faites d'esmail » et de cristal reposantes sur petites colonnes d'une pièce, servant seule- » ment à ornement. » La valeur du métal a tenté les spoliateurs, et ces peintures d'émail incrusté qui devaient dater du treizième siècle, époque de la construction de cette chapelle, ont disparu.

Quant aux tombeaux revêtus d'émail, quelques-uns subsistent encore, et font connaître de quelle manière les plaques de cuivre étaient employées dans l'ornementation de ces monuments. L'église de Saint-Denis possède aujourd'hui les deux tombes que saint Louis, en 1247, avait fait élever dans l'église de l'abbaye de Royaumont, pour couvrir les restes de ses deux enfants, Jean et Blanche, décédés en bas âge. Les figures de haut relief du jeune prince et de la princesse, exécutées en cuivre repoussé, reposent sur un fond de métal émaillé, composé de sept pièces qui reproduisent d'élégants rinceaux d'or chargés de fleurs émaillées de rouge, d'azur, de vert, de noir, de blanc et de jaune, se détachant sur un fond bleu. Des bandes de cuivre, chargées d'une inscription incrustée d'émail rouge, bordent la table tumulaire. Un large rebord orné de fleurons émaillés et d'écussons armoriés complète le monument. Les figures portent elles-mêmes quelques traces d'émail (3).

Ces deux tombes, récemment restaurées sous la direction de M. Viollet-le-Duc, ont reparu avec toute leur splendeur primitive.

(1) *Procès-verbal de visite de la commanderie de Bourganeuf*, rapporté par M. Texier, ouv. cité, p. 154 et 270.

(2) Paris, 1576, chap. XII, p. 76.

(3) M. DE GUILHERMY, *Monographie de l'église royale de Saint-Denis*, a donné la gravure de la tombe du prince Jean.

APPLICATIONS DIVERSES DES CHAMPLEVÉS.

En Angleterre on voit encore, dans l'ancienne abbaye de Westminster, la tombe de Guillaume de Valence, qui a dû être exécutée par un émailleur de Limoges.

Les productions de l'émaillerie rhénane ont été moins répandues en Europe que celles de Limoges. Les émailleurs allemands ne se sont pas laissé entraîner à fournir, comme les Limousins, une grande quantité de pièces de pacotille. Dès le milieu du douzième siècle, ils se sont surtout attachés à fabriquer des pièces d'ornementation, colonnettes, arcades, listels, qui entraient ensuite dans la composition de quelque grande pièce d'orfévrerie. L'émailleur fournissait le corps d'une châsse et les ornements; le sculpteur fondait ou repoussait au marteau les figures de métal, ou bien ciselait les bas-reliefs d'ivoire, qui, sous le rapport de l'art, formaient l'objet principal du monument. En se restreignant à la partie purement industrielle, les émailleurs rhénans sont arrivés à donner à leurs émaux une grande perfection, ainsi que nous l'avons déjà expliqué plus haut. On trouve cependant des pièces de fabrication allemande où l'émail joue le principal rôle, comme dans le magnifique reliquaire de la collection du prince Soltykoff. Les églises des anciens évêchés de Cologne, de Trèves, de Mayence, conservent un assez grand nombre de châsses et d'instruments du culte entièrement en cuivre émaillé. Il y a donc lieu de penser que sur les bords du Rhin, comme à Limoges, les objets religieux formaient le principal débouché des fabriques d'émaillerie.

§ III.

HISTORIQUE DE L'ART DE L'ÉMAILLERIE PAR INCRUSTATION.

Maintenant que nous avons fait connaître les procédés de fabrication, ainsi que les caractères, qui sont propres aux deux sortes d'émaux incrustés, et que nous avons signalé quelques-uns des monuments sur lesquels une discussion peut s'élever, essayons de retracer l'histoire de l'émaillerie par incrustation, et cherchons à éclaircir, sinon à résoudre, les questions que

soulèvent l'origine de cet art et l'ancienneté relative des deux sortes d'émaux incrustés.

I.

DE L'ÉMAILLERIE DANS L'ANTIQUITÉ.

La première question est de savoir si les anciens ont connu l'art de l'émaillerie. Il ne s'agit pas ici, bien entendu, de rechercher si l'antiquité a su fabriquer l'émail. Les fouilles de Babylone et de Ninive ont mis à découvert des briques et des terres émaillées, et les tombeaux égyptiens tenaient renfermés des figurines, des vases, des objets de toutes sortes en terre, revêtus du plus bel émail. Il n'existe aucune collection d'antiquités égyptiennes qui ne possède des figures de divinités en terre recouverte d'un émail bleu, que l'on décorait, avant la cuisson, d'hiéroglyphes gravés dont les intailles étaient remplies par des pâtes d'émail de couleurs variées. L'art d'émailler les poteries a donc été porté à un haut degré de perfection chez les Égyptiens et chez les anciens peuples des grandes monarchies asiatiques, cela n'est douteux pour personne; mais, ce qui peut présenter quelque difficulté, c'est de savoir s'ils ont pratiqué l'art d'émailler les métaux. De très-fortes raisons ont été produites en faveur de la négative.

« Si les Égyptiens, a-t-on dit, avaient connu les procédés d'application de l'émail sur les métaux, ils s'en seraient servis pour la représentation de l'œil, le plus multiplié des symboles de leur religion après le scarabée, tandis que la plupart des yeux symboliques que les tombeaux de l'Égypte fournissent en si grand nombre ont ordinairement les paupières en bronze, le blanc de l'œil en ivoire et la prunelle en corne ou en pierre. »

D'autre part, si l'on examine les objets suivants de la collection égyptienne du Louvre : deux beaux bracelets d'or reproduisant des lions, un oiseau symbolique à tête de bélier, un vautour associé à l'uræus et une porte de naos, on verra que le tracé du dessin, si délicatement exécuté par le procédé du cloisonnage mobile, ne renferme dans ses interstices que des pâtes de verre découpées à froid, du lapis-lazuli ou des mastics colorés, qui sont ternis et mis en poussière, tandis que, si ces

matières avaient eu pour base les éléments vitrescibles de l'émail, elles auraient conservé leur fraîcheur tout aussi bien que les faïences émaillées. »

« Des statuettes de Vénus en bronze, trouvées à Alexandrie, ont le cou chargé d'amulettes en verroteries incrustées à froid, et fixées dans un mastic, ce que l'artiste se serait bien gardé de faire s'il avait connu les procédés de l'émaillerie sur métal. Quant aux bijoux grecs, on en trouve un grand nombre exécutés par le procédé de cloisons en filigranes soudées à la surface d'une plaque d'or, et qui contiennent des pâtes colorées; mais ces matières ne sont autre chose qu'une sorte de soufre opaque mis en fusion dans les cloisons. »

En s'appuyant sur ces faits, on est arrivé à conclure que les Égyptiens, pas plus que les Grecs, n'ont connu l'émaillerie sur métaux, 1° parce que le temps, qui respecte l'émail, a détruit presque entièrement toutes les matières dont les cloisons d'or des bijoux grecs et égyptiens avaient été remplies, 2° et parce que, si le procédé d'émailler les métaux leur eût été connu, il aurait eu une vogue immense, et se serait transmis à nous, inaltéré, dans de nombreux specimen, et dans les textes, où il eût laissé trace.

Ces raisons peuvent tendre à établir que les Égyptiens et les Grecs n'ont pas pratiqué les procédés de l'émaillerie sur métal; mais elles ne tranchent pas la question relativement aux anciens peuples de l'Asie, dont la civilisation remonte à la plus haute antiquité. Et même, à l'examiner en ce qui concerne seulement les Égyptiens et les Grecs, il y a des motifs pour croire que l'émaillerie sur métal ne leur a pas été inconnue. A l'égard des premiers, quelques bijoux d'or émaillés, en très-petit nombre, il est vrai, déposent en faveur de cette opinion, et quant aux Grecs, ils fournissent des textes qui paraissent également l'appuyer.

Parmi les pièces égyptiennes en émail incrusté, nous citerons d'abord un petit épervier à tête humaine de la collection égyptienne du Louvre (1). C'est une figure plate, de 22 millimètres de haut, exécutée par le procédé du cloisonnage. Avant que M. de Laborde eût publié son excellente notice sur les émaux du Louvre, nous avions toujours regardé comme de véritables émaux les matières colorées qui remplissent les interstices du cloisonnage d'or du petit épervier. L'hésitation d'un connaisseur aussi éminent (2), nous a conduit à examiner de nouveau ce bijou avec le plus

(1) Voyez la planche jointe à ce Mémoire.
(2) *Notice des émaux du Louvre*, p. 17.

grand soin, et pour ne pas nous en rapporter à nos propres yeux dans cette incertitude, nous avons réclamé le concours d'un habile orfèvre versé dans la pratique de l'émaillerie. L'opinion de l'artiste a confirmé la nôtre. Après un examen attentif à la loupe, il est resté convaincu que les matières encadrées dans les cloisons d'or, qui dessinent le petit épervier symbolique, sont des émaux fondus dans les interstices du cloisonnage et polis après la fusion. L'éclat et la transparence qu'elles ont conservés après tant de siècles ne peuvent évidemment appartenir qu'à de l'émail, et la loupe permet de reconnaître qu'il n'y a point là de mastic ni de rabat du métal pour retenir des verroteries découpées à froid.

Au surplus, ce bijou émaillé égyptien n'est pas unique. Il existe à Munich, dans la collection égyptienne qui fait partie des *Vereinigten Sammlungen*, quatre bracelets de la plus grande beauté. Ces bracelets, qui ont 46 millimètres de hauteur, affectent le même style; mais ils offrent des dessins différents. Un petit listel d'or en haut et en bas, et sur les bords de l'ouverture, sert d'encadrement à des dessins formés de fines bandelettes d'or posées sur le fond, d'après le procédé du cloisonnage mobile. Ces dessins reproduisent des losanges, des ronds, des palmettes. Les interstices laissés entre les traits d'or sont remplis par des émaux bleu-gris, bleu lapis et rouges. La fermeture de l'un de ces bracelets, dont nous reproduisons le dessin (1), est couverte par une figurine qui représente une divinité sous la figure d'une femme ayant quatre ailes, et la tête surmontée d'un symbole. Cette figurine est exécutée en relief; les ailes sont rendues par un cloisonnage d'or dont les interstices sont également remplis par des émaux.

Grâce à l'inépuisable complaisance du célèbre peintre, M. Henri de Hess, directeur des *Vereinigten Sammlungen*, nous avons pu examiner ces beaux bijoux tout à loisir, sonder à la loupe toutes les cavités que le temps y a creusées, et nous restons convaincu que les matières colorées renfermées dans leurs cloisons d'or sont de véritables émaux. Quelques-uns de ces émaux ont perdu leur poli et sont détruits en partie, mais c'est le plus petit nombre. Il n'y a pas là de mastic pour retenir les matières colorées, comme dans les bijoux du Louvre qui reproduisent un oiseau symbolique à tête de bélier et le vautour associé à l'uræus. Le seul point de comparaison qu'on puisse établir entre les bracelets de Munich et ces bijoux, consiste dans le procédé du cloisonnage d'or employé pour

(1) V. la planche jointe à ce Mémoire; nous en devons le dessin à M. de Hefner-Alteneck.

rendre les dessins. La nature des matières colorées qui décorent les bracelets n'a laissé, du reste, aucun doute au professeur J. de Hefner, qui les a décrits ainsi dans le catalogue de la collection égyptienne : « Quatre bra-
» celets d'or, avec émail, apportés d'Égypte par le docteur Ferlini (1). »
M. le docteur J. H. de Hefner-Alteneck, conservateur des *Vereinigten Sammlungen*, en nous envoyant le dessin dont nous donnons la gravure, nous a confirmé l'opinion de son homonyme, le professeur J. de Hefner : il affirme comme celui-ci que les bracelets en question sont enrichis de véritables émaux.

Des bijoux d'or trouvés à Méroé, également par le docteur Ferlini, sont entrés dans le musée de Berlin, et le savant docteur Kugler, dans le *Journal artistique* (Kunstblatt) du 22 janvier 1853, déclare que ces bijoux, qui ont fait partie de la parure d'une reine égyptienne, sont enrichis d'émaux cloisonnés. On retrouve dans ces bijoux l'œil symbolique rendu par de l'émail noir et de l'émail blanc.

Un document important paraît signaler l'existence d'un autre émail égyptien. M. Albert Way, dans un article sur les émaux que nous avons déjà cité (2), dit que M. J. J. Dubois, qui était conservateur des Antiques au musée du Louvre, lui aurait annoncé qu'il possédait un émail incrusté égyptien, le seul qu'il eût jamais vu. M. Dubois avait trop d'expérience pour confondre des verroteries taillées et incrustées à froid avec des émaux mis en fusion dans le métal.

Enfin M. Hertz a présenté, en 1847, à la Société archéologique de Londres, une figurine émaillée égyptienne qui, suivant M. Harry Roggers, lèverait toute incertitude (3).

Voilà, jusqu'à ce jour, les seuls éléments sur lesquels on peut établir que l'Égypte aurait pratiqué l'art d'émailler les métaux par incrustation; néanmoins, l'épervier du Louvre et les bracelets de la collection de Munich ne laissent subsister aucun doute, à ce qu'il semble; aussi, et sans avoir vu les autres bijoux qui viennent d'être signalés, croyons-nous qu'on peut, sans passer pour trop crédule, s'en rapporter à l'opinion d'antiquaires aussi distingués que MM. Dubois et Kugler. La Société archéologique de Londres, en admettant sans observations dans ses Annales le mémoire de M. Harry Roggers sur la figurine émaillée de provenance égyptienne qui lui avait été présentée, paraît avoir adopté l'opinion de

(1) *Vier goldene Armspangen mit Emaille, aus Aegypten durch Dr. Ferlini gebracht.* Professor Jos. von Hefner. *Sammlung aegyptischer Alterthümer.* München, 1846, p. 69.
(2) *The archaeological Journal*, t. II, p. 157.
(3) *Journal of the archaeolog. ass.*, 1848, p. 281.

cet archéologue, et c'est là encore une autorité très-respectable. Il faut donc reconnaître qu'il y a des bijoux égyptiens enrichis d'émaux cloisonnés, et qu'il est dès lors possible que l'art de l'émaillerie ait été pratiqué en Égypte.

L'opinion de ceux qui contestent aux Égyptiens la connaissance de l'art d'émailler les métaux, n'est pas toutefois inconciliable avec l'existence de bijoux émaillés provenant évidemment de l'Égypte. Il faut admettre en effet que, si les procédés de l'émaillerie avaient été connus des orfévres égyptiens, ils en auraient fait un grand usage, et, parmi la quantité considérable de bijoux retirés des tombeaux de Thèbes ou de Memphis, on en aurait certainement trouvé un plus grand nombre enrichis d'incrustations d'émail. De ce qu'il s'en rencontre seulement quelques-uns, et comme par exception, ne peut-on pas inférer que ces bijoux ont été fabriqués en Égypte par des artistes étrangers, qui seraient venus s'y établir sans dévoiler leurs procédés; ou plutôt encore, qu'ils le furent à l'étranger soit sur des modèles envoyés de l'Égypte, soit à la demande d'Égyptiens voyageant dans les pays où la pratique de l'émaillerie était en usage? Ne remarque-t-on pas un fait analogue dans ces laques de la Chine qui remontent au commencement du dix-septième siècle, et reproduisent des personnages revêtus du costume hollandais de cette époque?

Pour émailler les métaux, il ne suffisait pas de connaître la composition de l'émail; car l'application de l'émail sur les métaux est d'un succès plus difficile à obtenir que sur le verre ou la poterie, la présence d'un métal oxydable étant d'une influence toujours fâcheuse. De plus, il faut que l'émailleur soit parvenu à donner à ses émaux une fusibilité en rapport avec celle du métal qu'ils doivent recouvrir, en sorte que la fusion de l'émail n'entraîne pas celle du métal. Or il est à remarquer que les émaux égyptiens que nous avons signalés sont tous exécutés par le procédé du cloisonnage mobile; dans ce système, les dessins sont rendus par des bandelettes d'or très-minces, qui souvent n'ont pas plus d'épaisseur qu'une feuille du papier le plus fin : on comprend qu'indépendamment de la difficulté de fixer les bandelettes du dessin sur le fond d'or, de manière qu'elles n'éprouvent aucun dérangement lors de la fusion de l'émail, il y a une autre difficulté encore plus grande à trouver des émaux assez fusibles pour se parfondre sans entraîner en même temps la fusion des bandelettes si menues qui tracent le dessin.

Certains orfévres, après avoir tenté quelques essais, n'auront pu sans doute vaincre ces difficultés, comme l'attestent un assez grand nombre

de bijoux et d'ustensiles égyptiens, dans lesquels on a cherché, par des moyens assez ingénieux, à imiter les émaux cloisonnés. Ainsi l'orfévre égyptien, ayant sous les yeux un émail cloisonné de provenance étrangère, est parvenu à porter à la dernière perfection la préparation de la pièce d'or au point de la rendre telle qu'elle devait être pour recevoir la poudre d'émail. Rien de plus délicat, de plus fin, en effet, que le cloisonnage d'or des bijoux du Louvre que nous avons signalés plus haut; le plumage des oiseaux symboliques, notamment, rendu par des bandelettes d'or d'une ténuité extrême, est d'une merveilleuse exécution. L'habileté de la main suffisait seule pour obtenir ce résultat; mais l'orfévre, qui avait si artistement disposé les dessins d'or, n'ayant pu parvenir à parfondre des émaux dans les interstices du métal, s'est efforcé d'en rendre l'effet par des pierres de couleur et des verroteries taillées à froid avec une netteté incroyable, et insérées dans les cloisons d'or où les retient une matière gommeuse. Dans l'origine, assurément, cette matière devait être imperceptible; mais, aujourd'hui que le temps l'a décomposée, elle se laisse voir facilement à la loupe.

On ne saurait donc mettre en doute que les orfévres égyptiens qui ont fabriqué les beaux bijoux du Louvre n'aient eu sous les yeux des émaux cloisonnés, et qu'ils n'aient cherché à les imiter par des procédés fort ingénieux, qu'ils ont portés à la perfection, mais qui n'ont pu, toutefois, remplacer le véritable émail.

On peut conclure de même à l'égard des Grecs qui ont fait ces charmants bijoux à dessins de filigranes soudés sur or, dont ils remplissaient les interstices avec des matières fusibles colorées qui n'avaient pas la consistance de l'émail. Plus loin, nous discuterons des textes d'auteurs anciens, qui tendraient à établir qu'en effet les Grecs, dans une haute antiquité, ont connu les émaux.

En ce qui touche la pratique de l'art de l'émaillerie par les Grecs, si l'on n'a pas trouvé jusqu'à présent des bijoux grecs enrichis de véritables émaux, il existe cependant un texte d'où il semble résulter que l'émaillerie des métaux a été pratiquée dans la Grèce même. Codin, dans son livre *sur les statues*, dit que la statue du célèbre poëte Ménandre avait été apportée à Constantinople, et que cette statue, haute de quinze coudées et large de huit, était en argent repoussé et émaillé (1). Il ajoute que l'empereur Marcien († 457) la fit fondre, pour en faire de la monnaie qu'il distribua aux

(1) ʽΉντινα χυμευτὴν ὑπάρχουσαν. Ms. *Vatican. Corp. script. hist. Byz.* Ed. Bon. p. 66. Dès le neuvième siècle, et peut-être auparavant, les Grecs se servirent du mot χύμευσις pour

pauvres. Codin, qui vivait au quinzième siècle, n'avait donc pas vu cette statue; mais on sait que cet écrivain est un compilateur; tout ce qu'il dit sur l'origine de Constantinople, sur les édifices et sur les statues dont cette ville était embellie, il l'a puisé dans des auteurs plus anciens que lui, et dont il n'est que le simple copiste (1). Ce détail sur l'émaillerie qui décorait la statue du poëte Ménandre (342 + 290 av. J. C.) ne peut avoir été fourni que par un écrivain qui l'avait vue. Elle avait été élevée par les Athéniens dans le théâtre même, et subsistait encore, du temps de Pausanias, à côté de celles de Sophocle, d'Euripide et d'Eschyle (2). C'est sans doute Constantin qui l'aura fait transporter à Constantinople, lorsqu'il dépouilla la Grèce pour enrichir la nouvelle capitale de son empire. Cette statue, qui a dû être érigée aussitôt après la mort du célèbre poëte comique et peut-être même de son vivant, remontait donc à la fin du quatrième ou au commencement du troisième siècle avant l'ère chrétienne. A cette époque, les beaux-arts étaient parvenus à leur apogée dans la Grèce, et l'on ne peut mettre en doute que la statue de Ménandre ne soit sortie de la main d'un sculpteur grec; mais la décoration en émail dont elle était rehaussée fut-elle l'ouvrage d'un orfévre athénien? Aurait-on emprunté, au contraire, le concours d'un artiste étranger pour y ajouter une parure que motivait le luxe de l'époque?

Aucun document ne nous permet de résoudre cette question. Malgré la vogue dont les émaux ont pu jouir en Grèce, il est fort possible que les orfévres grecs n'aient pas dérobé aux étrangers le secret de leur fabrication. Dans les temps modernes, à des époques où les communications devinrent plus faciles, où l'industrie était plus active et plus entreprenante que dans l'antiquité, n'a-t-on pas vu certaines productions industrielles très-recherchées, la verrerie émaillée et filigranée de Venise par exemple, rester pendant plusieurs siècles le monopole des peuples chez lesquels elles avaient pris naissance?

D'un autre côté, nous ne pensons pas qu'on doive admettre d'une manière absolue que, si l'art de l'émaillerie avait été connu des Grecs, il n'aurait pas cessé d'être cultivé, et se serait inévitablement transmis de la Grèce à

exprimer *l'émail*, et de l'adjectif χυμευτός ou χειμευτός (*émaillé*. Voyez, plus loin, la dissertation sur ces expressions, à l'histoire de l'émaillerie aux neuvième et dixième siècles à Constantinople.

(1) LAMBECH *de Codini vita et scriptis dissertatio. Corp. script. hist. Byz.* Ed. Bon., p. 13.

(2) PAUSANIAS, *Description de la Grèce, Attique*, chap. XXI.

Rome. Les arts de luxe les plus brillants, les plus en vogue, n'ont pas cette perpétuité ; le goût finit par les abandonner, l'industrie s'éteint peu à peu et les procédés qu'elle employait disparaissent. L'art même de l'émaillerie nous en présentera un exemple frappant. Les émaux incrustés de Limoges ont certainement joui, au treizième siècle et au quatorzième, de la plus grande célébrité à laquelle une industrie puisse atteindre ; Limoges a répandu ses émaux incrustés dans l'Europe entière (1) : eh bien, dès le commencement du quinzième siècle, ils avaient perdu toute faveur ; à la fin du même siècle, on les remplaçait par des émaux peints ; au dix-huitième, ils étaient tout à fait tombés dans l'oubli, à tel point que ceux qui étaient restés en évidence passaient généralement pour byzantins, et que d'Agincourt, qui a cependant publié une savante histoire de l'art, il y a moins de cinquante ans, ne les connaissait pas, et ne parle de l'émaillerie de Limoges qu'à l'occasion des émaux peints qu'elle a produits au seizième siècle et au dix-septième (2). Pourquoi ce qui s'est passé à une époque presque contemporaine n'aurait-il pas pu arriver aussi dans l'antiquité ?

En admettant qu'aux premiers âges de la Grèce les procédés d'émaillerie sur métal fussent déjà connus, n'est-il pas permis de supposer que la faveur dont auraient joui les émaux commença à diminuer au siècle de Périclès ? L'émaillerie, en effet, se rattache aux arts somptuaires plutôt qu'aux beaux-arts, et les plates peintures obtenues par les procédés de l'émaillerie incrustée finirent sans doute par déplaire aux Athéniens, en présence des magnifiques ouvrages des Phidias, des Polyclète, des Zeuxis et des Parrhasius. Ces grands artistes durent repousser une peinture où l'on ne rencontre ni ombres ni arrière-plans, où le dessin laisse toujours à désirer. La statuaire fit dès lors sentir sa prééminence, et les pièces d'orfévrerie enrichies de sujets sculptés ou ciselés obtinrent bien certainement la préférence sur les peintures en émail incrusté. Le siècle d'Apelles et de Praxitèle, qui joignait la grâce et l'élégance à la pureté du siècle précédent, ne put pas se montrer plus favorable à l'émaillerie par incrustation, dont l'application fut sans doute restreinte à de simples ornements, comme dans la statue de Ménandre. Enfin la conquête de l'Asie et de l'Égypte par Alexandre ou ses généraux, en faisant pénétrer dans ces contrées le goût si pur de la Grèce, ne manqua pas non plus d'exercer, même en Asie, une influence fatale à l'émaillerie.

(1) Voyez plus loin l'historique de l'émaillerie de Limoges
(2) *Histoire de l'art*, t. II, p. 142.

Ces causes ne sont-elles pas suffisantes pour expliquer la décadence insensible et progressive, en Grèce et en Égypte, de l'art de l'émaillerie, qui aurait cessé entièrement d'y être en usage 200 ou 250 ans avant l'ère chrétienne?

Comment s'étonner, dès lors, qu'on n'ait rencontré qu'un si petit nombre de monuments émaillés dans les tombeaux de l'Égypte, et qu'il ne s'en soit trouvé aucun dans les fouilles opérées en Grèce? On sera bien moins surpris encore, si l'on admet, ce qui est fort probable, que les Grecs, comme les Égyptiens, tenaient les émaux de peuples étrangers qui seuls avaient le secret de leur fabrication, et que, s'ils ont tenté de les simuler avec beaucoup d'adresse, ils n'ont pu, toutefois, réussir à mettre en pratique les procédés de l'émaillerie.

Quel est donc le peuple qui, dans l'antiquité, possédait l'art d'émailler les métaux, et a pu fournir des modèles aux Grecs et aux Égyptiens? Pour répondre à cette question, les renseignements nous manquent encore, et il faut se borner ici à des conjectures.

A l'époque où l'Égypte s'efforçait d'imiter les émaux cloisonnés, l'Europe était à peu près déserte et plongée dans la barbarie; ce n'est pas dans cette contrée que pouvaient éclore des ouvrages qui demandent des connaissances chimiques assez étendues, indépendamment de l'habileté qu'exige la préparation de la pièce d'or; mais l'Assyrie, la Chaldée, la Perse et l'Inde renfermaient des peuples dont la civilisation était déjà fort ancienne, et qui pratiquaient les arts depuis un temps immémorial. Leur luxe inouï nous a été révélé par l'histoire. N'est-ce donc pas en Asie qu'il faut aller chercher le berceau de l'art de l'émaillerie? Les fouilles que de courageux savants poursuivent depuis quelques années dans les ruines de Babylone et de Ninive nous donneront peut-être un jour la solution de ce problème.

En attendant que la terre ouverte et scrutée avec persévérance ait fourni des preuves irréfragables, examinons sur quelles conjectures on pourrait aujourd'hui s'appuyer, pour établir que les Grecs ont connu l'émaillerie sur métal à l'époque reculée où florissaient les grandes monarchies asiatiques. C'est avec timidité que nous abordons cette matière délicate, dans la nécessité où nous sommes, pour étayer notre hypothèse, de contredire l'interprétation donnée par Pline à certains passages des auteurs grecs de l'antiquité, et de méconnaître à la fois l'autorité des savants traducteurs et commentateurs des dix-septième et dix-huitième siècles ainsi que celle de quelques hellénistes contemporains. Il est vrai de dire qu'à l'époque où Pline écrivait, les émaux incrustés sur métal avaient très-probablement disparu du monde

romain depuis plusieurs siècles, et que ce genre d'émaillerie, après avoir été introduit à Constantinople au commencement du sixième siècle, après avoir jeté le plus vif éclat, en Italie dès le neuvième siècle, en Allemagne et en France du onzième au quinzième, était complétement tombé dans l'oubli, et se trouvait inconnu à la plupart des savants hellénistes des deux derniers siècles, incapables dès lors, aussi bien que Pline, d'interpréter par *émail incrusté*, un mot grec dont ils trouvaient d'ailleurs deux autres significations qui très-souvent paraissaient satisfaisantes. Expliquons-nous.

On a vu que Théophile donnait le nom grec d'*electrum* à une pièce d'or émaillée par le procédé du cloisonnage. Depuis quelle époque le mot *electron* (ἤλεκτρον) avait-il dans la langue grecque la signification de métal émaillé? La devait-il à la restauration de l'émaillerie à Constantinople, ou bien l'usage en existait-il déjà chez les anciens?

Pline ne reconnaît que deux matières auxquelles le nom grec d'*electrum* doive s'appliquer, l'ambre d'abord (1), et un métal d'alliage composé de quatre cinquièmes d'or et d'un cinquième d'argent (2).

Cependant le mot *electron* avait eu chez les Grecs un autre sens, antérieurement à l'ère chrétienne ; car aucune des deux interprétations de Pline ne pourrait s'appliquer à ce mot dans certaines phrases d'anciens auteurs où il se rencontre. Ne doit-on pas lui assigner dans ces passages l'acception d'émail?

L'an 587 avant J. C., Nabuchodonosor s'empara de Jérusalem qu'il détruisit, et il amena tous les habitants en captivité à Babylone. Le prophète Ézéchiel fut du nombre, et c'est là qu'il composa ses visions, que la Bible nous a conservées : « Je vis, dit-il dans la première, venir un vent de tem- » pête du côté de l'aquilon, et une grosse nuée et un feu qui l'environnait, » et une lueur tout autour, et au milieu, c'est-à-dire au milieu du feu, il y » avait une espèce de *haschmal* (3). »

Dom Calmet dit que ce terme du texte hébreu ne se rencontre que dans ce seul chapitre de la Bible (4), et le savant Samuel Bochart, qui voit dans le

(1) Juxta eas (Graii) electridas vocavere, in quibus proveniret succinum, quod illi electrum appellant. Lib. III, 30.

(2) Juvat ludere impendio, et lusus geminare miscendo, iterumque et ipsa adulterare adulteria naturæ : sicut argentum auro confundere, ut electra fiant. Lib. IX, 65. — Ubicumque quinta argenti portio est, electrum (aurum) vocatur. Lib. XXXIII, 33.

(3) ÉZÉCHIEL, chap. I, 4.

(4) *Comment. sur tous les livres de l'Ancien Testament*. Paris, 1715. Il se trouve encore au chapitre VIII, verset 2.

haschmal un airain de la couleur de l'or, avec lequel étaient fabriquées les coupes de Darius, fait dériver ce mot des anciennes langues de l'Orient (1).

Ainsi Ézéchiel, qui écrit ses prophéties à Babylone, se sert d'une expression qui n'est pas hébraïque, et qui appartenait probablement à la langue du pays; si l'on peut raisonnablement la traduire par émail, ou, pour mieux dire, par pièce d'or émaillée, n'avons-nous pas là une forte présomption en faveur de l'existence de l'émaillerie dans l'empire chaldéo-babylonien, au commencement du sixième siècle avant Jésus-Christ?

Voyons donc comment *haschmal* a été traduit en grec dans l'antiquité.

La plus ancienne traduction des livres saints est celle des Septante. On a contesté la narration de l'historien Josèphe qui veut que cette traduction ait été faite, d'après les ordres de Ptolémée Philadelphe (285 † 246 av. J. C.), par soixante-douze Hébreux des plus lettrés que le grand pontife Éléazar avait envoyés à Alexandrie sur sa demande; mais on est à peu près d'accord pour reconnaître que la traduction grecque du Pentateuque existait déjà sous Ptolémée Soter (323 † 285 avant J. C.), et que celle des autres livres dont se compose la Bible a dû suivre d'assez près. Cette première version doit donc remonter, dans tous les cas, au troisième siècle avant J. C., époque où Babylone était florissante, et où la langue chaldéo-babylonienne se parlait encore. Les interprètes qui avaient à traduire en grec le texte hébreu, pouvaient donc parfaitement se rendre compte de la valeur du mot *haschmal* employé par Ézéchiel. Ils l'ont rendu par ἤλεκτρον.

L'ambre, qui ne peut résister à l'action du feu, ni ce métal formé d'un alliage d'or et d'argent, qui devait être plus pâle que l'or, n'auraient pu être pris par le poëte-prophète pour terme de comparaison d'un objet reluisant au milieu du feu de la nuée céleste; il faut donc qu'à l'époque des Septante, c'est-à-dire trois cents ans environ avant Pline, le mot ἤλεκτρον ait eu une troisième signification inconnue au savant auteur de l'Histoire naturelle. Un autre traducteur de l'Ancien Testament, saint Jérôme, nous la donnera. Saint Jérôme († 420) fut peut-être l'homme le plus instruit de son temps. Après avoir fait d'excellentes études à Rome, il visita les Gaules. Plus tard il voyagea en Asie, parcourut la Thrace, le Pont, la Babylonie, et finit par s'enfoncer dans les déserts de la Syrie, où il se voua à l'étude et se soumit aux plus grandes austérités. Le désir d'entendre saint Grégoire de Nazianze le conduisit à Constantinople vers 380. De là il revint à Rome, où le pape

(1) *De animal. sacris.* T. III, lib. vi, cap. xv.

saint Damase le choisit pour son secrétaire, et le chargea de répondre aux consultations des évêques sur l'Écriture. Le pape ne pouvait faire un plus digne choix. Les langues grecque et latine étaient également familières à saint Jérôme; personne, parmi les Latins, ne le surpassait dans la connaissance de l'hébreu, et un aussi savant linguiste devait avoir utilisé son séjour prolongé en Asie, pour étudier les différents dialectes en usage dans les pays qu'il avait habités. Après la mort du pape saint Damase († 384), saint Jérôme se retira dans un monastère à Bethléhem, où il écrivit la plupart des nombreux ouvrages qu'il a laissés. Le plus important de tous est sa traduction de la Bible d'après le texte hébreu, connue sous le nom de *Vulgate*, qu'il accompagna d'un commentaire. Dans cette traduction, saint Jérôme rend le mot *haschmal* d'Ézéchiel, comme les Septante, par *electrum* : « *Et de medio ejus quasi species electri, id est de medio ignis;* » avec cette variante adaptée à leur interprétation : « *Et in medio ejus quasi visio electri in medio ignis* (1). » Puis vient le commentaire qui établit d'une manière précise et formelle que cet *electrum*, dans la pensée du traducteur, était tout autre chose que l'ambre ou ce métal d'alliage indiqués par Pline. Cette nuée qui part de l'aquilon, dit le saint interprète, c'est Nabuchodonosor, le destructeur de Jérusalem; le feu qui enveloppe la nuée présage les supplices et la captivité; cette lumière répandue à l'entour signifie le jugement de Dieu, et l'*électre*, qui est plus précieux que l'or et l'argent, *quod est auro et argento pretiosius*, c'est la consolation que Dieu enverra à son peuple après les tourments de la captivité (2).

L'ambre, pas plus que le métal d'alliage de Pline, ne pouvait, au temps de saint Jérôme, passer pour plus précieux que l'or. Aucune des deux interprétations de Pline du mot *electrum* ne peut donc s'appliquer à l'*electrum* de la version des Septante, confirmée par celle de saint Jérôme. Cet *electrum*, qui resplendissait au milieu du feu, qui était plus précieux que l'or, devait être pour les Septante, comme pour saint Jérôme, de l'or émaillé, et il ne peut, ce nous semble, rester aucun doute à cet égard, lorsqu'on voit cette dénomination d'*electrum*, maintenue par saint Jérôme au *haschmal*, se perpétuer postérieurement à lui chez les Grecs, avec la signification de pièce d'or émaillée.

On sera d'autant plus convaincu, si l'on fait attention au verset suivant

(1) Καὶ ἐν τῷ μέσῳ αὐτοῦ ὡς ὅρασις ἠλέκτρου ἐν μέσῳ τοῦ πυρός. (Ézéchiel I, 4.)
(2) Ergo hoc sentiendum, quod in medio ignis et tormentorum Dei electri similitudo sit, *quod est auro et argento pretiosius;* ut post judicium atque tormenta, quæ patientibus tristia videntur et dura, pretiosior electri fulgor appareat. *Sancti* Eusebii Hieronymi *opera*, studio D. Martinai. Parisiis, 1704, t. III, 700.

d'Ézéchiel, qui place l'image de quatre animaux au milieu du *haschmal* : « *Et in medio ejus similitudo quatuor animalium.* » Ainsi ce *haschmal* reproduisait une peinture, l'image de quatre animaux. Voilà donc, dans ce verset, le complément de la désignation d'un émail qui reproduit des figures. Ne peut-on pas admettre avec raison que le poëte-prophète, voulant rendre plus compréhensible à ses contemporains la vision que Dieu lui avait envoyée, n'a pu choisir, dans ce but, une comparaison plus juste et mieux appropriée à son sujet que celle des riches émaux d'or à figures d'émail, que fabriquaient sans doute les orfévres de l'opulent Nabuchodonosor, et qui devaient jeter le plus vif éclat avec leurs couleurs translucides cloisonnées d'or, s'ils ressemblaient aux émaux que produisirent les Byzantins bien des siècles après?

Bochart dit que, dans leur traduction de la Bible, les Syriens ont rendu *haschmal* par *maha*, qui signifie cristal, et que les Arabes ont adopté tantôt cette version, tantôt celle de succin. Ainsi, chez les peuples d'Orient, l'interprétation donnée au mot *haschmal* correspondrait à celle d'émail, puisque cette matière n'est par le fait qu'un cristal coloré.

C'est donc avec une apparence de raison que certains étymologistes ont cru trouver dans le *haschmal* d'Ézéchiel l'origine du mot *smaltum* et des mots *schmelz* et *smelting*, qui, dans la basse latinité, en allemand et dans l'anglo-saxon, ont servi à désigner l'émail.

Examinons maintenant si, antérieurement à la version des Septante, les écrivains qui ont parlé de l'*electron* n'ont pas dû entendre par cette expression autre chose que l'ambre ou le métal d'alliage de Pline (1).

Sophocle (494 † 404), dans sa tragédie d'*Antigone*, fait dire à Créon parlant à Tirésias : « Trafiquez, si vous le voulez, de l'*electron* qui vient de Sar-
» des, et de l'or des Indes (2). » Il ne peut pas être question ici de l'ambre, que la Lydie, dont Sardes était la capitale, n'a jamais produit, et qui d'ailleurs

(1) Jean-Matthias Gesner († 1761), dans un mémoire intitulé : *De electro veterum*, inséré dans les *Commentarii societatis regiæ scientiarum Gottingensis* (t. III, p. 67), et M. Buttmann, dans une longue dissertation : *Ueber das Elektron* (*Abhandlungen der philosophischen Klasse der kœniglich preussischen Akademie der Wissenschaften aus den Jahren 1818-1819*, p. 38), ont examiné la question de savoir ce qu'était l'*electron* dans Sophocle, Homère, Hésiode et autres auteurs de l'antiquité. Aucun des deux n'a admis l'acception d'*émail*, à laquelle nous croyons cependant devoir nous arrêter.

(2) V. 1038. Ἐμπολᾶτε τὸν πρὸς Σάρδεων ἤλεκτρον, εἰ βούλεσθε, καὶ τὸν Ἰνδικὸν χρυσόν.

était à peine connu dans la Grèce, comme nous le verrons plus tard, au cinquième siècle avant J. C. S'agirait-il de cet alliage naturel ou factice dont parle Pline? Le bon sens repousse tout autant cette seconde hypothèse. L'or que produisait la Lydie était recueilli dans le Pactole, qui, après avoir pris sa source au mont Tmolus, baignait les murs de la ville de Sardes. C'était donc un or natif, sans alliage, et, au dire de Pline (1), le plus parfait que connussent les anciens. Est-il présumable que les Lydiens, étant à même de livrer au commerce un or qui devait être recherché précisément à cause de sa pureté, se soient avisés de le falsifier pour en faire cet *electrum*, alliage d'un cinquième d'argent et de quatre cinquièmes d'or? Cela est inadmissible. L'*electron* de Sardes était donc autre chose; c'était assurément l'*electron* des Septante et de saint Jérôme, c'est-à-dire le *haschmal* des Chaldéo-Babyloniens. La conséquence se déduit naturellement : plus l'or est pur, plus la fusion en est difficile; aussi employait-on de l'or sans alliage dans la composition des émaux cloisonnés, comme nous l'avons déjà dit, afin que l'or du cloisonnage résistât au degré de chaleur voulu pour parfondre la poudre d'émail. A l'époque où vivait Sophocle, la Babylonie et la Lydie appartenaient au même empire depuis plus de cent ans. Babylone, conquise par Cyrus, était devenue l'une des capitales de la monarchie persane; Sardes était le chef-lieu de la deuxième satrapie. Faut-il s'étonner, dès lors, que les arts en honneur à Babylone aient pénétré dans la Lydie, et que les Sardiens aient consacré leur or si pur à la confection des émaux apportés ensuite dans la Grèce par le commerce.

Empruntons à des auteurs qui précédèrent Sophocle quelques citations sur l'*electron*.

Pline l'Ancien, pour justifier la vogue dont il prétend que jouissait son *electrum* d'alliage, prend à témoin Homère (2), qui représente le palais de Ménélas comme resplendissant d'or, d'électre, d'argent et d'ivoire (3).

Nous convenons que, dans ce passage, le mot ἤλεκτρον pourrait signifier le métal d'alliage de Pline aussi bien que l'or émaillé. Cependant, il n'est pas vraisemblable que le poëte, pour donner au palais de Ménélas toute la splendeur possible, ait choisi précisément un métal composé, à l'aide du-

(1) *Nec ullum absolutius aurum est. Hist. nat.*, lib. XXIII, c. 21.
(2) Lib. XXXIII, c. 23.
(3) Φράζεο, Νεστορίδη, τῷ ἐμῷ κεχαρισμένε θυμῷ,
 χαλκοῦ τε στεροπὴν καὶ δώματα ἠχήεντα,
 χρυσοῦ τ' ἠλέκτρου τε καὶ ἀργύρου ἠδ' ἐλέφαντος.
 Odys. ch. IV, v. 71 et suiv.

quel on voulait sans doute tromper l'œil par un semblant de richesse qui en réalité n'était pas de bon aloi (1). Il est plus juste de supposer que le poëte a eu l'intention de parler de l'émail, qui se marie si bien avec l'or, et en fait mieux ressortir l'éclat.

Cette opinion acquiert encore plus de certitude, si l'on considère à quelle source Ménélas a puisé ses richesses. A l'étonnement de Télémaque, qui comparait le palais de Ménélas à celui de Jupiter, Ménélas répond : « Nul, » parmi les mortels, ne peut le disputer à Jupiter : ses palais, ses trésors » sont impérissables; chez les humains, les uns me cèdent, les autres me » surpassent en richesse. Mais combien j'ai souffert! combien j'ai erré pen- » dant huit ans avec mes navires, avant d'arriver au sein de ma patrie! J'ai » parcouru Chypre, la Phénicie, l'Égypte; j'ai visité les Éthiopiens, les » Sidoniens, les Arabes..... (2). » Ainsi ce n'est pas dans la Grèce, alors livrée à l'agriculture, où les arts et l'industrie étaient encore dans l'enfance, que Ménélas a recueilli les immenses richesses qui décorent son palais et frappent ses hôtes d'admiration; c'est en visitant l'Égypte et l'Asie qu'il les a amassées. Cet *electron*, il l'avait obtenu chez les Phéniciens, qui, inventeurs du verre (3), auraient bien pu exercer aussi l'art de l'émaillerie, mais qui possédaient en tout cas les ports d'où s'écoulaient les merveilleux produits des fabriques babyloniennes et ninivites. L'Asie est donc encore indiquée là comme productrice de l'*electron*.

Homère s'est encore servi deux fois du mot *electron* pour désigner une matière dont il embellit des colliers d'or. Il était impossible de rendre, dans ces passages, le mot *electron* par métal d'alliage d'or et d'argent; il est évident que l'ornementation ou le nœud d'un collier d'or, ou bien encore les matières qui alternent avec l'or dans la composition d'un collier, doivent être, soit d'une matière plus précieuse que l'or, soit au moins d'une matière qui, par sa couleur, tranche sur l'or, donne au bijou de la légèreté, de l'élégance, ou rompe la monotonie d'une seule couleur. Aussi presque tous les traducteurs, suivant aveuglément le sens donné par Pline, qui, pendant un grand nombre de siècles, a fait autorité dans le

(1) J. M. Gesner, dans le Mémoire que nous venons de citer p. 80, pense que l'*électron*, métal d'alliage, n'a pas été connu d'Homère, et, faute probablement d'une autre interprétation, il admet celle d'ambre pour le mot ἤλεκτρον dans les passages de ce poète.

(2) Traduction de M. Giguet.

(3) Les Phéniciens ont bien pu n'être que les importateurs du verre dans la Grèce, et non les inventeurs de cette production de l'industrie.

monde, sans même être discuté, ont-ils traduit par ambre le mot grec *electron* dans ces deux phrases.

Mais, d'abord, l'ambre jaune pouvait-il être connu du temps d'Homère? L'ambre se trouve dans les dunes sablonneuses de la mer Baltique; c'est le mouvement des eaux qui le dépose sur la côte. Pendant bien des siècles, on n'en n'a rencontré que là, et c'est seulement dans les temps modernes qu'il a été découvert ailleurs. Pline lui-même dit qu'il était apporté par les Germains dans la Pannonie principalement, et que les Vénètes, voisins de ce pays, l'avaient mis en vogue; il ajoute : « De Carnonte, en Pannonie, jus-
» qu'à la côte de Germanie, d'où l'on apporte le succin, il y a environ six
» cents milles, ce qui n'est bien connu que depuis peu (1). »

Peut-on croire que du vivant d'Homère, dix ou onze siècles avant Pline, des voyageurs aient été chercher l'ambre à travers la Germanie, ou que, dépassant les colonnes d'Hercule, ils aient traversé l'Atlantique et pénétré par la mer du Nord dans la Baltique?

Homère était un homme d'un trop vaste génie pour ignorer la moindre des connaissances de son temps. En quoi donc consistait alors la géographie? La terre, représentée sous la forme d'un disque, était environnée de tous côtés par le *fleuve Océan ;* elle était divisée en deux parties par le Pont-Euxin, la mer Égée et la Méditerranée. Au nord de la Grèce, le poëte indique les vastes plaines de la Thrace; mais il n'a aucune idée du Danube. Les côtes méridionales de l'Italie et la Sicile ne lui apparaissent que dans un lointain obscur, au delà duquel il se trouve dans le domaine des fictions (2). Ainsi, on était encore bien loin d'avoir des notions sur la Baltique.

Pour s'assurer d'ailleurs que l'ambre jaune ne pouvait être connu des contemporains d'Homère, il suffit de lire l'article de Pline sur cette résine :
« C'est ici l'occasion, dit-il, de dévoiler les mensonges des Grecs; Eschyle
» († 456 av. J. C.), Philoxène († 380 av. J. C.), Nicandre († env. deuxième
» siècle av. J. C.), Euripide († env. 402 av. J. C.), Satyre (vers le deuxième
» siècle av. J. C.), sont les premiers qui aient adopté cette fable (des sœurs
» de Phaéton changées en peupliers qui produisaient l'*electrum*).... Quant à
» Eschyle, qui place l'Éridan en Espagne, en lui donnant le nom de Rhône;
» quant à Euripide et à Apollonius, qui font arriver le Rhône et le Pô dans
» l'Adriatique, par une embouchure commune, on leur pardonnera aisément,
» grâce à leur ignorance en fait de géographie, de n'avoir pas connu la prove-

(1) Lib. XXXVII, cap. 11.
(2) MALTE-BRUN, *Histoire de la géographie universelle*, livre II.

» nance du succin. Théophraste († vers 286 av. J. C.) a dit qu'on le retire
» de terre en Ligurie.... Philémon († vers 233 av. J. C.), qu'il est fossile,
» et qu'on en fait l'extraction en Scythie.... Démostrate nomme le succin
» *lyncurion*, et prétend qu'il provient de l'urine des lynx; » et Pline continue
à énumérer ainsi toutes les opinions erronées sur le succin; il en remplit
plus de deux pages (1).

La conséquence à tirer de cet exposé, c'est que, si cinq, six ou sept siècles
après Homère, non-seulement des poëtes, mais des philosophes et des naturalistes étaient si peu fixés sur la provenance du succin, cette matière n'a
pas été connue du temps du grand poëte grec. Assurément si l'ambre, dès
cette époque, eût été assez estimé pour rivaliser avec l'or, l'avidité humaine
n'aurait pas mis cinq cents ans à en connaître positivement la source.

Mais, dit-on, ce sont les Phéniciens qui ont apporté l'ambre de la Baltique, et l'on sait de quel mystère cette nation cherchait à envelopper ses
découvertes.

Il est possible de cacher pendant deux ou trois voyages le secret d'une
navigation; mais comme les expéditions maritimes ne peuvent se faire qu'avec
le concours d'un assez grand nombre d'hommes, on ne saurait admettre
qu'une entreprise de cette importance, qui devait se renouveler fréquemment
pour être profitable à ceux qui l'exécutaient, ait pu rester ignorée pendant
cinq ou six cents ans.

C'est Pline lui-même qui, sans mentionner pourtant ce voyage des Phéniciens dans la Baltique, a établi leur réputation au sujet de l'ambre jaune. Du
moment, en effet, qu'on eut admis sur son affirmation que le mot grec *electron* ne pouvait être interprété autrement que par métal d'alliage d'or et d'argent ou par ambre, et que cette dernière signification eut été donnée au mot
grec d'Homère, on en a conclu que les Phéniciens, ces grands navigateurs
de l'antiquité, avaient été à la recherche de l'ambre sur les côtes de la
Baltique dès le dixième siècle avant l'ère chrétienne.

Les voyages des Phéniciens n'ont pu être tellement secrets cependant
qu'on ne les ait tous connus. Le prophète Ézéchiel (2) fournit des détails sur
leur commerce avec l'Égypte, l'Espagne, l'Assyrie, l'Inde et les provinces
au nord de l'Euxin. Hérodote décrit leur périple autour de l'Afrique (3),
entreprise bien plus étonnante, et qu'ils avaient beaucoup plus d'intérêt à

(1) PLINE, lib. XXXVII, c. 11.
(2) Chap. XXVII.
(3) HÉRODOTE, IV, 42.

dissimuler que le voyage de la Baltique. Strabon leur fait traverser le détroit de Gadès; mais c'est pour fonder des colonies sur les côtes occidentales de l'Afrique. Aucun auteur de l'antiquité ne leur attribue ce voyage dans la Méditerranée du nord. M. Heeren, dans un ouvrage très-estimé (1), a donné le résultat de ses recherches sur les établissements, les voyages et le commerce des Phéniciens; il ne cite aucun document qui laisse même supposer que les Phéniciens aient dépassé l'Espagne; et, cependant, entraîné par l'opinion admise : « Ils purent, dit-il, pousser jusqu'à la Bal- » tique (2). » Et pourquoi M. Heeren se laisse-t-il aller à cette hypothèse ? « C'est que déjà, du temps d'Homère, on recherchait l'ambre jaune (3). » Eh bien, c'est le savant ouvrage de M. Heeren lui-même qui contredit sur ce point son auteur.

« On ne peut qu'indiquer à peine, dit-il (4), l'origine et le commencement
» des colonies phéniciennes. On ne doit, avec quelque raison, en rapporter
» l'établissement qu'aux beaux jours de la Phénicie, lorsque le commerce et
» la navigation de Tyr firent des progrès si admirables, c'est-à-dire dans
» l'intervalle de temps qui s'écoula depuis David jusqu'à Cyrus (de 1000 à
» 550 av. J. C.). C'est dans cette même période que les données les plus
» positives nous autorisent à placer aussi la fondation d'Utique, de Carthage.
» de Leptis (*voyez* les preuves dans Bochart), ce qui doit paraître d'autant
» plus plausible, que presque toutes les colonies phéniciennes sont appelées
» expressément des colonies de Tyr, ville qui ne commença à fleurir qu'au
» temps dont nous parlons et postérieurement à Homère, qui ne la connut
» pas. »

Les profondes recherches de M. Heeren l'ont amené, comme on le voit, à conclure que la fondation de Tyr et de ses colonies, Utique et Leptis, est postérieure à Homère. Peut-on admettre que les Phéniciens aient dépassé les colonnes d'Hercule avant l'établissement de ces colonies méditerranéennes qui devaient leur servir d'échelles pour des explorations plus lointaines? C'est donc plus tard qu'ils auraient affronté l'Atlantique; par conséquent, ils n'ont pas apporté l'ambre jaune en Grèce du temps d'Homère, et l'*electron* que le grand poëte place dans leurs mains devait être autre chose que cette résine.

On comprend que cinq cents ans environ après Homère, lorsque vivaient

(1) *De la politique et du commerce des peuples de l'antiquité*, traduit de l'allemand par M. Suckau. Paris, 1830.
(2) Ouvr. cité, t. II, p. 60.
(3) Ouvr. cité, t. II, p. 54.
(4) Ouvr. cité, t. II, p. 54.

Eschyle, Sophocle et Euripide, quelques fragments d'ambre aient été apportés en Grèce à travers la Germanie, et les fables que les poëtes débitèrent alors, pour en expliquer l'origine, sont une preuve de plus de la nouveauté de cette importation à leur époque.

Ce fut en effet Pythéas, Grec de Marseille, qui, le premier, donna des renseignements exacts sur la production de l'ambre (1), parce que ce fut lui qui, selon toute apparence, pénétra le premier dans la Baltique. M. Bougainville (2) a établi d'une manière incontestable que le voyage de Pythéas devait être antérieur de quelques années à l'expédition d'Alexandre dans l'Inde (327 av. J. C.).

Examinons maintenant les deux passages d'Homère où il est encore question de l'*electron*.

Dans l'un, Eumée, racontant ses aventures à Ulysse, dit que des Phéniciens arrivèrent un jour dans l'île où régnait son père sur un navire chargé de mille frivolités. Avant de partir, un Phénicien vient au palais de celui-ci, « porteur d'un collier d'or entrelacé (noué ou formant chaîne) avec des » *électres* (3); mon auguste mère et ses femmes, continue Eumée, se le passent de main en main et le dévorent du regard. »

Dans l'autre, c'est Eurymaque, l'un des prétendants, qui offre à Pénélope « un admirable collier d'or, entremêlé d'*électres*, semblable au soleil (4). »

Dans le premier exemple, c'est un Phénicien qui apporte le collier; mais cette circonstance, d'après ce que nous avons dit, ne prouve rien en faveur de l'interprétation du mot *electron* par ambre; on doit en conclure seulement que ce collier venait de l'Égypte ou de l'Asie. L'admiration témoignée par la mère d'Eumée et par ses femmes à la vue de cet objet annonce assez qu'il était de fabrication étrangère. Mais l'ambre eût-il même été connu du temps d'Homère, que le poëte, dans le second exemple, n'aurait pas comparé au soleil un collier formé d'or et d'ambre? L'ambre est transparent, mais il n'a aucun éclat, il ne rayonne pas. Au contraire, l'émail translucide sur un fond d'or et cloisonné de dessins d'or, devait, dans sa fraîcheur, jeter le plus vif éclat et scintiller au soleil. Si l'on traduit *electron* par émail, la compa-

(1) Pline, lib. XXXVII, c. 11.

(2) *Mémoires de l'Académie des inscriptions et belles-lettres*, XIX, Paris, 1753.

(3) Χρύσεον ὅρμον ἔχων, μετὰ δ' ἠλέκτροισιν ἔερτο.
 Odys. xv, 460.

(4) Χρύσεον (ὅρμον) ἠλέκτροισιν ἐερμένον, ἠέλιον ὥς.
 Odys. xviii, 295.

raison est juste et précise; avec le mot ambre, elle tombe dans une exagération qu'on ne reproche jamais à Homère.

D'autres auteurs de l'antiquité se sont aussi servis du mot *electron*. Ainsi Hésiode compose le bouclier d'Hercule de différentes zones : une de *titanos*, une d'ivoire blanc, une d'électre et une d'or éclatant (1). Bien que sur un bouclier on doive placer de l'émail incrusté dans le métal plutôt que de l'ambre, dont la fragilité est extrême, on peut cependant traduire ici *electron* par ambre (si l'on suppose que l'ambre fût connu au temps d'Hésiode), puisque le poëte a bien introduit l'ivoire dans l'ornementation de son bouclier; mais on ne saurait voir dans l'*electron* d'Hésiode le métal d'alliage de quatre cinquièmes d'or et d'un cinquième d'argent, qu'il serait ridicule de mettre à côté de l'or éclatant.

Il en sera de même des autres exemples, qui sont d'ailleurs peu nombreux (2), et nous ne pensons pas qu'il soit possible de trouver dans aucun ouvrage antérieur à Pline une citation du mot *electron* de laquelle il ressorte positivement que l'auteur ait voulu parler d'un métal d'alliage.

Ainsi, quand on rencontre le mot *electron* chez les anciens, ne faut-il pas, suivant les circonstances, l'interpréter par ambre ou par émail, et rejeter l'acception de métal d'alliage? Ce qui doit, ce nous semble, engager à répondre par l'affirmative, c'est que les Grecs, postérieurement à Pline, n'ont conservé à l'*electron* que deux significations : celle d'ambre et celle

(1) Πᾶν μὲν γὰρ κύκλῳ τιτάνῳ, λευκῷ τ' ἐλέφαντι,
ἠλέκτρῳ θ' ὑπολαμπὲς ἔην, χρυσῷ τε φαεινῷ
λαμπόμενον · κυάνου δὲ διὰ πτύχες ἠλήλαντο.
Scut., v. 142 et suiv.

Hésiode donne à l'*electron* la qualification de ὑπολαμπές, qui signifie *brillant par dessous, qui jette une faible lueur*, et aussi *transparent*. Cette dernière qualification convient parfaitement aux émaux translucides ou semi-translucides, qui étaient le plus ordinairement employés dans les cloisonnages d'or.

(2) Aristophane, dans la parabase des *Chevaliers* (533), s'attaquant au poëte comique Cratinus, le compare à un vieux lit ou à une vieille lyre (les deux interprétations ont été admises) dont les *électres* seraient tombés :

Ἐκπιπτουσῶν τῶν ἠλέκτρων, καὶ τοῦ τόνου οὐκ ἔτ' ἐνόντος,
τῶν θ' ἁρμονιῶν διαχασκουσῶν.

Il n'y a rien là qui dénote l'*électre* comme métal d'alliage; cette décoration d'un lit ou d'une lyre pouvait tout aussi bien être d'ambre, et même d'émail. Si Aristophane a préféré choisir pour terme de comparaison un vieux lit dégarni de ses ornements (et la supposition est plus probable, la lyre étant un objet trop noble pour cela, dans l'intention dérisoire du satirique), on doit plutôt alors pencher pour l'émail, parce qu'il s'adapte très-bien à la décoration des métaux, dont étaient formés les lits somptueux des anciens, et devait, en raison de sa fragilité, se briser et tomber, lorsque le meuble devenait vieux.

d'émail; ce n'est qu'à une époque relativement moderne que l'interprétation de métal d'alliage a été acceptée.

Le plus ancien glossaire grec doit être celui d'Hésychius. On ne sait pas exactement à quelle époque vivait ce savant; on suppose, toutefois, qu'il est du second ou du troisième siècle de l'ère chrétienne. Hésychius ne donne que deux significations au mot *electron* :

« *Electron*, or *allotype*.

» *Electron*, métal qui a la couleur de l'or. On dit que ce métal se trouve
» en quelques contrées de la Gaule celtique; l'Éridan le reçoit des peu-
» pliers; ce sont les larmes des Héliades (1). »

On sait que les anciens donnaient le nom de métal non-seulement aux métaux proprement dits, mais encore aux minéraux et à quelques autres produits naturels. L'explication qui suit la désignation de *métal ayant la couleur de l'or* prouve d'ailleurs que, dans la seconde acception du mot, Hésychius a voulu désigner l'ambre.

L'*electron*, qui serait un *or allotype*, offre plus de difficultés. Ces mots pouvaient se traduire par *or d'une autre espèce*, et quelques commentateurs, entraînés par Pline, voyaient là un métal d'alliage. Mais quatre cinquièmes d'or et un cinquième d'argent, pas plus que du cuivre et de l'or alliés ensemble, ne peuvent former de l'or; il n'y a plus dans ces combinaisons qu'un métal d'alliage, tandis que, d'après Hésychius, l'*electron* était avant tout de l'or. Le savant Alberti, commentateur d'Hésychius, pense qu'il faut lire ὑαλότυπον, au lieu de ἀλλότυπον (2). Si l'on adoptait cette leçon de *hyalotypon* (que nous n'expliquerons pas cependant comme Alberti), la question nous semblerait résolue. Le mot ὑαλότυπον est composé de ὕαλος, verre, cristal, et de τύπος, qui signifie empreinte, figure, image, moule, forme. La qualification d'*or hyalotype* donnée à l'*electron*, indiquerait d'après cela un or disposé dans une forme quelconque, servant de moule, d'empreinte pour recevoir le verre. On retrouve donc là les procédés de la fabrication des émaux cloisonnés. Ajoutons que Cedrenus, comme on le verra plus loin, emploie le mot τύπος pour exprimer le cloisonnage d'or dans lequel furent introduites les matières mises en fusion (l'émail), qui décoraient la table en or de l'autel

(1) Ἤλεκτρον, ἀλλότυπον χρυσίον. Ἤλεκτρον, μέταλλον χρυσίζον. Φασὶ δὲ αὐτὸ ἀπὸ τοῦ ἐν τῇ Κελτικῇ χώρᾳ Ἠριδανοῦ τοῦτο κομίζεσθαι, τῶν αἰγείρων τὰ δάκρυα τῶν Ἡλιάδων.

HESYCHII, *Lexicon cum notis Alberti*. Lugduni Batavorum, 1746. T. I, p. 1620.

(2) *Sed pro* ἀλλότυπον *non dubito quin legendum sit* ὑαλότυπον; *sic* ἄλλης λιθίας, *apud auctorem* PERIPLI, *pro* ὑαλῆς λιθίας.

HESYCHII *Lexicon, Ed.* ALBERTI. Lugduni Batavorum, 1746. T. I, p. 1620.

de Sainte-Sophie; et que Constantin Porphyrogénète se sert du verbe ἐκτυπόω (dont la racine est τύπος) associé à χύμευσις, pour désigner la fabrication d'émaux reproduisant la figure du Christ sur une plaque d'or. Ainsi l'or incrusté d'émail ne cesse pas d'être de l'or, mais il forme avec la matière vitreuse, base de l'émail, un tout qui participe à la fois de l'or et du verre. A ce composé, que par métonymie nous appelons un émail, les Grecs avaient donné le nom d'*electron*. On conçoit, d'après cela, qu'un lexicographe obligé de fournir l'explication du mot *electron*, ait dit, en conservant à l'*electron* sa dénomination d'or, χρυσίον ὑαλότυπον, ou par altération ἀλλότυπον.

Au surplus le glossaire de Suidas, grammairien du neuvième siècle, confirme l'interprétation d'or *allotype* appliquée à l'*electron*, par l'exemple d'un objet enrichi de cette matière :

« *Electron* : or *allotype* uni au verre et aux pierres fines. Telle est la ma-
» tière dont est revêtue la sainte table de Sainte-Sophie (1). »

On a donc là une explication complète de l'or *allotype*; c'est de l'or auquel on a uni du verre, de l'émail, et qui est enrichi de pierres fines; c'est la matière dont est fait le dessus de l'autel de Sainte-Sophie, et nous prouverons plus loin que cette table était en émail. Ainsi, le *chrysion allotypon*, l'*electron*, c'était pour Hésychius de l'or émaillé, comme antérieurement pour les Septante et plus tard pour saint Jérôme et pour Suidas.

Ce n'est que dans les glossaires grecs d'une date très-postérieure, qu'on retrouve l'interprétation de *métal d'alliage* donnée par Pline (2).

On serait tenté d'attribuer cette interprétation à Pline, ou au moins à l'un de ses contemporains. Bochart (3) cite tous les auteurs qui ont considéré l'*electron* comme un mélange d'or et d'argent : aucun ne vivait avant Pline, quelques-uns sont de son temps, et la plupart d'une époque postérieure. Ce qui vient encore à l'appui de cette opinion, c'est qu'au temps d'Auguste, bien que l'émail ne fût plus en usage, et qu'il eût même, selon toute apparence, disparu du monde romain, il était resté un souvenir de cet *electron* liquéfié et incrusté dans le métal; car c'est le seul sens à donner à ce mot dans deux passages de Virgile, où il ne saurait s'appliquer à l'ambre et encore moins à l'alliage de Pline.

(1) Ἤλεκτρον, ἀλλότυπον χρυσίον, μεμιγμένον ὑέλῳ καὶ λιθίᾳ, οἵας ἐστὶ κατασκευῆς ἡ τῆς Ἁγίας Σοφίας τράπεζα Suidas. Ed. Æmilii Porti. Col. Allob. 1619. T. I, p. 1175.

(2) Comme dans un glossaire manuscrit du quinzième siècle. *Bibliot. Imp.*, n° 179.

(3) *Hierozoici sive Bipartiti operis de Animal. s. Script.* Lib. VI, c. xv. Lugd. Batav., 1692. T. III, p. 870.

Au huitième livre de l'*Énéide*, Vénus vient demander à Vulcain des armes pour Énée, et le dieu lui promet ses bons offices en ces termes : « Et main-
» tenant, si tu prépares la guerre, si telle est ta résolution, je puis te pro-
» mettre tous les soins de mon art, pour tirer du fer et de l'électre liquide
» tout ce qu'on peut en obtenir sous les efforts du feu et de l'haleine des
» vents (1). »

Lorsque les armes sont terminées, et que Vénus les a remises à son fils, le poëte en donne la description : c'est un casque à la terrible aigrette, une épée, une cuirasse d'airain, une lance, un bouclier, et enfin « de brillantes » cnémides d'or et d'électre fondus au feu (2). » Voilà donc encore un exemple de l'électre uni au métal par la fusion; cet électre ne peut être que l'émail, car il est impossible d'admettre l'ambre dans cette description des armes forgées par Vulcain, et ce métal d'alliage plus pâle que l'or serait, comme ornementation de l'or, un contre-sens sous le rapport de l'art.

Virgile, en parlant d'un fleuve qui coule au milieu des roches, dit que ses eaux sont plus pures que l'électre (3). Il n'est pas à croire que le poëte, dans ce passage, ait eu en vue l'ambre dont la transparence douteuse ne peut être comparée à la limpidité de l'eau qui sort du rocher; sa comparaison porte plutôt sur le cristal incolore que les anciens étaient parvenus à faire avec succès, et qui, teinté par des oxydes métalliques, prend dans notre langue le nom d'émail, même en conservant sa translucidité. En aucun cas, le mot *electrum* ne présente ici le sens de métal. Dans les *Bucoliques*, Virgile se sert du mot *electrum*, avec la signification positive d'ambre ou tout au moins de résine découlant d'un arbre(4). Ce sont les seules acceptions du mot *electrum* admises par ce grand poëte. Quant à l'or falsifié, comme Pline lui-même l'appelle, il n'en a jamais fait mention.

(1) Et nunc si bellare paras, atque hæc tibi mens est,
Quidquid in arte mea possum promittere curæ,
Quod fieri ferro liquidove potest electro,
Quantum ignes animæque valent....
 Vers 400 à 403.

(2) Tum leves ocreas electro auroque recocto.
 Vers 624.

(3) Non mollia possunt
Prata movere animum, non qui per saxa volutus
Purior electro campum petit amnis.
 Georg. III, 520.

(4) Pinguia corticibus sudent electra myricæ.
 Eclog. VIII, 54.

Cent ans environ s'étaient écoulés entre la mort de Virgile et l'époque où Pline publiait son *Histoire naturelle*. L'émaillerie des métaux, au temps du premier, était déjà, depuis plusieurs siècles, abandonnée en Grèce; mais le souvenir avait pu en survivre. Virgile, d'ailleurs, très-versé dans la langue grecque et homme de grand savoir, avait dû se rendre compte de la valeur d'un terme qu'il rencontrait chez Homère et chez d'autres auteurs, et qu'il s'appropriait dans ses vers. Mais cent ans après lui, toute trace de l'émaillerie des métaux avait disparu, tout souvenir s'en était éteint sans doute, et Pline ou quelque autre écrivain de son époque, voulant donner une interprétation à l'*electron* d'Homère, d'Hésiode, de Sophocle, lui aura attribué la signification de métal d'alliage, au lieu de la véritable, qui était celle d'un objet entièrement inconnu à l'Italie. Cette fausse interprétation a fait loi et s'est perpétuée jusqu'à nos jours; elle a été adoptée par de savants hellénistes des deux siècles passés qui, pas plus que Pline, ne connaissaient les émaux incrustés sur or.

Des documents que nous mettons sous les yeux de nos lecteurs, et des appréciations qu'ils comportent, nous n'osons cependant pas tirer une conclusion péremptoire; mais nous croyons du moins pouvoir nous permettre de résumer ainsi, à titre de conjecture, cette trop longue dissertation :

1° C'est Pline qui aurait donné au mot *electron* l'interprétation de métal d'alliage d'or et d'argent, ou du moins ce serait de son temps que, pour la première fois, on en aurait fait usage;

2° Chez les Grecs de l'antiquité, le mot *electron* n'aurait eu que deux sens déterminés : celui d'ambre et celui d'or émaillé. Ainsi, lorsqu'il se rencontre dans les auteurs anciens, on devrait le traduire, suivant les circonstances, de l'une ou de l'autre manière;

3° Homère et Sophocle dans les passages cités, les Septante dans leur version de la Bible, Virgile dans l'*Énéide*, n'ont pu entendre autre chose que l'émail, en se servant du mot *electron;*

4° La conséquence à déduire de ces prémisses serait, que les Grecs ont eu connaissance des émaux sur or dès la plus haute antiquité, et qu'on les appliqua à l'ornementation des métaux jusqu'au commencement du troisième siècle avant Jésus-Christ, ainsi que le prouve la statue d'argent de Ménandre;

5° C'est de l'Asie que les Grecs auraient reçu les premiers émaux. Homère, en montrant l'*electron* dans le palais de Ménélas, qui le rapporte de ses voyages, et en le plaçant dans les mains des Phéniciens; Sophocle, en attribuant à Sardes le trafic de l'*electron;* Ézéchiel, en employant, durant sa capti-

vité à Babylone, un mot étranger à la langue hébraïque, pour désigner les émaux à figures qu'il prend comme terme de comparaison dans certaines prophéties, auraient signalé les grands empires asiatiques comme le berceau de l'art de l'émaillerie;

6° Si les émaux furent connus dans la Grèce et en vogue durant cette longue période de temps qui comprend les époques d'Homère, de Sophocle et de Ménandre, ils n'ont pu être ignorés des Égyptiens, en relation continuelle avec les Grecs. Les bijoux égyptiens en or émaillé qui subsistent de nos jours le prouvent d'ailleurs très-positivement, et même donnent à croire que l'art de l'émaillerie sur métal a été pratiqué chez ce peuple industrieux;

7° La conquête de l'Égypte par Cambyse, au sixième siècle avant Jésus-Christ, peut indiquer l'origine de l'importation asiatique de l'émaillerie en Égypte; et la parfaite identité dans les procédés de fabrication entre les émaux égyptiens que l'on possède et les anciens émaux de la Perse, de l'Inde et de la Chine, vient à l'appui de cette supposition;

8° Les productions de l'art de l'émaillerie auraient cessé d'être en usage en Grèce, vers la fin du troisième siècle avant Jésus-Christ, et en Égypte, sous la domination des Lagides.

Nous ne prétendons pas donner à ces conjectures plus de valeur qu'elles ne le méritent; nous les présentons cependant avec une certaine confiance à l'examen de nos savants, dans l'espoir que de nouvelles recherches dans les textes et surtout la découverte de monuments émaillés dans les ruines des grandes cités asiatiques viendront leur imprimer plus tard le caractère de la certitude.

II.

DE L'ÉMAILLERIE DANS LES GAULES A L'ÉPOQUE DE LA DOMINATION ROMAINE.

Nous venons de dire que l'art de l'émaillerie et même les émaux étaient inconnus du monde romain, à l'époque où Pline publiait son *Histoire naturelle* (l'an 80 de l'ère chrétienne); mais bientôt cet art allait se révéler dans les

Gaules. Nous avons signalé plus haut le vase, les fibules et les divers ornements en cuivre émaillé trouvés dans le sol de l'ancienne Gaule et en Angleterre, et que les musées ont recueillis. Ces fibules et ces ornements n'ont point un caractère assez tranché pour qu'on leur assigne une date précise, et la confection peut en appartenir à une époque quelconque de la domination romaine dans les Gaules. Le joli vase découvert dans le comté d'Essex, en Angleterre, pourrait, d'après les circonstances que nous avons relatées, être reporté au règne de l'empereur Adrien (117 † 138), puisqu'une médaille de ce prince a été retirée d'un tombeau appartenant au même temps que celui où était renfermé le vase émaillé (1). N'est-il pas à supposer, d'après cette donnée, que l'émaillerie sur métaux était pratiquée dans les Gaules tout au moins au commencement du second siècle de notre ère ?

On a souvent cité à l'appui de cette assertion un passage de Philostrate qui, dans ses *Descriptions de tableaux*, après avoir signalé les mors d'argent et les brides d'or des chevaux montés par des chasseurs au sanglier, ajoute ces mots : « On dit que les barbares qui habitent près de l'Océan éten- » dent ces couleurs sur de l'airain ardent, qu'elles y adhèrent, deviennent » aussi dures que la pierre, et que le dessin qu'elles représentent se con- » serve (2). »

Il est évident que cette description se rapporte parfaitement aux émaux incrustés par le procédé du champlevé.

Philostrate, Grec de naissance, après avoir enseigné la rhétorique à Athènes, était venu se fixer à Rome à la cour de l'impératrice Julie, femme de Septime Sévère, au commencement du troisième siècle. Si l'art d'émailler les métaux avait alors existé en Grèce, sa patrie, ou à Rome, qu'il habitait, Philostrate n'aurait pas cité ce genre d'ornementation comme chose extraordinaire, et n'aurait pas surtout reporté à des *barbares* l'honneur de l'avoir inventé. D'un autre côté, les monuments émaillés qui subsistent de l'époque gallo-romaine, par exemple les pièces de la Bibliothèque impériale, celle du musée de Poitiers et le vase trouvé dans le comté d'Essex, sont dans un rapport parfait avec la narration de l'écrivain, soit par leur état matériel, soit par les gisements où ils ont été découverts.

(1) Voyez p. 50.
(2) « Ταῦτα φασὶ τὰ χρώματα τοὺς ἐν Ὠκεανῷ Βαρβάρους ἐγχεῖν τῷ χαλκῷ διαπύρῳ, τὰ δὲ συνίστασθαι, καὶ λιθοῦσθαι, καὶ σώζειν ἃ ἐγράφη. » *Icon.*, lib. I, cap. XXVIII. PHILOSTR. *quæ supersunt omnia ex ms. cod. rec.* etc. GOTTFRIDUS OLEARIUS, Lipsiæ, 1709. T. II, p. 804.

On peut donc regarder comme certain que l'art d'émailler les métaux n'existait ni en Grèce ni en Italie, au commencement du troisième siècle de notre ère. Mais quels étaient ces barbares, voisins de l'Océan? Philostrate va les désigner plus clairement dans un passage de la vie de Polémon, sophiste de Laodicée, qui tenait école à Smyrne, et jouissait, sous Trajan et sous Adrien, d'une grande réputation. En décrivant le char de Polémon, il semble bien indiquer dans les harnais un travail analogue à celui qui décorait l'équipement des chevaux de la chasse au sanglier : « Beaucoup de
» gens le blâmaient, dit-il, de ce qu'en voyageant il avait à sa suite une
» grande quantité de bagages, beaucoup de chevaux, un nombre considé-
» rable d'esclaves, diverses espèces de chiens dressés pour la chasse, et
» de ce qu'il se faisait traîner lui-même sur un char attelé de deux che-
» vaux aux freins d'argent celtiques ou phrygiens (1). » Ces freins d'argent, enrichis par les *barbares* de couleurs adhérentes au métal, étaient donc des productions celtiques. La qualification de Celtes, prise isolément, pourrait s'appliquer à un grand nombre de peuples; car les Gallo-Celtes, sortis de la Gaule, s'étaient répandus dans beaucoup de contrées, et, pour ne parler que des pays voisins de l'Océan, ils avaient fondé des colonies en Espagne, dans la Galice, et en Angleterre, dans le pays de Galles. Mais à l'époque où écrivait Philostrate, à Rome surtout, on devait suivre les divisions géographiques de Pline. Or Pline ne donnait le nom de Celtes qu'aux habitants de la partie de la Gaule située entre la Seine et la Garonne (2). C'est donc dans cette contrée que devaient se fabriquer les ornements de métal émaillé dont on décorait surtout les harnais des chevaux.

Oléarius, le savant commentateur de Philostrate, qui reconnaissait l'expression d'un travail identique dans les deux passages que nous venons de citer, a voulu donner un commentaire succinct sur le procédé indiqué par son auteur. Mais à l'époque où écrivait Oléarius, dans les premières années du dix-huitième siècle, la fabrication des émaux incrustés avait cessé depuis plus de deux cents ans; les émaux mêmes avaient à peu près disparu. Oléarius n'en avait sans doute jamais eu sous les yeux, et il ne pouvait donc manquer de commettre une erreur. En effet, il renvoie à Pline (livre XXXIV, chapitre XLVIII), comme étant l'auteur de l'explication la plus satisfaisante

(1) Αὐτὸς δὲ ἐπὶ ζεύγους ἀργυροχαλίνου, Φρυγίου τινὸς ἢ Κελτικοῦ, πορεύοιτο. *Vit. Soph.* ap. OLEARIUM, t. II, p. 532.

(2) Gallia... in tria populorum genera dividitur, amnibus maxime distincta. A Scaldi ad Sequanam Belgica; ab eo ad Garunnam Celtica, eademque Lugdunensis; inde ad Pyrenæi montis excursum Aquitanica. Lib. IV, c. XXXI.

de ce travail : *Optimus hic interpres Plinius* (1). Mais quand on consulte le chapitre indiqué, on y voit que Pline traite seulement de l'étamage du cuivre avec du plomb blanc, puis avec de l'argent et de l'or, ce qui n'a aucun rapport avec des couleurs mises en fusion sur l'airain, qui y adhèrent et deviennent dures comme la pierre, en conservant le dessin qu'elles ont servi à tracer. Voilà un exemple des erreurs palpables où sont tombés de savants hellénistes et les commentateurs les plus érudits, faute d'avoir connu les objets désignés par les auteurs qu'ils interprétaient d'ailleurs avec un talent incontestable.

Quelle fut la durée probable de la fabrication des émaux incrustés dans la Gaule celtique? On ne saurait le dire au juste.

Durant les invasions et les guerres qui vinrent fondre presque sans interruption sur l'Occident, du quatrième au onzième siècle, plusieurs des arts industriels ont dû rester en souffrance, quelques-uns même disparaître complétement. Il est à présumer que l'émaillerie a été de ce nombre; aucun texte en effet ne vient, pendant une aussi longue période, révéler la pratique de cet art en Occident; les seuls monuments qui servent de jalons entre l'époque gallo-romaine et le onzième siècle sont l'anneau d'or d'Ethelwulf, conservé dans le *British Museum*, et cet autre anneau d'or qui, portant le nom d'Alhstan, passe pour être celui d'un évêque de Sherborne, mort en 867. L'émail, dans ces deux bijoux, sert de fond à des figures ciselées, et est appliqué dans les creux champlevés du métal. En admettant même comme indubitable la provenance attribuée à ces deux pièces, elles ont trop peu d'importance pour qu'on y trouve la preuve de l'existence de l'émaillerie en Occident au neuvième siècle.

Il est fort possible, au reste, que cette fabrication des émaux dans les Gaules, à l'époque gallo-romaine, ait été restreinte à un seul atelier. L'émaillerie sur métaux n'a pu être découverte qu'après de longs essais ; aussi l'inventeur avait-il dû faire un mystère de son procédé, et ne le transmettre qu'à ses héritiers. Or, dès le commencement du cinquième siècle, la Gaule fut en proie aux plus terribles invasions, et si la fabrique où s'exécutaient ces émaux fut détruite, si les rares ouvriers qui l'exploitaient périrent sous les coups des envahisseurs, leur secret aura été enseveli dans la tombe avec eux. Les mœurs, les habitudes, les goûts des nouveaux conquérants durent diriger l'industrie artistique vers d'autres objets, et c'est ainsi que l'art de l'émaillerie sera tombé dans l'oubli pendant plusieurs siècles. S'il avait

(1) OLEARIUS, t. II, p. 532 et 804.

continué de subsister dans la Gaule sous la domination des Francs, on en trouverait sans doute quelque trace dans les écrits de Grégoire de Tours et de Frédégaire. Il y a même lieu de croire que la fabrication des émaux y fut interrompue avant l'invasion des Francs; car les écrits de saint Paulin, de Prudence et de Sidoine Apollinaire ne font pas la plus légère allusion à l'émaillerie; si elle eût été en pratique de leur temps, on l'aurait bien certainement employée, comme elle le fut plus tard, à la décoration des vases sacrés et des instruments du culte dont ces auteurs ont souvent donné la description.

Nous terminons nos réflexions sur ce sujet, en rappelant que les émaux de l'époque gallo-romaine sont toujours exécutés par le procédé du champlevé.

III.

DE L'ÉMAILLERIE INCRUSTÉE DANS L'EMPIRE D'ORIENT.

Tandis que l'art de l'émaillerie sommeillait en Occident, il avait pris naissance à Constantinople, et de là se répandait en Italie.

Lorsque nous avons à rechercher l'état des arts industriels de l'Europe occidentale et méridionale au moyen âge, si les monuments nous font défaut, au moins trouvons-nous souvent d'excellents renseignements dans les vies des saints et des évêques, dans les annales des évêchés, dans les chroniques et dans les cartulaires des monastères. Tous ces écrits, dont plusieurs remontent au sixième siècle, nous fournissent des détails naturellement négligés par les historiens. Dès le commencement du quatorzième siècle, on a les comptes des dépenses des rois et des princes, les inventaires de leurs trésors et ceux des églises et des abbayes; et, malgré les énormes livraisons de ces curieux écrits que les divers dépôts d'archives en France ont faites à l'administration de l'artillerie, pour être convertis en gargousses, il en reste encore un nombre considérable. Mais, lorsqu'il faut aborder quelque partie de l'histoire des arts industriels de l'empire d'Orient, tous ces précieux documents manquent complétement. Les manuscrits des auteurs byzantins qui ont écrit sur la théologie ou sur l'histoire ecclésiastique et politique, ont été en grande partie conservés; plusieurs sont imprimés, traduits et commentés; quant aux documents de la vie intérieure, où se trouve

la description des vases sacrés, des étoffes, des armes, des meubles et des ustensiles de tout genre à l'usage de la vie privée, ils ont complétement disparu. S'il en existe encore quelques-uns, ils demeurent ensevelis dans les archives de quelques monastères de la Syrie ou du mont Athos, d'où personne ne les a encore exhumés. On en est donc réduit aux récits des historiens, qui, n'ayant pas pour but d'écrire l'histoire des arts, ne disent que peu de mots sur ces objets, et par conséquent n'entrent pas dans les détails qui nous seraient si nécessaires. Ces historiens ne sont d'ailleurs ni des artistes ni des industriels; ils décrivent ce qu'ils voient d'après leurs impressions, la plupart du temps sans avoir aucune idée des procédés de fabrication, et même sans connaître les noms techniques des choses dont ils parlent. Il faut donc souvent chercher dans l'ensemble de leur narration la nature de l'objet qu'ils indiquent. C'est avec d'aussi pauvres ressources que nous allons essayer de retracer l'historique de l'émaillerie dans l'empire d'Orient.

Lorsque Constantin eut agrandi Constantinople, il orna cette ville d'une foule de temples consacrés au Seigneur; il fit élever aussi de nombreuses églises à Jérusalem et dans un grand nombre des cités de l'Orient. Eusèbe, son contemporain, Julius Pollux, Socrate, Zosime et Sozomène, qui vivaient peu de temps après lui, nous ont conservé le souvenir de ces splendides édifices. Ils ont parlé quelquefois des riches décorations et des vases sacrés dont l'empereur dota ces basiliques; mais nous ne trouvons rien dans leurs récits qui puisse faire supposer que l'émaillerie fût employée dès cette époque à l'ornementation des métaux.

Cependant un auteur anonyme, qui écrivait suivant toute apparence au onzième siècle, et qui a laissé un ouvrage assez important sur les antiquités de Constantinople, s'exprime ainsi : « Le grand Constantin éleva sur une » colonne la croix dorée, enrichie par-dessus de pierres fines et de verres, » qui est dans le Philadelphion, sur le type de celle qu'il vit dans le ciel; la » colonne était en porphyre (1). » Codin a répété le fait à peu près dans les mêmes termes (2). Par ces mots : διὰ ὑέλων (*avec des verres*), l'auteur a-t-il voulu dire que la croix de métal doré était enrichie d'émail ou simplement de pièces de verre ? Nous penchons beaucoup pour cette dernière interprétation; car, indépendamment du silence des écrivains contemporains

(1) Τὸν δὲ εἰς τὸ Φιλαδέλφιον ὄντα σταυρὸν ἀνέστησεν ὁ μέγας Κωνσταντῖνος ἐπὶ κίονος, κεχρυσωμένον διὰ λίθων καὶ ὑέλων κατὰ τὸν σταυροειδῆ τύπον, ὃν οἶδεν ἐν τῷ οὐρανῷ, καὶ τοῦ κίονος ἐκείνου τοῦ πορφυροῦ. Ap. BANDURI, *Imperium Orientale*. T. I, p. 19, édition de Paris; p. 17, édition de Venise.

(2) GEORGII CODINI *Excerpta*. Bonnæ, 1843, p. 44.

sur l'existence de l'émail, nous remarquerons qu'au onzième siècle cette belle matière était d'un usage très-commun dans l'orfévrerie, parfaitement connue, et que la terminologie de l'art de l'émaillerie était depuis longtemps fixée. D'après les expressions dont se sert l'anonyme, la croix existait encore de son vivant; il l'avait sous les yeux, et si elle eût été incrustée d'émail, il l'aurait exprimé, suivant la tournure qu'il aurait donnée à la phrase, par les mots ἠλέκτρινον ou χειμευτόν, ou bien il aurait employé cette phrase usitée dans les glossaires pour désigner l'or émaillé, χρυσίον ἀλλότυπον μεμιγμένον ὑέλῳ, ce qui indiquait, comme nous l'avons dit, un mélange, une liaison intime de l'or avec les matières vitreuses; mais du moment qu'il rejetait les termes adoptés à cette époque pour désigner l'émail, c'est que la croix de métal doré, élevée par Constantin, était simplement ornée de pièces de verre coloré.

Le verre coloré se prêtait trop bien à la décoration des grands ouvrages d'orfévrerie pour qu'on n'eût pas cherché à l'utiliser, même avant d'avoir trouvé le moyen de le parfondre dans les interstices d'un réseau de métal; et lorsque des pièces émaillées furent apportées dans un pays où l'art de faire adhérer le verre au métal n'était pas connu, on essaya certainement de les imiter par des verres colorés découpés à froid, jusqu'au moment où l'on découvrit les procédés de l'émaillerie sur métal. C'est ainsi que fut exécutée une œuvre d'orfévrerie fort curieuse qui a longtemps passé pour être émaillée : nous voulons parler de l'épée trouvée dans le tombeau de Childéric († 481), et que l'on voit aujourd'hui au Louvre dans le Musée des souverains. L'orfévre qui l'a faite est arrivé à une si parfaite imitation des émaux cloisonnés de l'Orient, qu'il était facile de s'y tromper, et nous l'avons nous-même citée comme étant émaillée (1). Mais l'examen minutieux auquel nous nous sommes livré depuis, avec le concours d'un habile orfévre, nous a fait reconnaître notre erreur. Cette pièce a trop d'importance par son ancienneté, et à cause des inductions qu'on peut tirer du mode de fabrication à l'aide duquel elle est confectionnée, pour que nous négligions d'entrer dans quelques détails à ce sujet.

Ce qui reste aujourd'hui de cet ancien monument d'orfévrerie consiste dans la poignée de l'épée, qui a perdu son pommeau, mais conservé sa garde, et dans la garniture à peu près complète du fourreau, qui comprend une chape de 2 centimètres environ de large s'étendant sur le dos du fourreau dans une longueur de 12 centimètres environ, un anneau central qui le con-

(1) *Description de la collection Debruge-Duménil*, p. 137.

tourne, et un bout qui se termine par une surface plane épousant la forme ovoïde du fourreau. Ce bout a perdu la partie qui en garnissait le dos dans une longueur égale à celle de la chape.

Le travail de la garde de l'épée et de la garniture du fourreau se compose d'un cloisonnage d'or, d'un demi-millimètre environ d'épaisseur, disposé à la pince, suivant les caprices du dessin de l'ornementation. Les *battes* ou lames d'or de ce cloisonnage, soudées sur le fond, sont établies dans une caisse ou enveloppe d'or (déterminant le contour de chacune des pièces) dont les parois ont environ 4 millimètres de hauteur. Au fond de chaque compartiment du cloisonnage, l'orfévre a d'abord introduit une feuille très-mince de paillon d'or guillochée en quadrille, soit au laminoir, soit par estampage. Cette petite feuille se relève d'un millimètre environ contre les parois des cloisons d'or. Le paillon d'or ainsi posé, des morceaux de verre rouge purpurin translucide ont été taillés exactement dans la forme des dessins tracés par le cloisonnage, et enfoncés ensuite dans les interstices des cloisons où ils sont retenus par un très-léger rabattu de la batte d'or, que l'on a obtenu par la pression du brunissoir ou de tout autre instrument de même nature.

Sur la chape et sur le bout du fourreau, le listel d'or qui borde le cloisonnage est chargé d'une rangée de petits grenats cabochons enchâssés comme des perles dans des trous pratiqués à cet effet.

La pièce plate et de forme ovoïde qui décore le dessous du fourreau mérite d'être signalée. Des petits carrés de verre rouge purpurin forment bordure et en suivent les contours. La partie étroite de l'ovoïde, divisée en deux zones par des cloisons d'or qui épousent sa forme allongée, présentait ainsi deux cavités à remplir. Un verre purpurin occupe celle du milieu; quant à la seconde, qui sépare ce milieu de la bordure, elle contient une cornaline blanche d'une seule pièce, qui a été non-seulement taillée et polie, mais encore évidée, de manière à former une sorte d'anneau ovoïde qui pût la garnir en entier.

On comprend facilement que cette belle œuvre d'orfévrerie, dont tous les détails offrent une excessive délicatesse d'exécution, n'a pas été confectionnée dans les États d'un chef de tribu franc. La Gaule romaine, d'ailleurs, bouleversée pendant tout le cours du cinquième siècle par les invasions de tant de peuples divers, ne devait pas avoir conservé d'ouvriers assez experts pour un pareil travail. Qu'on réfléchisse en effet que cette cornaline blanche, pierre très-dure, demandait pour être élaborée ainsi la main d'un lapidaire consommé dans la pratique de tous les procédés de la taille des pierres fines. On a voulu comparer le travail de cette épée à celui de quelques fibu-

les et autres bijoux gallo-romains qui sont dans nos musées (1); il n'y a pourtant pas d'assimilation possible. Dans les bijoux gallo-romains, le verre coloré, employé comme pierre précieuse, est serti dans un chaton plein qu'entourent de légers filigranes. On ne trouve pas là ces cloisons d'or qui tracent l'ornementation, procédé essentiellement oriental. En effet, les émaux égyptiens dont nous avons fait mention sont cloisonnés; c'est encore par des dispositions analogues de l'or que sont retenus ces lapis, ces verroteries et ces pâtes colorées des beaux bijoux égyptiens, dans lesquels on a cherché évidemment à imiter les émaux cloisonnés; tous les émaux anciens sans exception, qui viennent de l'Inde, de la Chine, de la Perse, sont exécutés par ce procédé du cloisonnage. Il est donc évident que l'Orient revendique la mise en œuvre de ce mode de fabrication, qui consiste à rendre le tracé de l'ornementation dans les bijoux avec des bandelettes de métal posées sur champ, et dans les interstices desquelles on introduit des émaux, des pâtes diverses, des verres ou des pierres taillées. L'épée de Childéric, étant traitée de cette façon, doit donc provenir de l'Orient, et ce qui pourrait n'être qu'une présomption devient presque une certitude, si l'on remarque qu'à côté de cette arme se trouvaient cent monnaies ou médailles d'or à l'effigie des empereurs d'Orient, dont sept de Marcien († 457), cinquante-sept de Léon († 474) et quatorze de Zénon son successeur (2). Il y a donc tout lieu de croire que c'est à Constantinople qu'elle aura été fabriquée, car l'Italie ne pouvait produire, à cette époque, une pièce travaillée avec tant d'art. Durant le cinquième siècle, cette contrée n'avait pas été moins éprouvée que la Gaule, et les arts devaient s'y être ressentis cruellement de tous les désastres qui entraînèrent la chute de l'empire d'Occident (476): les artistes italiens s'étaient réfugiés à Constantinople, devenue la ville par excellence pour la culture des arts et le développement de l'industrie de luxe.

Ainsi, pour en revenir à la croix que Constantin éleva dans le Philadelphion, elle ne devait renfermer, comme l'épée de Childéric, que des verres colorés, imitation des émaux cloisonnés apportés à Constantinople de la Perse ou de l'Inde. Mais dans une ville comme Constantinople, où l'art de l'orfèvrerie tenait une place si importante, on ne pouvait se contenter longtemps d'enchâsser des verres découpés à froid dans des cloisons de métal, pour

(1) Au cabinet des médailles de la Bibliothèque impériale de Paris, un petit médaillon circulaire enrichi de verres rouges taillés en triangle et sertis dans des chatons d'or; et un autre absolument du même style au musée de Rouen.

(2) MONTFAUCON, *Les monuments de la monarchie française*. Paris, 1729. T. I, p. 10.

la décoration des vases d'or et d'argent et des bijoux, et l'on dut s'efforcer d'obtenir la connaissance des véritables procédés de l'émaillerie.

Nous trouvons, en effet, la preuve de l'existence de cet art à Constantinople, dès les premières années du sixième siècle, dans l'énumération des dons offerts par l'empereur Justin Ier (518 † 527) au pape Hormisdas (514 † 523), parmi lesquels on compte une *gabata* en or émaillé, *gabatam electrinam*, sorte de lampe, en forme de vase circulaire et creux, qui était suspendue devant l'autel. C'est la première fois que, dans le *Liber pontificalis*, publié par Anastase (1), on rencontre la mention de l'*electrum*. Dans les vies des papes antérieures à celle d'Hormisdas, et notamment dans celle de saint Silvestre, où il y a tant de détails sur les objets d'orfèvrerie donnés par Constantin aux églises de Rome, on ne trouve absolument rien qui se rapporte à l'émail. Le chroniqueur de la vie d'Hormisdas a soin de faire connaître que les présents envoyés par l'empereur étaient de travail grec (2). Évidemment il n'est pas ici question de l'ambre, dont la matière ne convient point à une lampe, et que l'auteur latin n'aurait pas manqué de rendre par *succinum*. Quant au métal d'alliage de Pline, il n'était pas digne d'être employé pour le vase dont un puissant empereur faisait hommage à saint Pierre. Le chroniqueur dit, au surplus, que tous ces dons étaient en or ou en argent. On attachait d'ailleurs une grande importance à cette sorte de lampe sacrée nommée *gabata*, qui fut toujours exécutée avec beaucoup de luxe. Ainsi, dans la vie d'Honorius, on trouve : *fecit gabatas aureas tres;* dans celle de Théodose : *obtulit gabatas aureas;* dans celle de Léon III : *gabatas fecit ex auro purissimo cum gemmis.* La *gabata* donnée par l'empereur ne pouvait être inférieure à celles-ci ; elle était sans aucun doute en *electrum*, c'est-à-dire en or émaillé. C'était un objet de provenance grecque qui apparaissait pour la première fois en Italie, et auquel le chroniqueur conservait son nom d'origine, le mot latin *smaltum* n'étant pas encore formé.

Justinien, successeur de Justin, son oncle, éleva à Constantinople et dans les différentes villes de l'empire un grand nombre d'églises, qu'il enri-

1) Voyez ci-après, article IV, une notice sur le *Liber pontificalis*.

2) Eodem tempore misit Justinus Augustus Romam multa aurea vel argentea dona de Græcia; Evangelia cum tabulis aureis et cum gemmis pretiosis, pensantia lib. XV. Patenam auream cum gemmis hyacinthinis, pensantem lib. XX. Patenas argenteas II pensantes singulas lib. XXV. Scyphum aureum circumdatum regno, pensantem lib. VIII... Gabatam electrinam pensantem lib. II... Hæc omnia a Justino Augusto orthodoxo, votorum gratia beato Petro oblata sunt. *Liber Pontificalis quem emend.* VIGNOLIUS. Romæ, 1724. T. I, p. 187.

chit d'un mobilier d'or et d'argent considérable. L'émaillerie fut alors largement appliquée à l'ornementation de l'orfévrerie. Elle se signala surtout dans la décoration de l'autel de Sainte-Sophie. Procope, dans son *Histoire des édifices*, après avoir décrit la splendide architecture de ce temple, ses magnifiques colonnes et ses beaux marbres, dit qu'il lui serait impossible d'énumérer toutes les richesses dont Justinien le dota; et, pour en donner une idée à ses lecteurs, il ajoute que, dans l'enceinte sacrée qui renferme l'autel, il y a quarante mille livres pesant d'argent (1). Paul le Silentiaire, dans son poëme sur Sainte-Sophie, constate que l'autel, dont la surface, les colonnes et la base sont en or, resplendit de diverses couleurs; mais, en vrai poëte, il ne voit dans les émaux que des pierres précieuses (2). L'anonyme, qui écrivait selon toute apparence au onzième siècle, entre dans de plus amples détails, et sa description ne peut laisser aucun doute sur la diversité des émaux dont l'autel était décoré. « Qui ne resterait stupéfait,
» dit-il, à l'aspect des splendeurs de la sainte table? Qui pourrait en com-
» prendre l'exécution, lorsqu'elle scintille diversement sous des couleurs
» variées, et qu'on la voit tantôt refléter l'éclat de l'or et de l'argent, tan-
» tôt briller à l'instar du saphir; lancer, en un mot, des rayons multiples,
» suivant la nature de la coloration des pierres fines, des perles et des mé-
» taux de toute sorte dont elle est composée (3)? »

Cedrenus, qui nous a conservé le texte des inscriptions où est mentionné le don que Justinien et Théodora sa femme avaient fait de cet autel au temple de Sainte-Sophie, cherche à expliquer les procédés au moyen desquels il avait été exécuté, tout en mêlant le merveilleux à sa narration pour lui donner sans doute plus d'intérêt : « Justinien construisit encore la sainte table
» que rien ne saurait égaler. Elle se compose d'or, d'argent, de pierres de
» toutes sortes, de diverses espèces de bois, de métaux, de toutes les choses
» enfin que peuvent contenir la terre, la mer, le monde entier. De toutes
» ces matières par lui rassemblées, le plus grand nombre précieuses, quel-
» ques-unes seulement de peu de valeur, il fit fondre celles qui étaient fusi-
» bles, y ajouta celles qui étaient sèches, et, versant le mélange dans une
» empreinte, il acheva l'ouvrage (4). »

(1) *De œdificiis*, lib. 1, cap. 1, edit. Bonnæ, p. 178.
(2) ἀργυρέων δὲ λίθων ποικίλλεται αἴγλη. Part. II, vers. 335; edit. Paris, 1670, p. 518.
(3) *Anonymi lib. de antiq. Constantinop.* apud BANDURI, *Imperium Orientale*. T. 1, p. 58, edit. Venet.
(4) Τὰ τηκτὰ τήξας, τὰ ξηρὰ ἐπέβαλε, καὶ οὕτως εἰς τύπον ἐπιχέας, ἀνεπλήρωσεν αὐτήν. G. CEDRENI *Compendium hist.* Parisiis, 1647. T. 1, p. 586.

Cedrenus avait dû se faire expliquer le procédé de l'émaillerie sur métaux : mais soit que celui qui lui avait fourni les renseignements ne fût pas bien au fait de l'opération, soit que lui-même eût mal compris, il confond tout ensemble le vrai et le merveilleux; et néanmoins on s'aperçoit aisément qu'il avait une connaissance superficielle de la fabrication des émaux. Ces matières fusibles (τὰ τηκτά), que l'artiste fait fondre, c'est la matière vitreuse qui forme la base des émaux; les matières sèches (τὰ ξηρά) qu'il ajoute, ce sont les oxydes métalliques qui donnent la coloration au fondant et constituent l'émail; l'empreinte, l'effigie, le moule (τύπον) (1), dans lequel il verse ce mélange, c'est la caisse d'or préparée avec son cloisonnage qui figure les traits du dessin.

La description de Cedrenus, malgré l'obscurité du texte et le tour merveilleux qu'il donne à son récit, devient donc fort claire et fort lucide avec la connaissance du mode de fabrication des émaux cloisonnés.

Nicétas, qui avait assisté en 1204 à la prise de Constantinople par les croisés, parle en ces termes des vives couleurs dont brillait l'autel de Sainte-Sophie : « La sainte table, dit-il, composition de différentes matières pré-
» cieuses assemblées par le feu, et se réunissant l'une à l'autre en une seule
» masse de diverses couleurs et d'une beauté parfaite, fut brisée en mor-
» ceaux et partagée entre les soldats (2). »

Codin, qui vivait au quinzième siècle, époque où la belle table d'autel émaillée n'existait plus, voulant sans doute inspirer encore plus de regrets de la perte de ce précieux monument, se laisse aller à une description fantastique qui ne peut donner aucun renseignement utile, et ne saurait aujourd'hui induire personne en erreur. « De l'avis commun de tous les ar-
» tistes, dit-il, on réunit de l'or, de l'argent, des pierres fines, des perles,
» du cuivre, du fer, du plomb et du verre pour fabriquer le saint autel;
» après avoir broyé et mêlé toutes ces matières, ils les jetèrent ensemble
» dans le creuset, et l'on obtint de cette manière le dessus d'autel (3). »

Le verre et les oxydes qu'on tire du plomb, du cuivre, du fer, avaient

(1) Τύπος signifie *image, effigie, forme, empreinte*.

(2) Ἡ μὲν θυωρὸς τράπεζα, τὸ ἐκ πασῶν τιμίων ὑλῶν σύνθεμα συντετηγμένον πυρὶ, καὶ περιχωρησασῶν ἀλλήλαις εἰς ἑνὸς ποικιλοχρόου κάλλους ὑπερβολήν... NICETAS, *Corp. Script. hist. Byzant.* Bonnæ. P. 757.

(3) Τὴν δὲ ἁγίαν τράπεζαν, προσκαλεσάμενος τεχνίτας, ἐβουλεύσατο βαλεῖν χρυσὸν καὶ ἄργυρον λίθους τε τιμίους ἐκ πάντων, μαργαρίτας, χαλκὸν, σίδηρον, μόλιβδον, ὕελον καὶ πᾶσαν ὕλην τετριμμένην, καὶ καταμίξαντες ἀμφότερα καὶ γωνεύσαντες ἔχωσαν ἀβάκιον. CODINUS, *Corp. Script. hist. Byzant.* Bonnæ. P. 141.

servi à la composition des différentes matières vitreuses colorées (les émaux); l'argent constituait le fond de la table; on avait employé l'or à faire les cloisons qui rendaient les traits du dessin de l'ornementation; les pierres fines, suivant l'usage, formaient la bordure des émaux; mais Codin aime mieux fondre ensemble toutes ces matières. Ce procédé expéditif, qui lui paraissait sans doute plus merveilleux, n'aurait produit dans l'exécution qu'un fort triste résultat.

Enfin, s'il pouvait rester le moindre doute sur l'emploi de l'émail dans ce chef-d'œuvre, il serait levé par la définition que plusieurs glossaires grecs donnent de l'*electron*, le désignant comme de l'airain pur ou de l'or *allotype* mêlé à du verre et enrichi de pierres fines, et ajoutant, pour en fournir un exemple : « C'est de cette matière qu'était composée la table de » l'autel de Sainte-Sophie (1). »

Les émaux ne furent pas employés seulement dans la sainte table à l'église Sainte-Sophie. L'auteur anonyme du onzième siècle, que nous avons déjà cité, nous apprend, dans la description assez détaillée qu'il a donnée de ce temple, que Justinien avait fait placer des portes émaillées à la première entrée du baptistère et dans le narthex (2). Codin, qui a réuni également des renseignements intéressants, dit de plus, que le globe d'or surmonté d'une croix, et les lis qui s'élevaient au-dessus du ciborium, l'ambon et la *solea*, étaient enrichis de saphirs, de sardoines, de perles et d'émaux (3).

Déjà, sous le règne de Justinien, l'émaillerie n'était pas consacrée uniquement à la décoration des autels et des vases sacrés. Elle ne se bornait pas à reproduire de simples motifs d'ornementation, et l'art était assez avancé pour fournir des sujets historiés. On trouve, en effet, dans Corippus, auteur d'un poëme composé au sixième siècle à la louange de Justin II, une description de la vaisselle de table de Justinien, qui nous parait démontrer qu'elle était émaillée : « Sur une table couverte d'étoffe de pourpre, dit-il, » on dépose une vaisselle d'or que le poids des pierres précieuses rend plus » lourde encore. L'image de Justinien était peinte sur toutes les pièces : la » peinture plaisait aux maîtres..... L'empereur avait ordonné que l'histoire de

(1) Ἤλεκτρον χάλκωμα καθαρὸν, ἢ ἀλλότυπον χρυσίον, μεμιγμένον ὕελῳ καὶ λίθοις, οἵας ἦν κατασκευῆς ἡ τῆς Ἁγίας Σοφίας τράπεζα. *Manusc. Biblioth. imp.*, n° 2314.

2) Ἐν δὲ τῇ πρώτῃ εἰσόδῳ τοῦ λουτῆρος ἐποίησε πυλῶνας ἠλέκτρους, καὶ εἰς τὸν νάρθηκα ἠλεκτρίνους πύλας ἐμμέτρους. *Anonym. lib.* ap. BANDURI, *Imp. Orient.* T. I, p. 65, edit. Venet.

3) Τὸ δὲ μῆλον καὶ τὰ κρίνα καὶ τὸν σταυρὸν τοῦ κιβωρίου ὁλόχρυσα, τὸν δὲ ἄμβωνα καὶ τὸν σωλέαν χρυσᾶ, σαρδόνυχας καὶ σαπφείρους λίθους διὰ μαρμάρων καὶ χρυσίου χυμευτοῦ. CODINUS, ed. Bonnæ, p. 142.

L'ÉMAILLERIE DANS L'EMPIRE D'ORIENT.

» ses triomphes fût retracée sur chaque pièce de sa vaisselle avec de l'or
» barbare (1). »

Il ne peut être ici question d'une peinture avec des couleurs à l'eau, ni même d'une peinture à l'encaustique, car l'une et l'autre auraient péri très-promptement par le lavage que devaient subir journellement des vases destinés au service de la table. Au surplus le mot peinture, dont Corippus fait usage, n'était pas employé seulement pour les reproductions graphiques conduites au pinceau : les auteurs latins se sont servis de cette expression en parlant de broderies sur étoffes (2), de mosaïques (3) et même de carrelages en pierres de couleur (4). Corippus a donc pu l'appliquer à des sujets rendus avec des émaux colorés incrustés dans le métal. Cette sorte de peinture pouvait seule présenter des chances de durée sur la vaisselle de table. Ce qui porte encore à croire qu'il s'agit là d'émaillerie, c'est que les images des victoires de Justinien étaient exécutées avec de l'or barbare (*auro barbarico*), que les commentateurs ont interprété par or asiatique ou phrygien. Si l'on veut se reporter au procédé de fabrication des émaux cloisonnés, on y reconnaîtra sans peine une grande analogie avec la description de la vaisselle de Justinien, faite par Corippus; car l'or asiatique associé à la peinture, sur cette vaisselle d'or, ne doit avoir eu pour objet, comme dans les émaux cloisonnés orientaux et byzantins, que de tracer les linéaments du dessin. Les mots *auro barbarico* (5) n'indiqueraient-ils pas

(1) Aurea purpureis apponunt fercula mensis,
Pondere gemmarum pondus grave. Pictus ubique
Justinianus erat; Dominis pictura placebat.
.
Ipse triumphorum per singula vasa suorum
Barbarico historiam fieri mandaverat auro.
 Corippus, *De laudibus Justini*. Romæ, 1771. Vers. 111, 112 et 113 — 121 et 122.

(2) Stabat in egregiis Arcentis filius armis,
Pictus acu chlamydem
 Virgile, *Æneid.*, l. IX, v. 581.

(3) Accipiens ab his sceptrum, coronam civicam pictam de musco.
 Trebellius Pollio, *de Tetrico juniore*, c. xxiv.

(4) Pavimenta originem apud Græcos habent elaborata arte, picturæ ratione...
 Pline, lib. XXXVI, c. 40.

(5) Barbarico postes auro spoliisque superbi
Procubuere.
 Virgile, *Æneid.*, II, v. 504.

aussi la provenance asiatique de ce genre de peinture? Dans la chronique de Malala, écrivain grec du temps de Justin II, selon toute apparence, on trouve une mention qui rattacherait encore à l'Asie la provenance de l'émaillerie. Grod, roi des Huns, étant venu à Constantinople, embrassa le christianisme, après avoir contracté une alliance avec Justinien. De retour dans sa patrie, voisine du Bosphore, dit Malala, il prit les idoles des faux dieux, qui étaient d'argent émaillé, et les fit fondre (1).

Pour terminer ce qui concerne l'émaillerie à Constantinople sous Justin II, nous devons ajouter qu'il existait avant la révolution de 1792, au monastère de Sainte-Croix, à Poitiers, un reliquaire conservé précieusement comme un don de Justin à sainte Radegonde, femme de Clotaire Ier, fondatrice de ce monastère, où elle termina sa vie sous l'habit religieux. Ce reliquaire a disparu, mais un moine, dom Fonteneau, en avait fait un dessin qui subsiste encore, et dont M. l'abbé Texier a donné la gravure (2). C'était un triptyque en or. Dans la partie centrale, une particule de la vraie croix était encastrée dans une croix grecque à double traverse. Les volets renfermaient à l'intérieur trois médaillons représentant chacun le buste d'un saint, dont le nom était tracé en caractères grecs sur le fond. Il suffit de voir le dessin, pour être convaincu que ces médaillons devaient être exécutés en émail cloisonné. Malheureusement nous n'avons rien d'authentique sur la provenance attribuée à ce reliquaire, autrement nous y trouverions une preuve nouvelle et irrécusable de l'existence de l'émaillerie à Constantinople au sixième siècle.

Toutefois l'émaillerie n'était pas encore d'une pratique commune à Constantinople vers la fin de ce siècle, et sans doute les empereurs s'étaient réservé le droit exclusif de fabriquer les émaux, qui ne pénétrèrent en Occident, à cette époque, que dans de rares occasions et parmi les présents envoyés à de puissants personnages. Ce qui le ferait supposer, en effet, c'est qu'Isidore de Séville, dont l'ouvrage sur les *Origines et Étymologies* appartient au premier tiers du septième siècle, ne dit absolument rien d'où l'on puisse inférer qu'il ait eu connaissance de cet art. Dans le chapitre xv du livre XVI, qui traite du verre, il énumère longuement toutes les applications qu'on a faites de cette matière, mais il ne parle pas de la fusion

(1) Λαβόντες αὐτὰ, ἐχώνευσαν · ἦσαν γὰρ ἀργυρᾶ καὶ ἠλέκτρινα.... MALALÆ *Hist. chronica*, Oxonii, 1691. Secunda pars, p. 161.

(2) *Essai sur les émailleurs de Limoges*, p. 104.

du verre sur les métaux; au sujet de l'*electrum*, chapitre xxiii, il copie le texte de Pline, sans en retrancher même la fable qui attribuait à l'*electrum* natif la vertu de déceler les poisons.

L'apparition de l'émaillerie à Constantinople, durant les règnes de Justinien et des deux Justin, ne fut-elle que de courte durée? Cette brillante industrie n'aurait-elle été exercée qu'en Asie, même du temps de ces princes; et serait-ce des grandes cités manufacturières de l'empire des Perses qu'ils tirèrent les objets émaillés que nous avons signalés? Rien n'est moins probable. On sait que Justinien fit les plus grands efforts pour doter Constantinople des industries qui manquaient à la ville impériale, ainsi que pour affranchir l'empire d'Orient du tribut qu'il payait à l'étranger et que l'accroissement du luxe avait rendu très-considérable. Il y a donc tout lieu de croire que, du moment où les émaux furent en vogue à Constantinople, ce grand prince fit venir d'Asie des ouvriers émailleurs pour exercer leur art, et pour l'enseigner aux orfévres de cette ville. Ne possède-t-on pas, d'ailleurs, des pièces d'orfévrerie émaillée des dernières années du sixième siècle, sorties de la main d'artistes chrétiens, dans les bijoux de Monza que nous avons indiqués, et qui proviennent des dons faits par Théodelinde?

Il est donc hors de doute que la pratique de l'émaillerie fut introduite à Constantinople, tout au moins sous le règne de Justinien, et que les orfévres ne durent pas en abandonner les procédés, une fois qu'ils les eurent connus.

Néanmoins nous n'avons trouvé aucune allusion à cet art dans les auteurs grecs du septième siècle. Il est vrai que les historiens de cette époque eurent à se préoccuper de tant de funestes catastrophes, qu'ils négligèrent presque toujours de rapporter ce qui est relatif aux arts. Les guerres entre les Grecs et les Perses, dont l'Asie fut le théâtre pendant tout le premier tiers du septième siècle; bientôt après, l'envahissement et la prise de possession par les Arabes de l'empire des Sassanides; enfin la ruine de Ninive et de Babylone, furent des causes de nature à empêcher le développement de certains arts de luxe à Constantinople. Les événements qui agitèrent le huitième siècle n'eurent pas assurément une influence moins désastreuse. La chute sanglante de la dynastie des Héraclides, l'anarchie qu'elle amena, le siège de Constantinople par les armées de terre et de mer du calife Soliman, sont les terribles commotions qui marquèrent le début de ce siècle. L'hérésie des iconoclastes suivit de près ces années calamiteuses: Léon l'Isaurien, en 726, interdisait le culte des images. Cette hérésie, soutenue par de puissants empereurs, dura plus

de cent années. Quoiqu'elle n'eût pas amené l'anéantissement des arts du dessin, qui pouvaient s'exercer en dehors des églises, elle ne laissa pas que de leur porter une grave atteinte, et la persécution dont les artistes fidèles aux anciennes croyances furent victimes, entraîna l'émigration d'un très-grand nombre d'entre eux, qui se retirèrent principalement en Italie et surtout à Rome, où l'appui des souverains pontifes leur était assuré. Des peintres émailleurs firent bien certainement partie de cette émigration; car on voit l'art de l'émaillerie faire sa première apparition à Rome dans les dernières années du huitième siècle.

Cependant c'est sur des travaux d'orfévrerie faits pour un prince iconoclaste que nous croyons retrouver les premières traces de l'émaillerie au neuvième siècle. Bien que l'empereur Théophile (829 † 842) eût cherché avec une grande énergie à anéantir le culte des images dans l'Église, il n'en fut pas moins un protecteur éclairé des arts. Il éleva de superbes édifices, qu'il décora de marbres, de peintures et de mosaïques; il fit exécuter de magnifiques pièces d'orfévrerie (1), dont nous aurons occasion de parler plus tard. Parmi les plus remarquables de ces ouvrages, les auteurs byzantins citent deux grandes orgues enrichies de pierres fines et d'émaux. Le fait est rapporté par le moine George, qui a écrit la vie des empereurs d'Orient depuis Léon l'Arménien jusqu'à Constantin Porphyrogénète. Dans le texte de cet auteur, publié par le Père Combéfis (2), on lit : Δύο ὄργανα, ὁλόχρυσα διαφόροις λίθοις καὶ ἑλίοις καλλύνας αὐτά : *deux orgues tout en or ornées de pierres fines et d'hélios*. Le Père Combéfis, qui savait que le mot ἑλίοις n'est pas grec et qu'on ne le rencontre ni dans les auteurs byzantins, ni dans ceux de l'antiquité, se demande s'il ne faudrait pas lire ἡλίοις (*soleils*), par la raison qu'on aurait pu donner ce nom aux pierres fines les plus grandes et les plus brillantes. Si ce qualificatif avait été affecté à certaines pierres fines, on le retrouverait dans d'autres passages du même écrivain et chez des auteurs contemporains; mais c'est la seule fois qu'il paraît chez les Byzantins. Nous croyons donc plus rationnel de supposer que le texte du moine George, imprimé par le Père Combéfis, contient une leçon fautive, et qu'on doit lire, au lieu d'ἑλίοις qui n'a pas de sens, ἠλέκτροις (*électres, émaux*), ou au moins ὑέλοις (*verres*) qui, pour un auteur étranger à l'art de l'émaillerie, pouvait avoir la même signification qu'ἠλέκτροις.

(1) Leontius Byzantinus, *Script. post Theophanem*. Parisiis, 1685; p. 86 et seq.

(2) *Hist. Byzant. Script. post Theophan*. Parisiis, 1685; p. 516.

Quoi qu'il en soit de cette divergence, nous allons voir que, peu de temps après la mort de l'empereur Théophile, l'art de l'émaillerie prit un grand essor à Constantinople.

L'empereur Basile le Macédonien voulut racheter ses crimes et son usurpation en se montrant digne de porter la couronne. Il ne lui suffit pas de vaincre les ennemis de l'empire et de donner, à l'exemple de Justinien, un nouveau code de lois à ses sujets, il se déclara encore le protecteur des arts. L'ordre qu'il avait rétabli dans les finances lui permit de restaurer les monuments élevés par ses prédécesseurs, et d'en bâtir même de nouveaux que rien n'égalait en splendeur. En traitant de l'art de l'orfévrerie, nous ferons connaître les magnifiques pièces dont il dota les églises, et surtout le nouveau temple qu'il construisit dans son propre palais. Constantin Porphyrogénète, dans la vie qu'il a laissée de son aïeul, rapporte que « les saintes » tables de cette église sont d'argent massif plaqué d'or, et enrichies de » pierres fines, de perles et d'une précieuse composition (1); » et le patriarche Photius ajoute, en se servant de l'expression de saint Jérôme, que « la » composition dont est faite la sainte table de ce nouveau temple est plus » précieuse que l'or (2). » Cette composition ne pouvait être autre chose que de l'émail.

Mais c'est surtout dans l'oratoire du Sauveur que l'empereur Basile avait déployé une grande magnificence; aussi les émaux y occupent-ils une place importante : « Les colonnes s'élevant au-dessus de la balustrade qui ferme » le sanctuaire sont d'argent, dit le chroniqueur; la poutre (3) qui s'ap- » puie sur leurs chapiteaux est d'or pur et chargée de toutes parts de ce » que l'Inde entière peut offrir de richesses; on y voit en beaucoup » d'endroits l'image de notre Seigneur, le Dieu-homme, exécutée en » émail (4). » Il est constant que la peinture en émail incrusté devait être

(1) Καὶ αὐταὶ αἱ ἱεραὶ τράπεζαι, ἐξ ἀργύρου πάντα περικεχυμένον ἔχοντος τὸν χρυσὸν, καὶ λίθοις τιμίοις ἐκ μαργαριτῶν ἠμφιεσμένοις πολυτελῶν τὴν σύμπηξιν καὶ σύστασιν ἔχουσιν. *Script. post Theoph.*, Paris, p. 200.

(2) Ἀλλαχόθι δὲ ταῖς ἁλύσεσιν ἐπιπλεκόμενος χρυσὸς ἢ χρυσοῦ τι θαυμασιώτερον ἡ θεία τράπεζα σύνθημα. *Corp. script. hist. Byzant.*, Bonnæ, p. 198.

(3) En traitant du *Mobilier religieux*, nous fournirons de nombreux renseignements sur l'ornementation de ces poutres, portées par les colonnes de la balustrade (*Cancelli*, Κιγκλίς) qui séparait le sanctuaire du chœur.

(4) Ἧς οἱ στῦλοι μὲν καὶ τὰ κάτωθεν ἐξ ἀργύρου διόλου τὴν σύστασιν ἔχουσιν, ἡ δὲ ταῖς κεφαλίσι τούτων ἐπικειμένη δοκὸς ἐκ καθαροῦ χρυσίου πᾶσα συνέστηκε, τὸν πλοῦτον πάντα τὸν ἐξ Ἰνδῶν περι-

employée depuis bien longtemps à l'ornementation des pièces d'orfévrerie, pour qu'on eût songé à en décorer les parties architecturales d'un oratoire. Il faut aussi remarquer que les figures du Christ, disposées sur une architrave à une certaine hauteur, étaient nécessairement de grande proportion, ce qui constate une difficulté vaincue et prouve de nouveau que, sous le règne de Basile le Macédonien, l'émaillerie était déjà fort ancienne à Constantinople.

Constantin Porphyrogénète, âgé de six ans à la mort de son père Léon, auquel il succéda (911), resta de fait en tutelle pendant trente-quatre années. D'abord son oncle Alexandre se fit empereur, puis sa mère Zoé s'empara du gouvernement de l'État. A l'âge de quinze ans, en 919, il associa à l'empire Romain Lécapène, dont il avait épousé la fille, et ce ne fut qu'en 944, lorsque Romain Lécapène eut été détrôné par ses propres enfants, que Constantin commença réellement à régner. Mais il avait employé à l'étude des sciences, des lettres et des arts ces trente-quatre années durant lesquelles il avait porté la couronne sans exercer le pouvoir. Reconnu pour le plus habile peintre de son temps, il était devenu chef d'école; il dirigeait les architectes, les sculpteurs, les émailleurs sur or, les orfévres, les ciseleurs sur fer, tous les artistes enfin qui produisent ces œuvres que le goût des arts et le luxe mettent en honneur (1). On doit bien penser que, sous le règne d'un tel prince, l'émaillerie fut en grande faveur. Il nous en a lui-même laissé le témoignage dans plusieurs passages de son livre sur les *Cérémonies de la cour de Byzance*. Ainsi, dans les grandes fêtes et lors de la réception des ambassadeurs, il était d'usage d'exposer les objets les plus remarquables appartenant au trésor de la couronne. Afin de rehausser l'éclat de ces solennités, les églises, et même les particuliers, envoyaient à ces exhibitions des meubles précieux, des vases, de l'orfévrerie et de belles tentures. Au milieu de toutes ces richesses, on voit toujours figurer les pièces en or émaillé à l'égal des travaux de ciselure sur or et sur argent. Constantin Porphyrogénète rapporte qu'au temps où il régnait avec Romain Lécapène, on fêta par une exposition semblable, au palais de Magnaure, les ambassadeurs du calife qui étaient venus traiter de la paix : « Dans le » triclinium du palais on avait suspendu, dit-il, les ouvrages en émail

κεχυμένον πάντοθεν ἔχουσα · ἐν ᾗ κατὰ πολλὰ μέρη καὶ ἡ θεανδρικὴ τοῦ κυρίου μορφὴ μετὰ χυμεύσεως ἐκτετύπωται. CONSTANT. PORPHYR., *Script. post Theoph.*, Paris, p. 203.

(1) Λιθοξόους καὶ τέκτονας καὶ χρυσοστίκτας καὶ ἀργυροκόπους καὶ σιδηροκόπους ἐπανώρθου, καὶ πάντα ἐν πᾶσιν ἄριστος ὁ ἄναξ ἀνεφαίνετο. Anonyme, *Script. post Theoph.*, p. 281.

» provenant du trésor impérial (1). Le préfet de la ville avait décoré le
» tribunal, comme il est d'usage lors des processions, avec de magni-
» fiques tentures, et avec les pièces d'or émaillé et d'argent ciselé en
» relief fournies par les orfévres (2). » Les autres palais avaient étalé aussi
leurs richesses. Le chrysotriclinium, qui était la partie du palais ordinaire-
ment habitée par les empereurs, avait été orné comme cela se pratiquait
à l'occasion des fêtes de Pâques : « On avait exposé dans les huit salles
» du chrysotriclinium les couronnes tirées de Sainte-Marie du Phare et
» des autres églises du palais, et différents ouvrages en émail appar-
» tenant au trésor impérial (3). » Plus loin Constantin nous apprend
qu'après un dîner donné à la princesse de Russie Elga, on « servit des
» friandises dans des assiettes émaillées et enrichies de pierres fines, les-
» quelles furent posées sur une petite table d'or, habituellement dressée
» dans le pentapyrgion (4). »

Du récit de l'historien ressort la preuve que les objets d'or émaillé
étaient très-communs à l'époque de Constantin Porphyrogénète, puisque
les orfévres de Constantinople en pouvaient prêter au préfet de la ville une
quantité suffisante pour décorer le tribunal du palais de Magnaure, vaste
salle destinée aux réceptions, aux cérémonies publiques, quelquefois à de
grands festins (5).

L'émaillerie, comme on le voit, n'était pas employée seulement à l'or-
nementation des autels et des vases sacrés : la vaisselle d'or de table était
enrichie d'émaux. Il y a mieux, elle servait à rehausser les armes de
guerre et le harnachement des chevaux. Dans une sorte d'inventaire donné
par Constantin Porphyrogénète des choses précieuses en dépôt à l'oratoire
de Saint-Théodore, qui faisait partie du chrysotriclinium, on trouve deux

(1) Καὶ ἐκρεμάσθησαν ἐν αὐτῷ καὶ τὰ χειμευτὰ ἔργα τοῦ φύλακος. CONSTANT. PORPHYR. IMP. *De cerimoniis aulæ Byz.* Bonnæ, 1829. T. I^{er}, p. 571.

(2) ['Ιστέον ὅτι] τὸ τριβουνάλιον ἐξώπλισεν ὁ ὕπαρχος, κατὰ τὸ εἰωθὸς τῆς προελεύσεως ἀπό τε βλαττίων ἁπλωμάτων καὶ σενδὲς καὶ ἀπὸ ἔργων χρυσῶν καὶ χειμευτῶν καὶ ἀναγλύφων ἀργυρῶν, δηλονότι τῶν ἀργυροπρατῶν ταῦτα παρεχόντων. Id., p. 572.

(3) Εἰς δὲ τὰς ὀκτὼ καμάρας τοῦ χρυσοτρικλίνου ἐκρεμάσθησαν τὰ τοῦ ναοῦ τῆς ὑπεραγίας Θεοτόκου τοῦ Φάρου στέμματα καὶ τῶν ἑτέρων ἐκκλησιῶν τοῦ παλατίου, καὶ ἔργα διάφορα χειμευτὰ ἀπὸ τοῦ φύλακος. Id., p. 580.

(4) Μετὰ δὲ τὸ ἀναστῆναι τὸν βασιλέα ἀπὸ τοῦ κλητωρίου, ἐγένετο δούλκιον ἐν τῷ ἀριστητηρίῳ, καὶ ἔστη ἡ χρυσῆ μικρὰ τράπεζα ἡ ἐν τῷ πενταπυργίῳ ἱσταμένη, καὶ ἐτέθη ἐν αὐτῇ δούλκιον διὰ χειμευτῶν καὶ διαλίθων σκουτελλίων. Id., p. 597.

(5) DUCANGE. *Constantinopolis Christ.* Lib. II, c. vi.

boucliers d'or émaillé, l'un enrichi de perles, l'autre de pierres fines et de perles (1); et, en rendant compte d'une procession qui avait lieu lorsque l'empereur se rendait à l'église Saint-Moce, Constantin dit que l'empereur « montait un cheval dont l'équipement d'or était orné d'émaux et enrichi » de perles (2). »

Enfin l'émail était employé à la reproduction des portraits. Un auteur arabe du dixième siècle, Ibnu Hayyan, cité par Ahmed Ibn Mohammed al Makkari, dans son *Histoire des dynasties mahométanes d'Espagne*, rapporte que Constantin Porphyrogénète, dans le mois de safar de l'année 338 de l'hégire (août 949), envoya au calife de Cordoue Abd-al-Rahman des ambassadeurs chargés de magnifiques présents. Ils étaient porteurs d'une lettre de l'empereur, renfermée dans un coffret d'argent recouvert de plaques d'or historiées; sur le dessus, était la figure de l'empereur, *faite en verre coloré d'un travail extraordinaire* (3). Ce portrait de Constantin, en verre coloré selon l'auteur arabe, ne pouvait être qu'une peinture en émail incrusté dont la pratique était alors inconnue, à ce qu'il paraît, aux Maures d'Espagne.

On a vu que, dans les différents passages grecs que nous venons de citer, nous avons traduit χύμευσις par émail, χειμευτόν et χυμευτόν par émaillé : nous devons justifier cette interprétation.

Les anciens se servaient, comme nous l'avons dit, du mot ἤλεκτρον pour exprimer une pièce d'or émaillée, ce que nous nommons *un émail*, d'où ils avaient fait l'adjectif ἠλέκτρινος. A une certaine époque, que nous ne saurions préciser, mais bien certainement lorsque la fabrication des émaux se fut très-étendue et que l'émaillerie devint usuelle, les Byzantins éprouvèrent le besoin d'élargir la terminologie de cet art. Ils donnèrent donc à la matière vitreuse mise en fusion dans les interstices du métal, à l'émail,

(1) Σκοῦτον χρυσοῦν χειμευτόν ἠμφιεσμένον ἀπό μαργάρων · ἕτερον σκοῦτον χρυσοῦν χειμευτόν, ἠμφιεσμένον ἀπό λίθων καὶ μαργάρων. CONSTANT. PORPHYROG. *De cerimoniis aulæ Byzant.* Bonnæ, 1829. T. Ier, p. 640.

(2) Ἱππεύει δὲ ἐκεῖσε ὁ βασιλεὺς ἐφ' ἵππου ἐστρωμένου ἀπό σελοχαλίνου χρυσοῦ διαλίθου χειμευτοῦ, ἠμφιεσμένου ἀπό μαργάρων. Id., p. 99.

(3) Voici les expressions arabes :

من الزجاج الملوّن البديع

Bibl. Imp. MS. arabe; ancien fonds. N° 704, f° 91, v°.

Nous devons la connaissance du texte arabe et la traduction que nous en donnons à l'extrême obligeance de M. Reinaud, membre de l'Institut.

le nom de *chymeusis*, χύμευσις, et rendirent le qualificatif émaillé par χυμευτός ou χειμευτός. On ne saurait assigner une autre signification à ces mots dans les passages des auteurs du dixième siècle cités plus haut. Elle est d'ailleurs parfaitement logique. Χύμευσις veut dire proprement *mixtion*, *mélange*, *amalgame* : l'émail employé dans les incrustations, est-il autre chose qu'un mélange de verre et d'oxydes métalliques colorants? Ce mot vient de χύμα, qui désigne *ce qui est liquide*, *ce qui se verse* : la racine de χύμα est χέω, et ce verbe signifie *fondre*, *liquéfier*. Χύμευσις, tant par sa propre acception que par le mot dont il dérive, présente donc l'idée parfaite d'un mélange de diverses matières mises en fusion et devenues solides; il convient à l'émail, et, lorsqu'il se rattache aux métaux, il ne peut souffrir d'autre interprétation pour exprimer la matière dont ils sont enrichis.

Le savant Reiske († 1774), dans son commentaire sur le livre de Constantin Porphyrogénète, *Des cérémonies de la cour de Byzance* (1), déclare qu'il hésite sur la manière d'interpréter les mots χύμευσις et χυμευτός. Τὸ χυμευτόν, dit-il, pourrait représenter soit ce que les Latins au moyen âge appelaient *fusile*, le métal fondu et jeté au moule, soit cette composition singulière et, à vrai croire, fabuleuse, que les nouveaux Grecs nomment *electrinam*, et dont, au dire de Codin et autres, la sainte table de l'église Sainte-Sophie était revêtue, soit enfin une peinture en émail, comme celle qu'on fait de nos jours. Et après avoir discuté chacune de ces hypothèses, il termine ainsi : « Si l'on savait parfaitement ce que fut l'émail » (*smaltitum opus*) au moyen âge, on pourrait dire ce qu'était le *chymeuton* » (τὸ χυμευτόν). »

Reiske n'avait aucune idée des émaux incrustés byzantins, il ne connaissait que la peinture sur émail conduite au pinceau, en usage de son temps. Ce mode d'émaillerie ne s'accordait pas toujours avec les termes grecs rapprochés de χύμευσις et de χυμευτός, ce qui l'exposait aux tâtonnements et à l'indécision. Mais à présent que les émaux byzantins ont été mis au jour, et que l'on en connaît les procédés de fabrication (2),

(1) Constant. Porphyr. *De cerimon. aul. Byz. lib. e recensione Jo. Jac. Reiskii*. Bonnæ, 1829. T. II, p. 204.

(2) Dans l'ouvrage que nous avons publié en 1847, sous le titre de *Description des objets d'art qui composent la collection Debruge-Duménil*, nous avions déjà signalé plusieurs émaux cloisonnés byzantins; nous en indiquons plus haut, page 11, un bien plus grand nombre. Nous avions également donné la traduction française des chapitres LII, LIII et LIV de la *Diversarum artium schedula* de Théophile, en l'accompagnant d'un commentaire justificatif de l'interprétation par *émail* du mot *electrum* employé par Théophile. Nous avons reproduit plus haut, page 9, toute cette partie de notre premier travail.

l'incertitude n'est plus permise. Si Reiske avait eu sous les yeux des émaux cloisonnés byzantins, s'il avait consulté le livre de Théophile, il n'aurait pas balancé un seul instant à interpréter les mots χύμευσις et χυμευτός ou χειμευτός par émail et par émaillé.

Examinons, d'ailleurs, les passages que nous avons cités plus haut.

Dans l'oratoire consacré au Sauveur, que fit élever l'empereur Basile, se trouve une architrave d'or, sur laquelle est exécutée l'image du Christ avec de la *chymeusis*, μετὰ χυμεύσεως; et, pour exprimer de quelle façon cette matière a été mise en œuvre, l'auteur emploie le verbe ἐκτυπόω, qui signifie *faire une empreinte, façonner, former, mouler* : ce verbe représente donc l'idée de figurer un objet par la plastique, par la gravure, par un arrangement quelconque à la main. Ainsi ce n'était pas la peinture ordinaire qui retraçait l'image du Christ sur cette architrave, mais bien la *chymeusis*; cette préparation avait été mise en fusion, dans une effigie en traits d'or pour la reproduire. Nous retrouvons là les procédés de fabrication appliqués à la sainte table de Sainte-Sophie, que Cédrénus avait entrevus (1) : le τύπος (l'*empreinte*, l'*effigie*, la *forme*), c'est-à-dire le cloisonnage d'or formant le tracé du dessin, et dans lequel la matière vitreuse a été fondue.

Dans les autres passages invoqués, les ouvrages que l'on qualifie de *chymeuta* (ἔργα χυμευτά ou χειμευτά), sont toujours réunis aux pièces d'orfévrerie d'or et d'argent sculptées : ce sont des vases en or dits χειμευτοῦ, que les orfévres envoient avec des vases en argent ciselé, des assiettes χειμευτά, qui sont en même temps enrichies de pierres fines. Que serait donc cette ornementation de l'or, si ce n'était de l'émail?

S'il pouvait rester le plus léger doute à cet égard, le passage suivant d'un auteur anonyme qui a décrit les monuments de Constantinople le dissiperait entièrement.

Le temple du Sauveur dans la *Calce*, dit cet auteur, avait été édifié par Romain Lécapène. L'empereur Jean Zimiscès († 976), qui l'avait choisi pour le lieu de sa sépulture, le reconstruisit en grande partie, le dota d'une orfévrerie considérable et de précieuses reliques; puis l'écrivain ajoute : « Il construisit aussi là son tombeau tout en or, avec de l'émail « et du nielle fondus dans l'or avec art, en haut de la partie extérieure de « la porte, et il y est enseveli (2). » Nous donnons à dessein une traduction littérale du texte.

(1) Voyez plus haut, p. 102.
(2) Ἐποίησεν οὖν καὶ τὸ ἑαυτοῦ μνῆμα ἐκεῖσε ὁλόχρυσον μετὰ χυμεύσεως καὶ ἐγκαύσεως χρυσο-

Ainsi la *chymeusis* qui rehaussait l'or du tombeau de Zimiscès, avait été fondue dans l'or, χρυσοχοϊκῆς. Voilà bien le procédé de fabrication indiqué. Quelle autre matière que l'émail pourrait être ainsi fondue dans l'or, pour servir à l'ornementation? Il n'en est qu'une seule, c'est le nielle, qui doit être fondu sur l'or et l'argent (1), et précisément le nielle, ἔγκαυσις (2), était associé à l'émail dans la décoration du tombeau d'or de Zimiscès. Le mot χρυσοχοϊκῆς peut s'appliquer aux deux matières incorporées dans l'or. L'interprétation de χύμευσις par émail et celle de χυμευτός ou χειμευτός par émaillé nous paraissent donc parfaitement justifiées.

Le récit de Constantin Porphyrogénète constate que, de son temps, les boutiques des orfévres, à Constantinople, étaient remplies d'ouvrages en or émaillé assez importants pour être exposés à la vue du public dans les solennités. Mais ces orfévres ne s'étaient pas bornés à produire des objets d'une grande valeur, dont le prix ne pouvait être abordé que par les riches églises de l'empire d'Orient et par les somptueux seigneurs de la cour byzantine. Dès le neuvième siècle, ils s'étaient livrés à la fabrication des croix ou reliquaires portatifs de petite dimension et de ces petits émaux

χικῆς (pour χρυσοχοϊκῆς) ἐντέχνου, ἄνωθεν τῆς ἔξωθεν φλοϊάς · ἐν ᾧ καὶ ἐτέθη. Ms. Biblioth. imp., n° 1788, fol. 9, r°.

Cette phrase sur la décoration du tombeau de Zimiscès est empruntée à un manuscrit de la bibliothèque impériale (provenant de celle de Colbert où il portait le n° 3607), lequel a été écrit au commencement du quatorzième siècle, et est par conséquent antérieur à Codin, qui ne vivait qu'au quinzième. L'ouvrage original de l'anonyme étant une des sources où Codin a puisé, mérite par cela seul et par son ancienneté plus de confiance que celui du compilateur.

La phrase que nous citons n'existe pas dans le manuscrit de Codin, publié par l'édition royale de 1655. Celui de la bibliothèque impériale, n° 1783 (dont l'édition de Bonn ajoute en note la leçon, p. 127), termine la phrase au mot χυμεύσεως, sans en donner la suite, si importante pour la question qui nous occupe. Ducange, dans sa *Constantinopolis christiana* (page 81, édition de Paris, et 54, édition de Venise), l'a transcrite, mais en supprimant les mots καὶ ἐγκαύσεως, et sans indiquer l'auteur, ni le manuscrit où il l'a puisée. Nous la reproduisons *in extenso*. Ducange a traduit par *fecit et illic suum ipsius monumentum, totum ex auro, cum artificiosa aurea fusione supra exteriorem corticem*. Ainsi χυμεύσεως χρυσοχοϊκῆς serait, suivant Ducange, *une fusion d'or;* l'or du tombeau, décoré, enrichi ou accompagné d'or fondu, serait un contre-sens au point de vue de l'art et ne parait pas présenter une saine interprétation du texte.

(1) THEOPHILI *Diversarum artium schedula*, lib. III, c. XXVII, XXVIII, XXXI, XXXIX et XL.

(2) Reiske pense que ἔγκαυσις et χύμευσις ne sont qu'une seule et même chose; la réunion des deux matières dans cette phrase prouve le contraire. Nous nous expliquerons plus longuement, en traitant de l'*Orfévrerie*, sur l'interprétation de *nielle* à donner au mot ἔγκαυσις.

détachés qui pouvaient s'adapter à toute pièce quelconque d'orfévrerie. Le commerce les répandait ensuite à profusion dans l'Europe, puis les orfévres français, allemands et anglais enrichissaient leurs travaux de ces émaux qu'ils sertissaient, comme des pierres fines, dans des chatons, en les faisant alterner avec des rubis, des saphirs et des perles.

Au neuvième siècle, la couronne de Charlemagne et la croix offerte par l'empereur Lothaire à l'église d'Aix-la-Chapelle, sont décorées d'émaux cloisonnés grecs (1). Au commencement du dixième, un évêque d'Auxerre, Gualdricus (2), apporte à son église deux petites croix de l'or le plus pur, dont l'une était éclatante, surtout à cause de l'émail qui l'enrichissait (3). Cette croix était de travail byzantin, et bien que le chroniqueur ne le dise pas, le récit qu'il fait des largesses prodiguées par Gualdricus à son église l'atteste suffisamment : « Il existait, dit-il, dans l'église un très-riche pallium, » sur lequel on lisait cette inscription grecque : ΧΡΙΣΤΟΣ ΔΕΣΠΟΤΗΣ. » tracée au milieu de figures de lions. L'évêque n'eut pas de repos avant » d'avoir trouvé un pallium semblable, et l'ayant acheté, il en fit don à l'é- » glise. » L'ancien pallium était évidemment de travail grec, et pour en obtenir un pareil, le prélat dut s'adresser à des marchands grecs. On comprend sans peine qu'en achetant le pallium, il avait également fait emplette de la croix d'émail.

C'est à la fin du dixième siècle que fut exécutée à Constantinople, pour le doge Orseolo, la Pala d'oro, qui est encore aujourd'hui un objet d'admiration dans l'église Saint-Marc de Venise.

Au onzième siècle, Constantinople continue à fournir ses émaux aux orfévres de l'Europe. L'empereur Henri II († 1024) enrichissait les somptueuses couvertures d'or de ses manuscrits avec des émaux grecs (4), et sa sœur, la reine de Hongrie, en faisait border la croix d'or qu'elle plaçait sur le tombeau de leur mère Gisila (5). La belle boîte du musée du Louvre, que l'orfévre français s'est plu à ornementer d'émaux byzantins, est à peu près de la même époque (6).

(1) Voyez plus haut, pages 33 et 34.
(2) Gualdricus mourut en 933, d'après Frodoard, et il occupa quinze ans le siége épiscopal, si nous en croyons le chroniqueur anonyme qui a écrit l'histoire de sa vie.
(3) Contulit ibidem Deo et sancto Stephano duas parvas cruces ex auro optimo : quarum una cum electro fabricata relucet. *Historia episcop. Autissiod. apud* LABBE, *Nova Bibl.* Paris, 1657. P. 442.
(4) Voyez la planche jointe à ce Mémoire.
(5) Voyez plus haut, p. 32, et plus loin, v, 3º.
(6) Voyez plus haut, p. 38.

L'ÉMAILLERIE DANS L'EMPIRE D'ORIENT.

Si l'art de l'émaillerie exista en Italie au neuvième siècle, les calamités que ce pays eut à subir au dixième en éloignèrent sans doute les émailleurs. C'est à Constantinople, en effet, comme nous le verrons plus loin, que Didier, le célèbre abbé du mont Cassin, commandait pour son église (de 1068 à 1071) le magnifique parement d'autel en or, où l'émail reproduisait quelques scènes de l'Évangile et presque tous les miracles de saint Benoît (1). Ce ne fut pas non plus en Italie, mais bien certainement dans l'empire d'Orient, que Robert Guiscard († 1085) avait pu se procurer l'autel d'or émaillé dont il fit présent au monastère du mont Cassin (2). Les guerres que ce prince soutint contre l'empire, et la prise de Corfou et de Dyrrachium en indiquent assez la provenance.

C'est encore de Constantinople que le doge Ordelafo Faliero, en 1105, tira les émaux qui lui furent nécessaires pour agrandir la Pala d'oro (3).

Durant le cours du douzième siècle, la fabrication des émaux fut très-florissante à Constantinople, si l'on en juge par la quantité des pièces d'orfèvrerie émaillée que les Vénitiens en rapportèrent, après la prise de cette ville en 1204.

Au treizième siècle, les émaux byzantins jouissaient encore dans toute l'Europe de la plus grande vogue. Le premier empereur français, Baudouin, envoyait à Philippe-Auguste une croix d'or qui fut déposée après la mort de ce prince dans l'abbaye de Saint-Denis, à laquelle il avait légué tous ses joyaux (4). L'une des faces de cette croix, qui avait deux pieds et demi de hauteur, était couverte de pierres fines; l'autre, entièrement en émail, reproduisait le Christ sur la croix, les évangélistes, plusieurs anges, l'arbre de Jessé et d'autres figures (5) : « Cette croix, dit Jacques Doublet, est la » plus belle et la plus riche qui soit en toute la chrétienté (6). »

(1) Ad supra dictam igitur Regiam urbem (Constantinopolim) quemdam de fratribus, cum litteris ad imperatorem et auro triginta et sex librarum pondo transmittens, auream ibi in altaris facie tabulam, cum gemmis ac smaltis valde speciosis patrari mandavit, quibus videlicet smaltis nonnullas quidem ex Evangelio, fere autem omnes beati Benedicti miraculorum insigniri fecit historias. *Chronica sacri monasterii Casinensis, auctore* LEONE *cardinali episcopo Ostiensi.* Lut. Paris., 1668. Lib. III, c. xxxiii, p. 361.

(2) Alia vice obtulerunt (Robertus Guiscardus ejusque conjux Sicelgaita) beato Benedicto altarium aureum, cum gemmis, margaritis et smaltis ornatum. *Idem.* Lib. III, c. lviii, p. 400.

(3) Voyez plus haut, p. 28.

(4) FÉLIBIEN, *Histoire de l'abbaye de Saint-Denis.* Paris, 1706. P. 222 et 536, pl. 1. A.

(5) *Inventaire des reliques, reliquaires, etc., du trésor de l'abbaye de Saint-Denis.* Arch. imp. Ms. LL. 1327. Fol. 13.

(6) *Histoire de l'abbaye de Saint-Denis en France.* Paris, 1625. Livre I, ch. xlvi, p. 336.

Constantinople produisit ainsi des émaux sans interruption jusqu'à la ruine de l'empire d'Orient.

Nous avons dit que les Byzantins faisaient aussi des émaux sur cuivre, comme le prouve la belle plaque de la collection de M. de Pourtalès; mais ces émaux sont très-rares, et nous n'avons pu en signaler que deux. On devrait, au contraire, rencontrer beaucoup plus d'émaux sur cuivre que d'émaux sur or, si la fabrication en avait été également usitée dès le sixième siècle; car la richesse de la matière a nécessairement amené la destruction d'un grand nombre d'émaux sur or; tandis que la vileté du cuivre a dû protéger ceux qui étaient fondus sur ce métal. Il paraît donc avéré que pendant plusieurs siècles les orfévres de Constantinople n'auraient fait que des émaux sur or. On a vu en effet que, dans les glossaires anciens qui fournissent la signification du mot *electron*, il s'agit toujours d'or. Le lexique d'Hesychius donne à l'*electron* la définition d'or *allotype* (ἀλλότυπον χρυσίον). Suidas et Photius, au neuvième siècle, en développant l'interprétation donnée à ce vocable, ne parlent encore que d'or : « L'*electron*, or uni au » verre et aux pierres fines. » Un glossaire manuscrit de la bibliothèque impériale (1), que Montfaucon attribue au neuvième ou au dixième siècle (2), reproduit encore l'explication de Photius et de Suidas. C'est uniquement dans des glossaires plus récents que l'*electron* se trouve désigné comme de l'or, ou du cuivre, uni au verre et aux pierres fines. Ainsi, dans un glossaire manuscrit de la bibliothèque impériale, lequel paraît appartenir au commencement du quatorzième siècle, on lit ces mots : « Électron, airain pur ou » or allotype uni au verre et aux pierres fines (3). » Nous croyons pouvoir déduire de ces indications que l'émaillerie sur cuivre n'a été exercée à Constantinople que par exception, et seulement vers le onzième siècle, ou plutôt vers le douzième, au moment où les émaux, si finement exécutés jusqu'alors dans un cloisonnage d'or très-délicat, commençaient à passer du domaine de l'art dans celui de la fabrication à bon marché.

Pour terminer ce qui se rapporte à l'émaillerie byzantine, il nous reste à examiner une question dont nous avons déjà fait pressentir la solution, à savoir d'où les Grecs auraient reçu l'art de la peinture en émail par incrustation.

(1) Ms. n° 347, fol. 80, v°.
(2) Montfaucon, *Bibliotheca Coisliana*, p. 502.
(3) Ἤλεκτρον, χάλκωμα καθαρὸν ἢ ἀλλότυπον χρυσίον, μεμιγμένον ὑέλῳ καὶ λίθοις. Ms. n° 2314. Bibl. imp.

On sait qu'il résulte du récit de Philostrate, confirmé d'ailleurs par les monuments subsistants (1), que les Gaulois avaient pratiqué l'émaillerie sur métaux avant même le troisième siècle de notre ère, dans un temps où cet art était inconnu aux Grecs. Ceux-ci en auraient-ils donc emprunté les procédés aux peuples de la Gaule? A la vue des monuments byzantins, on ne peut hésiter un instant à reconnaître qu'il n'existe aucune parenté entre l'émaillerie des Occidentaux et celle des Grecs. Les procédés de fabrication sont entièrement dissemblables : les émaux gaulois étant exécutés par le procédé du champlevé, et ceux de Byzance, dont l'origine est incontestable, par le procédé du cloisonnage mobile. Mais un rapprochement bien remarquable à faire, c'est que les émaux cloisonnés des Byzantins sont traités par des moyens absolument identiques à ceux qu'employaient les peuples de l'Asie, versés dans la pratique de tous les arts depuis un temps immémorial, lorsque les peuples de l'Europe étaient encore plongés dans la barbarie. Ainsi les anciens émaux hindous, persans et chinois, incrustés dans le métal, sont tous cloisonnés; jamais on n'en trouvera qui soient champlevés. La collection Debruge-Duménil renfermait des émaux d'une grande beauté, provenant de la Chine et de l'Inde (2) : tous les traits du dessin, dans ces émaux, sont rendus par un cloisonnage mobile. La magnifique collection d'émaux chinois, qui faisait partie de l'Exposition universelle des beaux-arts, et que le Louvre a achetée, n'offre que des émaux du même genre, et toutes les pièces en sont évidemment fort anciennes.

Nous devons citer encore un vase conservé dans l'abbaye de Saint-Maurice en Valais. C'est une aiguière, sur la panse de laquelle on a figuré, en émaux cloisonnés d'une grande délicatesse, une sorte d'arbre entre deux lions debout. Notre savant antiquaire M. Lenormant reconnaît là le *Hom*, arbre sacré, l'un des emblèmes des anciennes religions de l'Asie (3). Ce vase est regardé comme un don de Charlemagne, et passe pour avoir fait partie des objets envoyés à ce grand prince par le calife Haroun-al-Raschid. Il est fort possible que la tradition constate en cela un fait réel : le vase, évidemment oriental, paraît persan d'origine et peut remonter à une époque beaucoup plus reculée que celle où vivait le célèbre calife.

En parlant de l'émaillerie dans l'antiquité, nous avons avancé que la pureté

(1) Voyez plus haut, p. 93.

(2) *Description des objets d'art de la collection Debruge-Duménil*, n° 1716 à 1723.

(3) *Mélanges d'archéologie*, t. III, p. 125 Avec la description de ce vase, M. Lenormant en a donné la gravure d'après un dessin qu'en a fait le R. P. Arthur Martin.

du style grec, sous le règne d'Alexandre, et la perfection à laquelle étaient parvenus les arts du dessin à cette époque, avaient dû faire négliger d'abord, dans l'empire macédonien, et abandonner ensuite les plates peintures de l'émaillerie par incrustation; mais la pratique s'en sera probablement maintenue dans les hautes contrées de l'Asie. Ne peut-on pas admettre alors avec raison que les Grecs du Bas-Empire, si fréquemment en rapport avec les Perses, soit par la guerre, soit par le commerce, ont reçu de l'Asie, au commencement du sixième siècle, l'art d'émailler les métaux, qui aura pris, sans aucun doute, un grand développement à Constantinople après la destruction de l'hérésie des iconoclastes.

On lit dans la *Vie d'Apollonius de Tyane*, par Philostrate, un passage bizarre et surtout assez obscur, mais que nous allons extraire parce qu'il paraît faire allusion à des plaques de cuivre émaillées qu'Apollonius de Tyane aurait vues dans son voyage de l'Inde.

On sait que l'impératrice Julie, femme de Septime-Sévère, avait rassemblé des mémoires sur la vie d'Apollonius de Tyane, fameux thaumaturge, qui jouissait d'un grand renom au premier siècle de l'ère chrétienne. Ces mémoires avaient été rédigés par un certain Damis, originaire de Ninive, qui accompagnait Apollonius dans son voyage en Asie. « L'impératrice Julie, « dit Philostrate, m'ordonna de les transcrire et d'en corriger soigneusement » le style, car Damis avait écrit avec plus d'exactitude que d'élégance (1). » Quoi qu'il en soit de la prétendue exactitude attribuée à Damis, ses récits ont été taxés de mensonges, et les fables grossières qu'ils renferment nuisent aux parties de la narration dont la vérité peut offrir un intérêt réel. Quant au fait dont nous nous occupons, son insignifiance, au point de vue de l'écrivain, ne permet pas de supposer qu'il soit controuvé, ni que Philostraste se soit permis de falsifier le texte.

Voici ce fait. Apollonius, après avoir traversé l'Indus, fut conduit à Taxilla, où résidait un prince qui possédait l'ancien royaume de Porus. Dans un temple, en avant des portes de la ville, les voyageurs trouvèrent un sanctuaire digne d'admiration : « A chaque muraille étaient attachées des » plaques d'airain historiées, γεγραμμένοι. Les hauts faits de Porus et d'Alexan- » dre y étaient représentés avec du cuivre, de l'argent, de l'or et de l'airain » noir; les éléphants, les chevaux, les soldats, les casques, les boucliers, les » lances, les traits et les épées étaient de fer. » Le narrateur passe ensuite à l'appréciation de la peinture, qu'il compare aux meilleurs tableaux de

(1) PHILOSTRATE, *Vie d'Apollonius de Tyane*, livre I, ch. III.

Zeuxis, de Polygnote ou d'Euphranor : voilà sans doute pour l'exagération ; puis il termine ainsi : « Ces différentes matières, unies ensemble par la fu- » sion, faisaient l'effet des couleurs (1). »

On s'aperçoit aisément que Damis, voyant dans ces plaques d'airain historiées une reproduction graphique dont le genre lui était inconnu, avait cherché à se faire rendre compte des procédés d'exécution. Mais soit qu'il n'ait pas bien compris ce qu'on lui aura dit à ce sujet, soit qu'on n'ait pas voulu l'initier complétement aux secrets de la fabrication, soit enfin que Philostrate ait altéré le sens en essayant de polir le style, toujours est-il que le passage reste fort obscur. De la première partie de la description, on pourrait conclure que ces tableaux étaient composés d'une mosaïque de métaux, d'une sorte de damasquine; mais la dernière phrase ne permet pas de s'arrêter à cette idée. Que deviendraient, en effet, des métaux différents, découpés et rapprochés de manière à former une mosaïque, si on les soumettait ensuite à la fusion ? Le dessin disparaîtrait sous l'action du feu, les différentes plaques de métal s'allieraient ensemble, et cette fusion ne donnerait pour résultat qu'un amalgame sans forme ni couleur. Le récit de Damis serait compréhensible en admettant la présence des émaux incrustés dans ces tableaux en couleurs métalliques obtenues par la fusion.

On aura dit à Damis que ces peintures des hauts faits de Porus et d'Alexandre, qui excitaient son admiration, étaient obtenues par le cuivre, le fer, l'argent et l'or, ce qui était vrai, puisque ce sont des oxydes métalliques qui constituent la coloration des différents émaux ; de là l'ambiguité de son récit, que Philostrate, qui sans doute n'en comprenait pas bien le sens, aura encore augmentée en attribuant tel métal à Porus, tel autre aux soldats, tel enfin aux détails des tableaux.

Le passage de Philostrate prête trop à la diversité des interprétations pour qu'on y trouve une preuve de l'existence de l'émaillerie dans l'Inde à l'époque d'Alexandre. Nous n'avons pas dû cependant négliger la curieuse relation de Damis, qui acquerra peut-être un jour plus de clarté par la découverte d'autres documents. Quoi qu'il en soit, d'après les faits que nous avons recueillis jusqu'à présent, il nous semble que l'Asie doit être considérée comme le berceau de l'émaillerie.

Si les productions de cet art ont eu plus ou moins de vogue et se sont plus ou moins répandues, suivant les circonstances, suivant la faveur domi-

(1) Καὶ συντετήχασιν αἱ ὕλαι καθάπερ χρώματα. Philost. *quæ supersunt omnia ex ms. Cod. recens. Olearius.* Leipsiæ, 1709. Lib. I, c. xl.

nante à diverses époques, si les procédés en ont été abandonnés et mis en oubli dans certaines contrées de l'Europe, après y avoir été pratiqués, il est permis de supposer qu'ils n'ont jamais cessé d'être en usage dans l'Asie, où ils se sont retrouvés lorsque le goût s'est porté de nouveau vers les émaux. Cette peinture en émail incrusté convenait d'ailleurs aux peuples des monarchies asiatiques, qui recherchaient moins la pureté du dessin et des formes que le brillant éclat de l'or et des couleurs métalliques.

IV.

DE L'ÉMAILLERIE INCRUSTÉE EN ITALIE.

Les renseignements les plus utiles sur les arts industriels en Italie, pendant le moyen âge, nous sont fournis par le Livre pontifical, *Liber pontificalis*, qui renferme les vies des papes, et qu'on attribue ordinairement à Anastase le Bibliothécaire. Nous aurons à citer presque constamment ce précieux ouvrage dans l'historique que nous allons tracer de l'émaillerie à cette époque; il est donc nécessaire de parler, avant tout, des auteurs, puis des documents qu'il renferme et de la confiance qu'on peut lui accorder.

Un grand nombre d'opinions ont été émises, on le comprend sans peine, relativement aux écrivains auxquels on doit un recueil si important. Les uns soutenaient que les vies des papes, depuis saint Pierre jusqu'à saint Libère († 366), avaient été rédigées par le pape Damase († 384). Baronius(1) ne les attribuait pas à ce saint, mais à un anonyme; d'autres laissaient l'honneur de la composition entière soit à Guillaume le Bibliothécaire, soit à Pandulphe, ostiaire de la basilique de Latran, soit à Anastase; quelques-uns enfin voulaient qu'Anastase les eût seulement mises en ordre après les avoir tirées de trois anciens catalogues. Ciampini a consacré tout un volume à l'examen des opinions débattues dans cette controverse (2). Il a établi, par beaucoup de citations, que le style fort peu homogène qui se faisait remarquer dans les diverses parties de l'ouvrage indiquait le concours de plusieurs coopérateurs; il a constaté que la collection des vies des papes avait

(1) *Annales ecclesiastici*, ad an. 69, n° 35.
(2) *Examen Libri pontificalis*. Romæ, 1688.

déjà été mentionnée, antérieurement à Anastase, par Béda au commencement du huitième siècle, et par Almarius et d'autres auteurs qui florissaient dans les premières années du neuvième. Enfin, de la comparaison des écrits d'Anastase avec le *Liber pontificalis*, il conclut que les seules vies de Grégoire IV, de Sergius II, de Léon IV, de Benoît III et de Nicolas Ier († 867) lui appartiennent ; les vies qui précèdent ou qui suivent, y compris celle d'Étienne V († 891), qui est la dernière, seraient de différentes mains.

Il est certain qu'une lecture attentive du *Liber pontificalis* dénote cette multiplicité d'auteurs et surtout d'époques signalée par Ciampini, et justifie pleinement ses observations. On sait que le saint-siége eut toujours ses *notaires* (plus tard ils prirent le titre de *bibliothécaires*), chargés d'écrire les vies des saints, de rassembler les actes des pontifes et de dresser l'inventaire des dons offerts à saint Pierre. On conçoit alors la variété de style que dut introduire dans les *Vies des papes* cette succession de rédacteurs indépendants les uns des autres. Ce qui a échappé à la sagacité de Ciampini, et constate également la diversité des époques dans la confection des différentes parties du livre, c'est que les auteurs, non contents de rapporter les faits historiques et d'énumérer les monuments élevés par les souverains pontifes, entrent dans de minutieuses explications sur tous les objets d'art, sur tous les morceaux d'orfévrerie exécutés par leurs ordres ou offerts aux différentes églises de Rome; ils donnent la dimension, le poids exact de chaque pièce. On voit aisément par là qu'ils avaient sous les yeux les objets dont ils font la description, et qu'ils étaient en possession des pièces comptables. Après un ou deux siècles, un chroniqueur, même nanti de documents écrits, n'aurait pu dépeindre avec cet amour et cette précision des objets d'art disparus depuis longtemps, et dont la connaissance ne lui serait parvenue que par le simple énoncé d'un inventaire. Ainsi il aurait été impossible à l'écrivain du neuvième siècle de fournir des renseignements aussi détaillés que ceux qui sont contenus dans la vie de saint Silvestre († 335), sur l'orfévrerie magnifique dont Constantin dota les églises de Rome, avant de porter le siége de l'empire à Constantinople. Si saint Damase n'est pas l'auteur des vies de ses prédécesseurs, ce que certains critiques prétendent, il nous paraît évident qu'il a chargé un secrétaire de les rédiger tandis que ces richesses formaient encore, dans toute leur splendeur, la décoration des saints autels. Un siècle plus tard, quand les barbares eurent envahi l'Italie et pillé Rome, cette exactitude scrupuleuse n'eût plus été possible.

Il est permis de contester certains faits historiques consignés dans le *Liber*

pontificalis; mais l'énumération et la désignation des objets d'art portent avec elles un cachet de vérité qu'on ne peut méconnaître. Cette rédaction du *Liber pontificalis,* échelonnée, pour ainsi dire, à différentes époques successives, est donc propre à nous inspirer toute confiance. Les auteurs, écrivant en présence des objets mêmes dont ils faisaient la description, ne pouvaient se livrer aux écarts de leur imagination; ils auraient été trop facilement ramenés à la vérité et convaincus de mensonge ou d'exagération par leurs contemporains, pour oser rien avancer qui ne fût parfaitement exact. Le *Liber pontificalis* est donc un inventaire excellent de tous les objets d'art auxquels l'Italie a donné naissance du quatrième au neuvième siècle.

On a vu plus haut qu'il résultait évidemment du récit de Philostrate sur les émaux produits par les orfèvres de la Gaule celtique, que l'émaillerie n'était pratiquée ni en Grèce ni en Italie, au commencement du troisième siècle de l'ère chrétienne (1); ce mode de décoration des métaux resta encore longtemps après étranger à l'Italie. Nous en avons la preuve par le *Liber pontificalis;* ainsi il n'y a aucune mention d'émaux dans la vie de saint Silvestre (314 † 335), quoique son historien ait énuméré en détail les nombreux dons d'orfévrerie faits par Constantin ou par le pape aux différentes églises de Rome, indiquant le mode de fabrication de ces pièces, soit par la fonte, soit par le repoussé au marteau, ainsi que le système d'ornementation employé pour les décorer. Dans les vies de saint Marc († 336), de saint Innocent Ier († 417), de saint Célestin († 432), de saint Sixte († 440), de saint Hilaire († 468), et surtout dans celle de saint Symmaque († 514), on rencontre fréquemment la citation d'œuvres d'orfévrerie richement ornementées, sans qu'aucune soit enrichie d'émaux, et nous sommes ainsi conduits jusqu'au sixième siècle, où pour la première fois, sous le pontificat de Hormisdas († 523), on trouve la mention d'une lampe en or émaillé, *gabatam electrinam* (2). Mais c'était un présent envoyé de Constantinople à l'église Saint-Pierre (3), et par conséquent un objet de provenance grecque, peut-être même d'origine orientale. Le trésor de l'église de Monza possède, il est vrai, quelques bijoux émaillés qui furent donnés à cette église, dans les premières années du septième siècle,

(1) Voyez plus haut, p. 93.
(2) *Liber pontificalis, seu de gestis romanorum pontificum.* Ed. VIGNOLII. Romæ, 1724. T. I, p. 188.
(3) Voyez page 101.

par la reine des Lombards Théodelinde; mais nous avons constaté que ces bijoux étaient aussi de provenance byzantine (1). Ils portent presque tous des caractères grecs, et quant à la couronne de fer, qui est sans inscription, l'isolement de cette belle production de l'émaillerie en Italie ne permet pas de supposer qu'elle y ait été exécutée à l'époque de la domination des Lombards.

Les faits et les documents recueillis viennent démontrer, au contraire, que la pratique de cet art, qui, suivant toute apparence, commença à s'établir à Constantinople sous le règne de Justin Ier ou sous celui de Justinien, resta encore inconnue à l'Italie pendant plusieurs siècles. Les guerres dont cette contrée fut le théâtre pendant toute la durée du sixième siècle, l'invasion et la domination des Lombards, les différends des papes avec les rois de cette nation, lui laissèrent peu de repos durant le sixième, le septième et le huitième siècle, et ne furent pas favorables à l'introduction d'un art de luxe; aussi le *Liber pontificalis* n'offre-t-il pas le plus léger indice de l'existence de l'émaillerie en Italie pendant ce long laps de temps.

Mais lorsque les papes eurent obtenu l'appui de Charlemagne, et que l'autorité spirituelle eut été assise sur la double base d'une large puissance politique et de vastes domaines, ils relevèrent les édifices tombés en ruine, en construisirent de nouveaux, et donnèrent la plus grande impulsion à tous les arts. C'est sous le pontificat d'Adrien Ier (772 † 795), à la demande duquel le nouvel empereur d'Occident avait consenti à l'anéantissement, au profit de la papauté, de la domination rivale des Lombards, qu'on voit apparaître en Italie l'art de l'émaillerie.

A côté d'une magnifique orfévrerie sculptée, ciselée et rehaussée de pierres fines, dont Adrien avait enrichi les églises restaurées ou édifiées par ses ordres, on trouve mentionnées, dans le *Liber pontificalis*, des plaques de l'or le plus pur avec des sujets peints qu'il fit faire pour la décoration de l'autel de Sainte-Marie *ad Præsepe* (2). On ne peut admettre, nous l'avons déjà remarqué, que l'or ait été choisi pour matière subjective de peintures à l'eau ou à l'encaustique. Au surplus, il sera démontré plus loin que ces peintures sur or étaient bien certainement des peintures en émail.

Dans le même temps Gisulfe, abbé du mont Cassin, qui avait reconstruit

(1) Voyez page 11.
(2) In basilica sanctæ Dei Genitricis, quæ appellatur ad Præsepe, in altare ipsius præsepii, fecit laminas ex auro purissimo, historiis depictis, pensantes simul libras cv. *Lib. pontif.*, t. II, p. 227.

l'église où reposait le corps de saint Benoît, éleva au-dessus de l'autel un superbe ciborium d'argent, orné d'or et d'émaux (1).

Le neuvième siècle avait été à Constantinople une ère brillante pour l'art de l'émaillerie; nous allons le voir également en faveur en Italie à cette époque.

Léon III (795 † 816), successeur d'Adrien, avait fait placer des statues d'or et d'argent au-devant de la confession (2), dans la basilique de Saint-Pierre. On voyait aussi dans cet endroit des colonnes en argent doré, couvertes de peintures en émail (3). Dans la basilique du Sauveur, il avait édifié un ciborium d'argent très-pur, décoré de la même façon (4).

Il existe encore, en Italie, un spécimen de cette émaillerie du neuvième siècle. Vers 835, l'archevêque de Milan, Angilbert, fit ériger dans la basilique de Saint-Ambroise un autel d'or qui a subsisté jusqu'à nos jours, malgré sa grande valeur. Cet autel, dont nous donnerons une description détaillée en traitant de l'orfévrerie, se compose d'un assez grand nombre de bas-reliefs, exécutés au repoussé par l'orfévre Volvinius. Une bordure en émail encadre chacun des bas-reliefs; elle offre des dessins d'un bon style, rendus par un cloisonnage d'or dont les interstices sont remplis avec des émaux vert émeraude, rouge purpurin et blanc opaque. On y trouve aussi quelques médaillons qui reproduisent des têtes en émail rendues par le même procédé. Cette décoration en émail est d'une grande richesse et d'un très-bel effet. Du Sommerard a donné de cet autel une gravure coloriée qui permet d'en juger parfaitement (5).

C'est dans la vie de Léon IV (847 † 855), écrite par Anastase, que l'on rencontre pour la première fois le mot *smaltum*. Anastase était un savant très-distingué; il assista les légats du pape à Constantinople, lors du grand concile qui y fut tenu, à la fin de 869 et au commencement de 870, pour condamner l'hérésie de Photius, et, en raison de sa vaste érudition et de la

(1) Super altare Sancti Benedicti argenteum ciburrium statuit : illudque auro simul et smaltis partim exornans. Leo Ost., *Chron. Mon. Casinensis.* Lut. Paris., 1668. P. 145.

(2) Caveau au-dessous de l'autel, sorte de crypte, qui renfermait les reliques des saints.

(3) Fecit ubi supra columnellas ex argento deauratas vi, diversis depictas historiis : quæ pensant simul libras cxlvii. *Lib. pontif.*, t. II, p. 299.

(4) Fecit in basilica Salvatoris ciborium cum columnis suis ex argento purissimo, diversis depictum historiis. *Idem*, p. 300.

(5) Du Sommerard, *Les arts au moyen âge*, album, 10⁰ série, pl. 18.

connaissance approfondie qu'il avait acquise de la langue grecque et de la langue latine (1), il y remplit la haute mission de revoir les actes du concile avant que les légats du pape y apposassent leur signature. Anastase a traduit du grec en latin les délibérations de plusieurs conciles et d'autres monuments littéraires de l'Église orientale, et il est à croire que le docte personnage auquel le pape confia la charge de bibliothécaire de l'Église romaine possédait également l'hébreu. Au moment où les émaux apportés de Constantinople furent introduits à Rome, Anastase, craignant sans doute que leur nom grec d'*electron* ne les fît confondre avec l'ambre ou avec le métal d'alliage d'or et d'argent, matières déjà connues dans la langue latine sous celui d'*electrum*, les désigna par *smaltum*, mot qu'il aura fait dériver de *haschmal*, affecté à ce sens dans les prophéties d'Ézéchiel.

En 847, les Sarrasins, ayant débarqué en Italie, s'avancèrent jusqu'aux portes de Rome et mirent au pillage la basilique de Saint-Pierre, qui n'était pas alors enfermée dans les murs de la ville. L'un des premiers soins de Léon IV, à son avénement au trône pontifical, fut d'effacer les traces de cette profanation. Anastase raconte que le pape fit revêtir le devant d'autel de la basilique de tables d'or sur lesquelles resplendissaient l'image peinte du Rédempteur, son auguste résurrection et le symbole vénéré de la croix; qu'on y voyait aussi briller et étinceler les faces de saint Pierre, de saint Paul et de saint André, et encore celles de Léon IV, le fondateur de ce précieux monument, et de son fils spirituel l'empereur Lothaire (2). Il suffit de peser les termes de ce passage, textuellement reproduit, pour être convaincu que les peintures qui décoraient l'autel d'or de Saint-Pierre ne pouvaient être qu'en émail. L'image du Rédempteur *depicta præfulget*; les faces des apôtres, du pape et de l'empereur *depictæ splendent atque coruscant*. Ainsi ces peintures resplendissent, brillent, étincellent; et pour celui qui a vu des émaux cloisonnés sur or, la Pala d'oro de Venise par exemple, il est hors de doute qu'il s'agit réellement ici de ces peintures

(1) Quia in utrisque linguis eloquentissimus existebat. *Lib. pontif.* in Hadriano II. t. III, p. 244.

(2) Quamobrem venerandi altaris fontem præcipuam tabulis auro optimo noviter dedicavit... In quibus scilicet aureis, ut dictum est, tabulis non solum Redemptoris nostri forma depicta præfulget, verum et ejus resurrectio veneranda, atque indicium sacræ ac salutiferæ crucis. Petri quoque, Paulique pariter vultus, atque Andreæ in prænominatis tabulis similiter splendent, atque coruscant, inter quos sanctissimi IIII Leonis præsulis, nec non et spiritalis filii sui domini imperatoris Hlotharii depictæ sunt. *Lib. pontif.* in Leone IV, t. III, p. 87.

rendues par des émaux pour la plupart translucides sur fond d'or, lequels, unis aux minces filets d'or qui traçaient le dessin, devaient jeter le plus vif éclat.

Au surplus, la suite du récit d'Anastase en fournit la preuve incontestable : « Le pape enfin, dit-il, fit faire une table d'émail, ouvrage d'or » très-pur, pesant 216 livres. » Puis il ajoute immédiatement : « Il rétablit » la confession dudit autel dans sa première splendeur par des tables d'ar» gent très-pur, exécutées de la même manière, sur lesquelles on voit » peint le Christ assis sur son trône, ayant à sa droite des chérubins, à sa » gauche les faces des apôtres et d'autres encore (1). » Les tables d'argent, couvertes de sujets peints, qui étaient placées dans la confession de Saint-Pierre, avaient donc été exécutées de la même manière, par le même procédé, *simili modo patratis*, que la table d'autel, qui était en émail, *de smalto*, mais celle-ci n'offrait probablement que des ornements en émail incrusté dans l'or, sans figures ni sujets. Lorsque le narrateur décrivait quelque objet d'or, par exemple un dessus de table d'autel, enrichi d'incrustations d'émail présentant de simples motifs d'ornementation, il se bornait à dire : *tabulam de smalto, opus auri;* quand il rencontrait des figures ou des sujets en émail sur or ou sur argent, il employait le verbe *depingere,* parce qu'au moyen âge, comme chez les anciens, le mot peindre ne s'appliquait pas uniquement aux reproductions graphiques obtenues à l'aide de couleurs conduites au pinceau; mais aussi à toute reproduction de sujets ou de figures par un moyen quelconque. On trouve souvent, en effet, dans le *Liber pontificalis*, et même dans les vies de papes écrites par Anastase, *musivo depingere,* pour désigner les mosaïques qui décoraient les absides (2). Cet auteur se sert également du verbe *depingere* pour exprimer les figures ou les sujets tissés dans les étoffes (3). Il est donc tout naturel qu'il ait adopté le mot peindre en parlant de reproductions par des émaux incrustés.

(1) Fecit denique tabulam de smalto, opus ccxvi auri obrizi pensan. libras. Confessionem vero dicti altaris tabulis ex argento patratis purissimo simili modo ad antiquum decus, et statum perduxit. In quibus Salvatorem in throno sedentem conspicimus pretiosas in capite gemmas habentem, et a dextris illius cherubin, a læva quoque ejus vultus apostolorum, ceterorumque depictos. *Lib. pontif.* in Leone IV, t. III, p. 88.

(2) Absidem musivo depinxit. *Lib. pontif.* in Gregorio IV, t. III, p. 12 et 13; in Sergio II, t. III, p. 55.

(3) Fecit in ecclesia beati martyris Laurentii, sita foris murum civitatis Romanæ, vestem de serico mundo cum aquilis habentem tabulas auro textas tres ex utraque parte habentes martyrium prædicti martyris depictum. *Lib. pontif.* in Leone IV, t. III, p. 103.

Indépendamment des objets ci-dessus mentionnés, Léon IV fit faire un crucifix d'argent, du poids de 62 livres, merveilleusement peint. A cette époque, il n'y avait encore que très-peu de crucifix de ronde-bosse, et la peinture en émail incrusté devint d'une grande utilité pour la figuration inaltérable du Christ sur les croix de métal. Du moment qu'elle fut connue, aucune autre ne dut être employée dans l'exécution de cette sainte image sur les métaux. L'expression dont se sert Anastase ne laisse d'ailleurs aucun doute sur le genre de peinture qui reproduisait le Christ sur la croix de Léon IV (1).

Parmi les pièces d'orfévrerie qu'on devait à Benoît III, successeur de Léon, qui occupa trois ans le trône pontifical (855 † 858), Anastase en signale une enrichie d'émaux. C'était un réseau d'un admirable travail, composé de pierres fines d'une blancheur naturelle et de boules d'or ; des petits émaux sur or remplissaient les mailles de ce réseau (2).

Dans l'énumération des dons d'Étienne V (886 † 891) aux églises, on voit figurer une canthare, sorte de lampe en or, rehaussée de perles, de pierres fines et d'émail ; de plus, une croix d'or avec des pierreries et des émaux (3).

Pendant le dixième siècle, à cette époque où, sous le règne de Constantin Porphyrogénète, les boutiques des orfévres de Constantinople étaient encombrées de magnifiques pièces en or émaillé, c'est à peine si nous trouvons quelques émaux en Italie. Les seuls dont nous ayons pu saisir la trace existaient dans l'abbaye du mont Cassin. L'abbé Jean, élu en 915, donne à son église une croix processionnelle décorée de pierres fines et d'émaux (4), et, dans le nombre des présents d'orfévrerie qu'Aligernus, abbé en 949, dépose dans le sanctuaire de Saint Benoît, on remarque un évangéliaire dont les ais d'argent doré étaient ornés de pierres fines et d'émaux (5).

Au onzième siècle, les émaux disparaissent complétement, et les seules

(1) Fecit et crucifixum argenteum miro opere depictum, qui ingenti splendet decore. *Lib. pontif.* in Leone IV, t. III, p. 126.

(2) Rete factum miro opere totum ex gemmis alvaberis, et bullis aureis, conclusas auri petias in se habens smaltitas. *Lib. pontif.* in Bened. III, t. III, p. 165.

(3) In pergula basilicæ posuit cantharam auream unam cum pretiosis margaritis et gemmis, ac smalto ; ... — Obtulit crucem auream cum gemmis, et smalto. *Lib. pontif.*, t. III, p. 269 et 273.

(4) Crucem pulcherrimam cum gemmis, ac smaltis ad procedendum fecit. Leo Ost., *Chr. Mon. Casin.*, p. 194.

(5) Fecit textum evangelii undique contextum argento inaurato, et smaltis, ac gemmis. *Idem*, p. 213.

pièces que nous ayons à citer sont celles-ci : une figure d'or décorée de pierres fines et d'émaux (1), donnée au mont Cassin par l'abbé Frédéric († 1058), qui, en 1054, avait été envoyé à Constantinople par le pape Léon IX ; un calice d'or enrichi de pierres fines, de perles et d'émaux précieux, offert par l'empereur Henri II à saint Benoît (2) lors de sa visite au monastère du mont Cassin ; et l'autel d'or émaillé (3) dont Robert Guiscard dota ce célèbre monastère. Ces émaux, sans doute, n'avaient pas été fabriqués en Italie.

Il est nécessaire de résumer ici ce que nous avons appris jusqu'à présent sur l'existence de l'émaillerie en Italie. C'est pour la première fois, sous le pontificat d'Hormisdas († 523), qu'une pièce d'or émaillée est apportée de Constantinople à Rome ; à la fin du sixième siècle, nous avons les émaux grecs donnés par Grégoire le Grand à Théodelinde ; près de deux siècles s'écoulent ensuite sans nous fournir aucun renseignement de nature à faire supposer qu'il en ait reparu d'autres en Italie. C'est à la fin du huitième siècle seulement qu'on voit Adrien Ier faire décorer un autel avec des plaques d'or à sujets émaillés, et un abbé du mont Cassin rehausser d'or et d'émaux un ciborium d'argent. Dans les cinquante années qui suivent, de fort belles pièces d'émaillerie sont exécutées, principalement sous les pontificats de Léon III et de Léon IV ; mais, à partir du milieu du neuvième siècle, et durant l'espace de deux cents ans, on ne trouve à en signaler que huit, encore n'ont-elles point d'importance. Ce ne sont plus de ces plaques d'or, véritables tableaux reproduisant des sujets en émail, mais de simples ouvrages d'orfévrerie que les orfévres italiens avaient probablement enrichis de ces émaux répandus par les Grecs en Italie, en Allemagne et en France, ou bien, des pièces venues de l'Orient, ainsi que certaines particularités paraissent l'indiquer.

Ces notions ne permettent pas d'admettre que l'art de l'émaillerie ait pris racine en Italie, ni que les orfévres italiens l'aient pratiqué dès le neuvième siècle ; il y a plutôt lieu de croire que les grandes plaques d'or à sujets émaillés d'Adrien Ier et des deux Léon furent commandées, comme la Pala d'oro, à Constantinople, ou faites en Italie par des artistes grecs, lesquels seraient rentrés dans leur patrie lorsque les troubles et les guerres intestines qui agitèrent la péninsule, à la fin du neuvième siècle et pendant le dixième, ne leur laissèrent plus de sûreté pour y exercer leur industrie.

(1) Yconam auream cum gemmis, ac smaltis. Leo Ost., *Chr. Mon. Casin.*, p. 315.
(2) Calicem aureum, cum patena sua gemmis, et margaritis, ac smaltis optimis adornatum. *Idem*, p. 250.
(3) Voyez pages 116 et 117.

L'ÉMAILLERIE EN ITALIE. 131

Ce qu'il y a de certain, c'est qu'au onzième siècle Didier, abbé du mont Cassin, voulant ériger dans son église un autel d'or émaillé (1), ne trouvait pas d'émailleurs en Italie, et était obligé d'envoyer quelques-uns de ses moines à Constantinople pour y faire l'acquisition des tableaux d'émail qui lui étaient nécessaires.

Il est à remarquer que les grandes pièces à sujets émaillés devaient pénétrer difficilement en Italie, car il résulterait des termes mêmes dont se sert Léon d'Ostie, que l'orfévrerie émaillée ne pouvait sortir de Constantinople sans une autorisation expresse de l'empereur (2).

Mais l'abbé Didier, homme éminent, qu'on peut regarder comme le restaurateur des arts en Italie, comprit qu'il ne suffisait pas à sa gloire d'élever de somptueux monuments dans son monastère du mont Cassin, et qu'il devait ranimer le culte des arts dans l'Italie, pour la mettre en état de ne plus être tributaire de Constantinople. Il fit donc venir de cette ville des artistes fort habiles dans tous les genres, non-seulement pour exécuter les peintures, les sculptures, les pièces d'orfévrerie, les émaux et les verrières dont il voulait enrichir les églises construites ou restaurées par ses soins, mais encore pour les placer à la tête des écoles qu'il ouvrit dans son monastère, afin d'y exercer des enfants à la pratique de tous les arts libéraux et industriels (3).

Ces écoles avaient dû produire des émailleurs, car l'Italie cessa, au douzième siècle, de tirer ses émaux exclusivement de l'Orient, et les Toscans, comme le constate Théophile, s'étaient acquis une réputation d'habileté dans l'art d'émailler les métaux (4).

Si les faits rapportés par Léon d'Ostie font voir comment la pratique de

(1) Voyez plus haut, p. 117.

(2) Ad supradictam igitur urbem (Constantinopolim) quemdam de fratribus cum litteris ad imperatorem ... mandavit ... quem certè nostrum confratrem imperator Romano (Romain Diogène 1068 † 1071) nimis honorificè suscepit, et quandiu mansit ... et quicquid ornamentorum inibi vellet efficere, imperialem ei licentiam tribuit. LEO OST., *Chr. Mon. Cas.*, p. 361.

(3) Legatos interea Constantinopolim ad locandos artifices destinat, peritos utique in arte musiaria et quadrataria ... et ne sanè id ultra Italiæ deperiret, studuit vir totius prudentiæ plerosque de monasterii pueris diligenter eisdem artibus erudiri. Non autem de his tantum : sed et de omnibus artificiis quæcumque ex auro, vel argento, ære, ferro, vitro, ebore, ligno, gipso, vel lapide patrari possunt, studiosissimos prorsus artifices de suis sibi paravit. *Idem*, p. 351.

(4) Quam (*Diversarum artium Schedulam*) si diligentius perscruteris, illic invenies quidquid in electrorum operositate novit Tuscia. THEOPHILI *Divers. art. Sched.*, Lut. Paris., 1843, p. 8.

l'émaillerie a pu s'introduire en Italie à la fin du onzième siècle, et si, d'autre part, le témoignage de Théophile établit que, vers le milieu du douzième, époque à laquelle nous avons reporté la publication de son ouvrage, les Toscans étaient déjà renommés dans ce genre de travail, aucun document ne vient se joindre à ces notions générales pour donner règne par règne, comme le *Liber pontificalis*, l'énumération de tous les objets d'art exécutés par les ordres des différents papes durant le douzième siècle et le treizième. Néanmoins on possède un écrit non moins précieux qui nous fournira de très-utiles renseignements.

Malgré les guerres continuelles dont l'Italie fut le théâtre et les vicissitudes auxquelles la papauté fut en butte durant ces deux siècles, les souverains pontifes avaient amassé un trésor considérable. A son avénement au trône pontifical, Boniface VIII (1294) fit rédiger un inventaire de ces richesses. Cet inventaire très-détaillé, où se trouve ordinairement consigné même le poids des articles, doit contenir le résumé de tout ce qui a pu être fabriqué en émaux, en orfévrerie et en étoffes au douzième et au treizième siècle, à partir surtout du pontificat d'Innocent III (1198) qui, relevant la papauté des humiliations qu'elle avait eu trop souvent à subir depuis Grégoire VII, consolida sa puissance temporelle, et fit revivre dans l'Église le goût des lettres et des arts. La première partie de cet inventaire, datée de 1295 et de la première année du pontificat de Boniface VIII (1), comprend d'abord ce qui existait dans le trésor à son avénement, puis, les objets lui appartenant en propre qu'il ajoute au trésor du saint-siége ; enfin l'inventaire est complété, en 1298 et en 1300, par la description des ouvrages nouveaux fabriqués sur l'ordre de Boniface VIII, et aussi de ceux qui avaient été omis. On conçoit l'immense intérêt que doit offrir à nos études un document de cette espèce.

En ce qui concerne les émaux, nous ferons remarquer d'abord que les pièces d'orfévrerie qui paraissent anciennes, soit par leur nature, soit par la désignation qui en est faite, ne sont pas émaillées ; cette particularité indique déjà qu'il n'y avait pas longtemps que l'émaillerie était pratiquée en Italie. Le plus souvent, les émaux exécutés à part et dans de petites proportions sont rapportés sur les vases, les étoffes ou les vêtements qu'ils enrichissent, et l'on ne trouve pas, dans les descriptions, de morceaux importants comme ces plaques à sujets historiés, ces colonnes en argent ornées de peintures,

(1) *Inventarium de omnibus rebus inventis in thesauro sedis apostolicæ, factum de mandato sanctiss. Patris Dni Bonifacii Papæ octavi sub anno Dni miles° ducent° nonag° quinto, anno primo pontificatus ipsius.* Ms. (du com. du seizième siècle), Bibl. imp., n° 5180.

ce parement d'autel qui reproduisait les figures du Christ, des apôtres, du pape et de l'empereur, que firent faire Adrien Ier, Léon III et Léon IV; comme la Pala d'oro, commandée à Constantinople par le doge Orseolo, ni enfin comme cet autel d'or exécuté pour l'abbé Didier, avec la permission de l'empereur Romain Diogène, et sur lequel étaient représentés en émail tous les miracles de saint Benoît. Les émailleurs italiens n'avaient pu sans doute obtenir des pièces aussi importantes, la grande dimension d'un émail présentant à l'artiste une difficulté qui ne peut être surmontée qu'après une longue pratique.

De ces différentes circonstances on doit conclure que les orfévres italiens n'avaient pas atteint à la perfection de l'émaillerie byzantine. Du reste, ils ont appliqué leurs émaux à toute sorte d'objets.

L'inventaire du saint-siége de l'année 1295 va nous fournir quelques exemples de ces différents emplois.

Plusieurs vases d'or, soit coupes, calices ou patènes, sont entièrement émaillés (1). D'autres ont des émaux à l'intérieur et au fond. Cela ne permet pas de supposer que ces émaux fussent en saillie ou rapportés ; ils devaient au contraire avoir été incrustés dans l'or même de la pièce (2). Il s'y trouve encore deux grands émaux ronds appelés *chérubins*, montés au haut des hampes d'argent. Ces émaux étaient sans doute des espèces de *flabella* qu'on portait derrière le pape (3). Voilà pour les émaux exécutés sur la pièce même : ils sont assez rares. Les autres émaux, en nombre considérable, ont été faits à part et sertis sur les objets qu'ils décorent. On les rencontre d'abord, en très-grande quantité, sur des ouvrages d'orfévrerie, tels que aiguières, coupes, bassins, croix, calices, candélabres. Une couronne d'or enrichie de pierres fines inestimables a une bordure d'émaux à sa partie inférieure (4). Des mitres très-riches ont les deux faces et leurs fanons couverts tout à la fois d'émaux, de rubis, d'émeraudes et de perles (5). Les gants pontificaux sont parsemés d'émaux à figures, comme ceux de Charlemagne qui existent encore à Vienne (6). On en trouve encore sur un *dorsale* et sur les orfrois de divers ornements sacerdotaux (7). Enfin il y a dans l'inven-

(1) Folios 4 et 51.
(2) Folios 4, 5 et 6.
(3) Folio 77.
(4) Folio 74.
(5) Folios 75 et 76.
(6) Folio 74.
(7) Folios 88 et 99.

taire un chapitre intitulé *Esmalta*, où sont désignés un grand nombre d'émaux qu'on avait détachés de pièces d'orfévrerie, et mis en réserve pour les appliquer sur d'autres à l'occasion (1).

Nous avons établi plus haut que l'Italie avait reçu de Constantinople les procédés de la peinture en émail par incrustation. Les émailleurs italiens conservèrent les mêmes moyens que les Grecs, c'est-à-dire le cloisonnage mobile pour le rendu des traits du dessin. L'autel d'or de Saint-Ambroise de Milan et quelques anciens monuments d'orfévrerie émaillée, subsistants encore en Italie, en fournissent une preuve confirmée par le livre de Théophile qui, en nous donnant les procédés de fabrication de l'émaillerie cloisonnée, nous apprend qu'ils étaient en usage chez les Toscans (2). Les énonciations contenues dans l'inventaire du saint-siège en portent également le témoignage. Comme nous venons de le faire remarquer, presque tous les émaux qui y sont décrits ont été rapportés sur les pièces d'orfévrerie avec des pierres fines, et sertis par conséquent dans des chatons comme ces pierres. Ils présentent tous les caractères attribués par Théophile aux émaux cloisonnés. Dans la partie de l'inventaire rédigée en 1295, rien ne fait supposer que l'orfévrerie italienne ait pratiqué deux genres d'émaillerie. On y trouve parfois l'indication de pièces décorées des armoiries en émail du roi de France ou du roi d'Angleterre; la mention de ces armoiries a suffi sans doute aux rédacteurs de l'inventaire pour exprimer que ces émaux, de provenance étrangère à l'Italie, avaient été exécutés par le procédé du champlevé, le seul en usage dans ces deux pays; car lorsqu'ils rencontrent des émaux champlevés isolés qu'aucun signe particulier de provenance ne rattache à l'Occident, ils leur donnent la qualification d'*émaux de Paris* (3). On peut donc tenir pour constant que, jusque vers la fin du treizième siècle, les Italiens n'employèrent dans l'émaillerie d'autre procédé que celui du cloisonnage mobile.

Toutefois, même avant 1295, les orfévres italiens avaient essayé de faire détacher des figures en relief sur un champ d'émail : l'inventaire du saint-siége en offre un exemple (4); c'était un premier pas vers l'émaillerie champ-

(1) Folio 77 v°.

(2) *Diversarum artium Schedula*. Ed. de M. DE L'ESCALOPIER, p. 8.

(3) Unam cupam cum coperculo de nuce muscata... in fundo cujus est unum esmaltum parisinum; fol. 35. Decem esmalta de auro quadrangulari in modum crucis cum diversis imaginibus, et fuerunt facta Parisius; fol. 78.

(4) Unam cupam esmaltatam per totum exterius cum imaginibus relevatis in esmaltis; fol. 21.

levée. Dès le commencement du quatorzième siècle, ils employèrent fréquemment ce système d'ornementation en faisant ressortir, sur un fond d'émail bleu très-légèrement champlevé, des figures ou des ornements gravés sur argent et niellés. Il y a un grand nombre de ces nielles, se détachant sur fond d'émail, dans le paliotto et dans le retable de l'autel d'argent de Pistoia, ainsi que dans l'autel du baptistère de Saint-Jean à Florence. Abstraction faite du métal employé et du style des figures, ces émaux présentent au premier abord une grande analogie avec ceux faits en France au treizième et au quatorzième siècle, dans lesquels les figures sont exprimées sur le métal par une fine gravure, les fonds étant seuls émaillés. Mais si l'on examine de près ces émaux sur argent, aux endroits surtout où ils ont subi quelque détérioration, on reconnaît que le métal n'a pas été fouillé profondément comme dans les émaux champlevés français; qu'au contraire il a été à peine gratté d'une épaisseur égale à celle de trois ou quatre feuilles de papier, et que les émaux qui recouvrent cet emplacement, ainsi légèrement abaissé, ont dû être posés d'après les procédés adoptés pour les émaux translucides sur relief.

À la même époque, quelques orfévres italiens, imitant les émaux champlevés français, décorèrent certaines parties de leur orfévrerie de figurines épargnées sur le plat du métal, et champlevèrent à l'entour un petit champ qu'ils remplirent d'émail : ce sont là de véritables émaux de taille d'épargne. On rencontre sur un calice de la collection du prince Soltykoff, fabriqué par Andreas Arditi, orfévre florentin qui florissait dans le premier tiers du quatorzième siècle (1), quelques petites images d'animaux fantastiques, travaillées de cette manière, autour de l'espèce de coquille qui porte la coupe; l'inventaire de l'église de Saint-François d'Assise, de 1320 (2), donne la description d'une coupe dont les émaux devaient être exécutés de la même façon. Mais ce n'étaient là que des tentatives. Sur le même calice, à côté de ces petites figures ressortant sur un émail champlevé, Andreas Arditi plaçait des émaux translucides sur relief d'une plus grande importance. Ces essais d'émaillerie champlevée n'eurent pas de suite en Italie, et aux émaux cloisonnés, abandonnés par les orfévres à la fin du treizième siècle, succédèrent les émaux translucides sur ciselure en relief, qui furent traités avec la plus exquise perfection. Nous continuerons donc l'historique de l'émaillerie italienne lorsque nous nous occuperons de ce genre d'émaillerie.

(1) Il provient de la collection Debruge, c'est le n° 906 de la *Description*. Paris, 1847.
(2) Quedam coppa copertata de argento et deaurata smaltata in medio cum uno dragone in campo aczuri. *Res recepte de loco B. Francisci de Asisio sub annis Domini* 1320. Ms. archiv. diplomatic. di Firenze nella seria delle pergamene.

V.

DE L'ÉMAILLERIE INCRUSTÉE EN OCCIDENT AU MOYEN AGE.

1° La pratique de l'émaillerie en Occident date de la fin du dixième siècle.

L'art de l'émaillerie, pratiqué dans les Gaules sous la domination romaine, avait cessé d'y être en usage, suivant toute apparence, antérieurement même à la conquête de Clovis. Bien que nous ayons obtenu des documents assez nombreux sur l'orfévrerie des cinq premiers siècles de la monarchie des Francs, nous n'avons pu y trouver le plus léger indice qui fît supposer que l'émaillerie ait été remise en pratique par les orfévres de l'Occident avant les dernières années du dixième siècle. Si, durant ce long espace de temps, les émaux eussent été employés par eux, nous n'aurions pas manqué d'en découvrir quelque vestige au milieu des descriptions, souvent assez détaillées, de leurs œuvres. En traitant de l'orfévrerie, nous ferons connaître tous ces documents, qui ne seraient pas ici à leur place. Arrêtons-nous toutefois un instant à deux époques de cette période de cinq siècles durant lesquelles cet art a jeté le plus vif éclat.

Clotaire II ayant réuni sous sa puissance toutes les provinces de l'empire des Francs (613) et assuré la paix du pays, put se livrer à son goût pour les lettres et les arts. Dagobert, son fils, qui, par la fermeté de son caractère, s'était affranchi de la domination des grands, et gouvernait véritablement en roi, égala par son faste les monarques de l'Orient. Sous ces deux princes, les arts de luxe qui flattaient leur orgueil furent toujours en honneur, et obtinrent des encouragements. Ils firent surtout fabriquer beaucoup de pièces d'orfévrerie pour les églises qu'ils construisirent ou restaurèrent. A cette époque vivait saint Éloi dont la célébrité comme orfévre est restée populaire, et a dépassé de beaucoup celle que ses vertus lui acquirent auprès du peuple dont il avait été le bienfaiteur. Avant d'être évêque de Noyon et ministre de Dagobert, saint Éloi avait donc fabriqué un grand nombre d'objets d'orfévrerie pour ce prince et pour son père Clotaire. On a cherché à établir que saint Éloi, qu'on doit regarder comme un orfévre limousin, puisqu'il était élève de l'orfévre Abbon, maître de la monnaie de Limoges, avait émaillé ses ouvrages, et qu'ainsi on pouvait faire remonter

jusqu'au septième siècle la pratique de l'émaillerie dans cette ville. On s'est appuyé d'abord sur le témoignage de Martenne et de Durant qui, en 1724, auraient vu dans l'abbaye de Chelles un calice d'or émaillé d'un grand diamètre, attribué par la tradition à saint Éloi, puis, sur l'existence d'un buste d'argent conservé dans l'église de Brives avant 1789, comme provenant aussi du saint évêque, et qui était en partie émaillé, au dire de l'abbé Nadaud. Ces deux pièces ayant disparu, il n'est plus possible d'apprécier la valeur de l'opinion qui les reportait au septième siècle ; cette opinion n'était d'ailleurs corroborée par aucun texte.

Nous pouvons établir par des monuments d'un caractère plus authentique, et par des documents précis, que saint Éloi n'émaillait pas son orfévrerie. Si quelques pièces sorties de ses mains subsistaient encore au seizième siècle, c'est bien certainement dans l'abbaye de Saint-Denis, fondée par Dagobert et dotée par lui de précieux vases d'or et d'argent (1), qu'on devait les rencontrer. Or cette abbaye possédait alors deux ouvrages d'orfévrerie que l'on croyait de saint Éloi.

Nous en avons la description dans un inventaire de 1534, dont la copie se trouve dans le procès-verbal de récolement fait en 1634, en vertu de lettres patentes de Louis XIII (2). Jacques Doublet, moine de Saint-Denis,

(1) SUGERIUS, *De consecratione ecclesiæ*, ap. DUCHESNE, t. IV, p. 351.

(2) *Inventaire du trésor de l'abbaye de Saint-Denis en France, en date au commencement du 27 mai 1634.* Ms. Archives de l'Empire, L. L. 1327.

L'inventaire du trésor de l'abbaye de Saint-Denis, que nous citons ici pour la première fois, a une très-grande valeur pour nos études, et nous a fourni de précieux renseignements sur plusieurs des arts industriels à diverses époques du moyen âge. Nous puiserons souvent à cette source ; il est donc nécessaire de faire apprécier ce document à nos lecteurs, en donnant des éclaircissements tant sur l'époque réelle de sa rédaction que sur le manuscrit qu'en possèdent les Archives de l'Empire, lequel paraît être le seul subsistant aujourd'hui.

Par lettres patentes du 2 avril 1634, le roi Louis XIII ordonna qu'il serait fait inventaire *tant des saintes reliques anciennes, reliquaires, chappes, parements, bagues, joyaulx et ornements, que de celles qui pouvaient avoir été depuis accrues et non encore inventoriées qui se trouvaient dans le trésor de l'abbaye de Saint-Denis en France.* Antoine Nicolay, premier président en la chambre des comptes, et Jean Lescuyer, doyen d'icelle, furent nommés par ces lettres patentes commissaires députés pour la rédaction de cet inventaire.

Les commissaires du roi s'adjoignirent Pijart, Boucher et Dujardin, orfèvres et joailliers, et Messier, brodeur, comme experts, et ouvrirent leur procès-verbal le 27 mai 1634.

Voici de quelle manière les commissaires du roi procédèrent. Ils se firent représenter le dernier inventaire du trésor de Saint-Denis, qui avait été dressé le 18 mai 1534 et jours suivants, en vertu de lettres patentes de François I^{er}, par des commissaires délégués de la chambre des comptes. (JACQUES DOUBLET, *Histoire de l'abbaye de Saint-Denis*, p. 319.) Le libellé entier de chaque article est d'abord transcrit littéralement sur le procès-verbal

qui avait ces deux pièces sous les yeux, les a également décrites. Eh bien, ni l'inventaire ni le livre de Doublet ne les désignent comme émaillées ou enrichies d'émaux, et cependant, l'inventaire et Doublet ne manquent jamais d'indiquer les émaux, de même que les pierres fines, lorsque les objets en sont ornés. La première était une sorte de coupe d'agate verdâtre ou de jaspe, en forme de nef ou de gondole, montée en or rehaussé de pierres fines et de perles. Suger constate qu'elle avait été décorée par saint Éloi, sans

ouvert par MM. Nicolay et Lescuyer. Cette transcription comprend même l'estimation de chaque objet faite en écus, monnaie du temps, par Denis Hofman et Castillon, orfévres qui assistaient les commissaires de 1534. Ceci fait, les experts appelés par MM. Nicolay et Lescuyer signalent les détériorations ou les changements que l'objet représenté a pu subir depuis 1534, et ils en font une nouvelle estimation en livres tournois, monnaie usitée sous Louis XIII.

Ainsi on retrouve dans cet inventaire de 1634 la description des objets précieux du trésor telle qu'elle avait été faite en 1534.

Il y a mieux : le procès-verbal de 1534 n'était lui-même que le récolement d'un inventaire antérieur, et il y a lieu de croire, d'après les énonciations portées dans certains articles, que les commissaires de 1534 avaient agi comme MM. Nicolay et Lescuyer, et qu'ils avaient transcrit un inventaire plus ancien, se bornant à noter les altérations que les objets avaient éprouvées, et à faire une nouvelle estimation. Nous avons donc par le fait, dans le procès-verbal de 1634, la rédaction de cet ancien inventaire dont on n'avait fait qu'un simple récolement en 1534. Ce mode de procéder a des conséquences fort heureuses, puisque nous sommes mis à même de connaître, par une description très-détaillée et en général bien faite, des objets qui, dès 1534, avaient été détériorés ou modifiés, et même ceux qui avaient alors déjà disparu.

Quelle est la date de cet ancien inventaire dont nous retrouvons le texte dans le procès-verbal de 1634? Cet acte ne la donne pas ; mais on peut arriver à la fixer par approximation. L'inventaire ancien comprend une châsse d'argent offerte à l'abbaye de Saint-Denis par Louis XI : cet inventaire ne peut donc remonter plus haut qu'au règne de ce prince. Lorsque les commissaires de 1534 eurent terminé le récolement de l'ancien inventaire, ils inventorièrent les objets nouveaux qui n'y avaient pas été compris. Ces objets, en petit nombre, proviennent de Louis XII et d'Anne de Bretagne. Ainsi cet ancien inventaire, dont nous possédons le libellé, avait dû être dressé sous les règnes de Louis XI ou de Charles VIII, ou dans les premières années de celui de Louis XII.

Le procès-verbal de 1634 nous offre donc l'état réel du trésor de Saint-Denis à la fin du quinzième siècle, ce qui explique l'importance que nous avons attachée à ce document.

La copie soi-disant *collationnée* que possèdent les archives de l'empire (Ms. grand in-folio de 268 folios) est très-défectueuse. Le copiste, dès la première page, commet une faute grossière, et donne la date 1634 au récolement de l'année 1534 ; il répète la même faute dans d'autres endroits ; mais enfin, au folio 239 de sa copie, il prend la peine de transcrire exactement : *Cy finist le recollement du recollement et inventaire fait en l'année mil cinq cent trente-quatre, pour lequel parachever*, etc. Il est facile néanmoins de rectifier ces méprises du copiste, et le document reste comme un des plus précieux que nous ayons pour nous conduire à la connaissance de l'orfèvrerie au moyen âge.

énoncer qu'il y eût des émaux (1). Jacques Doublet la décrit ainsi : « Une très-
» exquise gondole de couleur de verd de mer avec le pied de mesme estoffe,
» garny d'or, le tout enrichy de beaux saphirs, grenats, presmes d'esme-
» raudes, et de belles perles orientales au nombre de septante. Ceste pièce
» autant rare et estimée qu'il est possible par les orfeuvres, a esté faite par la
» main du glorieux sainct Éloy (2). »

La seconde avait plus d'importance. C'était une croix d'or de la hauteur
d'un homme, au dire de Doublet (3). L'inventaire de 1534 en donne une
description très-détaillée, que voici, pour les parties qui nous intéressent :
« Au-dessus du contre-autel, une grande croix, nommée la grande croix
» saint Éloy, faite par monsieur saint Éloy, comme disoyent les religieux,
» attachée au derrière dudit autel et fermant à clef... Et au bas d'icelle, sous
» un grand verre en façon de tableau rond, dessus, une petite croix d'argent
» doré et un crucifiement d'esmail dessus et huit chatons d'or... et un
» écripteau portant escrit : *De cruce Di...;* au dessus dudit tableau, sur le
» long de ladite grande croix, entre icelui tableau et le rond du milieu de
» la croisée, en trois rangées, vingt-neuf saphirs tant gros que petits... »
(Suit la description des autres pierres.)

« Le derrière de ladite croix. Au bas de la longueur d'icelle, une pièce
» de cuivre doré : l'image saint Denis et deux angels de demy enlevure
» dessus icelle pièce ; et entre ladite pièce de cuivre et le milieu d'entre les
» croisons, aussi en trois rangées, c'est à savoir trois saphirs loupeux... »
(Suit la description des pierres.) « Et parmy les pierres, dix-huit nacles,
» vingt-trois verres et deux cassidoines... »

« Le champ de ladite croix, tant devant que derrière, de verres ressam-
» blans à jacinthe, grenats, esmeraudes et saphirs... Ledit champ de la
» croix, tant devant que derrière, d'or à feuilles d'argent blanc dessous...
» Ladite croix bordée d'argent doré à rozettes d'argent blanc à feuilles de
» persil d'argent doré, à trois couronnements de feuilles de persil aux trois
» bouts d'icelle, aussi d'argent doré (4). »

(1) Vas preciosissimum de lapide prasio ad formam navis exsculptum... quod videlicet vas, tam pro preciosi lapidis qualitate, quàm integra sui quantitate mirificum, incluso sancti Eligij opere constat ornatum, quod omnium judicio preciosissimum æstimatur. SUGERII, *De rebus in admin. sua gestis*, ap. DUCHESNE, t. IV, p. 349.

(2) JACQUES DOUBLET, *Hist. de l'abbaye de Saint-Denis*, liv. I, chap. XLVI. Paris, 1625, p. 344.

(3) *Idem*, p. 333.

(4) *Inventaire de Saint-Denis* déjà cité, fol. 163, v°.

Bien que cette description n'offre pas toute la clarté désirable, on s'aperçoit facilement que la petite croix d'argent avec *un crucifiement d'esmail* ne faisait pas, dans l'origine, partie de la grande croix : formant un tableau à part et sous verre, elle était posée au pied de la croix de saint Éloi. Le petit bas-relief de cuivre, posé également au bas de cette croix par derrière, ne lui appartenait pas davantage. Au temps de saint Éloi, on ne figurait pas encore le Christ sur la croix, ou du moins c'est par exception qu'on signale à cette époque quelques croix à crucifix peints. C'est précisément parce qu'il n'y en avait pas sur la grande croix qu'on aura placé au bas une petite croix à crucifiement d'émail. Cet arrangement doit avoir eu lieu à l'époque où la croix de saint Éloi fut élevée au-dessus du retable, qui n'existait pas de son temps. L'œuvre du saint consistait en une grande croix dont toute la surface était couverte de pierres fines se détachant sur des plaques de verres colorés taillés à froid, et au travers desquels on apercevait l'or du fond. Au surplus, quand nous traiterons de l'orfévrerie, nous reviendrons sur cette fabrication particulière à l'époque mérovingienne. La croix de saint Éloi était en or, au dire des historiens; les additions de parties en argent et en cuivre sont donc évidemment postérieures à lui, de même que les morceaux de nacre et les pierres en verroterie mis à la place des pierres précieuses, que les religieux avaient détachées, sans doute, pour faire face à leurs besoins, et aux nécessités dont ils eurent à subir de fréquentes épreuves au neuvième et au dixième siècle.

Le récit du moine anonyme de Saint-Denis, auteur de la vie de Dagobert, lève toute incertitude relativement à la présence des émaux sur la croix de saint Éloi. Cet historien vivait au huitième siècle, selon toute apparence, et par conséquent il avait la croix sous les yeux. « Dagobert, dit-il, fit fabriquer » pour la placer derrière l'autel, qui était en or, une grande croix d'or pur » enrichie de pierres précieuses et travaillée avec la plus exquise délicatesse » de l'art. Le bienheureux saint Éloi, qui passait alors pour le plus habile » orfévre du royaume, l'exécuta... (1) » L'anonyme, en parlant des pierres précieuses, n'aurait pas manqué, s'il avait existé des émaux sur la croix, de les citer, comme le font tous les auteurs anciens. Saint Ouen, évêque de Rouen, qui a transmis aussi quelques détails sur les travaux de saint Éloi, dont il était le contemporain et l'ami, ne laisse pas supposer qu'ils fussent enrichis d'émail; et, lorsqu'il énumère les magnifiques vêtements dont le saint aimait à se parer dans l'origine, quoique portant un cilice

(1) *Gesta Dagoberti*, § xx. Ap. Duchesne, t. I, p. 578.

sur la chair, il fait mention d'étoffes de soie rehaussées de pierreries, de ceintures et d'escarcelles où brillaient l'or et les pierres fines, mais il ne parle pas des émaux, qui cependant, dès qu'ils furent en usage, entrèrent dans la décoration des armes, des ustensiles de toutes sortes, et même des différentes parties de l'habillement (1).

Isidore de Séville, contemporain de saint Éloi, dans le chapitre iv du livre XX des *Origines et Étymologies*, intitulé *De vasis escarum*, fournit d'assez longues explications sur l'ornementation des vases d'or et d'argent, et, néanmoins, il ne dit pas un mot de l'émail, qui n'aurait pas échappé à la sagacité de ses investigations, s'il eût été connu alors.

On voyait dans le trésor des rois de France une coupe d'or qui venait de Dagobert, et cette coupe n'était pas émaillée non plus (2). Ainsi les pièces d'orfévrerie du temps de saint Éloi qui avaient subsisté jusqu'au seizième siècle, n'offrant aucune trace de l'émaillerie, établiraient déjà suffisamment la preuve qu'elle n'était pas encore employée dans le travail des métaux; les textes, par leur silence absolu, confirment cette preuve.

La seconde époque, à laquelle nous devons nous arrêter un instant, est celle des Carlovingiens.

Nous avons sur l'orfévrerie de cette époque des renseignements bien autrement nombreux que ceux qui se rapportent au temps où florissait saint Éloi. Éginhard et Ermold le Noir, contemporains de Charlemagne et de Louis le Débonnaire, nous ont transmis des notions précieuses sur l'orfévrerie de ces deux princes, et l'on trouve dans l'inventaire presque minutieux, conservé par Hariulfus, de l'orfévrerie qu'Angilbert, gendre de Charlemagne, avait donnée au monastère de Saint-Ricquier, dont il était abbé, le résumé, pour ainsi dire, de tout ce que cette industrie pouvait produire au neuvième siècle. Les documents sur les divers travaux des orfévres français au dixième ne sont pas moins importants; aucun cependant ne nous offre le plus léger indice de la pratique de l'émaillerie en Occident durant ces deux siècles.

(1) Fabricabat in usum regis utensilia quam plurima ex auro et gemmis. Cap. x. Utebatur quidem in primordio auro et gemmis in habitu, habebat quoque zonas ex auro et gemmis comptas, nec non et bursas eleganter gemmatas, lineas vero metallo rutilas, orasque sarcarum auro opertas... Cap. xii. Audoenus, *Vita S. Eligii*, ap. Dacherii *Spicilegium*, t. V, p. 163 et 167.

(2) Une grosse couppe d'or toute plaine qui fut au roy Dagobert et tout son couvercle pesant iv marcs d'or. *Invent. des meubles et joyaux du roi Charles V, commencé le 21 janvier* 1379. Ms. Bibl. impér., n° 8356, fol. 48.

L'absence de toute mention dans les textes doit amener à conclure que l'émaillerie ne fut pratiquée ni en France ni en Allemagne avant la fin du dixième siècle, et que si quelques bijoux émaillés, en bien petit nombre d'ailleurs, se trouvaient antérieurement entre les mains des princes, ils provenaient à coup sûr de Constantinople, où l'art de l'émaillerie, au neuvième et au dixième siècle, avait atteint à la perfection.

On se rattachera davantage à cette opinion, si l'on se reporte aux monuments de ce temps qui subsistent encore ou à ceux qui existaient à la fin du dernier siècle.

L'abbaye de Saint-Denis possédait, avant 1792, plusieurs bijoux provenant de Charlemagne : sa couronne, un reliquaire dit *l'escran de Charlemagne*, son épée et son sceptre. Nous n'entendons pas garantir absolument l'authenticité de ces objets, dont l'inventaire de 1534 fournit une description détaillée, et sur lesquels nous donnerons de plus amples renseignements dans l'historique de l'orfévrerie; nous voulons seulement faire remarquer que ces bijoux n'étaient pas enrichis d'émaux (1). Le trésor des rois de France conservait une coupe qu'on disait être celle de Charlemagne; elle est ainsi désignée dans l'inventaire de Charles V : « La coupe » d'or qui fut Charlemagne, laquelle a des saphyrs à jour (2). » Voilà donc encore une pièce sans émail. On trouvait dans le trésor de Notre-Dame de Paris une autre coupe qui venait aussi, disait-on, de ce prince : l'inventaire de 1343 constate qu'elle n'était point émaillée (3). La couronne et l'épée qui sont à Vienne, et dont nous avons parlé plus haut (4), sont ornés d'émaux, il est vrai, mais ces pièces peuvent avoir été envoyées à Charlemagne par les empereurs d'Orient, dont les ambassadeurs apportaient toujours de magnifiques présents, ou bien lui avoir été données, à l'occasion de son couronnement, par le pape Léon III, qui déjà avait fait élever dans la basilique de Saint-Pierre, ainsi qu'on l'a vu, des colonnes d'argent rehaussées de peintures en émail. Ces émaux, surtout ceux de la couronne, ont d'ailleurs le caractère grec, et, à défaut de tout autre objet émaillé ayant appartenu à Charlemagne, on peut assurément les regarder comme étant de provenance étrangère, surtout si l'on considère que les textes ne

(1) *Invent. de Saint-Denis* déjà cité, folios 2, 20. Félibien a donné la gravure de ces objets dans son *Histoire de l'abbaye de Saint-Denis*.

(2) *Invent. de Charles V*, Ms. cité, fol. 34.

(3) *Compte des ornements, meubles, joyaux et autres choses estant au trésor de l'église de Paris*. Arch. impér. L. 509³, fol. 1, r°.

(4) Voyez page 33.

font pas la moindre mention de la pratique de l'émaillerie en Occident au commencement du neuvième siècle.

Le trésor d'Aix-la-Chapelle renferme une croix aux extrémités de laquelle se trouve un petit cordon d'émail cloisonné. Cette croix, qui passe pour un don de l'empereur Lothaire († 855), a le cachet des croix grecques. Elle est pattée aux extrémités, forme que nous avons déjà signalée comme caractéristique des anciennes croix de l'Orient : c'est exactement la forme de celle que porte l'archevêque Maximianus dans la mosaïque de Saint-Vital de Ravenne, où il est représenté à côté de Justinien. Le R. P. Cahier, dans la description qu'il a donnée de la croix de Lothaire (1), fait observer avec raison que l'ornementation en appartient au style oriental. Un beau camée antique, placé au centre et représentant la tête d'Auguste, vient encore dénoter Constantinople; et il n'y a pas jusqu'au petit camée en intaille figurant une tête diadémée avec l'inscription : XPE (*Christe*) ADIVVA HLOTHARIVM REG (EM), qui n'indique une origine grecque; car on sait qu'au neuvième siècle, l'art de graver les pierres dures n'était plus cultivé qu'à Constantinople. Cette croix nous paraît donc avoir été apportée de l'Orient à l'empereur Lothaire. L'histoire, à cet égard, nous prête son autorité. Les annales de saint Bertin racontent en effet que l'empereur Théophile ayant envoyé des ambassadeurs à Louis le Débonnaire, ceux-ci furent reçus par Lothaire, auquel ils remirent des lettres et des présents. Une autre ambassade fut députée à Lothaire lui-même en 843 par Théodora, tutrice de l'empereur Michel, son fils (2).

Charles le Chauve avait prodigué les offrandes à l'abbaye de Saint-Denis. Jacques Doublet en a transmis le détail. Plusieurs de ces pièces y existaient encore au seizième siècle, et sont comprises dans l'inventaire (3). Deux seulement étaient enrichies d'émaux cloisonnés. La première est le retable du grand autel, sorte de triptyque en or, au centre duquel on voyait l'image de Dieu *en majesté* avec trois figures de chaque côté dans les volets; le tout exécuté en haut relief. Toutes les parties du tableau étaient couvertes d'une quantité innombrable de pierres fines d'un grand prix. L'inventaire indique quelques émaux *de plique*, mais on les rencontre seulement dans les bordures des cadres, et sur les *espys* placés au-dessus des piliers qui soutenaient les arceaux.

(1) *Mélanges arch.*, t. 1, p. 203, et pl. XXXI et XXXII. Voyez p. 34.
(2) *Annales Bertiniani*, ap. PERTZ, *Mon. Germ. hist.*, t. 1, p. 426 et 439.
(3) *Invent. de Saint-Denis*, fol. 157. JACQUES DOUBLET, *Hist. de l'abbaye de Saint-Denis*, p. 330.

Au temps de Charles le Chauve († 877), les émailleurs de Constantinople répandaient déjà dans toute l'Europe, par le commerce, leurs petits émaux cloisonnés qui étaient ensuite employés par les orfévres italiens, allemands et français, et sertis comme des pierres précieuses sur les pièces d'orfévrerie. Il serait donc fort possible que l'orfévre de Charles le Chauve, auteur de ce magnifique triptyque, se fût servi de ces émaux dans les champs et dans les bordures de son tableau, concurremment avec des pierres précieuses. Mais si l'on considère le petit nombre des émaux, eu égard à l'immense quantité de pierres de toutes sortes qui couvrent le monument, et qu'on fasse attention surtout aux places qu'ils occupent, on doit être persuadé qu'ils y ont été apposés postérieurement à la confection du triptyque au neuvième siècle. En effet, au temps de Charles le Chauve, il n'y avait pas encore de retable en arrière des autels, et ce fameux triptyque d'or figurait dans un autre endroit de l'église. C'est Suger qui a fait un retable du triptyque, en l'élevant en arrière de l'autel, et il compte lui-même ce travail parmi les embellissements qu'il a apportés à son église (1). Pour changer le triptyque de Charles le Chauve en un retable, il aura été indispensable d'y faire quelques additions, d'y mettre quelques bordures; on aura voulu lui donner de l'élévation en plaçant au-dessus des piliers certains fleurons ou bouquets, des *espys*, sorte de décoration que n'admet pas l'architecture romaine, seule en usage à l'époque carlovingienne.

C'est bien certainement à l'occasion de ce remaniement que Suger aura ajouté des émaux grecs aux pierres fines, suivant l'usage de son temps, pour remplir quelques vides ou décorer les nouvelles parties du monument.

L'autre objet émaillé provenant de Charles le Chauve était une croix d'or du poids de onze marcs. Voici les parties de la description donnée par l'inventaire, qui peuvent être utiles à connaître pour ce qui nous occupe : « Une croix d'or, et dedans, le long d'icelle, une bande de fer que lesdits » religieux disoyent être une broche du gril de monsieur sainct Laurent, gar- » nie icelle croix de quatre fleurons aux quatre coings, et au fleuron du » hault, en la pointe d'iceluy est un saphir à fond de cuve percé au long. » *Suit la description des pierres qui sont placées sur la première face de la croix.*) On y lit : « A l'entour dudit grenat, une place vide et trois perles » assises avec ledit grenat sur un esmail daplicque. » Et plus loin : « Au » milieu de la croix, entre les croisons d'icelle, un grenat long en fond de

(1) Ulteriorem tabulam... extulimus. Sugerii, *De rebus in adm. sua gestis,* ap. Duchesne, t. IV, p. 346.

» cuve demy rond dessus hault eslevé dedans un chatton assis sur un esmail
» daplicque. » Plusieurs autres pierres sont encore désignées comme étant
dans leurs chatons et posées sur des émaux de plique ; enfin l'autre face de
la croix est ainsi décrite : « Le derrière de ladite croix en champ d'esmail
» daplicque et fort endommagé en plusieurs lieux (1). »

Félibien a donné la gravure de cette croix (2). Malheureusement il n'a
reproduit que la face couverte de pierres fines. Il a négligé celle qui était
entièrement en émail, et qui, par conséquent, avait le plus d'intérêt pour
nous.

Néanmoins nous croyons pouvoir établir que ce monument était d'origine
orientale. Nous avons déjà eu occasion de faire remarquer les fréquentes
relations entre les princes francs et les empereurs d'Orient, dont les ambas-
sadeurs n'arrivaient jamais qu'avec des présents. Lorsque des reliques en
faisaient partie, elles se trouvaient toujours renfermées dans de magnifiques
reliquaires, lesquels étaient, pour l'ordinaire, en Orient, des croix gemmées.
En 839, l'année qui précéda sa mort, Louis le Débonnaire, étant rentré
en France, avait reçu les envoyés de Théophile. Ceux-ci lui remirent, dit la
chronique, des cadeaux dignes d'un empereur. A cette époque Louis avait
auprès de lui le jeune Charles, son fils bien-aimé, et l'on peut conjec-
turer qu'une grande partie de ces richesses passèrent dans les mains de ce
prince (3).

Plus tard, Basile le Macédonien, sous le règne duquel l'art de l'émaillerie
prit un si grand essor à Constantinople, députa (873) en ambassade à
Louis II, alors à Ratisbonne, l'archevêque Agathon, chargé de lui remettre
des lettres et des présents (4). Bien que le chroniqueur ne le dise pas, il est
fort possible que ce prélat ait également visité Charles le Chauve, très-
puissant en ce moment, et qui régnait sur la France entière. Ces relations
avec l'Orient suffisent au moins pour expliquer l'existence en France de
quelques produits de l'émaillerie byzantine.

La forme et la structure de la croix du *gril de saint Laurent* impriment
un caractère de certitude à ces probabilités sur l'origine orientale du
monument. L'abbaye de Saint-Denis possédait en effet une autre pièce
d'orfévrerie d'une époque plus récente, dont la provenance était certaine, et

(1) *Inv. de l'abb. de Saint-Denis*, fol. 66.
(2) *Hist. de l'abb. de Saint-Denis*, p. 538, pl. 1.
(3) *Annales Bertiani*, apud Pertz, t. I, p. 434.
(4) *Annales Fuldenses*, apud Pertz, t. I, p. 387.

avec laquelle nous pouvons comparer la croix de saint Laurent. C'était une croix d'or due à la munificence de Philippe-Auguste, qui la tenait de Baudouin, premier empereur français de Constantinople (1). Félibien l'a également fait graver (2). Sauf quelque différence dans les fleurons qui terminent les extrémités, les deux croix sont de forme absolument identique. Toutes les deux servent de reliquaire, et présentent sur l'une des faces des pierres fines et des émaux de plique; l'autre face, dans toutes les deux, est entièrement en émail de plique. La croix donnée par Philippe-Auguste étant incontestablement grecque, celle dite du *gril de saint Laurent* devait appartenir à la même origine.

2° Ce que sont les émaux de plique.

C'est ici le moment, avant de pénétrer plus avant dans l'histoire de l'émaillerie en France, de se rendre compte du sens que devait avoir cette dénomination d'*esmail de plique*, donnée, dans l'inventaire de l'abbaye de Saint-Denis, aux émaux qui enrichissaient ces deux croix orientales.

Le texte le plus ancien où nous l'ayons rencontrée est l'inventaire de Louis le Hutin (1314 † 1316), dressé après sa mort (3). Elle reparaît souvent dans les inventaires et les autres documents du quatorzième, du quinzième et du seizième siècle, que nous aurons à reproduire plus loin. Seulement chaque scribe, sans se rendre compte de l'étymologie du mot, écrit à sa manière : de *plique*, de *plicque*, de *plite*, de *plistre*, de *plice*, de *pelite* et même d'*aplicque* ou d'*applique*, dans quelques textes du dix-septième siècle.

Nous venons de démontrer que l'art de l'émaillerie n'avait pas été pratiqué en France durant l'époque carlovingienne, et que les émaux qui décorent les monuments antérieurs aux dernières années du dixième siècle ont dû provenir de l'empire d'Orient, exclusivement en possession, jusqu'à cette époque, de la fabrication des émaux. On verra plus loin que la France ne s'appliqua pas à cette industrie avant la seconde moitié du douzième siècle; mais les Grecs d'abord, et ensuite les Italiens, qui avaient été initiés à l'art de l'émaillerie vers la fin du onzième, répandaient leurs émaux dans toute l'Europe.

(1) *Invent. de Saint-Denis*, fol. 13. — Félibien, *Hist. de l'abb. de Saint-Denis*, p. 536. — Doublet, ouv. cité, p. 335.
(2) Planche 1.
(3) *Ms. Bibl. imp.*, Supp^t. Franç., n° 2340, fol. 169.

ÉMAUX DE PLIQUE.

Ces émaux sur or, traités par le système du cloisonnage, étaient inscrits dans les inventaires sous le nom de *smalta aurea* ou de *smalta in auro*. C'est ainsi qu'on lit dans l'inventaire du saint-siége de 1295 : « *Una crux duplex... ornata auro ex parte posteriori cum litteris grecis indicis...; in brachio autem superiori, quod est in modum crucis, est crucifixus in esmalto aureo...* (1) » Et encore : « *Unum esmaltum rotundum in auro cum historia annunciationis* (2). » Les désignations de ce genre sont assez nombreuses dans cet inventaire. En France aussi, ces émaux cloisonnés de provenance étrangère recevaient dans l'origine la même qualification. Mais dans la seconde moitié du douzième siècle, les orfévres français s'étant mis à faire des émaux par le procédé du champlevé, on sentit la nécessité de donner un nom différent aux émaux primitifs, aux cloisonnés sur or, pour les distinguer des nouveaux, qui étaient souvent exécutés aussi sur ce métal. Cependant l'émaillerie champlevée sur or n'ayant pas eu dans le principe un grand développement, les cloisonnés ont pu conserver pendant un certain temps l'ancienne dénomination d'*émaux d'or*. Mais au quatorzième siècle le goût des émaux devint dominant. Les émaux translucides sur relief, dits de basse taille, venaient d'être inventés en Italie. Ce mode d'émaillerie, d'une exécution beaucoup plus facile, et que favorisait la grande amélioration introduite dans les arts du dessin, pénétra bientôt en France, et l'émaillerie prenant une extension considérable, on ne fabriqua plus de pièces d'orfévrerie de quelque importance sans les enrichir d'émaux du nouveau système. Il devint donc indispensable d'affecter aux émaux cloisonnés un nom spécial qui les désignât particulièrement dans les comptes et dans les inventaires. Ce fut celui d'émaux de *plique*, *esmaillia de plica*, qu'on leur donna. Cette qualification de *plique* tirait son étymologie du verbe *plicare*, *plier*, *replier*, ou plutôt du substantif *plicatura*, qui signifie *action de plier*. Le mode même de fabrication fit prévaloir cette nouvelle dénomination : tous les détails du dessin, figures ou ornements, étant rendus en effet, dans ce genre d'émaillerie, avec de minces bandelettes de métal contournées et repliées par l'orfévre au gré du sujet qu'il veut reproduire. Il nous est facile de fournir la preuve de ce que nous avançons.

Dans l'inventaire de la Sainte-Chapelle du Palais, de 1340 (3), il n'y a encore

(1) *Inventarium de omnibus rebus invent. in thes. sedis apost.*, fol. 46.
(2) *Idem*, fol. 78, v°.
(3) *Inventarium de sanctuariis, jocalibus et rebus ac bonis ad regalem capellam Par. pertinentibus.* Ms. Archives de l'empire. J. 155, n° 14.

qu'un petit nombre de pièces émaillées; on peut cependant en citer trois, ainsi décrites : « *Unus pulcherrimus calix aureus, cum platena esmaillatus esmaildis aureis...* = *Una mictra episcopalis cum pellis et esmaildis aureis...* = *Unum pulcherrimum et pretiosissimum paramentum thobalie altaris, cum magnis esmaildis aureis ad ymagines et cum pellis et saphiris et aliis gemmis; et deficiunt in ea, ut videbatur, undecim gemme, unus esmaildus et ymago unius esmaildi* (1)... »

Ces trois pièces à *émaux d'or* sont ainsi désignées dans l'inventaire fait cent quarante ans plus tard, en 1480 (2), qui est beaucoup plus explicatif : « *Unus pulcher calix multum dives de auro cum sua patena, cujus calicis patena est totaliter esmailliata esmaillio de plicqua, per quod videtur dies, et est similiter dictus calix esmailliatus esmaillio de plicqua ad extra...* = *Una pulchra mittra argenti deaurati, et a parte anteriori et posteriori perlis de semine munita, et de quolibet latere dicte mittre sunt duo magna esmaillia de plicqua...* = *Unum pulchrum paramentum mappe altaris ad magna et solennica festa... et est dictum paramentum semmatum perlis de semine albis, indis et rubeis, et supra quod paramentum sunt sexdecim magna esmaillia de plicqua et sexaginta quatuor alia parva esmaillia etiam de plicqua, supra que magna esmaillia sunt plures imagines auri... In quibus quidem magnis esmailliis deficiunt que sequuntur : in uno scilicet omnes imagines auri qui ibidem solebant esse; in alio deficit una imago auri integra, et in uno una altera imago integra, etiam excepto tamen capite; item in uno deficit unum caput de dictis imaginibus* (3). »

Voici donc, comme nous le disions, les *émaux d'or* de 1340 devenus *émaux de plique* en 1480.

L'énonciation, portée dans cet inventaire de 1480, des détériorations qu'auraient subies plusieurs de ces émaux de plique, va nous apporter la preuve qu'ils n'étaient autres que des cloisonnés. Ainsi, dans la description en latin des grands émaux de plique à images qui décoraient le riche parement d'autel, nous lisons : « Dans ces émaux manque ce qui suit : dans l'un,
» toutes les images d'or qui s'y trouvaient; dans un autre il manque une
» image d'or tout entière; dans un autre encore, une image, à l'exception
» de la tête; enfin, dans un autre, la tête manque à l'une desdites images. »

Ces dégradations se comprennent parfaitement dans les émaux cloisonnés.

(1) Feuille unique de l'inventaire, lignes 27, 34 et 43.

(2) *Inventarium octavum reliquiarum, jocalium, vasorum, etc. sacre capelle Palatii Regulis Parisius, factum diversis diebus incipientibus sexta Julii, anno millesimo* CCCCmo *octuagesimo.....* Ms. Bibl. imp. Supp. latin., 165^6.

(3) Folios 28, 27 et 26.

ÉMAUX DE PLIQUE. 149

Les minces bandelettes d'or du cloisonnage étant adhérentes à l'émail et n'appartenant pas au fond sur lequel elles sont simplement posées ou légèrement soudées, le moindre choc qui enlève une partie d'émail doit les entraîner forcément. Cet inconvénient ne pourrait avoir lieu, ni pour les émaux champlevés, ni pour les émaux de basse taille, dans lesquels les traits du dessin font partie de la pièce même de métal qui a reçu la matière vitreuse. Un choc peut faire disparaître l'émail, mais non pas le tracé de la figure, puisqu'il est inséparable du fond; il subirait tout au plus une simple déformation; autrement, il faudrait se servir d'un burin, et l'on ne doit pas supposer que des détériorations successives de cette nature (car elles sont plus considérables en 1480 qu'en 1340) se soient effectuées sur des objets conservés avec un soin religieux dans le trésor de la Sainte-Chapelle de Paris.

Quelques monuments qui subsistent encore, étant rapprochés de la description qu'on en trouve dans les inventaires ou chez d'anciens auteurs, vont fournir une nouvelle preuve de la véritable signification du mot *plique*. On conserve dans le cabinet des médailles de la Bibliothèque impériale de Paris un vase en agate taillée à côtes et en forme de gondole, provenant du trésor de Saint-Denis. Il est enrichi d'une bordure en vermeil sur laquelle sont fixées des pierres fines cabochons, accompagnées chacune de quatre petits émaux cloisonnés. Ce vase avait été donné à Suger par Thibault, comte de Blois († 1152), qui le tenait du roi de Sicile (1). Voici comment il est décrit dans l'inventaire de Saint-Denis de 1534, au folio 115 : « Une » navette de pierre d'agathe, goderonnée à dix godrons tant dedans que » dehors, a un petit pied de mesme pierre, garnie sur le bord d'argent » doré... Ledit bord garny de trois saphirs, deux presmes d'esmeraudes, » deux amatistes d'Allemagne, une crisolite et quarante petits esmaulx dap- » plique. » Voilà donc des émaux cloisonnés que nous avons sous les yeux, et qui portent la dénomination d'émaux de *plique*, dans un inventaire du seizième siècle.

Nous trouvons au Louvre la contre-partie. Le *Musée des Souverains* possède un vase de cristal de roche taillé à pointes de diamants, qui est monté en vermeil avec des pierreries et quatre émaux aux armes de France (des fleurs de lis d'or sans nombre sur fond d'azur). Ce vase est d'origine française. Louis VII l'avait reçu en présent d'Éléonore lorsqu'il vint à Bordeaux,

(1) Sugerii, *De rebus in adm. sua gestis*, ap. Duchesne, *Hist. Fr. script.*, t. IV, p. 348, et Félibien, *Hist. de l'abb. de Saint-Denis*, p. 175.

en 1137, pour épouser cette princesse, unique héritière du vaste duché d'Aquitaine. Les jeunes époux donnèrent plus tard ce vase à Suger qui le déposa dans le trésor de l'abbaye de Saint-Denis, après avoir fait graver sur le pied ce distique de sa façon, qui renferme une énigme inexpliquée dans le premier hémistiche du second vers :

> Hoc vas sponsa dedit Aanor regi Ludovico,
> Mitadolus avo, mihi rex, sanctisque Sugerus.

Rien de plus authentique que ces faits, puisque Suger, qui avait accompagné Louis VII en Aquitaine, lors de son mariage, les a rapportés lui-même dans son livre si curieux *De rebus in administratione sua gestis* (1). Eh bien, les quatre émaux aux armes de France, sertis dans des chatons de filigrane et appliqués sur le col du vase, sont exécutés par le procédé du champlevé. Les petites fleurs de lis ont été épargnées sur le métal, et le fond seul, fouillé par le burin, est émaillé d'azur. Maintenant voici la description du vase dans l'inventaire de 1534 : « Un pot de cristal, en façon de martelas, » garny par le haut d'argent doré, à un couvercle aussi d'argent doré. Sur » le bord d'en haut deux jaspes rouges, l'un gravé à une image d'idole et » l'autre d'une teste d'homme, une amatiste, deux grenats, deux saphirs...; » dessous ledit creux quatre esmaulx ronds, semez de fleurs de lys en champ » d'azur, etc. (2). »

Ces émaux existent encore, et nous sommes à même de les apprécier. Or les rédacteurs de l'inventaire, de même que Doublet (3), ne les désignent pas sous le nom d'émaux de plique, ce qu'ils ont fait pour les émaux de la gondole d'agate de la Bibliothèque impériale et pour ceux des croix de Philippe-Auguste et de Charles le Chauve : la raison en est que les émaux du vase d'Éléonore d'Aquitaine sont exécutés par le procédé de la taille d'épargne (4), adopté en France et encore en usage au seizième siècle et au dix-septième, au lieu de l'être par le procédé oriental de la *plicatura* qui avait reçu un nom spécial.

(1) Vas quoque aliud quod instar justæ berilli aut cristalli videtur, cùm in primo itinere Aquitaniæ regina noviter desponsata Domino regi Ludovico dedisset, pro magno amoris munere nobis eam, nos vero sanctis martyribus Dominis nostris ad libandum divinæ mensæ affectuosissimè contulimus. Cujus donationis seriem in eodem vase gemmis auroque ornato, versiculis quibusdam intitulavimus. Apud Duchesne, *Hist. Franc. script.*, t. IV, p. 348.

(2) *Invent. du trésor de Saint-Denis*, déjà cité, fol. 116.

(3) « Semez de fleurs de lys d'or sur champ d'azur. » Doublet, *Hist. de Saint-Denis*, p. 344.

(4) Au surplus, ces émaux champlevés ne sont pas de l'époque de la confection du

Il faut remarquer aussi que dans les comptes et les inventaires du quatorzième et du quinzième siècle, où les pièces d'orfévrerie décrites sont presque toutes enrichies d'émaux, très-peu seulement sont désignées comme ayant des émaux de plique. Ainsi, l'inventaire du duc d'Anjou, qui comprend près de huit cents ouvrages d'orfévrerie dont plus de quatre cents émaillés, n'en offre que trois avec des émaux de plique (1). L'inventaire de Charles V, de 1379, qui devait contenir les anciennes pièces du trésor des rois ses prédécesseurs, en compte davantage, mais ils sont aussi en très-petit nombre. Ces émaux décorent en général des vases d'or, et plutôt des instruments du culte, qui, par leur destination, avaient échappé à la fonte, que des pièces de vaisselle. C'est par exception, et sur quelques pièces isolées, qu'ils sont incrustés dans le métal; ordinairement, au contraire, ils sont semés sur les vases et fixés par des chatons, en compagnie de pierres fines et de perles. On reconnaît donc dans ces émaux de plique tous les caractères des cloisonnés, déterminés par Théophile dans sa *Diversarum artium schedula*. Ces émaux, seuls en usage en France jusqu'au milieu du douzième siècle, furent employés plus rarement au treizième, lorsque les orfévres français se mirent à fabriquer des émaux champlevés sur or et sur argent; au quatorzième, après l'introduction des émaux de basse taille, ils furent entièrement abandonnés. Aussi, dans les inventaires et les comptes du quatorzième siècle (2), lorsqu'on énonce, à la suite de la description d'une pièce, qu'elle a été faite par l'ordre du prince dont on décrit le trésor ou dont on établit les comptes, elle n'est jamais signalée comme étant ornée d'émaux de plique. Ces émaux n'existaient que sur des pièces qui remontaient au moins au siècle précédent. Tout vient donc à l'appui de notre sentiment, et nous sommes fondé à soutenir

vase : Suger n'en parle pas; ils appartiennent au quatorzième siècle, et ont dû remplacer des pierres fines enlevées.

(1) *Inventaire de Louis de France, duc d'Anjou*, dressé vers 1360 ; publié par M. DE LABORDE. *Notice des émaux du Louvre*, 2ᵉ partie. Paris, 1853.

(2) Voir surtout les comptes d'Étienne de Lafontaine, argentier du roi, de 1350 à 1355 (Archives impériales, K. K. 8), où se trouve la mention de payements faits aux orfévres du roi Jean pour pièces d'orfévrerie nouvellement fabriquées par eux. Presque toutes sont émaillées ou semées d'émaux, mais aucun de ces émaux ne reçoit la dénomination d'émail de plique. La seule mention d'émaux de ce genre est consignée dans la description d'un chapeau de Bièvre pour la reine, payé à Kathelot la chapelière (fol. 136), qui ne fabriquait pas d'orfévrerie, mais avait pu conserver de ces anciens émaux cloisonnés exécutés à part, et qui se posaient sur les pièces d'orfévrerie, sur les gants et sur les vêtements, comme on l'a vu plus haut.

Consulter aussi l'*Inventaire de Charles V* déjà cité, aux folios 6, 20, 30 à 35.

que les émaux de plique formaient une classe à part et qu'ils ne pouvaient être autres que des cloisonnés.

Toutefois la dénomination d'émail de plique, ou de plicque (1), se corrompit à la longue, et les scribes ou copistes écrivirent souvent, ainsi que nous l'avons déjà dit, émail de *plite*, de *plistre*, de *plice*, de *pélitre* et même d'*applique*, comme dans le récolement, fait en 1634, de l'inventaire de l'abbaye de Saint-Denis dressé cent ans auparavant. Cette dernière altération du mot a cependant été adoptée par un savant dont les opinions ont un grand poids à nos yeux. C'est à tort, selon lui, que nous avons trouvé dans l'expression d'émail de plique le terme qui servait à désigner les émaux cloisonnés : « Ce terme revient assez souvent, dit-il, pour qu'on en saisisse
» parfaitement la signification, qui est celle d'applique et qui convient à tous
» les genres d'émaux exécutés à part, sertis, enchâssés ou soudés ensuite
» sur la pièce, au lieu d'être pris dans la pièce même et d'être soumis au feu
» avec elle (2). »

Pour combattre cette opinion, il nous suffira de rapporter d'abord certains textes où la désignation de *plique*, de *plite*, ou d'*applique* est donnée à des émaux évidemment incrustés dans l'or même de la pièce ; puis d'autres, où cette qualification n'est pas appliquée à des émaux de basse taille ou champlevés, quoiqu'ils soient exécutés à part, sertis ou posés sur des pièces d'orfévrerie.

Nous citerons en premier lieu ce calice de la Sainte-Chapelle du Palais qui existait déjà dans son trésor en 1340, et que nous trouvons ainsi décrit dans l'inventaire de 1480 : « *Unus pulcher calix multum dives de auro... et est dictus calix esmailliatus esmaillio de plicqua ad extra* (3). » — (Un très-riche calice en or..., et est ledit calice émaillé d'émail de plique par dehors.) Le singulier *esmaillio de plicqua*, employé par le rédacteur de l'inventaire, ne laisse aucun doute sur le sens : le calice n'est pas enrichi de plusieurs émaux exécutés à part, sertis ou soudés dessus ; l'émail de plique en recouvre entièrement la surface extérieure, c'est-à-dire que l'émail et son cloisonnage sont incrustés dans l'or même de la pièce.

Nous avons aussi déjà fait mention de la croix d'or dite du *gril de saint Laurent*, donnée par Charles le Chauve à l'abbaye de Saint-Denis, et qui

(1) On rencontre le mot écrit de ces deux manières dans les textes du quatorzième siècle.
(2) M. DE LABORDE, *Notice des émaux du Louvre*, 1853, p. 12.
(3) *Inventaire de la Sainte-Chapelle de* 1480, fol. 28.

pesait onze marcs. L'une des faces était couverte de pierres fines, mais l'autre était entièrement en émail. La description de l'inventaire en produit la preuve : « Le derrière de ladite croix, en champ d'esmail daplique, est fort » endommagé en plusieurs lieux. » Il n'y a pas d'émaux sertis et rapportés sur cette face de la croix; c'est *le champ* même tout entier qui est en émail de plique (1).

Nous en dirons autant de la croix donnée par Philippe-Auguste à l'abbaye de Saint-Denis, laquelle était « esmaillée par derrière d'esmail d'applicque, » à un crucifix au milieu, les quatre évangélistes, etc. (2). » Elle pesait vingt-quatre marcs d'or.

Dans l'inventaire de la Sainte-Chapelle de 1340, on trouve : « *Due pelves argentee, deaurate, esmaillate* (3) » (Deux bassins d'argent, dorés et émaillés). Dans celui de 1480, ces bassins sont ainsi décrits : « *Due pelves argenti deaurati, in quarum una est quidam biberulus, in fundo quarum plura sunt esmaillia de plica* (4) » (Deux bassins d'argent doré, dont un à biberon, au fond desquels sont plusieurs émaux de plique). Tous les archéologues connaissent ces bassins, toujours par paire, qui servaient, l'un à verser l'eau sur les mains du prêtre, l'autre à la recevoir. L'un des deux était pourvu d'un petit goulot pour épancher l'eau. Ceux qui étaient en or ou en argent ont péri, mais il en reste un très-grand nombre en émail de Limoges; nous en avons parlé plus haut, page 64. Les émaux qui décorent le fond de ces bassins sont incrustés dans le métal et ne forment aucune saillie. Il ne pourrait en être autrement pour des vases destinés à laver les mains et à recevoir un liquide. S'ils avaient été posés au fond des bassins en faisant saillie, les mains se seraient accrochées aux chatons destinés à les fixer. Cela tombe sous le sens, et l'on conçoit parfaitement que les bassins de la Sainte-Chapelle ne pouvaient avoir dans le fond que des émaux incrustés, sans aucune saillie, c'est-à-dire établis à la manière de ceux des bassins de cuivre de Limoges consacrés au même usage et que nous avons encore sous les yeux. Cependant, les émaux incrustés des *pelves* de la Sainte-Chapelle sont désignés sous le nom d'émaux de plique.

Nous soutiendrons la même thèse à l'égard des calices, des coupes et des autres vases à boire dont le fond est émaillé. Les émaux ne formaient cer-

(1) *Inventaire de l'abbaye de Saint-Denis* déjà cité, fol. 70.
(2) *Idem*, fol. 13.
(3) Feuille unique, ligne 36.
(4) Folio 3.

HISTORIQUE DE L'ÉMAILLERIE.

tainement aucune saillie au fond, mais ils étaient nécessairement incrustés dans le métal, faisant corps avec la pièce même. Les émaux en saillie auraient empêché le nettoyage complet de l'intérieur du vase et permis aux liquides de laisser un dépôt dans les cavités de ces saillies, ce que l'Église n'aurait pas toléré pour la fabrication des calices. Cependant, nous trouvons des émaux de plique au fond d'un assez grand nombre de vases à boire : « Couppe d'or toute esmaillée d'esmaulx de plite, à une Annonciation Notre-» Dame au fons dedans (1). — Une couppe à couvescle d'argent doré, gar-» netée dedens, et costée et plumetée par dehors, et dedens deux esmaulx de » plite, pesant deux marcs cinq onces et demie (2). — Un hanap d'or plain » à couvescle; et a, au fond du hanap, un esmail de plite..., pesant iij » marcs vij onces et demie (3). » On remarquera que le poids de ces pièces dénote une assez forte épaisseur, ce qui donnait la faculté de creuser l'intérieur du métal dans l'étendue que devait occuper l'émail, et d'exécuter dans cette partie ainsi fouillée tous les dessins du cloisonnage d'or.

Il y a encore dans les textes du quatorzième et du quinzième siècle plusieurs mentions de pièces entièrement en émail de plique. Par exemple, on lit dans un compte du receveur des finances du comte de Charolais, daté du 31 décembre 1457 : « Pour avoir refait la couverture d'une salière d'or » d'esmail de plistre »; et dans l'inventaire de Charles le Téméraire, duc de Bourgogne : « Ung gobelet d'esmail de plicque, garny d'or... pesant ii m. » vii o. v est. (4). » Il n'existe pas là d'émail exécuté à part, serti, enchâssé ou soudé sur ces deux pièces d'orfévrerie; pièces sont elles-mêmes tout entières en émail de plique, c'est-à-dire en or entièrement incrusté d'émail cloisonné. Nous pourrions multiplier les citations de ce genre; nous en ajouterons une seule, extraite de l'inventaire de Charles V : « Une longe » (longue) seincture sur ung blant tissu, ferrée d'or...; et sont la boucle » et le mordant (l'ardillon) d'esmaulx de plite (5). »

On conçoit que des pierres ou des émaux puissent être sertis sur le corps d'une boucle; mais que l'ardillon, cette pointe de métal attachée à la boucle et qui entre dans un trou préparé *ad hoc* dans le tissu d'une ceinture, reçoive des émaux qui y seraient appliqués en formant saillie, cela est im-

(1) *Inventaire de Charles V*. Ms. cité, fol. 48.
(2) *Inventaire royal de 1418*. Arch. imp. KK. 39, fol. 34.
(3) DE LABORDE, *Notice des émaux du Louvre*, 2ᵉ partie, *Glossaire*, p. 288, citation Z.
(4) DE LABORDE, *Les ducs de Bourgogne*, t. I, n° 1809, et t. II, n° 2364.
(5) *Inventaire de Charles V*, Ms. cité, fol. 243.

ÉMAUX DE PLIQUE.

possible. Le *mordant* de cette boucle était en or incrusté sur toute sa surface d'émaux offrant des dessins dont le tracé était rendu par le procédé du cloisonnage.

Il est donc évident que le mot de *plique*, ajouté à celui d'émail, n'entraîne pas la signification d'un émail fait à part de la pièce qu'il décore, et appliqué, serti ou soudé sur cette pièce.

Montrons maintenant des émaux champlevés ou des émaux de basse taille sertis sur une pièce d'orfévrerie, sans qu'ils soient pour cela qualifiés d'émaux d'applique ou de plique, bien qu'ils se rencontrent dans des textes où ces dénominations sont employées.

Nous pouvons citer de nouveau le vase d'Éléonore d'Aquitaine, qui est au Louvre, et dont les émaux champlevés sont sertis et appliqués sur le col du vase, sans recevoir dans l'inventaire de Saint-Denis, non plus que dans l'histoire de Doublet, la dénomination d'émaux de plicque ou d'applique (1).

L'inventaire de la Sainte-Chapelle, de 1480, mentionne une paire de bassins qui ne figuraient pas dans celui de 1340. Ils sont ainsi décrits : « *Due magne pelves argenti deaurati, in quorum una est gargoulla ad evacuendum aquam, et in quolibet cavum est per intus unum magnum esmaillium in medio in factione Sancte Capelle, circumdatum sex esmailliis mediocribus ad arma Francie et Burgundie, et muniuntur dicte pelves supra bordes sive extremitates ad intus in toto circuitu esmailliis pluribus ad arma predicte Francie et Burgundie...* (2) » (Deux bassins d'argent doré, dont un a une gargouille pour épancher l'eau; à l'intérieur de la cavité de chacun d'eux existe, au milieu, un grand émail reproduisant la Sainte-Chapelle, entouré de six émaux plus petits, aux armes de France et de Bourgogne; lesdits bassins sont garnis intérieurement, tout autour, sur les bords ou extrémités, de beaucoup d'émaux aux armes susdites de France et de Bourgogne). Dans ces bassins, postérieurs à 1340, et qui furent donnés sans doute à la Sainte-Chapelle par Philippe de Valois, durant son mariage avec Jeanne de Bourgogne († 1348), les émaux devaient être champlevés ou de basse taille, puisqu'on n'en faisait pas d'autres à cette époque. Ceux du fond, il est vrai, étaient sans doute incrustés dans le métal et ne faisaient aucune saillie, par la raison émise plus haut; mais quant aux émaux qui décoraient l'extrémité supérieure de la circonférence des bassins, il résulte positivement des termes de la description qu'ils sont posés

(1) Voyez plus haut, page 149.
(2) Ms. cité, fol. 29.

le long du bord : « *Et muniuntur dicte pelves supra bordes sive extremitates in toto circuitu esmailliis pluribus...* » Cependant, ces émaux ne sont pas qualifiés d'émaux de plique ou d'applique. Les saillies des pierres fines ou des émaux n'ont pas le même inconvénient sur les bords que sur le fond, et l'on trouve souvent, en effet, de ces bassins en cuivre, provenant de Limoges, dont les bords sont rehaussés d'émaux en saillie, imitant les pierres fines.

La même observation est à faire pour les émaux posés sur un calice d'or donné à la Sainte-Chapelle par Charles V, et qui ne figure pas dans l'inventaire de 1340. En voici la description, telle que la fournit l'inventaire de 1480 :

« *Unus magnus calix totus de auro cum sua patena .. et habet unum pomellum munitum tribus saphiris et tribus balicis sat grossis et duodecim perlis orientalibus mediocribus et duodecim scutis esmalliatis ad arma Francie; supra pedem cujus sunt duodecim esmallia auri, quorum sex ad arma Francie et sex ad imagines, et est dicta patena munita de uno latere per infra duodecim esmalliis; aliis duodecim esmalliis similibus stantibus supra pedem dicti calicis* (1). » L'inventaire de la Sainte-Chapelle de 1573, où l'on retrouve ce calice, ne laisse aucun doute sur la nature des émaux : « Ung calice d'or, ayant la couppe
» plaine et ronde, et le pied rond, garny sur ledict pied de six grans esmaulx
» et six petis, dont aux six grans sont six appostres, taillez et esmaillez
» de basse taille, et aux six petitz esmaulx sont les armes de France esmail-
» lées d'azur... (2). » Les émaux étaient donc sertis sur le pommeau, en compagnie de pierres fines, et posés sur le pied : *stantibus supra pedem*, et cependant ils ne sont pas dénommés émaux de plique.

Dans l'inventaire de l'abbaye de Saint-Denis, on trouve un calice avec cette description : « Calice et sa plattine, le tout d'argent doré esmaillé de
» basse taille, champ d'azur, chapiteaux et images dessus, par tout le dehors
» d'icelui et de sa plattine..; avec lequel calice a été représenté un couvercle
» servant pour ledit calice, lorsqu'on le veult faire servir de ciboire, sur le-
» quel sont appliquez quatre grands esmaulx en fleurons, où sont représen-
» tés quatre docteurs de l'Église... (3). » Ici les émaux sont appliqués sur le couvercle, et cependant les rédacteurs de l'inventaire ne se servent pas du terme d'émaux d'applique qu'ils ont employé dans plusieurs autres endroits, parce que les émaux de ce calice sont des émaux de basse taille, et non des cloisonnés.

(1) *Inventaire* déjà cité, fol. 29.
(2) *Revue archéol.*, t. V, p. 194.
(3) *Inventaire du trésor de Saint-Denis*. Arch. imp. LL., n° 1327, fol. 139.

Nous croyons donc avoir suffisamment démontré la seconde partie de notre proposition, et nous terminerons par une dernière remarque. On rencontre quelquefois dans les inventaires du quatorzième siècle la mention d'*esmaux de plique à jour*. Nous avons expliqué plus haut, page 43, qu'on devait comprendre par là des émaux transparents montés à jour, et nous avons cité des exemples. Cette expression de *plique à jour* serait un non-sens, si les vocables *émail de plique* avaient signifié émail serti, enchâssé ou soudé sur une pièce d'orfévrerie; car dans cette situation l'émail aurait beau être translucide, on ne verrait pas le jour à travers, et les rédacteurs des vieux inventaires n'auraient point dit en les décrivant : *émaux par où l'on voit le jour*. Le mot plique était donc là très-indépendant de la manière dont l'émail était adapté à la pièce d'orfévrerie, et il ne devait s'entendre que du procédé de fabrication, qui était identique, quant aux moyens de disposer le tracé du dessin, avec celui des émaux de plique ordinaires, c'est-à-dire des cloisonnés.

Cette dissertation touchant la valeur de la dénomination d'émail de plique nous a entraîné bien loin; mais on conçoit facilement l'intérêt qu'il y avait pour l'histoire de l'émaillerie au moyen âge d'établir nettement le vrai sens de cette qualification donnée à certains émaux. Car, maintenant qu'il nous paraît parfaitement démontré que cette dénomination d'émail de plique (avec les variantes d'émail de plite, d'applique ou autres), appartenait, à partir du quatorzième siècle, aux émaux cloisonnés, chaque fois qu'elle se rencontrera dans les anciens textes, on saura que l'émail ainsi qualifié était exécuté par le procédé du cloisonnage. Quand cet émail sera antérieur au onzième siècle, la provenance byzantine pourra en être regardée comme à peu près certaine.

Reprenons maintenant l'historique de l'émaillerie en Occident, au point où nous l'avons laissé.

3° De l'émaillerie incrustée en Allemagne, du onzième au quatorzième siècle.

Nous avons dit que nous n'avions pu découvrir aucune trace de la pratique de l'émaillerie en France, en Allemagne, dans les Flandres et en Angleterre, antérieurement aux dernières années du dixième siècle, et que les anneaux d'or attribués à Ethelwulf, roi de Wessex, et à l'évêque Alhstan (1), étaient

(1) Voyez page 50.

des pièces trop peu importantes pour qu'on y trouvât la preuve de l'existence de la peinture en émail par incrustation avant cette époque. Un orfèvre anglo-saxon, à la vue d'un émail byzantin, a fort bien pu, en effet, chercher à fondre du verre teint dans les cavités creusées au burin sur une bague, sans que cette œuvre individuelle et isolée ait conduit immédiatement à la connaissance des procédés de l'émaillerie et à leur adoption dans l'ornementation des métaux. Nous trouvons ailleurs les causes probables de la renaissance de cet art en Occident.

Le mariage d'Othon II, fils d'Othon le Grand, avec la princesse Théophanie, fille de l'empereur Romain le Jeune, en 972, eut certainement pour conséquence immédiate de faire pénétrer en Allemagne les productions artistiques les plus précieuses de l'empire d'Orient. L'empereur Zimiscès avait pris à cœur d'effacer dans l'esprit d'Othon le Grand le ressentiment qui animait ce prince contre les Grecs, par suite de l'insigne perfidie de l'empereur Nicéphore Phocas, son prédécesseur, à l'occasion même de ce mariage projeté depuis longtemps (1). Après des négociations entamées à sa demande, Zimiscès envoya donc la princesse à Rome, accompagnée d'un brillant cortége. La dot de Théophanie se composait de beaucoup d'or et de bijoux magnifiques (2). A ce moment, l'art de l'émaillerie étant parvenu au plus haut degré de perfection à Constantinople, il est présumable que les pièces d'orfévrerie émaillée ne furent pas oubliées et qu'elles se trouvèrent en grand nombre dans le trésor de la princesse grecque. Othon II mourut après huit ans de règne, laissant un fils âgé de trois ans. La princesse Théophanie, chargée de la tutelle du jeune empereur, déploya beaucoup d'habileté dans son gouvernement, et fut par ses vertus l'honneur de l'empire d'Allemagne. Elle mourut à Cologne en 990. Une princesse aussi éclairée, petite-fille de Constantin Porphyrogénète, et élevée dans une cour fastueuse où les arts étaient en honneur à ce point que l'empereur lui-même les cultivait, n'avait pas manqué d'attirer des artistes grecs, qui passaient alors à juste titre pour les plus habiles en tous genres. Une croix en or émaillé, qui existe encore à Essen, diocèse de Cologne, en est la preuve incontestable. Cette croix,

(1) Othon le Grand avait demandé pour son jeune fils la main de Théophanie. Nicéphore feignit d'y consentir et annonça à Othon que la princesse allait partir pour la Calabre. Othon envoie une brillante ambassade pour la recevoir. A peine arrivés au lieu du rendez-vous, les seigneurs allemands tombent dans une embuscade. Les uns sont massacrés, les autres pris et conduits à Constantinople. SIGEBERTI *Chronica*, ap. PERTZ, *Mon. German. hist.*, t. VIII, p. 351.

(2) BENEDICTI *Chronicon*, ap. PERTZ, *Mon. Germ. hist.*, t. V, p. 718.

exécutée par le procédé grec du cloisonnage, porte une inscription qui en atteste l'origine : « DEDIT REGALI GENERE NOBILISSIMA THEOPHANO. » Nous n'avons pas vu ce bijou, mais nous en connaissons un charmant dessin fait par le R. P. Arthur Martin. Les traits du cloisonnage d'or reproduisent de délicieux enroulements. « Les émaux, nous écrivait le savant archéologue, sont d'une
» finesse de dessin, d'une beauté de pâte, d'un éclat de couleur à faire pâlir
» les plus belles œuvres du douzième siècle. » A l'époque des Othon, les orfèvres allemands n'avaient pu encore atteindre à une telle perfection, et la croix de Théophanie doit être l'œuvre d'un émailleur grec.

L'appel d'artistes grecs à sa cour dénote que cette princesse s'efforça de donner de nobles encouragements à la pratique des différents arts dans l'étendue de son empire. Le choix qu'elle fit de l'abbé Bernward, depuis évêque d'Hildesheim (992 † 1022), pour précepteur du jeune Othon III son fils, en est une nouvelle preuve.

Saint Bernward, issu d'une riche et illustre famille, était non-seulement un amateur passionné des arts, mais encore un artiste distingué. Architecte, peintre, sculpteur, mosaïste, orfèvre, il cultivait toutes les branches des arts libéraux et industriels (1). La religion a toujours exercé la plus puissante influence sur les arts; aussi, à cette époque de piété vive et sincère, l'orfèvrerie, qui produit les vases sacrés et les principaux ustensiles du mobilier religieux, était-elle surtout en honneur. Saint Bernward s'y adonna particulièrement, et ne négligea rien de ce qui pouvait contribuer à en développer les progrès.

Il avait établi dans son palais des ateliers où de nombreux ouvriers travaillaient les métaux pour différents usages; il les visitait tous les jours, examinant et corrigeant l'ouvrage de chacun (2). Bernward avait en outre réuni de jeunes artistes qu'il menait avec lui à la cour, ou qu'il faisait voyager pour qu'ils étudiassent ce qui se faisait de mieux en orfèvrerie. Il fabriqua lui-même de très-belles pièces auxquelles il donnait toute l'élégance que son imagination lui permettait d'y apporter, sans négliger pour cela les in-

(1) Quanquam vivacissimo igne animi et in omni liberali scientia deflagraret, nihilominus tamen in levioribus artibus quas mechanicas vocant studium impertivit. In scribendo vero apprime enituit, picturam etiam limate exercuit. Fabrili quoque scientia et arte clusoria (la sertissure des pierres fines) omnique structura mirifice excelluit, ut in plerisque ædificiis, quæ pompatico decore composuit, post quoque claruit. TANGMARUS, *Vita sancti Bernwardi*, ap. LEIBNITZ, *Sript. rerum Brunsvicensium*. Hanovræ, 1707. P. 422.

(2) Inde officinas ubi diversi usus metalla fiebant, circumiens, singulorum opera librabat. TANGMARUS, ap. LEIBNITZ, p. 443.

ventions des autres artistes; et pour parvenir à la perfection qu'il ambitionnait, il ne manquait pas d'étudier avec soin tout ce qu'il pouvait y avoir de remarquable dans les vases envoyés en présent à l'empereur, soit de l'Orient, soit des différentes contrées de l'Europe (1). Tangmar, prêtre de l'église d'Hildesheim, à qui nous devons ces intéressants détails sur la vie de son évêque, mentionne quelques-unes des plus belles pièces émanées de lui, sans indiquer qu'elles fussent enrichies d'émaux. Comme le but de cet écrivain n'était pas d'en faire la description, il a pu omettre cette particularité; mais en réunissant la peinture, la métallurgie et la sertissure des pierres fines, comme travail collectif auquel Bernward se livrait avec ardeur, l'historien ne semble-t-il pas indiquer suffisamment que l'orfévrerie du saint évêque devait être enrichie de peintures. En tous cas, si saint Bernward n'a pas exercé lui-même l'émaillerie, on peut être certain, à en juger par le zèle qu'il mit à faire profiter son pays des procédés artistiques des nations étrangères, qu'elle a été très-sérieusement étudiée sous sa direction. Ne doit-on pas dès lors reporter à ce digne prélat l'honneur d'en avoir introduit la pratique en Allemagne ?

Les premiers émaux que nous ayons à signaler dans ce pays ont été exécutés en effet de son temps. Nous avons parlé plus haut de la croix en or émaillé fabriquée par ordre de l'impératrice Théophanie, et qui doit provenir d'un artiste grec; mais d'autres pièces de l'époque de saint Bernward, qui subsistent encore en Allemagne, semblent prouver que peu de temps après la mort de cette princesse les orfévres allemands commencèrent à pratiquer ce genre d'émaillerie, dont les artistes byzantins venus à sa suite avaient importé les procédés. Parmi les plus belles et les plus curieuses, il faut ranger les deux couvertures de manuscrits de la bibliothèque royale de Munich, faites par ordre de l'empereur Henri II (1002 † 1024.) Nous avons donné, page 32, la description de ces deux pièces, qui sont enrichies d'émaux cloisonnés. Les douze plaques qui reproduisent Jésus et les onze apôtres, dans la couverture de l'évangéliaire (Ms. n° 57), sont évidemment encore l'œuvre d'un artiste grec. Les traits du cloisonnage très-fins et très-

1) Picturam vero et fabrilem atque elusoriam artem et quidquid elegantius in hujus modi arte excogitari vel ab aliquo investigari poterat, nunquam neglegtum patiebatur; adeo ut ex transmarinis et schotticis vasis, quæ regali majestati singulari dono deferebantur, quicquam rarum vel eximium reperiret, incultum transire non sineret; ingeniosos namque pueros et eximiæ indolis secum vel ad curtes ducebat, vel quocunque longius commeabat; quos, quidquid dignius in illa arte occurrebat, ad exercitium impellebat. TANGMARUS, ap. LEIBNITZ, p 444.

multipliés, le ton doux des émaux, les inscriptions qui accompagnent les figures, la bénédiction donnée par Jésus et plusieurs des apôtres, à la manière grecque, ne laissent aucun doute à cet égard. Dans les médaillons circulaires placés aux quatre angles, les traits d'or du cloisonnage, dont la pose présente une grande difficulté dans ce genre d'émaillerie, sont plus espacés et un peu plus épais que dans les figures de Jésus et des apôtres; les émaux, surtout, diffèrent par un ton éclatant et tant soit peu criard. Enfin ces médaillons sont entourés d'inscriptions latines. Comme elles sont disposées sur un listel d'or qui borde les émaux, il se pourrait faire qu'elles eussent été gravées en Allemagne, autour d'émaux grecs, aussi n'entrent-elles pour rien dans nos considérations sur l'origine de ces émaux; mais c'est dans les différences que nous venons d'indiquer que se révèlent, à notre avis, la main du maître dans les émaux qui représentent le Christ et les apôtres, et celle de l'élève dans les émaux des médaillons. Les premiers proviennent de Constantinople, les autres doivent avoir été faits en Allemagne.

Dans la riche boîte qui renferme un évangéliaire du onzième siècle (Ms. n° 54), la diversité des deux sortes d'émaux est beaucoup plus sensible. Au centre du plat supérieur de cette couverture, se trouve la figure du Christ, exécutée au repoussé sur une feuille d'or; il est assis, bénissant de la main droite à la manière latine, et tenant de la gauche le livre des Évangiles. Rien de byzantin dans cette figure qui appartient bien certainement à l'art allemand. Le livre et le nimbe du Christ sont cependant rendus en émail cloisonné sur le fond même de la feuille d'or. La bordure du tableau, chargée de pierres fines, contient au centre, à droite et à gauche du Christ, deux médaillons circulaires, en émail : dans l'un, on voit Jésus, bénissant à la manière latine; dans l'autre, la Vierge, avec cette inscription en caractères romains : *Ave, Maria, gratia plena.* Le travail de ces émaux est beaucoup moins fin que celui des émaux grecs. Bien que le dessus de la boîte ait reçu une décoration complète par cette bordure, on a appliqué sur le champ du fond d'or, comme pour établir une comparaison à l'appui de notre opinion, quelques petits émaux carrés reproduisant des animaux dont l'exécution très-délicate ne peut appartenir qu'aux artistes byzantins.

Les textes nous viennent aussi en aide pour démontrer que l'émaillerie était pratiquée en Allemagne sous Henri II. Si le saint empereur avait été obligé de tirer de Constantinople l'orfévrerie émaillée que renfermait son trésor, il en aurait été moins libéral, et nous le voyons non-seulement donner des pièces enrichies d'émaux aux églises de son empire, mais encore en porter en Italie, où l'on n'en fabriquait pas à cette époque.

En 1015, Dithmar (ou Thietmar), évêque de Mersebourg, ayant reconstruit son église, Henri lui fit présent des vases sacrés, des livres et des ornements nécessaires au service du culte, parmi lesquels figurait un évangéliaire dont la couverture, à l'instar de celles qui existent encore à Munich, était revêtue d'or, de pierres précieuses et d'émaux, *electro decoratum* (1). En 1022, après avoir arrêté les envahissements des Grecs dans l'Italie méridionale, ce prince vint passer plusieurs jours avec le pape Benoît VIII à l'abbaye du mont Cassin, et comme il avait une profonde vénération pour saint Benoît, auquel il attribuait la guérison d'une maladie douloureuse qu'il avait eue, il déposa en partant de riches dons sur l'autel dédié au saint protecteur. Au nombre de ces objets, dont Léon d'Ostie a donné l'énumération dans son Histoire du Mont-Cassin, était un calice d'or, enrichi de pierres fines, de perles et de très-beaux émaux (2).

Une fois que les procédés de la peinture en émail incrusté eurent été connus et mis en pratique en Allemagne, ce mode si splendide de décoration dut être fréquemment appliqué à l'orfévrerie. Nous retrouvons encore au onzième siècle, dans le célèbre monastère de Saint-Gall, un grand calice en émail, d'un travail admirable, *calicem ex electri miro opere fabrefactum* (3).

Comme on le voit, l'Allemagne se servait, pour désigner les émaux, du mot grec *electrum*, dénomination qui suffit à démontrer quels étaient les maîtres des orfévres allemands dans l'art de l'émaillerie.

Les émaux cloisonnés sur or exigeaient des plaques de métal assez

(1) Dedit hic imperator nobis.... scilicet tria plenaria, unum de auro...., tertium de auro, electro et preciosissimis gemmis artificiose decoratum, quod optimum est. *Vita Ditmari, ex cod. ms. cujusdam chronici antistitum Merseburgensium*, ap. LEIBNITZ, *Script. rerum Bruns.*, p. 427.

(2) Calicem aureum, cum patena sua gemmis, et margaritis, ac smaltis optimis adornatum. LEO OSTIENSIS, *Chr. Mon. Cas.*, p. 250.

(3) *Casuum sancti Galli continuatio* II^a, apud PERTZ, t. II, p. 157. Nous trouvons cette citation dans l'énumération des vases sacrés que les moines de Saint-Gall furent obligés, en 1076, de sacrifier aux exigences de Berthol de Zaringen. Cette continuation de la chronique du monastère de Saint-Gall est écrite par un moine qui a vécu au douzième siècle, et comprend les événements des années 972 à 1203. Les deux premières parties des chroniques de ce monastère, rédigées par Ratpertus, à la fin du neuvième siècle, et par Ekkehard, au commencement du onzième, ne font aucune mention d'orfévrerie émaillée, bien que ces deux écrivains aient souvent parlé de l'orfévrerie de ce riche monastère. Ekkehard a conduit son histoire jusqu'à l'année 970. Le calice d'or émaillé dont parle l'anonyme devait avoir été acquis postérieurement à cette époque, et il y a lieu de supposer qu'il était un don de l'empereur Henri II, protecteur de ce monastère. Ce prince avait emmené avec lui, dans son expédition de l'année 1021 en Italie, l'abbé de Saint-Gall, Burchard II, qui y mourut. *Casuum sancti Galli continuatio* II^a, ap. PERTZ, t. II, p. 155.

épaisses, ce qui limitait leur emploi à un petit nombre de vases, soit pour le service des riches églises, soit pour l'usage des grands seigneurs. Un autre obstacle encore, c'était, pour des mains peu exercées à ce genre de travail, la difficulté de rendre les sujets par des bandelettes de métal contournées au gré du dessin. Ces motifs engagèrent sans doute les orfévres allemands à se servir du cuivre au lieu d'employer uniquement l'or ou l'argent, comme le faisaient ordinairement les Grecs; le peu de valeur de ce métal permettant de donner plus d'épaisseur aux traits, on imagina de creuser la plaque dans toutes les parties qui devaient recevoir l'émail, en épargnant le tracé du dessin, de manière qu'il ne cessât pas de faire corps avec le fond, et qu'il n'éprouvât aucun dérangement lors de la fusion des émaux. On convertit, en un mot, les émaux cloisonnés des Grecs en émaux champlevés.

La pièce émaillée de cette façon, que nous puissions citer comme la plus ancienne, est un reliquaire en forme de coffret, conservé à Siegburg, diocèse de Cologne. Le riche portefeuille du R. P. Arthur Martin en renferme un dessin qu'il a fait lui-même. Rien de mieux entendu et de plus compliqué que la composition des scènes qui se déploient sur le plat du couvercle dont la dimension est environ de vingt-six centimètres sur vingt. Toutes les figures, rendues par une fine gravure niellée d'émail foncé, ressortent sur un fond d'émail d'un ton indécis qui témoigne de l'état d'enfance où l'art de l'émailleur se trouvait alors en Allemagne. Le savant archéologue croit apercevoir dans le dessin de ces figures de curieuses analogies avec les illustrations à la plume d'un manuscrit de l'art saxon appartenant au *British Museum* dont les *Mélanges d'archéologie* (t. I, pl. 45) ont reproduit quelques specimen (1), et il pense qu'on peut faire remonter au dixième siècle l'exécution de ce coffret.

Un autre coffret émaillé qui appartient au commencement du onzième siècle, époque à laquelle saint Bernward occupait le siége d'Hildesheim, existe dans le cabinet de l'évêque de cette ville. Les figures en pied des apôtres occupent les quatre faces verticales de ce petit meuble. Ces figures, gravées sur le métal, se détachent sur un fond d'émail. Bien que le travail en soit fin et soigné,

(1) Ce manuscrit, selon le catalogue du *British Museum*, aurait été écrit vers le temps du roi Edgar († 975). Le R. P. Cahier, qui a donné, dans le tome I⁺ des *Mélanges d'archéologie*, une dissertation sur les illustrations dont il est enrichi, pencherait à en placer l'exécution entre 860 et 1010. Cette appréciation est bien large; au surplus, l'auteur du coffret a pu s'inspirer de dessins antérieurs à lui.

le R. P. Arthur Martin, à qui nous devons encore ce renseignement, a remarqué qu'elles ont toute la gaucherie et toute la rudesse de celles qui décorent une crosse en orfévrerie attribuée à saint Bernward, et conservée dans le trésor de l'église d'Hildesheim (1). Nous avons cité plus haut, page 54, un certain nombre de pièces en émail champlevé du onzième et du douzième siècle. Le coffret reliquaire de la collection du prince Soltykoff accuse évidemment le onzième siècle; quant à l'autel portatif de Bamberg, il serait aussi du commencement de ce siècle, si l'on en croyait la tradition qui le signale comme un don de l'empereur Henri II; mais aucun document ne vient à l'appui, et le style des figures qui ornent les faces verticales, ainsi que la finesse des émaux, dénote une époque bien postérieure. Cependant on reconnaît encore dans les figures de séraphins, émaillées en plein sur le couvercle, une certaine influence de l'école grecque.

Voilà les seuls documents écrits et les seuls monuments à notre connaissance qui, jusqu'à ce jour, peuvent servir à déterminer l'époque de l'introduction de la pratique de l'émaillerie en Allemagne; rien ne tend à lui assigner une date antérieure au mariage de Théophanie avec Othon II. On peut donc regarder comme certain que l'Allemagne en est redevable aux artistes grecs qui accompagnèrent cette princesse ou à ceux qu'elle appela ensuite auprès d'elle.

Il est probable que, dans l'origine, les orfévres allemands suivirent uniquement les errements de ceux-ci, et qu'ils ne fabriquèrent d'abord que des cloisonnés sur or et sur argent, tels que la croix d'Essen qui porte le nom de Théophanie. Ce n'est que plus tard, dans le but d'aller plus vite en besogne et de fournir des objets d'une plus grande solidité, pour un prix modique, qu'on aura remis en pratique l'ancien procédé gaulois du champlevé.

Le monument de l'émaillerie champlevée, déjà signalé comme le plus ancien, le coffret de Siegburg, peut remonter au temps des Othon; mais ceux qui prendraient date après ce coffret ne sont que du commencement du onzième siècle; il est donc permis, sans crainte d'une trop grave erreur, de fixer à la fin du dixième siècle, ou aux premières années du onzième, la mise en pratique de l'émaillerie champlevée chez les Allemands.

C'est bien certainement dans les provinces de l'ancien royaume de la Lotharingie que cette brillante industrie a pris naissance. Les monuments assez nombreux qui en subsistent sont répandus dans les églises des provinces rhénanes, et l'inscription : *Eilbertus Coloniensis me fecit*, gravée sur l'autel-

(1) On en verra la gravure, d'après un dessin du R. P. Martin, dans les *Mélanges d'archéologie*, t. IV, p. 216.

reliquaire conservé dans le trésor de l'église royale de Hanovre (1), autorise la conjecture qui place à Cologne le centre de la fabrication des émaux. On se rappelle d'ailleurs que l'impératrice Théophanie avait fixé en dernier lieu sa résidence dans cette ville. Les artistes grecs, ses compatriotes, avaient dû l'y suivre et s'y établir.

Quoi qu'il en soit, il n'est pas douteux que, dès le commencement du douzième siècle, les orfévres émailleurs rhénans s'étaient acquis une grande réputation, puisque Suger en appela un certain nombre à l'abbaye de Saint-Denis, vers 1144, pour y exécuter divers travaux, notamment une colonne destinée à supporter une croix, et sur laquelle étaient reproduites en émail plusieurs histoires de l'Ancien et du Nouveau Testament (2). Nous nous occuperons plus loin de ce fait important et des conséquences qu'on doit en tirer.

Le style et les procédés d'exécution qui sont propres aux orfévres émailleurs allemands, jusque vers la fin de la première moitié du douzième siècle, dénotent souvent encore que les Grecs ont été leurs maîtres. Ainsi dans le travail d'Eilbertus de Cologne on reconnaît un artiste qui s'inspire des types byzantins. Bien que ses figures n'aient pas les formes sveltes que leur aurait données un artiste grec, et que les têtes soient trop fortes, on voit qu'il a pris des dessins byzantins pour modèles. La manière d'asseoir les personnages et de draper les vêtements, ainsi qu'une foule de détails, se retrouve dans les miniatures des manuscrits grecs du neuvième, du dixième et du onzième siècle. Eilbertus a copié jusqu'à la bénédiction grecque, deux fois répétée dans ce travail essentiellement allemand (3). On trouve aussi dans cet ouvrage, comme dans plusieurs reliquaires de la collection du prince Soltykoff, qui sont de différentes époques du douzième siècle, quelques détails d'ornementation rendus encore par le procédé du cloisonnage mobile des Byzantins (4).

Mais en général, après la première moitié du douzième siècle, les orfévres émailleurs allemands cessent d'imiter les productions byzantines, et adoptent un style qui leur est propre. Les monuments émaillés qui sont postérieurs à cette époque et que nous allons examiner en fournissent la preuve.

Jusqu'au commencement du douzième siècle, les reliques étaient renfermées dans des croix, des triptyques ou des coffrets; mais à partir de cette

(1) Voyez la description de ce monument, p. 51.
(2) SUGERII *Lib. de reb. in admin. sua gestis*, ap. DUCHESNE, t. IV, p. 345.
(3) M. VOGELL, *Kunstarbeiten aus Niedersachsens Vorzeit*, herausgegeben zu Hanover, a donné trois planches de l'autel-reliquaire d'Eilbertus.
(4) Voyez plus haut, page 52, la description de ces monuments.

époque on adopta pour les reliquaires, en Occident, la forme d'une tombe à couvercle prismatique. C'est celle de la châsse qui renferme les restes de Charlemagne, et que l'on conserve dans la sacristie du dôme d'Aix-la-Chapelle. Le coffre est orné dans sa hauteur d'arcades plein cintre, portées par des colonnettes accouplées, et son toit, à deux versants, se divise en larges encadrements carrés. L'origine allemande de ce monument est incontestable, et l'histoire indique la date de sa confection. L'empereur Frédéric Ier, ayant obtenu de l'antipape Pascal III la canonisation de Charlemagne, ouvrit le tombeau de ce prince, en 1166, et en retira les restes, afin de les offrir à la vénération des peuples. Plusieurs des ossements furent mis à part dans des reliquaires; mais le corps resta déposé dans une grande châsse exécutée à cette occasion; c'est précisément celle dont nous parlons (1). L'émail, incrusté par le procédé du champlevé, brille dans les colonnettes, dans les arcades plein cintre faites d'une seule pièce, dans toutes les parties, en un mot, de ce riche monument. Les sujets épargnés sur le cuivre et finement gravés n'ont rien conservé de l'art grec; ils appartiennent entièrement par le style à l'art allemand. Quant aux émaux, la perfection avec laquelle ils sont traités, prouve que l'art de l'émaillerie était depuis longtemps pratiqué en Allemagne.

De la même époque, nous avons encore le reliquaire du Louvre en argent doré, qui renfermait un bras de Charlemagne, ainsi que le constate cette inscription gravée à l'intérieur sur une plaque d'argent, en lettres majuscules: BRACHIUM SCI Z GLORIOSISSIMI IMPERATORIS KAROLI. Ce reliquaire fut certainement fait lors de l'ouverture du tombeau. Les figures en buste qui y sont reproduites ne peuvent laisser aucun doute à cet égard, non plus que sur l'origine allemande de cette pièce d'orfévrerie. Ces figures, exécutées au repoussé, sont celles de Louis le Pieux, fils de Charlemagne; d'Othon III, qui le premier ouvrit le tombeau du grand empereur; de Frédéric, duc de Souabe, père de Frédéric Barberousse; de Conrad, roi des Romains, oncle et prédécesseur de Barberousse; de Béatrix, sa femme; enfin de Frédéric Ier lui-même, tenant le sceptre et le globe. Conrad III, n'ayant point reçu l'onction du sacre, ne prenait pas dans ses chartes le titre d'empereur; il ne dérogeait à cette coutume qu'avec les empereurs d'Orient : « Ici, comme dans les chartes », dit M. de Longpérier dans la description qu'il a donnée de ce reliquaire, « Conrad ne reçoit que le titre de roi, et cette circonstance prouve surabon-
» damment que ce reliquaire est de travail allemand. S'il eût été fabriqué à

(1) *Art de vérifier les dates*, édition de 1787, t. III, p. 270. Voyez plus haut, p. 55.

» Constantinople, il est à croire que Conrad y eût été qualifié empereur, titre
» sous lequel il était connu par les Grecs (1) ». Le R. P. Arthur Martin, qui
assistait à l'ouverture de la châsse de Charlemagne, à Aix, assure « qu'elle
» renfermait un corps auquel il ne manquait, à peu de chose près, que les
» grands ossements (2) ».

Tous ces bustes de souverains, ainsi que ceux de la Vierge et des anges, placés sur le corps du reliquaire, sont surmontés d'arcades dont les tympans offrent des fleurons en émail champlevé d'un charmant dessin et d'une grande finesse d'exécution.

La châsse des rois mages, qui existe dans la cathédrale de Cologne, doit avoir été faite peu de temps après. Frédéric Barberousse, s'étant emparé de Milan, enleva les reliques des trois rois mages, et les donna à Réginald de Dassel, archevêque de Cologne et archichancelier de l'empire en Italie. Réginald mourut en 1167 et légua ces reliques à son église (3). Le premier soin de son successeur, Philippe de Heinsberg, fut de les renfermer dans une châsse. Ce monument, d'un mètre quatre-vingts centimètres de long, environ, sur un mètre de large à la base, est une pièce d'orfévrerie fort importante; on en verra la description dans l'historique que nous retracerons de cet art; nous n'avons à nous occuper ici que des émaux (4). Toutes les faces de la châsse en sont décorées. Les deux grands côtés présentent des arcades plein cintre et des arcades trilobées, d'une seule pièce de métal en émail champlevé. Les colonnettes qui soutiennent les arcades sont également incrustées d'émail. Dans les petits côtés, au contraire, les émaux sont traités sur or par le procédé du cloisonnage; ils bordent toutes les parties architecturales, alternant avec de petits listels d'or chargés de pierres fines. On voit que les orfévres allemands, tout en pratiquant l'émaillerie champlevée, n'avaient pas oublié les procédés d'exécution des Grecs leurs maîtres, et qu'ils avaient continué à enrichir d'émaux cloisonnés les métaux précieux. Ceux de la châsse des rois mages sont disposés suivant les instructions de Théophile, qui, dans sa *Diversarum artium Schedula*, prescrit de faire alterner les émaux avec les pierres fines (5). Quant aux rinceaux épargnés sur le métal, et qui se détachent sur un fond d'émail incrusté dans les parties

(1) *Revue archéologique*, t. I, p. 526.
(2) *Le Cabinet de l'amateur*, t. II, p. 467, et *Revue archéologique*, t. II, p. 252.
(3) Auberti Miræi *Opera diplomatica*. Bruxelles, 1723. T. II, p. 1184.
(4) Voyez p. 36 et 55.
(5) Lib. III, cap. LII.

champlevées, ils sont d'un style ravissant, et présentent des dessins d'une variété infinie. Le travail en est de la plus exquise délicatesse (1).

Nous avons donné plus haut la description des émaux cloisonnés qui ornent la châsse de Notre-Dame, à Aix-la-Chapelle (2). Cette magnifique pièce d'orfévrerie fut exécutée par l'ordre de Frédéric II (1212 † 1250); elle est mentionnée dans un édit de cet empereur, daté de l'an 1220 (3), et a dû être terminée peu après. Nous voici donc arrivés en plein treizième siècle; aussi, comme nous l'avons fait remarquer, l'art byzantin ne laisse aucune trace dans ce monument. Bien que les émaux soient tous cloisonnés suivant le système des Grecs, la manière dont ils sont traités annonce un artiste qui suit une tout autre voie. C'est à l'aide de la règle et du compas qu'il exécute les délicieux motifs que son imagination lui suggère; il a renoncé à l'élégante incorrection de ses maîtres, et néanmoins ses conceptions offrent tant de diversité, elles sont réalisées avec tant de finesse, qu'il ne les fait pas regretter.

L'art de l'émaillerie, grâce à l'excellente direction qui lui avait été imprimée, prit un brillant essor en Allemagne; les orfévres rhénans continuèrent à produire simultanément des émaux cloisonnés et des émaux en taille d'épargne, jusqu'au moment où l'introduction de l'émaillerie translucide sur ciselure en relief, inventée par les Italiens à la fin du treizième siècle, eut fait abandonner dans l'orfévrerie les deux sortes d'émaux incrustés.

Voyons maintenant quelles furent les destinées de l'émaillerie par incrustation, en France et en Angleterre.

4° De l'émaillerie incrustée, appliquée à l'orfévrerie, en France et en Angleterre.

Nous possédons sur l'orfévrerie, en France, au onzième siècle et pendant les deux premiers tiers du douzième, des documents encore plus nombreux que ceux que nous avons obtenus relativement aux productions de cet art durant les siècles précédents, et cependant nous n'avons pu y découvrir le moindre indice de la pratique de l'émaillerie durant cette longue

(1) *Mélanges d'archéologie*, t. I, pl. 1 à 9.
(2) Page 34.
(3) Cet édit est rapporté par le R. P. Arthur Martin, dans la description qu'il a donnée de cette châsse, avec de fort belles planches. *Mélanges d'archéologie*, t. I, p. 12.

suite d'années. On pourra être convaincu, en lisant l'aperçu que nous nous proposons de publier sur l'histoire de l'orfévrerie, que si l'émaillerie avait été usitée alors, nous en aurions trouvé la trace. Pour le moment, nous nous bornerons à rappeler quelques documents fort concluants du commencement, du milieu et de la fin de cette période.

Le roi Robert, qui régna de 996 à 1031, fut un digne émule de l'empereur Henri. L'historien Raoul Glaber (1) et le moine Helgaud, biographe de ce prince (2), tous deux ses contemporains, sont souvent entrés dans des détails assez minutieux sur l'orfévrerie dont il dota les diverses églises édifiées par lui, et sur le riche mobilier qu'il possédait. Helgaud a donné le catalogue des objets dont sa chapelle se composait : l'or, l'argent, l'ivoire, les pierres fines y figurent; mais il n'y est nullement question des émaux. Le chroniqueur aurait-il passé sous silence cette splendide ornementation de l'orfévrerie, lorsqu'il va jusqu'à parler d'un onyx qui décorait un autel d'or ?

Vers la fin du onzième siècle, Jean de Garlande a publié un Dictionnaire des arts et métiers. Ce lexicographe cite les orfévres (*aurifabri*), et les fabricants de vases (*scypharii*); il indique les ouvrages qui sortaient de la main de ces divers artisans en orfévrerie; mais dans ce catalogue des productions artistiques et industrielles de l'époque (3), il ne fait aucune mention ni des émaux ni des émailleurs.

Nous avons un document non moins décisif à relater pour la fin de la période dont nous nous occupons.

Le règne de Louis le Gros (1108 † 1137) fut à peu près de la même durée, au commencement du douzième siècle, que celui de Robert, au commencement du onzième. Ce prince affectionnait particulièrement l'abbaye de Saint-Denis, où il avait été élevé. Quelques instants avant sa mort, il envoya sa précieuse chapelle au trésor de cette abbaye. L'abbé Suger, dans la vie qu'il a écrite de ce pieux monarque (4), énumère les principales pièces qui en faisaient partie : le livre des évangiles, le calice, l'encensoir, les candélabres, tout cela en or et d'un poids considérable, resplendissait de l'éclat des pierres fines; quant aux émaux, il n'en est dit mot.

Nous voici donc arrivés à l'époque de Suger, ministre de Louis le Gros et de

(1) Apud Duchesne, *Hist. Franc. script.*, t. IV, p. 1, et ap. Pertz, *Mon. Germ. hist.*, t. IX, p. 48.
(2) Apud Duchesne, *Hist. Franc. script.*, t. IV, p. 59.
(3) Publié par M. Giraut, Paris, 1837, p. 580.
(4) Sugerius, *Vita Ludovici VI*, ap. Duchesne, *Hist. Franc. script.*, t. IV, p. 320.

Louis VII, qui gouverna l'abbaye de Saint-Denis depuis l'année 1123 jusqu'à sa mort, qui arriva en 1152. Suger fut, comme on le sait, un sincère ami des arts; il reconstruisit son église, et la décora magnifiquement. Il fit restaurer toutes les pièces du trésor, endommagées par le temps, et l'enrichit de nouveaux objets. Cet homme célèbre a laissé un écrit très-curieux sur les actes de son administration (1). Dans cet ouvrage sont consignés des détails très-intéressants sur les pièces d'orfévrerie qu'il fit faire pour le trésor de l'église, et sur celles qu'il y déposa après les avoir reçues en présent. On possède encore quelques-unes de ces pièces, et nous avons dans l'inventaire de l'abbaye de Saint-Denis de 1534 une description scrupuleuse de celles qui existaient alors, mais qui ont disparu depuis. A l'aide de ces documents, nous pouvons donc savoir à quoi nous en tenir sur l'existence de la pratique de l'émaillerie en France, au temps de Suger, c'est-à-dire pendant le second quart du douzième siècle.

Commençons par examiner les pièces qui subsistent. Elles sont au nombre de trois. La première est conservée au cabinet des médailles de la bibliothèque impériale; c'est le vase d'agate en forme de gondole, dont nous avons donné la description, page 37. Les émaux qui en décorent la bordure sont des cloisonnés. Félibien reconnaît dans ce vase celui que Suger tenait du comte de Blois, à qui le roi de Sicile l'avait envoyé (2). L'origine orientale ou italienne de cette pièce serait, par cela même, suffisamment prouvée. Le mode d'exécution des émaux établit d'ailleurs qu'ils sont étrangers à la France. La seconde pièce est un vase de porphyre, que possède le musée du Louvre. La monture, en argent doré, reproduit un aigle dont la tête forme le col du vase, les ailes simulent les anses. Cette monture, que Suger fit adapter au vase (3), ne porte pas d'émaux. La dernière pièce, qui est également au musée du Louvre, est un grand flacon de cristal de roche, donné par Louis VII à Suger. Nous en avons parlé page 149. Dans sa notice sur les émaux du Louvre, M. de Laborde reporte au quatorzième siècle la confection de quatre petits émaux ronds qui sont fixés sur le col de ce vase : « Ils » occupent, dit-il, la place de quatre pierres précieuses, que l'on dut enlever

(1) Sugerii abb. S. Dionysii Lib. de reb. in admin. sua gestis, ap. Duchesne, t. IV.

(2) Sugerii Lib. de reb. in admin. sua gestis, ap. Duchesne, t. IV, p. 345. — Félibien, Histoire de l'abbaye de Saint-Denis, p. 175.

(3) Nec minus porphyriticum vas sculptoris et politoris manu ammirabile factum, cùm per multos annos in scrinio vacasset, de amphora in aquilæ formam transferendo, auri argentique materia, altaris servicio adaptavimus. Sugerii Lib. de reb. in admin. sua gestis, ap. Duchesne, t. IV, p. 350.

» au quatorzième siècle dans quelque circonstance désastreuse (1). » Quelque bien ajustés que soient les émaux, le savant archéologue a dû les examiner assez attentivement pour asseoir son opinion ; ce qui vient la confirmer, c'est que l'émail d'azur, qui forme le champ sur lequel se détachent les fleurs-de-lis épargnées sur le métal, est semi-translucide. Cette semi-translucidité n'est pas usitée dans les émaux champlevés français du douzième siècle. Les armoiries émaillées du vase du Louvre doivent avoir été faites à une époque où les émaux translucides sur relief, inventés par les Italiens, avaient pénétré en France, et alors que les orfévres français s'essayaient dans ce genre d'émaillerie, comme nous le dirons plus loin, en faisant ressortir sur un fond champlevé d'émail semi-translucide les figures ou les sujets qu'ils gravaient en intailles sur le nu du métal. Aucune des pièces existant encore qui proviennent de Suger n'est donc enrichie d'émaux français de son temps.

Fixons maintenant notre attention sur les autres ouvrages d'orfévrerie exécutés par les ordres du célèbre abbé, en confrontant son écrit : *De rebus in administratione sua gestis*, avec les énonciations portées dans l'inventaire du trésor de Saint-Denis de 1534.

« La table qui décorait le devant du maître-autel de Saint-Denis, donnée
» par l'empereur Charles le Chauve, dit Suger, était la seule qui fût riche et
» précieuse ; mais comme c'était à cet autel que j'avais prononcé mes vœux
» monastiques, je m'empressai d'en compléter l'embellissement. Je fis appli-
» quer une table d'or à chacune des parties latérales ; et afin que l'autel parût
» d'or de tous côtés, j'en fis exécuter une quatrième plus précieuse, qui
» acheva de l'entourer (2). » Lorsqu'il fut procédé à l'inventaire du trésor
de Saint-Denis, en 1534, on trouva que la table qui formait le parement
antérieur du grand autel était *assemblée de deux pièces de deux costez d'autel*,
et plusieurs des religieux déclarèrent alors aux commissaires du roi, chargés de la rédaction de l'inventaire, que *ces tables avaient servi aux deux costez dudit autel, et que au-devant d'iceluy y avait une autre table entière*. Ces deux tables, qui décoraient originairement les deux faces latérales de l'autel, et qu'on avait réunies pour en garnir le devant, étaient donc celles que Suger avait fait faire. Elles remplaçaient le beau parement d'or donné par Charles le Chauve, qui avait été enlevé sans doute dans un temps de détresse. Eh bien, quand on arrive à la description de ce devant d'autel, composé des deux tables de Suger, les rédacteurs de l'inventaire constatent

(1) N⁰ˢ 155 à 158, page 121, édition de 1853.
(2) Sugerii *Lib. de reb. in admin. sua gestis*, ap. Duchesne, t. IV, p. 345.

qu'on y trouve des figures d'*enlevure de demy-bosse*, enrichies de pierres fines, et qu'il est « bordé d'une bordure d'or par le hault et sur les costez, » et sur icelle sept prismes d'esmeraudes et neuf cassidoines.... Ladicte » bordure d'or bordée d'une bordure de cuivre doré et sur icelle bordure » par le hault un feuillage d'argent doré et à jour, garny de treize esmaulx » daplique à quatre demy compas (1) ».

Il n'y avait donc pas d'émaux sur les tables d'or de Suger. On doit remarquer en effet que ceux dont parle l'inventaire sont placés uniquement sur une bordure de cuivre qui encadrait la bordure d'or. Cette bordure de cuivre ne faisait pas originairement partie des tables latérales, puisqu'elles étaient tout en or, au dire de Suger; elle avait certainement été ajoutée à ces tables, afin de les agrandir, lorsqu'on les déplaça pour en faire le parement de l'autel. C'est alors qu'on l'aura décorée d'émaux cloisonnés qui étaient dans les magasins du trésor et sans emploi.

Aussitôt que le chevet de l'église eut été terminé et consacré en 1144, Suger fit élever dans l'abside un tombeau pour y renfermer les restes de saint Denis et de ses deux compagnons, saint Rustique et saint Eleuthère; et pour perpétuer le souvenir de l'endroit de l'église où leurs corps avaient reposé depuis plusieurs siècles, il fit exécuter une grande croix d'or, avec le Christ en or et une colonne pour la supporter. Suger raconte qu'après avoir amassé une très-grande quantité de pierres précieuses, il appela de différents pays les plus habiles ouvriers pour confectionner cette croix. Il les leur livra, et leur fournit en outre quatre-vingts marcs d'or le plus pur. Suger ne dit pas que sa croix fut enrichie d'émaux en même temps que de pierres fines; mais l'inventaire de 1534, après avoir constaté que, durant les troubles de la Ligue, le Christ d'or, ainsi qu'un rubis oriental, avait été enlevé par le légat du pape, le duc de Nemours et le prévôt des marchands de Paris, établit en ces termes l'état de cette croix : « La croix dudit crucifix, d'or » faible plaqué sur bois, et du costé du crucifix feuillages enlevez, et parmi » iceulx feuillages quarante amatistes, neuf topazes, deux cent seize ronds » de nacles de perles, » (qui avaient sans doute remplacé des pierres fines enlevées), « cinquante esmaulx daplique. Le diasdeme d'esmail dappli- » que (2) ».

Ainsi, sur une pièce d'orfévrerie proprement dite, les orfèvres de Suger se servent d'émaux de plique, c'est-à-dire de ces émaux cloisonnés, de prove-

(1) *Inventaire du trésor de l'abbaye de Saint-Denis*, fol. 153.
(2) *Inventaire* cité, fol. 170.

nance orientale ou italienne, qui étaient communément sertis par les orfévres de l'Occident sur les ouvrages d'orfévrerie qu'ils fabriquaient. Aussi, remarquons-le, Suger, qui regardait l'application de ces émaux sur les pièces d'orfévrerie comme une chose tout ordinaire, n'en fait aucune mention, et ne désigne pas les artistes qui les exécutèrent. Mais quand il en vient à parler de la colonne qui portait sa magnifique croix, c'est un autre langage; voici textuellement ses paroles : « Quant au pied de la croix, il est orné des
» figures des quatre évangélistes; la colonne qui porte la sainte image est
» émaillée avec une grande délicatesse de travail, et offre l'histoire du Sau-
» veur, avec la représentation des témoignages allégoriques tirés de l'an-
» cienne loi; le chapiteau supérieur porte des figures contemplant la mort du
» Seigneur. J'employai à ce travail des orfévres de la Lotharingie, au nombre,
» tantôt de cinq, tantôt de sept, et c'est à peine si j'ai pu l'achever en deux
» années (1) ».

Doublet complète cette description en disant : « le pilier (la colonne) de
» toutes parts, depuis le haut jusques en bas, fut revestu de très-excellents
» esmaux sur cuivre (2) ».

La plupart des pièces d'orfévrerie que Suger fait faire sont donc dépourvues d'émaux ; s'il en existe sur sa croix d'or, ce sont des cloisonnés, de provenance grecque ou italienne, et que ne fabriquaient pas les orfévres français. D'un autre côté, lorsqu'il veut obtenir des tableaux d'émail sur cuivre d'une grande proportion, avec des sujets pour recouvrir entièrement une colonne, il ne trouve pas en France d'ouvriers pour exécuter ces peintures en émail, et il est obligé de faire venir sept orfévres de la Lotharingie, où, depuis le onzième siècle, des artistes, élèves des Grecs, pratiquaient l'art de l'émaillerie; ils avaient produit, à notre connaissance, avant l'époque de Suger, les reliquaires de Siegburg et d'Hildesheim, le petit autel de l'église de Hanovre et les reliquaires de la collection du prince Soltykoff, que nous avons décrits plus haut (3); et quelques années plus tard, ils exécutaient la magnifique

(1) Per plures aurifabros Lotharingos quandoque quinque, quandoque septem, vix duobus annis perfectam habere potuimus. SUGERII *Lib. de reb. in admin. sua gestis*, ap. DUCHESNE, t. IV, p. 345.

(2) *Histoire de l'abbaye de Saint-Denis*, liv. I, chap. XXIV, p. 251. L'inventaire de 1534 énonce que chacun des quatre côtés du pied du pilier contenait *dix-sept esmaulx de cuivre doré à plusieurs personnages* (fol. 168 du récolement de 1634); que sur la *teste du pilier* il y avait *par hault douze esmaulx de cuivre doré et par bas six autres esmaulx* (fol. 169). Le récolement du 27 mai 1634 constate que ce pilier enrichi d'émaux venait d'être démoli.

(3) Voyez pages 51, 52, 53 et 163.

châsse de Charlemagne, à Aix-la-Chapelle, et celle des trois rois mages à Cologne. On a prétendu que l'émaillerie avait été pratiquée à Limoges dès la fin du dixième siècle ou tout au moins dès le commencement du onzième ; nous examinerons plus loin cette assertion, en traitant spécialement de l'émaillerie sur cuivre de Limoges; mais il est à propos de faire remarquer, dès à présent, que Suger, lorsqu'il accompagna, en 1137, le fils de Louis le Gros qui se rendait à Bordeaux pour y épouser Éléonore, fille de Guillaume, duc d'Aquitaine, s'arrêta avec le jeune prince à Limoges (1). Or si cette ville, acquise à la France par le mariage de son jeune roi, eût déjà été en possession d'un art si remarquable, qui lui valut par la suite un grand renom, le ministre du roi de France ne l'aurait certainement pas ignoré; et lorsqu'il s'agissait, sept ans plus tard, de faire exécuter, pour son abbaye de Saint-Denis, les émaux historiés de la colonne de sa belle croix d'or, il n'aurait eu garde de s'adresser à des étrangers, lui qui était le protecteur des arts et des artistes français. Nous aurions été fier assurément, pour la gloire de notre pays, de maintenir à Limoges la priorité qu'on lui a décernée jusqu'à présent dans la fabrication des émaux sur cuivre; mais l'amour-propre national est tenu de céder à l'évidence; l'historien doit avant tout la vérité à ses lecteurs. En présence des faits que nous venons de mettre au jour, il faut bien reconnaître que l'émaillerie n'était pas encore pratiquée en France à l'époque de Suger, c'est-à-dire vers le milieu du douzième siècle.

Poursuivons nos recherches sur l'application de l'émaillerie à l'orfévrerie proprement dite, depuis l'époque de Suger jusqu'à la fin du quinzième siècle, sauf à revenir sur nos pas pour embrasser dans son ensemble l'historique de l'œuvre de Limoges.

Les beaux émaux historiés que Suger avait fait faire par les orfévres de la Lotharingie ayant développé, sans contredit, le goût de nos artistes pour ce brillant procédé d'ornementation, ceux-ci ne durent pas laisser longtemps à des mains étrangères le monopole de la fabrication des émaux, et il y a tout lieu de croire que peu de temps après Suger, on commença, en France, à émailler l'orfévrerie. Cependant aucun texte ne signale d'émaux exécutés en France antérieurement aux premières années du treizième siècle, sauf un seul qui est relatif à l'émaillerie de Limoges et dont nous parlerons plus loin. Les mémoires historiques de la province de Champagne (2) disent que Blanche de Navarre fit élever, en 1201, à son mari Thibault III, comte de Champagne,

(1) Sugerius, *Vita Ludovici VI*, ap. Duchesne, *Hist. franc. script.*, t. IV, p. 321.
(2) Baugier, *Mém. hist. de la pr. de Champ.* T. III, p. 165.

dans le chœur de la cathédrale de Troyes, un tombeau en bronze, enrichi de plaques d'argent, sur un socle émaillé en plusieurs endroits. M. l'abbé Texier a cité un orfévre de Limoges, du nom de Chatard, qui avait donné, en 1209, à l'abbaye de Saint-Martial, une coupe d'argent émaillé servant de ciboire (1).

Les émaux cloisonnés des Grecs présentaient de très-grandes difficultés d'exécution; ils exigeaient d'ailleurs des plaques de métal assez épaisses. Les orfévres français adoptèrent de préférence le procédé du champlevé, que les gallo-romains, leurs ancêtres, avaient pratiqué, et dont les Allemands faisaient déjà usage. Ils employèrent ce procédé de plusieurs manières.

La première, qui est la plus simple, consistait à dessiner sur une plaque de métal les rinceaux, les feuillages ou les ornements qu'on voulait représenter en émail, et à champlever dans tous ses contours l'intérieur du dessin; on remplissait ensuite de divers émaux, à l'aide des moyens que nous avons définis, les cavités ainsi pratiquées. Dans ce système, la forme du feuillage ou de l'ornement était reproduite en émail sur le métal, mais sans linéaments intérieurs qui figurassent les détails du dessin. Ce mode tout primitif était adopté par les émailleurs gallo-romains.

Nous pouvons signaler une belle plaque de cuivre doré exécutée de cette façon qui faisait partie de la collection Debruge-Duménil; nous en avons donné la description dans le catalogue de cette collection (2), et nous joignons à ce mémoire la gravure de la partie supérieure (3). M. Didron a publié cette belle plaque tout entière dans le tome VIII de ses *Annales archéologiques*. Autour d'un tableau principal contenant trois scènes, la mort de Jésus, la visite des saintes femmes au tombeau, et l'ascension du Christ, sont placés seize personnages bibliques qui apportent, comme sur la colonne de cuivre émaillé de Suger, des témoignages tirés de l'ancienne loi. Les dix-neuf sujets, finement gravés sur le métal, se détachent sur un fond de rinceaux dont les branches et les feuillages sont fouillés en plein assez profondément. Ces parties champlevées, ainsi que les nimbes dont la tête des personnages est décorée et les nombreuses inscriptions également en creux qui accompagnent chaque sujet, sont remplies d'émail blanc, blanchâtre, vert pâle, vert foncé, bleu pâle, gros bleu. L'émail rouge brille dans quelques places seulement; le

(1) *Essai sur les émailleurs de Limoges*, p. 82.
(2) *Description des objets d'art qui composent la collection Debruge-Duménil*. Paris, 1847, pages 531, 540 et 640.
(3) Voyez la planche jointe à ce Mémoire.

fond du métal doré fait ressortir avec éclat les différents émaux. Le dessin des figures ne manque ni de correction ni d'une certaine aisance. Le style des inscriptions, les caractères employés pour les rendre et l'ensemble de la composition assignent pour date à cette belle pièce la fin du douzième siècle.

La seconde manière offrait plus de difficulté. L'artiste ayant déterminé le champ à émailler, tous les traits qui devaient rendre le dessin du sujet à reproduire étaient épargnés, comme nous l'avons déjà expliqué; le surplus du champ était fouillé pour recevoir l'émail. Dans ce système, le sujet et le fond étaient en couleurs d'émail. Mais comme sur les pièces d'orfévrerie, les figures humaines avaient ordinairement de petites proportions, les carnations étaient ménagées sur le plat du métal et gravées en fines intailles dans lesquelles on parfondait ensuite de l'émail. Nous avons des exemples de ce mode d'émaillerie dans quatre petits médaillons que conserve le musée du Louvre. Les trois premiers en argent (n°s 90, 91 et 92 du catalogue), de quarante-quatre millimètres de diamètre, figurent des évangélistes (1). Les traits du dessin sont indiqués par des filets d'argent épargnés, les têtes finement gravées et niellées d'émail bleu se détachent sur des nimbes verts; les vêtements de dessous sont bleus; ceux qui enveloppent les figures sont rouges; elles se détachent sur un fond d'émail bleu qui est enrichi de légers branchages à fleurons verts ou rouges. Le style du dessin témoigne d'une certaine influence orientale, et nous croyons devoir attribuer ces médaillons à l'école rhénane formée par les Grecs. Le quatrième médaillon (n° 93 du catalogue), représentant un évêque assis sur son trône, se rattache entièrement par le style à l'Occident. Les procédés d'exécution sont les mêmes que dans les trois autres médaillons.

C'est ce genre d'émaillerie, qui constituait une peinture en émail, que les premiers émailleurs limousins adoptèrent dans leurs tableaux de cuivre.

Dans l'orfévrerie, il fut principalement appliqué à la reproduction des armoiries. Les parties de l'écu, champ ou figures, qui devaient être exprimées en or ou en argent, étaient épargnées sur le plat du métal; le surplus était fouillé en creux et rempli des différents émaux colorés nécessaires. On trouve des armoiries émaillées de cette sorte sur plusieurs pièces d'orfévrerie conservées à Paris. Nous indiquerons les quatre petits médaillons aux armes de France, sertis sur le vase donné par Louis VII à Suger, dont nous avons parlé; l'écu reproduisant les mêmes armoiries, qui est placé au-dessous de

(1) Voyez la planche jointe à ce Mémoire.

la monture, exécutée sous le règne de Charles V, d'un beau camée antique appartenant aujourd'hui au cabinet des médailles de la bibliothèque impériale (1); et les écussons placés sur le plat supérieur du piédestal de la statuette de la Vierge, en argent, donnée par Jeanne d'Évreux, en 1339, à l'abbaye de Saint-Denis, maintenant au Louvre.

Dans ces blasons, les fleurs-de-lys sans nombre sont épargnées sur le métal; tout le surplus du champ est fouillé et rempli d'émail bleu.

Ces armoiries émaillées sont ainsi désignées dans les anciens inventaires et dans les comptes du treizième, du quatorzième et du quinzième siècle : « Le » hanap du roi saint Louys, dans lequel il beuvoit, fait de madre...., et de- » dans iceluy, au milieu du fond, un esmail de demy-rond, taillé de fleurs de » lys d'or à champ d'azur, et au mitan dudit esmail une L couronnée (2). » — « *Urceum aureum...., in plano vero coperculi est unum esmaltum rotun-* » *dum, cum scuto ad arma regis Anglie* (3). *Duo baccilia de argento, in* » *fundis quorum elevatis sunt duo esmalta cum scutis ad arma regis Navarre* » *et Francie* (4). » Ce vase provenait sans doute de Philippe le Bel. — « Douze hanaps d'argent doré plains, à esmaux ou fons de France et de » Hongrie (5). » — « Quatre granz poz, et sur le couvercle a esmaux de nos » armes. » — « Un grand hennap, doré dedenz, ou fons duquel a un grant » esmail ront garny de souages grenetez, et est ledit esmail d'azur, et en » iceluy a un homme et une femme qui tiennent un escu d'or, à un lyon » d'azur rampant, à IIII fourchiées, et est la bordeure de gueules, semée de » tourterelles d'or (6). » — « Deux grans bacins d'argent dorez en façon » de roses esmaillées et armoyées ou fons des armes de Madame (7). »

L'exécution des figures et du fond avec des couleurs d'émail était d'une réussite assez difficile, et exigeait des plaques d'une certaine épaisseur; les traits de métal épargnés sur le fond, pour rendre les contours du dessin, conservaient toujours de la raideur. Cette façon d'employer l'émail pouvait convenir à quelques figures hiératiques, posées isolément sur des

(1) Voyez la planche jointe à ce Mémoire.
(2) Doublet, *Histoire de l'abbaye de Saint-Denis*. Paris, 1625. P. 344.
(3) *Inventarium de thesauro sedis apostolicæ factum sub anno 1295*. Fol. 2.
(4) *Idem*, fol. 24.
(5) *Inventaire des biens meubles de Madame la royne Clémence, jadis fame du roy Loys*, de l'année 1328. Ms. Bibl. imp., neuvième volume des *Mélanges de Clérambault*.
(6) *Inventaire des joyaux de Louis, duc d'Anjou*, nos 445 et 558, publié par M. de Laborde en tête de la *Notice des émaux du Louvre*.
(7) *Papiers et registres des joyaulx et vaiselle d'or et d'argent.... de feux Monseigneur et Madame la Duchesse d'Orléans, du 4 décembre 1408*. Arch. imp. KK., 268.

vases consacrés au culte, mais elle se prêtait mal à rendre des groupes de figures, *des histoires*. Pour accélérer la besogne, les orfèvres adoptèrent un autre procédé. Ils épargnaient sur le plat du métal la silhouette des figures qu'ils voulaient reproduire, et accusaient ensuite toutes les parties intérieures du dessin, soit par une légère ciselure donnant un relief très-peu saillant, soit plus simplement encore, par de fines intailles; puis, ils champlevaient le champ autour des figures et le remplissaient d'un émail foncé propre à les faire ressortir.

On trouve un exemple de la première manière dans les quatre petites plaques qui décorent le socle d'un pied de reliquaire faisant autrefois partie de la collection Debruge-Duménil (1). L'artiste y a représenté des animaux fantastiques qui se détachent sur un fond d'émail alternativement vert ou bleu. Nous avons déjà signalé quelques animaux exécutés ainsi sur un calice d'Andreas Arditi, orfèvre florentin du commencement du quatorzième siècle. Nous pouvons citer un exemple de l'autre manière dans les émaux qui enrichissent la jolie cassette de saint Louis, donnée par Philippe le Bel à l'abbaye du Lys, et de laquelle M. Eugène Ganneron a fourni la description accompagnée d'une très-belle reproduction par les procédés chromolithographiques (2). Ce mode très-simple de décorer les pièces d'orfévrerie appartient surtout au treizième siècle. Il y en a un certain nombre avec des émaux de cette sorte dans les trésors du duc d'Anjou, de Charles V et de la Sainte-Chapelle de Paris, et plusieurs d'entre elles sont indiquées dans les inventaires de ces trésors comme étant d'*ancienne façon*. Elles sont en général ainsi désignées : « Une aiguière courte et grosse, d'ancienne façon, à vııı costés
» encavées, et chascune costé esmaillée à bestelettes et à oisiaux d'or
» volanz, et est l'esmail, qui est en compas, d'azur; — un gobelet, sans
» trépié, doré et esmaillié, qui a une frete vermeille, et en la frete à petites
» lozenges d'or, et les esmaux de la frete sont azurez et vers, et les azurez
» sont à oyseaus d'or à vizages de plusieurs contenances, et les vers sont à
» bestelettes de plusieurs manières (3).... » — « Une crosse..., et est le
» baston esmaillé à lozenges et à bestelettes (4). » — « Une croix...; le

(1) LABARTE, *Description de la collection Debruge-Duménil*, n° 954, p. 646. Cette pièce est aujourd'hui dans la collection du prince Soltykoff.

(2) EDMOND GANNERON, *la Cassette de saint Louis*. Paris, 1855.

(3) *Inventaire des joyaux de Louis, duc d'Anjou, de 1360-1368*, publié par M. DE LABORDE, *Notice des émaux du Louvre*. Paris, 1853. N°ˢ 408 et 118.

(4) *Inventaire des meubles et joyaux du roi Charles V*. Ms. Bibl. imp., n° 8356, fol. 107.

» pied est d'argent doré, esmaillé d'azur et autres couleurs, seyné (semé)
» de fleurs de lys et de lions (1). »

Néanmoins l'application de l'émaillerie à l'ornementation des pièces d'orfévrerie ne paraît pas avoir été d'un usage très-répandu, au treizième siècle, dans le centre et dans le nord de la France. L'inventaire de Charles V décrit plusieurs coupes venant de saint Louis : les unes sont émaillées, les autres ne le sont pas (2). L'église cathédrale de Paris avait été terminée au treizième siècle, et la Sainte-Chapelle du Palais, dans la même ville, eut saint Louis pour fondateur : l'orfévrerie de ces deux églises, au commencement du quatorzième siècle, devait donc provenir, en grande partie, du treizième. Eh bien, dans les inventaires qui en ont été faits sous les dates de 1343 (3) et de 1340 (4), on rencontre fort peu de pièces enrichies d'émaux. Il n'y en a que trois dans l'inventaire de Notre-Dame. L'une est une grande croix d'argent, avec les quatre évangélistes émaillés (5), donnée par Jacques de Norman, archevêque de Narbonne († 1259), qui peut l'avoir fait faire dans le midi de la France. Une autre est un bâton de chantre, que fit émailler, dit l'inventaire, Hugues de Besançon, chantre de l'église, et ensuite évêque de Paris, de 1326 à 1332; elle datait donc du commencement du quatorzième siècle. Dans l'inventaire de la Sainte-Chapelle de 1340, sur sept pièces décorées d'émaux, quatre ont des émaux cloisonnés de provenance étrangère. Les émaux des trois autres ne reproduisent que des armoiries : la première est une croix aux armes de France et de Bourgogne (6), qui devaient être celles de Philippe de Valois et de Jeanne de Bourgogne, sa femme; la seconde, un corporalier, *repositorium pro corporalibus*, avec un écu aux armes de France (7);

(1) *Inventaire de la Sainte-Chapelle*, dressé en 1573, publié par M. Douet d'Arcq. *Revue archéologique*, t. V, p. 176. Cette pièce figurait dans l'inventaire de 1340. Ms. Arch. imp., J. 155. N° 14.

(2) *Inventaire des meubles et joyaux du roi Charles V, commencé le 1ᵉʳ janvier 1379.* Ms. Bibl. imp., n° 8356, folios 48 et 49.

(3) *Compte des ornemens, meubles, joyaux et autres choses estant au trésor de l'église de Paris de l'année 1343.* Arch. imp. L. 509³.

(4) *Inventarium de sanctuariis, jocalibus et rebus ad regalem Capellam parisiens. pertinentibus.* Arch. imp. J. 155. N° 14.

(5) « Et y sont les iiij évangélistes esmaillez aux iiij cornes de la croix » porte l'*Inventaire de 1416.* Arch. imp. LL. 196. Portefeuille L. 509⁶.

(6) Ainsi qu'il résulte de l'*Inventaire de 1480.* Ms. Bibl. imp., Suppl. latin 165⁵, fol. 17.

(7) Ainsi qu'il est dit dans l'*Inventaire de 1573*, n° 124, publié par M. Douet d'Arcq. *Revue archéologique*, t. V, p. 167.

la dernière, un mors de chape aux armes de France et de Navarre, qui était sans doute un don de Philippe le Bel (1).

Les orfévres parisiens du treizième siècle ne peuvent donc avoir fourni aux deux églises que peu de pièces émaillées. Il faut remarquer aussi que, dans le *rôle de la taille* de l'année 1292 pour la ville de Paris, cinq émailleurs seulement sont inscrits (2). On dira peut-être que chaque orfévre émaillait les ouvrages sortant de ses mains. Cette observation s'appliquerait avec justesse à une époque plus rapprochée ; mais au début, pour ainsi dire, de l'émaillerie à Paris, la plupart des orfévres devaient ignorer les procédés chimiques de la fabrication de l'émail et ceux de l'application de cette matière sur le métal. Des artisans qui exerçaient la profession spéciale d'émailleurs s'établirent probablement alors dans cette ville. Nous retrouvons l'indication d'un fait semblable en Italie, dans les statuts des orfévres de Sienne (3).

Bien que les émailleurs parisiens ne fussent pas encore nombreux au treizième siècle, leurs ouvrages avaient déjà acquis de la réputation, même en Italie. Outre plusieurs pièces d'orfévrerie aux armes de France et de Navarre, citées dans l'inventaire du trésor du saint-siége, fait en 1295 par ordre de Boniface VIII (4), et qui provenaient sans doute des dons faits aux papes par Louis IX, Philippe III et Philippe le Bel, il s'y trouve encore divers vases, avec des émaux désignés sous le titre d'émaux parisiens : « *Unam cupam de nuce muscata, cum pede...., in fundo cujus est unum esmaltum parisinum* (5). » — « *X esmalta de auro quadrangulari in modum crucis, cum diversis imaginibus, et fuerunt facta Parisius* (6). » — « *Unum par chirothecarum cum esmaltis parisiensibus, in quorum uno est imago Virginis Salutate* (7). » Les émaux champlevés de France étaient, au treizième siècle, une rareté pour l'Italie, où les orfévres, élèves des Grecs, ne fabriquaient que des émaux cloisonnés.

(1) *Inventaire cité de* 1340, ligne 44.
(2) *Collection des monuments inédits sur l'histoire de France. Paris sous Philippe le Bel*, publié par M. Giraud. Paris, 1837.
(3) *Statui degli orafi senesi dell' anno* 1361, ap. Gaye. *Carteggio inedito d'artisti del secoli* xiv, xv e xvi. Firenze, 1829. T. I, 1.
(4) *Inventarium de omnibus rebus inventis in thesauro sedis apostolicæ, factum de mandato sanctissimi patris Dni Bonifacii papæ octavi. Sub anno Domini* 1295. Ms. Bibl. imp., n° 5180.
(5) *Idem*, fol. 35.
(6) *Idem*, fol. 78.
(7) *Idem*, fol. 79.

L'inventaire du roi Louis le Hutin († 1316) ne contient encore qu'un petit nombre d'émaux; cependant nous y trouvons le nom d'un émailleur, Garnaut de Trambloy, à qui le roi Philippe le Long, qui venait de succéder à Louis le Hutin, fait délivrer une partie des armures du roi défunt, pour « une » grant somme deue à li, tant du temps le roy Philippe de bonne mémoire... » comme du temps le roy Loys (1). » On voit que l'émailleur Garnaut avait exécuté beaucoup de travaux, non-seulement pour Louis le Hutin, mais encore pour son père Philippe le Bel (1285 † 1314), puisqu'il était créancier de ces deux princes d'une forte somme.

Le goût pour l'orfévrerie émaillée allait toujours croissant, et déjà le compte rendu par Gyeffroy de Flouri, argentier de Philippe le Long, pour le second semestre de l'année 1316 (2), fait mention de l'achat de treize hanaps enrichis d'émaux, dont quatre sont désignés simplement comme émaillés; huit comme *semés* ou *sartis* d'émaux; un autre a un émail au fond. Les orfévres vendeurs sont Estienne Maillart, Jehenne d'Aire et Ernouf de Mont-Espillouer.

Dans l'inventaire de Clémence de Hongrie, femme de Louis le Hutin, de 1328, on remarque encore plus de pièces enrichies d'émaux; ils ne reproduisent, pour la plupart, que des armoiries. Une seule pièce est indiquée comme ayant des émaux à figures : « Une croix esmaillée à deux images de » Notre-Dame et de saint Jehan (3). » Le compte de Gyeffroy de Flouri n'en désignait aucune de ce genre.

L'inventaire de Clémence de Hongrie fournit ce renseignement précieux, à savoir que la vaisselle d'argent blanc se vendait alors quatre livres dix sols parisis le marc; le marc d'argent doré, cent dix sols parisis; et le marc d'argent doré et émaillé, six livres dix sols parisis. On voit qu'à cette époque l'argent doré et émaillé valait beaucoup plus que l'argent doré seulement, et l'on peut juger par là de quelle faveur jouissait l'orfévrerie émaillée.

Dès les premières années du règne de Philippe de Valois, l'orfévrerie émaillée obtint une grande vogue. On ne se contenta plus, pour la décorer,

(1) *Inventaire des biens meubles de l'exécution le roy Loys et la despance et délivrance d'iceux.* Ms. Bibl. imp. Suppl. fr., n° 2340, fol. 172.

(2) *Compte de Gyeffroy de Floury des receptes et mises faites pour plusieurs besoignes appartenanz aus chambres Nostre Sire le roy..., du* XII^e *jour de julet l'an* MCCCXVI, *jusques au premier jour de janvier en suivant.* Ms. Bibl. imp., publié par M. Douet d'Arcq, dans les *Comptes de l'argenterie des rois de France.* Paris, 1851, pages 38, 69 et 70.

(3) *Inventaire des biens meubles de Madame la royne Clémence, jadis fame du roy Loys.* Ms. Bibl. imp. Cahier relié dans le neuvième volume des *Mémoires de Clérambault*, pages 17, 18, 19, 21, 30.

de simples ornements, ni même de figures ou de groupes isolés, se détachant sur un fond d'émail; on se plut à y reproduire des scènes où se trouvaient une foule de personnages, et que l'on tirait soit de la vie du Christ, soit des romans et des hauts faits de la chevalerie; ou bien des sujets variés et souvent bizarres, de véritables caricatures. Les figures en émail, à traits épargnés, ne pouvaient convenir à des compositions aussi compliquées : les orfévres se bornèrent donc à graver le sujet en fines intailles, sur une plaque de métal; puis, après avoir déterminé un champ autour du sujet, ils champlevaient légèrement cette partie, qu'ils remplissaient ensuite d'émail pour servir de fond à la gravure. Les fines intailles du dessin étaient en outre niellées d'émaux de diverses couleurs. Le sujet se présentait donc légèrement coloré dans ses contours et s'harmoniait ainsi avec le fond. Afin d'ôter toute crudité à l'ensemble de la composition, l'émailleur employait souvent, pour les fonds, des émaux semi-translucides, et intaillait le métal de fines hachures qui se laissaient voir sous l'émail. Ce mode d'émaillerie était une imitation des nielles italiens qui se détachaient sur fond d'émail, avec cette différence que les intailles qui rendaient le dessin dans le travail français étaient remplies d'émaux colorés, au lieu de ressortir en noir par l'incrustation du *niello*.

On voit au musée du Louvre de beaux specimen d'émaux de cette sorte dans le piédestal de la statuette de la Vierge en argent doré qui fut donnée, en 1339, à l'abbaye de Saint-Denis, par Jeanne d'Évreux, femme de Charles le Bel. Quatorze petites plaques d'argent, distribuées autour de ce piédestal, offrent autant de scènes tirées du Nouveau Testament; les détails, souvent assez compliqués, qu'elles contiennent, n'auraient pu être rendus sur un si petit espace en épargnant les traits du dessin par le procédé ordinaire de l'émaillerie champlevée (1).

La date de la donation de cette pièce à l'abbaye de Saint-Denis est constatée par une inscription gravée sur le bord supérieur du piédestal, et par l'inventaire de l'abbaye de Saint-Denis de 1534, dans lequel les émaux sont ainsi désignés : « Autour dudit soubassement, par devant quatre esmaulx, » et par derrière aussi quatre esmaulx de Passion et Nativité de Notre- » Seigneur (2). » C'est, en effet, de cette façon, ou en termes à peu près analogues, que sont décrits les émaux de ce genre dans les comptes et dans

(1) Voyez, sur l'une des planches jointes à ce Mémoire, la reproduction de deux de ces émaux.
(2) *Inventaire de l'abbaye de Saint-Denis*, déjà cité, fol. 55.

les inventaires : « Uns tabliaux dorez et esmailliez d'un couronnement de l'As-
» somption Notre-Dame (1). — Un tabernacle de très-grant façon, assis sur
» un entablement..., et oudit entablement a douze esmaux de la vie Notre-
» Seigneur, depuis l'Annunciation jusques là où Judas le béza. — Une
» boîte de cristal à mettre pain à chanter, dont le fons est esmaillé d'azur,
» ou quel est Notre-Seigneur en sa Déité, et aux deux costez a deux angeloz,
» dont l'un tient une couronne d'espines, et l'autre les cloz et la lance (2)...
» — Ung tabernacle d'argent à portelètes, où a quatre pièces esmaillées de la
» vie de Nostre-Dame. — Un calice d'argent doré et est esmaillé de plusieurs
» histoires de Dieu et de Nostre-Dame, des appostres et des quatre évvan-
» gélistes (3). » On rencontre, dans certains inventaires, des descriptions
assez explicites pour faire parfaitement apprécier les procédés d'exécution
du genre d'émaillerie dont nous nous occupons. Ainsi, dans l'inventaire du
duc d'Anjou, nous lisons, à l'article 63 : « Un grant esmail d'argent doré, à
» donner la pais..., et est de très-grant ouvrage entaillié, et ou milieu est
» Notre-Seigneur en la crois, et Notre-Dame, d'une part, et saint Jehan de
» l'autre. » Dans l'inventaire de Charles V, folio 53 : « Ung gobelet d'or et
» l'aiguière de mesme... et sur l'esmail de l'aiguière, qui est haché, un
» empereur qui dit : Justice et vérité. » Les sujets contenus dans ces émaux
sont évidemment rendus par une gravure en intailles. Il y a encore une des-
cription plus nette dans les inventaires de Notre-Dame de Paris. Dans celui
qui fut rédigé en 1416 (4), on lit ces mots : « Paix d'or à ymages intaillées
» de la Passion Notre-Seigneur entour de laquelle a X balais... donnée par
» le duc de Berry. » Le rédacteur n'y faisait pas mention de l'émail; mais,
dans l'inventaire de 1431 (5), l'omission est réparée : « Une grande paix d'or
» à ymages, émaillée de la Passion Notre-Seigneur, autour de laquelle paix a
» dix balais... donnée par le duc de Berry. » Les deux descriptions se com-
plètent mutuellement, et font parfaitement comprendre le moyen employé
pour tracer le sujet dans cet émail.

La vogue dont jouissait ce genre d'émaillerie nous est encore révélée par

(1) *Inventaire du garde-meuble de l'argenterie du 15 mai 1353*, publié par M. Douet
d'Arcq dans les *Comptes de l'argenterie*. Paris, 1351. P. 305.
(2) *Inventaire du duc d'Anjou*, déjà cité, n[os] 62 et 45.
(3) *Inventaire de Charles V*, déjà cité, folios 231 et 101.
(4) *Inventaire des reliques, joyaux . . ., estans ou trésor de l'église de Paris*, fol. 5. Ar-
chives imp. Ms. LL. 196. Portef. L, 509[A].
(5) *Inventaire des reliques, joyaulx, draps d'or estans au trésor de l'église de
Paris*, p. 7. Ms. Archives imp. L. 509[2].

les poésies d'Eustache Des Champs, qui fut écuyer huissier d'armes des rois Charles V et Charles VI. Le poëte énumère les objets qui plaisent aux riches *matrones*, et qui sont le plus à la mode de son temps; au milieu d'une longue tirade, on lit ces vers :

> Encore voy-je que leurs maris,
> quant ils reviennent de Paris,
> de Reins, de Rouen et de Troyes,
> leur apportent gans et courroyes,
> pelices, anneaulx, fremillez,
> tasses d'argent ou gobeletz ;
> pièces de couvrechiez entiers.
> Et aussi me fut bien mestiers
> d'avoir bourse de pierrerie,
> couteaux à ymaginerie,
> espingliers tailliez à esmaulx (1).

Ce qui veut dire, bien certainement, des épingliers enrichis de figures ou d'ornements gravés en intailles, se détachant sur un fond d'émail.

L'inventaire de l'argenterie de la couronne, de l'année 1353, et les comptes d'Estienne de la Fontaine, argentier du roi Jean, de 1351 à 1355 (2), comprennent un assez grand nombre de pièces émaillées; mais très-peu y sont désignées comme enrichies de ces émaux *à images*. Dans l'inventaire du duc d'Anjou, rédigé quelques années plus tard, il en est autrement. Sur sept cent quatre-vingt-seize articles dont se compose ce curieux inventaire, on trouve plus de quatre cents pièces émaillées ou rehaussées d'émaux, parmi lesquelles beaucoup sont décrites avec des mentions à peu près analogues à celles qui viennent d'être relatées, et qui indiquent évidemment des émaux à sujets intaillés sur champ d'émail. On remarque de même une certaine quantité de pièces émaillées dans l'inventaire de Charles V, dressé en 1379; mais le nombre de celles qui y sont indiquées comme ayant des émaux de cette sorte est plus restreint que dans celui du duc d'Anjou, qui cependant est antérieur d'environ quinze à dix-huit années. Il paraît résulter de là que ce genre d'émaillerie avait pris naissance dans le midi de la France. Le duc d'Anjou, de 1364 à 1380, avait obtenu, en effet, de son frère Charles V, de très-grands commandements dans le Langue-

(1) *Poésies d'Eustache Des Champs*, vers 208, publiées par M. Chapelet. Paris, 1832.
(2) *Comptes de Estienne de la Fontaine, argentier du Roy* (de la fin de 1350 à 1355. Arch. imp. KK. 8, publiés en partie par M. Douet d'Arcq, *Comptes de l'Argenterie*. Paris, 1851.

doc, la Guyenne et le Dauphiné, et c'est dans ces provinces qu'il forma en grande partie le riche trésor, dont il a rédigé lui-même l'inventaire. On en trouve la preuve dans un titre ainsi conçu, qui fait suite au 202e article : « C'est l'inventoire de vesselle d'or et d'argent, esmaillée, dorée et blanche, » tant de celle que nous avons apportée de France, comme de celle qui » nous a esté donnée, et que nous avons achetée à Avignon et en la Langue » doc. »

Le goût pour les émaux se propagea toujours de plus en plus. Dans l'inventaire, dressé en 1405, du trésor dont le duc de Berry, frère de Charles V, dotait la Sainte-Chapelle qu'il venait de faire construire à Bourges (1), sur trente-quatre pièces principales décrites, dix-neuf sont émaillées. La variété des termes employés pour la désignation des divers objets différencie très-bien les émaux qui les décorent, et dont les procédés étaient en usage en France au commencement du quinzième siècle. Quatre pièces sont simplement dites émaillées : « Un grand angel de Gabriel... qui a deux ailes émaillées. » — Un image de saint Pierre... sur un entablement d'argent esmaillé (2). » Il s'agit là d'une coloration en émail de certaines parties d'une pièce d'orfévrerie. Cinq pièces, dont les émaux n'offrent que des armoiries, sont indiquées dans ces termes : « Une grande croix d'or... et entour l'entable- » ment a plusieurs esmaux des armes de mondit seigneur le duc. — Une » image de saint Grégoire... assis sur un entablement d'argent doré, esmaillé » à l'entour de plusieurs esmaux aux armes du pape Grégoire (3). » Ici, ce sont des émaux exécutés par le procédé du champlevé, comme ceux qui reproduisent l'écu de France sur le vase du Louvre et sur le bijou du cabinet des médailles de la bibliothèque impériale; nous avons parlé plus haut de ces deux objets. Sept pièces ont des émaux servant de fond à des figures ou sujets rendus par des intailles émaillées; ils sont décrits dans ces termes, suivant le mode adopté que nous avons déjà signalé : « Un tabernacle d'ar- » gent doré... fermant à deux huisselles esmaillées par dehors d'une Annon- » ciation. — Un chef de sainte Luce, d'argent doré, dont l'entablement est » esmaillé à l'entour de plusieurs angels (4)... » Trois autres pièces enfin, d'après la description qui en est faite, portaient des émaux translucides sur

(1) *Inventaire du trésor de la sainte Chapelle de Bourges du 19 avril 1405*, publié par M. le baron DE GIRARDOT. *Annales archéologiques*, t. X, pages 35, 140 et 209.
(2) Art. 17 et 21.
(3) Art. 1 et 31.
(4) Art. 8 et 28.

ciselure en relief inventés par les orfévres italiens dans les dernières années du treizième siècle.

Ces différentes manières d'appliquer l'émail à l'orfévrerie continuèrent à être pratiquées simultanément en France durant tout le cours du quinzième siècle.

Ce que nous avons fait observer sur la pratique de l'émaillerie en France convient aussi à l'Angleterre et aux Flandres, où les mêmes procédés étaient usités pour l'ornementation de l'orfévrerie. On trouve dans le *Monasticum anglicanum* (1) l'inventaire de Saint-Paul de Londres, dressé en 1295. Parmi les nombreuses pièces d'orfévrerie renfermées dans le riche trésor de cette église, très-peu étaient émaillées. La plus ancienne paraît être un coffret à reliques, décoré de petits ronds émaillés, et qui avait été donné par Gilbert, évêque de Londres dans les dernières années du douzième siècle (2). Comme on ne dit pas qu'elle fût en or ou en argent, il y a tout lieu de croire qu'elle était en cuivre, et provenait de l'émaillerie limousine qui est citée pour quelques produits dans plusieurs articles de l'inventaire; mais on attribue à Henri de Wingham, qui occupa le siége épiscopal de Londres vers le milieu du treizième siècle, le don d'un calice d'or et d'une croix d'argent, enrichis d'ornements en émail sur le pied (3). Ces pièces ne reproduisaient donc encore aucune figure. Enfin l'inventaire fait mention d'une magnifique croix d'argent doré, avec des émaux représentant un crucifix, et d'autres images; elle fut offerte par Richard de Gravesende, évêque de Londres dans les dernières années du treizième siècle (4). Un inventaire de l'église collégiale de Windsor, de la huitième année du règne de Richard II (1377-1399), ne constate de même dans le trésor de cette église qu'un très-petit nombre de pièces émaillées (5).

L'induction qu'il faut tirer de ces actes, c'est que l'application de l'émaillerie à l'orfévrerie était assez restreinte, en Angleterre, au treizième siècle et dans la première moitié du quatorzième. Néanmoins, l'orfévrerie émaillée devait être fort en honneur, puisqu'on la voit figurer parmi les présents que

(1) *Monasticum Anglicanum*. Londini, 1655. T. III, p. 309.
(2) Coffra nigra, quæ dicitur fuisse Gilberti episcopi, continens multas rotellas aymallatas, in quo reponuntur multæ reliquiæ. *Idem*, p. 312.
(3) *Idem*, p. 311.
(4) Crux argentea tota deaurata ... quarta pars patibuli bene aymallatum, cum ymagine crucifixi et aliis quinque ymaginibus ex parte una, ac etiam majestatis et quatuor evangeliorum ex parte altera ... *Idem*, p. 311.
(5) *Idem*, t. III, *Additament.*, p. 79.

les rois d'Angleterre envoyèrent aux papes dans le courant du treizième siècle. Nous trouvons, en effet, dans l'inventaire du saint-siége de 1295, la mention de plusieurs pièces d'orfévrerie anglaise, ornées d'émaux; mais les motifs que ces émaux reproduisent offrent une grande simplicité : ce sont ou les armoiries du roi d'Angleterre, ou des ornements tels que des roses et des guirlandes; on n'y rencontre ni sujets ni figures (1). Du reste, il n'y a rien, dans les énonciations des inventaires où nous avons puisé, qui fasse connaître la nature de ces émaux; ils devaient être exécutés de la même façon que les émaux français, c'est-à-dire par le procédé du champlevé.

Au quinzième siècle, les orfévres français adoptèrent généralement les ciselures émaillées des Italiens, et ils purent rivaliser avec eux au commencement du seizième. Bientôt on ne voulut plus, dans toute l'Europe, que des émaux translucides sur ciselure en relief pour servir de décoration à l'orfévrerie. Nous n'avons pas à nous occuper ici de ce genre d'émaillerie; mais il nous reste à parler des émaux champlevés sur cuivre, produits par l'école de Limoges, qui ont joui durant près de trois siècles d'une vogue justement méritée.

5° Émaillerie sur cuivre de Limoges.

Si nous avons signalé, dans le deuxième paragraphe de ce Mémoire, quelques-unes des plus brillantes pièces de l'émaillerie limousine, c'est pour nous conformer au plan que nous avons adopté de faire connaître les monuments qui subsistent encore des divers arts industriels, avant d'en retracer l'histoire. Nous aurions pu nous dispenser de suivre cette méthode à l'égard des peintures en émail incrusté de Limoges; car elles sont parfaitement connues et presque populaires, aujourd'hui que les musées, non-seulement en France, mais en Allemagne et en Angleterre, leur ont consacré une place honorable et les ont offertes aux yeux de tous. Il n'y a pas plus de quarante

(1) Unum urceum (de auro), cum manico et coperculo, qui habet in manico unum scutum ad arma regis Anglie; in pomo coperculi esmaltato unum Zaffirum, et in collo unam garlandam de esmaltis..... — Alium urceum ... in plano vero coperculi est unum esmaltum, cum scuto ad arma regis Anglie. — Duo baccilia de auro magna, cum duobus esmaltis viridibus, in fundo sunt scuta regis Anglic. — Duo baccilia de auro, quorum quodlibet habet unum esmaltum in medio in modum rose, et duo scuta ad arma Imper., et duo alia ad arma regis Anglic. *Inv. de reb. inv. in thes. sed. apost.*, folios 1, 2, 8 et 191.

ans, cependant, qu'on a commencé à les remettre en lumière, et à restituer à Limoges une industrie qui avait fait sa gloire depuis la fin du douzième siècle. Le goût des émaux incrustés sur cuivre, par le procédé du champlevé, commença à s'éteindre, selon toute apparence, dès les premières années du quinzième siècle, et les fabriques durent se fermer, lorsque les immenses progrès obtenus dans les arts du dessin eurent amené la prééminence incontestable de la sculpture et de la peinture à l'huile, sur les mosaïques d'émail incrusté. Les autels, même dans le Limousin, se dépouillèrent de leurs plaques de cuivre émaillé, pour faire place à des bas-reliefs sculptés; les châsses et les instruments du culte, en or ou en argent doré, furent décorés de figures et d'ornements en haut relief et de ciselures émaillées. La tradition de l'existence des fabriques d'émaux incrustés, à Limoges, se perdit à la longue. Les émailleurs limousins eux-mêmes, en adoptant à la fin du quinzième siècle un tout autre mode d'employer l'émail, contribuèrent aussi à accréditer l'idée que la peinture en émail n'avait jamais été traitée autrement en France; et pendant les deux derniers siècles on regarda généralement comme des œuvres byzantines ces divers instruments du culte, ces châsses, ces crosses, tous ces produits enfin des fabriques limousines, si recherchés pendant plus de deux cents ans. L'oubli de toute notion sur la provenance de ces émaux alla si loin, que d'Agincourt, dans son *Histoire de l'Art*, en parlant des émaux de Limoges, se borne à citer une peinture de l'un des Nouallier, de l'époque de la décadence des émaux peints (1); et lorsque, sous le titre de *Bronze émaillé* (2), il en vient à la description de deux plaques d'émail incrusté qu'il a découvertes à Rome dans des collections particulières, il ne peut donner aucun renseignement sur leur origine.

Mais, quand les investigations des archéologues qui tentèrent de tirer de la poussière les monuments de l'industrie artistique du moyen âge eurent fait apprécier l'importance des peintures en émail incrusté, et eurent rendu à Limoges l'honneur qui lui était dû d'avoir été en France le centre de la fabrication de toutes ces belles productions, la réaction qui s'opéra ne connut plus de bornes. Tous les émaux incrustés qu'on retrouva furent attribués aux fabriques de cette ville, et, dans le dessein sans doute d'en rehausser le prix, on fit remonter leur origine jusqu'au dixième siècle. Nous-même, entraîné par l'opinion des savants archéologues qui s'occupèrent les premiers des recherches sur l'émaillerie, nous avions partagé l'erreur de croire

(1) T. II, p. 142.
(2) T. II, p. 145.

que Limoges s'était adonnée à cet art dès le commencement du onzième siècle (1). Aujourd'hui qu'il ne s'agit plus de venger cette ville d'un injuste oubli, on ne doit pas s'en rapporter seulement à de légers indices, mais il faut soumettre au creuset d'une critique sévère et les monuments et les textes qui ont été invoqués; chercher, en un mot, la vérité, afin de déterminer aussi exactement que possible l'époque à laquelle l'émaillerie a dû faire son apparition à Limoges et à qui appartient le mérite d'avoir originairement introduit en Occident la peinture en émail incrusté.

Nous avons dit que cet art n'était pas encore exercé en France au temps de Suger, c'est-à-dire vers le milieu du douzième siècle, et que ce grand ministre de Louis le Jeune, en appelant des Allemands pour exécuter ces *histoires* en émail sur cuivre qui recouvraient la colonne portant sa belle croix d'or, nous avait fourni la preuve qu'il n'existait pas en Aquitaine d'artistes capables de faire un semblable travail.

Examinons les monuments et les textes qu'on a produits ou cités jusqu'ici pour reporter à une époque plus reculée la pratique de l'émaillerie dans le Limousin.

Nous avons rappelé la crosse trouvée dans le tombeau de Ragenfroid, évêque de Chartres, mort vers 960; mais nous avons ajouté que les archéologues qui avaient examiné ce monument lui avaient contesté péremptoirement la date du dixième siècle, et n'avaient pu en faire remonter la confection au delà du douzième : « Cette crosse est décorée d'émaux qui appar-
» tiennent au douzième siècle, » dit en dernier lieu M. de Laborde; « les
» compositions dont le pommeau est revêtu sont épargnées en relief, et
» gravées dans un style et un mouvement qui ne peuvent remonter plus haut
» qu'à cette époque (2). » Ne sait-on pas, d'ailleurs, que les tombeaux des évêques ont été fréquemment déplacés et ouverts après leur mort, et que les crosses et les vêtements qui s'y trouvaient ont été remplacés par d'autres? Les exemples abondent. Ainsi la crosse émaillée de Ragenfroid aura été substituée à une crosse d'or ou d'argent, lors de l'ouverture du tombeau de cet évêque, qui eut lieu, sans doute, à l'occasion d'une translation de ses cendres, motivée par quelque reconstruction. On peut affirmer que ce monument est maintenant hors de cause dans le débat à soutenir sur le moment où la pratique de l'émaillerie prit naissance à Limoges.

L'historien des *argentiers et émailleurs de Limoges*, M. l'abbé Texier, vou-

(1) *Description de la collection Debruge-Duménil*, p. 144.
(2) *Notice des émaux du Louvre*. Édition de 1853, p. 35.

lant faire remonter l'existence de l'art de l'émaillerie en Aquitaine au commencement du onzième siècle, a cité une bague en or émaillé qui aurait été trouvée dans le tombeau de Gérard, évêque de Limoges, mort en 1022. Il a donné la gravure de cet anneau dans les *Annales archéologiques*, et voici la description dont il l'accompagne : « Cet anneau est en or massif : il pèse » 14 grammes 193 m.; aucune pierrerie ne le décore. La tête de l'anneau, » ou chaton, est formée de quatre fleurs trilobées, opposées par la base, » sur lesquelles courent de légers filets d'émail bleu (1). »

Ces légers filets d'émail sur le chaton d'or d'une bague peuvent-ils établir la preuve de la pratique de l'émaillerie, en Aquitaine, au onzième siècle, même sur l'orfévrerie d'or et d'argent? Non certes. Il n'y a d'ailleurs, dans ces légers filets, rien qui ressemble à une peinture en incrustation d'émail; et cette bague, qui est là comme un monument isolé, doit être l'œuvre individuelle d'un orfévre sans imitateurs, ou provenir d'une source étrangère. Si l'Aquitaine eût possédé des émailleurs au commencement du onzième siècle, leur passage aurait été marqué par d'autres monuments qui, en supposant une destruction complète, nous auraient été révélés par les écrivains du temps. Les documents sur l'Aquitaine qui remontent à cette époque sont, en effet, assez nombreux. Le moine Adémar, notamment, a laissé deux ouvrages pleins d'intérêt : l'histoire de l'abbaye Saint-Martial de Limoges jusqu'à l'année 1025 (2), et une chronique qui part de l'origine de la monarchie des Francs, et va jusqu'à l'année 1028 (3). Adémar s'occupe surtout des affaires d'Aquitaine et des faits qui se passèrent sous ses yeux. Dans ces deux ouvrages, il parle souvent des pièces d'orfévrerie fabriquées de son temps; il décrit les travaux de Josbertus, moine de Saint-Martial de Limoges, qui était un habile orfévre. Si l'art de l'émaillerie eût été connu en Aquitaine, Adémar, qui ne ménage pas les menus détails, n'aurait pas manqué de faire mention de cette brillante décoration de l'orfévrerie; mais il est complétement muet à cet égard. Il était contemporain de l'évêque Gérard, dans le tombeau duquel on a trouvé une bague décorée d'un léger filet d'émail, et il nous apprend que Gérard avait été à Rome. Ce prélat n'aurait-il pas rapporté cette bague de ses voyages?

Après Adémar, nous avons une série de chroniqueurs qui ont écrit l'his-

(1) T. X, p. 177.
(2) *Commemoratio abbatum Lemovicensium basil. sancti Martialis*, apud Labbe, *Nova Bibl.*, t. II, p. 271.
(3) Ademari *Historiarum libri III*, apud Pertz, *Mon. Germ. hist.*, t. VI, p. 106.

toire politique et religieuse de l'Aquitaine au onzième siècle et au douzième, et retracé la vie des saints personnages qui ont illustré cette province. Labbe a publié en plusieurs volumes in-folio (1) la collection des manuscrits de tous ces ouvrages encore inédits de son temps. On y trouve notamment : l'*Histoire des comtes et des évêques d'Angoulême*, par un auteur anonyme qui vivait encore en 1159 (2); la *Vie des évêques de Limoges*, composée en 1320 par Bernard Guidon, évêque de Lodève; l'*Histoire de l'abbaye de Grandmont*, près Limoges, par le même (3); la *Chronique de Geoffroi*, moine de Saint-Martial de Limoges, qui écrivait dans le dernier quart du douzième siècle, sous le règne de Philippe-Auguste (4). Ces auteurs fournissent de nombreuses notions sur l'orfévrerie du onzième siècle et du douzième. Ainsi, le biographe des évêques d'Angoulême donne l'énumération de la riche orfévrerie dont l'évêque Gérard, mort en 1135, dota son église (5); et Geoffroi fait, en quelque sorte, l'inventaire du trésor de l'abbaye de Grandmont (6), à l'occasion du pillage de ce trésor par Henri Plantagenet, en 1183. Eh bien, on ne découvre dans ces documents aucune trace de l'application de l'émaillerie à l'orfévrerie, pas plus que de l'existence de la peinture en incrustations d'émail sur cuivre. L'opinion que nous avons basée sur l'impossibilité où fut Suger de faire exécuter aucun travail de ce genre en 1144, sans le concours des artistes allemands, se trouve donc confirmée par le silence que gardent tous les écrivains de l'Aquitaine sur l'existence de l'émaillerie dans cette province, durant le onzième siècle et les trois premiers quarts du douzième.

Est-il nécessaire de réfuter l'hypothèse purement fictive d'un archéologue très-estimé, qui, pour établir que la peinture en émail incrusté était déjà en honneur à Limoges au commencement du onzième siècle, prétendait que le doge Orseolo, lorsqu'il se retira en France en 978, avait amené avec lui des émailleurs vénitiens auxquels on devrait la fondation de l'école de Limoges(7)? Il suffit, pour toute réponse, de consulter l'histoire de ce doge, que nous empruntons aux auteurs de cette époque, Jean Diacre, contemporain d'Or-

(1) *Nov. Bibl. mss. lib. rerum Aquitanicarum uberrima collectio.* Parisiis, 1657.
(2) *Idem*, t. II, p. 249.
(3) *Idem*, p. 265 et 275.
(4) *Idem*, p. 279.
(5) *Idem*, p. 260.
(6) *Idem*, p. 335.
(7) Du Sommerard, *Les arts au moyen âge*, t. III, p. 148, 288, 380.

seolo, dont la chronique a porté longtemps le nom de Sagornino (1), et Pierre Damien qui écrivait cinquante ans environ après l'événement (2).

Pierre Orseolo avait succédé, en 976, à Pierre Candiano, massacré par le peuple. On l'accusait d'avoir été le fauteur de l'émeute si fatale à son prédécesseur; toujours est-il que le pouvoir lui pesait. C'est dans ces circonstances qu'un saint prêtre nommé Guarinus, qui était abbé du monastère de Saint-Michel de Cusan, en Aquitaine, vint à Venise pour y honorer le tombeau de saint Marc. Il eut une entrevue avec le doge, auquel il persuada d'abandonner le pouvoir pour se consacrer à la vie religieuse. Orseolo y consentit, et ne demanda à l'abbé Guarinus que le temps de mettre ordre à ses affaires. Celui-ci, de retour à Venise, au jour fixé, en compagnie de Marin et de Romuald qui depuis fut inscrit au rang des saints, trouva le doge dans la disposition de réaliser son projet. Sans avoir prévenu sa femme pas plus que son fils, ni les autres ministres du gouvernement de Venise, Orseolo s'esquiva de son palais pendant la nuit (septembre 978), avec son gendre, Jean Maureceni, et un de ses amis, Jean Gradonico, qu'il avait déterminés à prendre l'habit religieux (3). Les trois Vénitiens passèrent en France avec les saints personnages, et s'enfermèrent dans le monastère de Saint-Michel. Marin et saint Romuald, de leur côté, se retirèrent non loin de là dans les ermitages qu'ils avaient coutume d'habiter. Une année s'était à peine écoulée, que Pierre Orseolo et Jean Gradonico furent admis à partager les rudes épreuves de la vie solitaire avec saint Romuald (4).

Le doge Orseolo n'est donc pas un riche seigneur, amateur des arts, qui vient faire en France un voyage d'agrément, suivi d'un cortége d'artistes parmi lesquels se trouvent des orfévres émailleurs; c'est un grand coupable que le remords poursuit, et qui, renonçant au pouvoir suprême, abandonne en fugitif l'État qu'il gouvernait. La règle du monastère ne lui paraît même pas assez austère, et il va finir ses jours dans la solitude.

Passons au onzième siècle. Quels monuments a-t-on signalés, quels textes

(1) Johannis Diaconi *Chronicon Venetum*, apud Pertz, *Mon. Germ. hist.*, t. IX, p. 4.

(2) Petrus Damianus, *Vita sancti Romualdi*, apud Pertz, *Mon. Germ. hist.*, t. VI. p. 846.

(3) Prima nocte diei kalendarum septembriarum ipse una cum Johanne Gradonico, necnon Johanne Maureceni, suo videlicet genero, nesciente uxore et filio, omnibusque fidelibus, occulte de Venetia exierunt. Johannis Diaconi *Chron. Ven.*, p. 26.

(4) Quibus etiam ipsi jam dicti fratres (Petrus Ursiolus et Johannes Grandenico), peracto vix annuo spatio, ad perferendam ejusdem solitudinis districtionem aggregati sunt. Petrus Damianus, *Vita sancti Romualdi*, apud Pertz, t. VI, p. 848.

a-t-on invoqués, pour faire concourir avec cette époque la pratique à Limoges de la peinture en émail incrusté sur cuivre?

Ducange, qui avait lu tous les livres imprimés et tous les manuscrits connus de son temps, et M. de Laborde, qui a lu beaucoup aussi et a cité dans son *Glossaire* un certain nombre de textes échappés à Ducange, n'ont pu en découvrir un seul antérieur aux dernières années du douzième siècle. Nous-même, quoique nous ayons à fournir plus loin des citations inédites, nous n'avons pas été plus heureux dans nos investigations. M. l'abbé Texier, cependant, dans l'Histoire de l'émaillerie du Limousin, son pays natal, a décrit un émail de sa collection, qu'il fait remonter au onzième siècle : « C'est une figure de saint, ménagée sur le plat du cuivre, et comme » niellée, dit le savant archéologue; elle représente un personnage vêtu de la » tunique et de la dalmatique. Sa main droite porte un livre; à sa gauche, » dans une ligne perpendiculaire, se lisent ces mots : Fr. Guinamundus me » fecit. Cette figure a tous les caractères que nous avons assignés au style » dit byzantin ou vénitien. L'inscription elle-même n'a pas une forme plus » tranchée : quelques-uns de ses caractères appartiennent au onzième siècle; » les autres ont une forme indécise. Il faudrait donc choisir entre le onzième » et le douzième siècle; mais l'histoire, au défaut de l'archéologie, mettra » un terme à notre hésitation. Un texte de la bibliothèque de Labbe nous » apprend qu'en 1077, le moine Guinamundus, de la Chaise-Dieu, sculpta » admirablement le sépulcre de saint Front, de Périgueux... L'identité » de style et de manière de la plaque que nous possédons, et des émaux » limousins, nous portent à penser que Guinamundus appartenait à l'école » de Limoges... » Et M. Texier ajoute que le Livre rouge de la mairie de Périgueux constatait que le tombeau de saint Front était enrichi de pierres de vitre (de verre) de diverses couleurs et de lames de cuivre dorées et émaillées (1).

Ainsi, pour M. l'abbé Texier, l'émailleur Guinamundus, signataire de l'émail de sa collection, ne serait autre que le moine Guinamundus qui a sculpté le tombeau de saint Front.

La plaque d'émail, envisagée isolément, appartiendrait plutôt au douzième siècle qu'au onzième, de l'avis même de M. Texier, et nous dirons même qu'elle ne nous paraît pas de la première époque des émaux. L'histoire, que M. Texier invoque comme devant résoudre tous les doutes, nous semble dé-

(1) M. l'abbé Texier, *Essai sur les argentiers et émailleurs de Limoges*, p. 62.

montrer, au contraire, que le sculpteur Guinamundus du onzième siècle est un tout autre personnage que l'émailleur Guinamundus qui a signé la plaque.

Le texte publié par Labbe se compose de fragments tirés d'écrits anonymes sur la vie des évêques de Périgueux, depuis 976 jusqu'en 1269. On y voit d'abord que le corps de saint Front, martyr, fut retrouvé sous l'épiscopat de Froterius, qui mourut en 991; puis le chroniqueur ajoute : « Du temps de l'évêque Guillaume de Montberon, Guinamundus, moine » de la Chaise-Dieu, sculpta d'une manière admirable le sépulcre de saint » Front, l'an de Notre-Seigneur 1077 (1). » Le Guinamundus du onzième siècle n'était donc pas émailleur, mais seulement sculpteur : le chroniqueur aurait parlé des émaux comme il parle des sculptures, si Guinamundus eût orné son ouvrage de pièces de cuivre émaillées? Mais, dit-on, le registre de la municipalité de Périgueux porte que le tombeau était enrichi d'émaux : oui, mais il faut remarquer l'époque à laquelle cette constatation est faite. En 1576, les protestants s'emparent de Périgueux, pénètrent dans le monastère de Saint-Front, et détruisent le monument qui renfermait les reliques du saint. En 1583, il est fait mention de cet événement sur les registres de la municipalité, et l'on ajoute que : « Entre les ruines, en fut faicte une signalée » du *tabernacle* où estoit gardé le chef de sainct Front... lequel estoit édifié » en rond, couvert d'une vouste faicte en pyramide; mais tout le dehors » estoit entaillé de figures de personnes à l'antiquité et de monstres, de » bestes sauvages de diverses figures; de sorte qu'il n'y avait pierre qui ne » fût enrichie de quelque taille belle et bien tirée, et plus recommandable » pour la façon fort antique, enrichie de pierres, de vitres de diverses » couleurs, et de lames de cuivre dorées et esmaillées (2). » On a rapproché ce texte de celui du manuscrit du treizième siècle, publié par Labbe, sans tenir aucun compte des cinq cents années qui s'écoulèrent entre le moment où le tombeau de saint Front fut construit par le moine Guinamundus et celui où les protestants détruisirent la châsse (le tabernacle) qui renfermait le chef du saint. Si le tombeau de 1077 et la châsse renversée en 1576 étaient identiques, qui peut répondre que, dans le cours de cinq siècles, le tombeau de saint Front n'ait pas été décoré de ces plaques de cuivre émaillé, lors de l'une de ces restaurations que tout monument doit nécessairement subir

(1) Sepulchrum sancti Frontonis mirabiliter sculpsit, anno Domini M.LXXVII. *Fragmentum de Petragoricensibus episc.*, apud LABBE, *Nova Bibl.*, t. II, p. 738.

(2) Citations de M. FÉLIX DE VERNEILH. *Monographie de Saint-Front*, citée par DE LABORDE, *Émaux du Louvre*, p. 60.

dans un si long espace de temps? Le silence du vieux chroniqueur sur le fait des plaques d'émail est déjà un indice suffisant. Mais il résulte du manuscrit même publié par Labbe que le tombeau sculpté par Guinamundus ne peut avoir été le monument détruit par les protestants à la fin du seizième siècle. Cet écrit constate, en effet, que le monastère de Saint-Front avait été édifié, sous le règne de Hugues Capet, par l'évêque Froterius; mais que, sous Guillaume d'Auberoche, septième successeur de Froterius, qui gouverna l'église de Périgueux de 1099 à 1123, le bourg de Saint-Front, et le monastère avec tout son mobilier, furent la proie des flammes. Le chroniqueur fait observer qu'à cette époque le monastère était couvert en bois (1).

Que devint le tombeau sculpté par Guinamundus, dans cet incendie qui dévora tout? Il dut inévitablement périr avec l'église qui dépendait du monastère. Quant au monument anéanti par les protestants au seizième siècle, c'était très-probablement celui qui, après la destruction du monastère de Saint-Front, au commencement du douzième, avait remplacé le tombeau exécuté par Guinamundus. L'œuvre de cet artiste était un sépulcre sculpté qui renfermait le corps entier de saint Front, retrouvé sous l'épiscopat de Froterius; le monument détruit au seizième siècle était un *tabernacle* orné d'émaux, qui ne contenait que le chef du saint, sans doute le seul de ses ossements qui eût résisté à l'incendie. Il est donc constant qu'il n'y a aucune identité entre les deux monuments et que ce n'est pas Guinamundus le sculpteur, mais bien un autre Guinamundus, qui aura émaillé la figure de la collection de M. Texier, à la fin du douzième siècle, ou plutôt au treizième.

L'émail signé Guinamundus écarté, il n'y a pas une seule pièce de celles qu'on a prétendu faire remonter au onzième siècle dont on puisse appuyer l'âge sur quelque document que ce soit. Puisque nous ne connaissons ni textes ni monuments en faveur de l'existence de l'émaillerie limousine au onzième siècle, passons au douzième.

« La plus ancienne tradition que nous ayons pu recueillir des émaux de » Limoges, disait Du Sommerard (2), ne remonte pas au delà de celle puisée » dans une lettre publiée par Duchesne. » Ce document, sans date, fait partie d'un recueil de différentes lettres écrites à Louis VII (1137 † 1180), dans

(1) Cuius tempore burgus Sancti Frontonis et monasterium cum suis ornamentis repentino incendio peccatis promerentibus conflagravit, atque signa in clocario igne soluta sunt. Erat tunc temporis monasterium ligneis tabulis coopertum. LABBE, *Nova Bibl.*, t. II, p. 738.

(2) *Les Arts au moyen âge*, t. III, p. 146.

lequel on trouve aussi quelques missives adressées à d'autres personnages, principalement à des dignitaires, abbés ou prieurs, du monastère de Saint-Victor de Paris dont la bibliothèque renfermait un exemplaire manuscrit de ce recueil. D'après ces circonstances, Duchesne (1) conclut que quelque abbé ou chanoine de Saint-Victor doit en avoir été l'auteur. « L'écrivain, ajoute-t-il, » en rassemblant ces lettres, n'a eu égard ni aux sujets, ni à l'ordre chro- » nologique; il ne les a même pas toujours classées suivant le rang des per- » sonnes. » Cependant Duchesne croit qu'il faut faire remonter au règne de Louis VII la transcription de ce recueil. La conséquence toute naturelle que Du Sommerard tire de ce fait, c'est que le moine Jean, qui a écrit la lettre dont nous avons à nous occuper, vivait sous le règne de ce prince. Comme Louis VII a régné quarante-trois ans, de 1137 à 1180, la marge est trop grande pour la question à débattre; nous allons donc chercher à mieux préciser la date de cette lettre. Voici d'abord comment elle est conçue : « Puisque avec » votre permission, j'ai quitté l'église de Saint-Satyre pour suivre monsei- » gneur l'archevêque de Cantorbéry, » je vous fais savoir que « un de mes » amis, par suite du besoin que j'avais d'argent, m'a prêté dix sous d'Anjou. » Je lui ai promis que je les lui rendrais par vos mains. Je vous prie donc » de les remettre au porteur de la présente lettre. Et pour signe de recon- » naissance », pour que vous sachiez que cette lettre est bien de moi, que personne autre n'a pu l'écrire, « je vous rappelle que je vous ai montré » dans l'infirmerie une couverture d'évangéliaire de l'œuvre de Limo- » ges, que je voulais envoyer à l'abbaye de Vutgam, et vous m'avez ré- » pondu... » etc. (2). La lettre porte pour suscription : *Venerabili domino et amico suo R. priori Sancti Victoris Parisiensis, suus Joannes eandem quam sibi desiderat salutem.* La date manquant, tâchons de savoir d'abord quel était ce prieur du monastère de Saint-Victor de Paris, dont le nom avait un *R* pour initiale, et nous arriverons peut-être à la connaître, point essentiel, puisque cette lettre renferme la première mention de l'*œuvre de Limoges*.

Le recueil contient beaucoup d'autres lettres adressées au même prieur de Saint-Victor. Deux de ces lettres (la 523e et la 528e) au lieu de la simple

1. *Hist. Franc. script.*, t. IV, p. 557.

2) Quoniam accepta licentia, exivi de ecclesia Sancti Satyri, ut irem cum domino Cantuariensi archiepiscopo, quidam amicus noster pro magna necessitate commodavit mihi decem solidos Andegav.; cui promisi quod per manus vestras eos ei redderem. Ideo precor, ut latori præsentium eos consignes. Et hoc vobis signum, quod ostendi vobis in infirmario tabulas texti de opere Lemovicino, quos volebam mittere abbatiæ de Vutgam. Et vos mihi respondistis, quod.... Duchesne, *Hist. Franc. script.*, t. IV, p. 746.

initiale R, portent les trois premières lettres de son nom Ric. Toutes ces missives, au surplus, font voir que le prieur Ric... était un homme très-considéré, auteur de plusieurs ouvrages sur la religion. Ces renseignements nous suffisent pour reconnaître dans ce dignitaire le prieur Richard qui présida la réunion des chanoines réguliers de la célèbre abbaye de Saint-Victor, lorsque l'abbé Guarinus fut élu, en 1172, après la démission que donna de ses fonctions l'abbé Ervisius, qu'on accusait d'avoir favorisé le relâchement de la discipline. La *Gallia Christiana*, où nous avons puisé ces documents, nous apprend encore que le prieur Richard mourut en 1173 (1).

A quelle époque Richard avait-il été revêtu de la dignité de prieur? Il est difficile de le dire exactement; mais on lit encore dans la *Gallia Christiana* que, sous l'abbé Guntherus, le prieur Nanterus mourut en l'année 1162 (2). Ainsi, en supposant que Nanterus ait eu Richard pour successeur immédiat, celui-ci aurait été prieur de Saint-Victor de 1162 à 1173, et c'est dans l'espace de ces onze années que le moine Jean lui aurait envoyé le billet où il est question d'une couverture d'évangéliaire en émail de Limoges, du même genre, sans doute, que celles qui sont parvenues jusqu'à nous en nombre assez considérable. Cette première donnée nous conduit au fait qui assignera une date positive à la lettre du moine Jean au prieur Richard. Quel est donc l'archevêque qui occupa le siége de Cantorbéry durant ces onze années, de 1162 à 1173, et que le moine Jean avait été autorisé à suivre en Angleterre? Ce fut le célèbre saint Thomas Becket, élu par les évêques d'Angleterre et les chanoines augustins de Cantorbéry, en 1162 (3), lorsqu'il était chancelier du roi Henri II. Nous n'avons pas à raconter ici la querelle qui s'éleva entre le roi et son ancien chancelier devenu archevêque et primat de la Grande-Bretagne. Nous nous bornerons à relever quelques faits, et à citer quelques dates pour fixer celle qui nous intéresse. Thomas Becket, ayant bientôt rétracté la promesse qu'il avait

(1) Ervisius dignitatem abdicasse legitur anno 1172. Guarinus post Ervisii abdicationem, præsidente Ricardo priore, assumtus e Cagia in abbatem. Benedictus fuit a Mauricio, Parisiensi antistite (1164 † 1196)..... Hunc Pontifex (Alexander III) et cardinalis Johannes, scriptis litteris obsecrarunt ut binos ad se Victorinos canonicos transmitteret, quod tandem Guarinus præstitit, postquam primum se excusavit de morte plurimorum suæ domus præstantium virorum, primo sui regiminis defunctorum anno : nempe Richardi a sancto Victore nuncupati, ecclesiæ Victorinæ canonici et prioris, viri pietate et doctrina præstantissimi, doctisque libris notissimi, qui morte sublatus est anno 1173....... *Gallia Christiana*, edit. Paris., 1744. T. VII, p. 668 et 669.

(2) *Gallia Christiana*, t. VII, p. 666.

(3) *Fasti Ecclesiæ anglicanæ*, edit. 1716, p. 4.

faite de se soumettre aux coutumes adoptées par le parlement général convoqué à Clarendon, en 1164, fut sommé de comparaître devant un concile anglican, et condamné par les évêques et les barons (octobre 1164). Le prélat quitta l'Angleterre sous un déguisement, et vint demander un asile à la France. Après plus de six années de séjour dans ce pays, une réconciliation fut opérée entre Henri II et Thomas Becket, à la suite d'un congrès solennel, tenu en juillet 1170, près de la Ferté-Bernard. Le célèbre archevêque retourna en Angleterre au mois de novembre, et il était assassiné le 29 décembre suivant, dans son église de Cantorbéry.

Ces faits (1) vont nous donner la date que nous cherchons. La lettre du moine Jean nous apprend, en effet, qu'attaché à l'église de Saint-Satyre, il avait été autorisé par le prieur de Saint-Victor à suivre l'archevêque de Cantorbéry qui quittait la France en novembre 1170 : c'est donc très-probablement lors de son passage à Paris, pour se rendre en Angleterre, que le moine Jean avait montré au prieur cette couverture d'évangéliaire qu'il emportait pour l'offrir à l'abbaye de Vutgam, et sa lettre a dû être écrite peu après son arrivée en Angleterre, et avant la fin tragique de Thomas Becket; car un Français, un moine augustin, n'aurait pas, après ce triste événement, prononcé le nom de l'archevêque avec un tel laconisme, et sans y joindre une expression d'horreur pour le meurtre du saint prélat. La lettre a donc été positivement écrite à la fin de novembre ou dans le courant de décembre 1170. Il n'y a pas lieu de s'étonner, d'ailleurs, de voir un moine de Saint-Satyre solliciter du prieur de Saint-Victor la permission d'aller en Angleterre avec l'archevêque de Cantorbéry. Saint Augustin, l'apôtre de l'Angleterre, avait fondé l'église de Cantorbéry où il avait établi des moines qui vivaient sous la règle instituée par lui (2). C'étaient également des moines augustins qui occupaient le monastère de Saint-Satyre, près de Sancerre, dans le Berry (3), et l'abbaye de Saint-Victor de Paris renfermait les personnages les plus savants et les plus distingués de cet ordre. On comprend très bien, dès lors, les relations qui durent s'établir entre Thomas Becket et les monastères des augustins, pendant le long séjour qu'il fit en France, et comment un moine de Saint-Satyre put être appelé à accompagner l'archevêque de Cantorbéry quand il retourna en

1. *L'Art de vérifier les dates*, édit. de 1783, t. I, p. 802. — M. Henri Martin, *Histoire de France*, édit. de 1855, t. III, p. 483 et suiv.
2. *Monasticon anglicanum*. Londini, 1655. T. I, p. 18.
3. *Gallia christiana*, édit. de 1656, t. III, p. 813.

Angleterre. Le moine Jean, qui n'était pas sans doute très-riche, puisqu'il faisait un emprunt de dix sous angevins pour son voyage, ne pouvait offrir à l'abbaye de Vutgam (1), où il allait peut-être résider, des présents en or et en argent; il y portait donc ce que la France produisait de plus nouveau en objets de petite valeur. Le Limousin touche au Berry, et les émaux sur cuivre de Limoges durent pénétrer dans cette province dès les premiers temps de la fabrication. Toujours est-il qu'il résulte évidemment de la lettre du moine de Saint-Satyre au prieur de Saint-Victor, que cette fabrication était en activité dans l'année 1170; mais ce texte est le plus ancien qu'on puisse invoquer. Ceux que Ducange, M. de Laborde, M. l'abbé Texier et nous-même avons découverts sont postérieurs en date. A quelle époque l'art d'émailler le cuivre avait-il fait son apparition à Limoges? Là est la difficulté. Voyons quelle lumière pourront apporter dans la solution de cette question les émaux subsistants auxquels on a cru pouvoir assigner une date approximative.

Les plus anciens sont les deux plaques du musée de Cluny dont l'une représente l'Adoration des mages, et l'autre, saint Étienne de Muret conversant avec saint Nicolas; puis, la belle plaque du musée du Mans, qui passe pour reproduire la figure de Geoffroi Plantagenet, duc d'Anjou et du Maine, mort en 1151 (2).

C'est à la tradition seule que la plaque du Mans doit cette attribution. Le père Anselme (3) la citait en 1725, et Montfaucon en donnait la description, avec une détestable gravure de la figure, en 1730 (4). Celui-ci fait connaître qu'elle existait alors dans l'église cathédrale de Saint-Julien du Mans, fixée au deuxième pilier de gauche, proche le jubé; mais voilà tout. Nous avons cherché en vain si la tradition pouvait s'appuyer sur quelque texte, sur quelque circonstance historique. L'inscription gravée et émaillée que l'artiste a placée au-dessus de la tête du guerrier est l'unique document qui serve à déterminer le nom du personnage : « Ton épée, prince, a » dispersé la multitude des brigands, et la paix rétablie a donné le repos » aux églises. » Geoffroi Plantagenet soutint une guerre de huit ans contre Louis VII et les Normands, pour obtenir le duché de Normandie que lui

(1) L'abbaye de Wingham, que le moine Jean écrit Vutgam, dépendait de l'église de Cantorbéry. *Monastic. angl.*, t. I, p. 1148.
(2) Voyez, p. 55, la description de ces tableaux d'émail.
(3) *Hist. généalog.*, édit. de 1726-1733, t. VI, p. 19.
(4) *Monuments de la monarchie française*, t. II, p. 70.

disputait le comte de Blois. A l'occasion d'une autre guerre contre Louis VII, postérieure à celle-ci, il s'était attiré les censures du pape Eugène III, et il mourut sans en avoir été relevé. Ces censures étaient un perpétuel sujet de trouble dans l'Église, par l'irritation qu'elles soulevaient dans l'esprit du souverain contre les prêtres et les moines qui prenaient toujours parti pour le pape. La vie de Geoffroi, en vérité, ne présente aucun fait de nature à motiver l'inscription.

Elle s'applique avec bien plus de raison à Henri Plantagenet, fils de ce prince, qui, par son mariage avec Éléonore d'Aquitaine, devint souverain de la Guyenne, du Poitou, de l'Auvergne et du Limousin où fut fabriquée cette plaque émaillée. Ce prince débuta par mettre un frein au pouvoir aristocratique des barons. Il fit démolir les châteaux fortifiés, élevés par eux de tous côtés, qui servaient d'asile aux criminels et aux gens de guerre coupables de toutes sortes d'exactions : voilà pour le premier vers de l'inscription. Les coutumes que Henri Plantagenet, devenu roi d'Angleterre, avait fait édicter par le parlement de Clarendon, et ensuite le meurtre de saint Thomas Becket, attirèrent, il est vrai, sur la tête de ce prince les foudres de l'Église; mais la pénitence publique à laquelle il se soumit, devant la châsse du martyr, le fit rentrer en grâce auprès du pape et du clergé, et rendit la paix à l'Église, cruellement agitée dans ses vastes États à la suite de cet événement : ce fait est l'explication du second vers.

Henri Plantagenet mourut en 1189, et fut enterré à Fontevrault. On comprend dès lors qu'un tableau commémoratif de ce prince ait été placé dans la cathédrale de la ville du Mans, capitale du duché d'Anjou, son premier héritage. Quant à Geoffroi Plantagenet, ses restes reposant dans cette église, il n'y avait pas de raison pour lui rendre le même hommage qu'à son fils Henri, dont la sépulture était ailleurs. Au surplus, en admettant la vérité dans la tradition qui désigne Geoffroi Plantagenet comme le personnage représenté, ce ne serait pas un motif pour reporter jusqu'à 1151 la confection de la plaque reproduisant son image. Eût-elle fait partie, comme on l'a prétendu, du tombeau de Geoffroi, cette date ne lui appartiendrait pas davantage, et il resterait encore à déterminer l'époque où fut achevé le tombeau du prince. Mais la plaque n'a jamais fait partie d'un tombeau : ce n'est pas un fragment détaché; elle forme à elle seule un tout complet, exécuté, peut-être, bien après la mort du prince. Il est à remarquer encore que le travail de ciselure et d'émaillerie dénote dans cette plaque un art plus avancé que dans celles du musée de Cluny : on voudrait les faire remonter à 1163; mais elles doivent être, comme nous allons l'établir, de 1189 ou 1190.

Du Sommerard supposait que ces deux plaques provenaient d'une couverture de livre. M. l'abbé Texier, de son côté, pense qu'elles ont pu appartenir à l'autel de l'abbaye de Grandmont, et il en reporte la fabrication à l'année 1165 durant laquelle l'église de Grandmont fut dédiée par l'archevêque de Bourges : « Elle venait d'être terminée, dit le savant archéologue, et » décorée d'un maître-autel en cuivre doré et émaillé (1). »

Si l'autel en cuivre émaillé de Grandmont a été érigé en 1165, et si les plaques en faisaient partie, l'origine de ces émaux se rattacherait à une époque antérieure à la lettre du moine Jean, de 1170. Mais les documents écrits ne nous permettent de croire, ni que l'autel émaillé de Grandmont ait été élevé en 1165, ni que ces plaques puissent en provenir. A la vérité, l'église de Grandmont fut consacrée le 4 septembre 1165, sous le gouvernement de Pierre de Boschiac († 1172) qui avait été élu abbé dans les derniers jours de février de la même année (2); mais les auteurs de la *Gallia christiana*, qui nous révèlent ces particularités, nous font connaître aussi que les prédécesseurs de Pierre de Boschiac avaient édifié seulement la nef, et que ce fut cet abbé qui construisit le chœur et l'abside (3). Il n'est pas possible que toute la partie comprise entre la nef et le chevet, dans une église aussi importante que celle de l'abbaye de Grandmont, ait été terminée dans les six mois qui s'écoulèrent entre l'élection de Pierre de Boschiac et la consécration de l'église. On fit donc très-probablement la cérémonie dans la nef, sans attendre l'achèvement du chœur et de l'abside. Comme le maître-autel ne pouvait être établi qu'après l'achèvement du chœur, il fallut procéder à la dédicace avec un autel provisoire. Ce fait de consécration partielle d'une église se rencontre très-fréquemment au moyen âge. Nous en avons un autre exemple au douzième siècle, dans l'église de Saint-Denis, reconstruite par Suger, dont la nef fut dédiée en 1140, et le chœur avec le chevet en 1144 (4).

Quoi qu'il en soit de cette conjecture, rien ne constate que le premier maître-autel de l'église de Grandmont ait été revêtu, dès l'origine, de plaques de cuivre émaillé. On peut, en tout cas, affirmer que celles du musée de Cluny n'émanent pas de cette source. En effet, si l'autel a malheu-

(1) *Essai sur les émailleurs de Limoges*, p. 72.
(2) *Gallia christiana*, édit. de 1656, t. III, p. 494.
(3) Iste (Petrus de Boschiac) ecclesiam perfecit ex parte capitis usque ad ingressum chori clericorum, quæ antea inchoata fuerat et facta a parte inferiori. *Idem*, p. 495.
(4) Sugerii *Lib. de consecratione ecclesiæ*, et *Lib. de reb. in admin. sua gest.*, apud Duchesne, *Hist. Franc. script.*, t. IV, pages 343 et 354.

reusement péri en 1793, il nous en reste deux descriptions. La première a été écrite au seizième siècle par le frère Lagarde, religieux de l'abbaye de Grandmont, et M. l'abbé Texier nous en a conservé le texte (1). La seconde est contenue dans un inventaire de l'abbaye, dressé en 1771 par le délégué de l'intendant de la généralité de Limoges (2) : « Le contre-retable et le » devant de l'autel, porte la description du seizième siècle, est de cuivre » esmaillé; et y sont les histoires du Vieux et Nouveau Testament, les *treize* » apôtres et autres saincts, le tout avec eslévations en bosse... » « L'ancienne » décoration et devant d'autel, dit l'inventaire de 1771, est de cuivre » jaune, émaillé en bleu, avec grand nombre de figures en relief. »

Ainsi, l'autel et le retable de l'église de Grandmont étaient ornés de figures en relief se détachant sur un fond d'émail bleu. Or les plaques du musée de Cluny, qui reproduisent des plates peintures en émail incrusté, n'ont aucune similitude avec ces figures en relief. Ces figures, d'ailleurs, en relief et dorées, se détachant sur fond d'émail, indiquent un travail du treizième siècle, et non du douzième. On ne saurait donc, sous aucun rapport, admettre l'autel émaillé de Grandmont comme preuve justificative de l'existence, à Limoges, de la peinture en émail incrusté, dès l'année 1165.

L'émail qui représente saint Nicolas conversant avec saint Étienne de Muret provient évidemment d'une châsse de ce dernier, et nous puisons dans l'inventaire de l'abbaye de Grandmont de 1790, la certitude que le trésor en possédait une très-belle. Dans cet émail, la tête de saint Étienne de Muret étant sans nimbe, on en a conclu qu'il était antérieur à la canonisation du saint, en 1189. L'absence du nimbe ne doit être imputée, selon nous, qu'à la négligence de l'émailleur; car il serait inouï, dans l'église chrétienne, qu'on eût représenté un épisode miraculeux de la vie d'un homme avant qu'il eût été canonisé, quelle que fût sa renommée de sainteté. Après la mort de saint Étienne, arrivée dans son ermitage de Muret en 1124, les moines de l'ordre qu'il avait fondé se transportèrent à Grandmont, près de Limoges, et construisirent dans cet endroit un monastère et une église; puis, retournant à Muret, pour y chercher le corps de leur fondateur, ils le déposèrent sous les dalles de l'enceinte sacrée, en avant de l'autel (3). Mais lorsque la canonisation du saint fondateur de l'ordre de

(1) *Essai sur les argentiers et émailleurs de Limoges*, p. 72.
(2) M. Leymarie, *Le Limousin historique*, p. 163.
(3) Pergentes ad locum (Grandimontem) divina revelatione compertum, satis Mureto vicinum, ecclesiam et domos ad habitandum, jussione Domini cujus erat, omni festina-

Grandmont eut été proclamée par une bulle du pape Clément III, c'est-à-dire à la fin de 1189, son corps fut tiré de la terre, en grande pompe, et placé au-dessus de l'autel de la nouvelle église qui avait été terminée, entre 1166 et 1172, sous l'abbé Pierre de Boschiac (1). Ce fut bien certainement à cette occasion qu'on fit faire la belle châsse en cuivre émaillé décrite en ces termes dans l'inventaire du trésor de Grandmont de 1790 : « Une grande » châsse de bois en dos d'âne, couverte de cuivre doré et émaillé, extrême- » ment enrichie et ornée de pierres précieuses, de cristaux, etc.; ayant » trois pieds trois pouces de long, un pied de large, et deux pieds neuf pouces » de hauteur; ouvrant, par un bout, avec une clef et une serrure. Nous y » avons trouvé un sachet de taffetas en drap noir, contenant plusieurs » grands ossements et autres reliques de saint Étienne de Muret, comme » nous l'a appris l'étiquette en parchemin et en caractères gothiques » (2). Cette châsse, donnée à l'église de Razès, en 1790, a disparu pendant la tourmente révolutionnaire de 1793. La plaque du musée de Cluny, qui représente saint Étienne de Muret conversant avec saint Nicolas, doit en provenir : elle décorait, soit le coffre, soit le couvercle en dos d'âne, et elle concorde par sa dimension avec les proportions que l'inventaire de 1790 attribue au monument. Toutefois, il résulte des faits que la châsse de saint Étienne n'a pas été exécutée avant 1189, puisque, jusqu'à cette époque, le corps du saint était resté en terre dans la sépulture où il avait été placé peu après 1124.

L'autre plaque du musée de Cluny, où l'on voit l'Adoration des Mages, peut avoir appartenu aussi à cette châsse. Sans aucun doute, elle est de la même époque que celle où est reproduit saint Étienne de Muret; c'est le même faire, ce sont les mêmes émaux; les deux plaques doivent être sorties de la main du même artiste.

Isembert, qui fut abbé de Saint-Martial, de 1174 à 1178, a été cité comme

tione fecerunt, quibus vili schemate utcumque peractis, reversi sunt Muretum, et accipientes sanctissimi patris gloriosum corpus, transtulerunt illud in Grandimontem, paucisque scientibus, recondiderunt subtus presbyterium ante altare. *Vita Sancti Stephani Muretensis*, ex veteri codice, apud Labbe, *Nova Bibl.*, t. II, p. 681.

(1) Convocatis igitur a legato apud Grandimontem multis archiepiscopis...., corpus beatissimi Stephani confessoris a loco, ubi humatum subtus presbyterium ante altare jacebat, cum digno honore elevatum extitit, populo præcedente.... deducitur et super altare ecclesiæ Grandimontis Beatæ Mariæ Virginis honorifice collocatur. *Idem*, p. 682. — Tum ligato jubente, a terra elevatur... *Gallia christiana*, édit. de 1656, t. III, p. 497.

(2) *Inventaire du trésor de Grandmont*, rapporté par M. Texier, *Essai sur les émailleurs de Limoges*, p. 260.

ayant composé pour saint Alpinien une châsse en cuivre émaillé (1). Geoffroi, dans sa chronique, se borne à dire que cette châsse était d'un admirable travail, sans donner à entendre qu'elle fût enrichie d'émail (2); mais cela importe peu, puisque la date qui lui est assignée nous conduit au delà de 1170.

On a encore voulu classer parmi les monuments émaillés du douzième siècle la magnifique châsse de l'église abbatiale de Mausac, sur laquelle se trouve la figure de l'abbé Pierre, avec cette inscription : PETRUS ABBAS MAUZIACUS FECIT CAPSAM PRECIO. Plusieurs abbés du nom de Pierre ont gouverné l'abbaye de Mausac; quel est celui qui a commandé ou exécuté la châsse émaillée ? Elle avait d'abord été attribuée à Pierre V, abbé de Mausac en 1252; mais M. Mallay (3) en désigne comme l'auteur, Pierre III qui gouverna l'abbaye de Mausac de 1168 à 1181 (4). M. l'abbé Texier, tout en partageant cet avis, fait observer que sur cette châsse « les quatre-feuilles » arrondis du douzième siècle y coudoient les quatre-feuilles lancéolés du » treizième. La *vesica piscis* est aiguë comme sur les châsses du treizième, » et cependant les cintres circulaires couronnés de coupoles, et la forme » des lettres des inscriptions, annoncent le douzième siècle (5). » Mais on n'ignore pas que les artistes, autant par routine que par la difficulté qu'offre le changement de pratique, ont persisté à employer, sur la pierre et sur les monuments d'orfévrerie, des caractères dont les calligraphes avaient déjà depuis longtemps modifié la forme. Un graveur du douzième siècle n'aurait pas fait ces *vesica piscis* aiguës, ni ces quatre-feuilles lancéolés, qui n'appartiennent qu'au treizième. D'ailleurs, le corps de saint Calminius, que renfermait la châsse de Mausac, ne fut découvert qu'en 1172 (6); ce n'est donc que postérieurement à cette époque que la châsse a pu être confectionnée. Il faut remarquer, au surplus, que le style des émaux qui la décorent n'est plus celui de la première manière des émailleurs limousins qui cherchèrent d'abord, comme ils le firent dans la figure de Geoffroi Plantagenet et dans les deux plaques du musée de Cluny, à imiter les émaux grecs dans lesquels les carnations, les vêtements et les accessoires du sujet étaient entièrement ren-

(1) M. TEXIER, *Essai sur les émailleurs de Limoges*, p. 65.
(2) Capsam Sancti Alpiani opere mirabili composuit. GAUFREDI *Chronica*, apud LABBE, *Nova Bibl.*, p. 321.
(3) *Essai sur les églises romanes d'Auvergne*, p. 26.
(4) *Gallia christiana*, édit. de 1720, t. II, p. 353.
(5) M. TEXIER, *Essai sur les émailleurs de Limoges*, p. 67.
(6) Le P. DE SAINT-AMABLE, cité par M. TEXIER, *idem*, p. 68.

dus en émail. Sur l'une des faces de la châsse de Mausac, les figures sont en relief; sur l'autre (1), elles sont épargnées sur le plat du cuivre et gravées : les fonds seuls sont émaillés. Ces caractères dénotent la manière des émailleurs limousins du treizième siècle. Il est donc possible que cette belle châsse ait été faite du temps de Pierre V, mais elle ne saurait être reportée à Pierre III; les auteurs de la *Gallia christiana* lui donnent même la date de 1298, époque à laquelle Pierre de Valérie gouvernait l'abbaye (2). En tout cas, eût-elle été faite par Pierre III, elle n'en serait pas moins postérieure à 1170, et pourrait n'avoir été exécutée qu'en 1181.

Nous venons d'examiner avec attention les monuments en émail incrusté de Limoges, que l'on a cru devoir faire remonter au douzième siècle en prenant pour points d'appui certains textes et certaines circonstances particulières, propres à justifier le choix de cette époque, et nous pensons avoir suffisamment prouvé qu'aucun de ces monuments n'est antérieur à la lettre du moine Jean, de l'année 1170.

On peut donc, ce nous semble, résumer ainsi toute cette dissertation. L'appel que fit Suger, au commencement de 1145, d'ouvriers allemands, pour exécuter une colonne entièrement recouverte de tableaux en émail sur cuivre, fournit la preuve incontestable qu'il n'existait pas alors en France d'artistes capables de faire un pareil travail (3). Le silence absolu des historiens de l'Aquitaine du onzième et du douzième siècle sur la pratique de l'émaillerie dans cette province, et l'examen des monuments émaillés subsistants que l'on attribuait au douzième siècle, sont venus corroborer cette preuve. Le premier texte qui révèle l'existence de l'émaillerie sur cuivre à Limoges est de 1170; il est donc postérieur de vingt-cinq ans à l'époque où des orfèvres émailleurs de la Lotharingie vinrent s'installer à Saint-Denis à la demande de Suger. Ce texte émane d'un homme qui habitait une province limitrophe de l'Aquitaine, d'un prêtre qui avait dû être immédiatement instruit de ce mode d'ornementation des instruments du culte adopté par Limoges, d'un émigrant qui, dans l'intention de faire une offrande convenable à une abbaye d'Angleterre, y portait naturellement ce que les fabriques françaises avaient le

(1) M. DU SOMMERARD en a donné la gravure en couleur. *Album*, x[e] série, pl. 13.

(2) *Gallia christiana*. Paris, 1720. T. II, p. 353.

(3) Voyez plus haut, p. 173. La croix ayant été terminée et élevée sur cette colonne revêtue d'émaux, fut consacrée par le pape Eugène le jour des Pâques 1147 ; comme les orfèvres allemands avaient mis deux ans pour faire les émaux de la colonne, le travail doit avoir été entrepris dans les premiers mois de 1145. SUGERII *Lib. de reb. in admin. sua gestis*, ap. DUCHESNE, t. IV, p. 345, et *l'Art de vérifier les dates*, p. 286.

plus récemment mis en œuvre. La nouveauté des productions de l'émaillerie limousine, en 1170, est démontrée par l'isolement de la lettre du moine Jean. Si la fabrication de Limoges eût été en grande activité à cette époque, on en rencontrerait d'autres traces; mais c'est là le seul document que l'on connaisse. Une autre preuve résulte de l'examen des monuments subsistants : c'est qu'on ne peut même en reporter aucun avec certitude à cette date de 1170. En admettant que la plaque du musée du Mans ait été faite dans l'année de la mort de Geoffroi Plantagenet, ce qui ne paraît pas possible, cette pièce d'émail serait encore postérieure de sept années à l'arrivée en France des orfévres allemands, auteurs des tableaux d'émail de Saint-Denis. Il est donc très-probable que la fabrique de Limoges était à son début en 1170.

Si l'on consulte l'histoire, et qu'on veuille faire attention au cours naturel de certains événements qui entraînent toujours les mêmes conséquences, on s'expliquera sans peine comment l'établissement de la fabrication des émaux sur cuivre à Limoges peut avoir eu lieu vers cette époque.

Il est hors de doute que les tableaux d'émail exécutés par les orfévres allemands qu'appela Suger durent produire une grande sensation. Cette brillante et inaltérable ornementation du cuivre, matière de peu de valeur, était merveilleusement applicable aux instruments du culte que l'on produisait en nombre considérable dans ce temps de piété fervente, où tant de temples étaient réédifiés ou restaurés; elle convenait surtout à la représentation des scènes de la vie des saints dont les ossements, recherchés en tous lieux et apportés de l'Orient, étaient renfermés dans des châsses exposées sur les autels à la vénération du peuple.

Peu d'années s'étaient écoulées depuis que la colonne de la croix de Suger étalait à tous les yeux, dans l'église de Saint-Denis, ses belles peintures en émail incrusté, lorsque Louis VII et Éléonore d'Aquitaine firent prononcer leur divorce par le concile de Beaugency-sur-Loire (18 mars 1152). Bientôt après, la reine de France, redevenue duchesse d'Aquitaine, épousa le jeune Henri Plantagenet, souverain de la Normandie et de l'Anjou, qui réunit ainsi sous sa domination toute la Gaule occidentale, depuis l'embouchure de la Somme jusqu'à celle de l'Adour, sauf la presqu'île bretonne. En 1154, Henri Plantagenet mit sur sa tête la couronne d'Angleterre. Ces graves événements suscitèrent entre Louis VII et Henri Plantagenet une inimitié qui se traduisit trop souvent en guerres fatales aux provinces; mais Henri, le plus grand homme de guerre de son temps, était aussi le politique le plus habile, et ce ne fut pas seulement par les armes qu'il chercha à abaisser la puissance

de son rival, seigneur suzerain de ses possessions françaises. On peut être assuré que ce prince, qui eut l'énergie de publier de fortes lois pour rendre le peuple indépendant des barons, et qui concéda des priviléges et des franchises aux villes de ses États, sut aussi appuyer de ses efforts le développement du commerce et des arts industriels. L'émaillerie, qui promettait de prendre un si grand essor, dut fixer ses regards, et, sans aucun doute, il s'efforça d'en introduire la pratique dans ses États.

Limoges, ville importante du duché d'Aquitaine, était une colonie romaine ; sa réputation dans les travaux d'orfévrerie remontait à une haute antiquité, et il est à présumer qu'elle fut l'une de ces cités industrieuses de la Gaule celtique où se fabriquaient les émaux au temps de Philostrate (1). Quoi qu'il en soit de notre supposition, il est constant que cette ville était déjà célèbre, à cause de son orfévrerie, sous le roi Dagobert; les orfévres s'y étaient succédé sans interruption, et, à l'époque dont nous nous occupons, elle avait produit des pièces remarquables. Il était donc tout naturel que cette nouvelle industrie de l'émaillerie fût importée à Limoges, de préférence à toute autre ville.

A quel moment en eut lieu l'importation? On ne saurait le préciser exactement. Mais si l'on fait attention d'abord, que les premières années qui suivirent le mariage de Henri Plantagenet avec Éléonore furent employées par ce prince à guerroyer, soit en Angleterre pour s'assurer la couronne de ce royaume, soit contre son frère Geoffroi qui réclamait le duché d'Anjou, soutenu par le roi Louis VII, et que la paix fut faite entre les deux souverains en 1160 ; si, d'un autre côté, on considère que la première trace de l'existence de la pratique de l'émaillerie à Limoges n'est pas antérieure à l'année 1170, on sera, nous le pensons, dans le vrai en plaçant la date de cette importation dans l'intervalle qui s'écoula entre 1160 et 1170.

Quels furent les maîtres des Limousins et les importateurs de cette industrie dans l'Aquitaine? Les Grecs, qui dès le sixième siècle avaient pratiqué à Constantinople l'art d'émailler les métaux, et qui devinrent les maîtres des Italiens et des Allemands (2), eurent-ils aussi pour disciples les orfévres de Limoges? La réponse à ces deux questions demande quelques développements.

Nous avons fait justice de la fiction qui représentait le doge Orseolo arrivant en France, au dixième siècle, accompagné d'un cortége d'artistes

(1) Voyez plus haut, pages 93 et 94.
(2) Voyez plus haut, pages 131 et 158.

grecs ou vénitiens qui auraient fondé l'école d'émaillerie de Limoges; il est inutile de revenir sur ce sujet. Mais beaucoup d'autres raisons ont été produites en faveur de l'origine gréco-vénitienne de cette école (1). Les artistes grecs chassés de l'empire d'Orient par les persécutions des empereurs iconoclastes, avaient été accueillis, a-t-on dit, avec une grande faveur à Venise où ils importèrent les procédés de l'industrie byzantine. Lorsque la persécution eut cessé, Venise continua à emprunter des artistes à l'Orient pour la construction de ses plus beaux édifices. Ce fut à des artistes grecs que le doge Orseolo confia la réédification de l'église Saint-Marc et l'exécution des grandes mosaïques de ce magnifique temple. A cette époque, les Vénitiens faisaient un grand commerce avec le midi de la France; ils avaient même un comptoir important à Limoges : « Il y avait autrefois à Limoges » une rue nommée *Vénitienne*, dit B. de Saint-Amable; cette rue et son » faubourg étaient habités par des marchands vénitiens. Ce qui commença » l'an 979, et ce qui obligea les Vénitiens de bâtir ce faubourg et de se » loger à Limoges, fut à cause du commerce des épiceries et étoffes du Le- » vant, lesquelles ils faisaient venir sur leurs navires par la voie d'Égypte à » Marseille, et conduire par voiture à Limoges où ils en avaient établi un » grand magasin (2). » Tels sont les motifs sur lesquels on s'est appuyé pour conclure que des artistes gréco-vénitiens suivirent ces marchands au onzième siècle : des architectes auraient bâti un grand nombre d'églises, notamment celle de Saint-Front de Périgueux, dont la forme en croix grecque, les coupoles et le plan rappellent Saint-Marc de Venise; et des émailleurs seraient venus se fixer à Limoges.

Il est possible que des architectes vénitiens se soient établis dans le midi de la France au onzième siècle, et y aient élevé plusieurs églises dans un style qui se rapprochait plus ou moins de celui de Saint-Marc de Venise; mais nous ne voyons aucun texte, aucun monument qui donnent même à présumer la venue en Aquitaine d'orfèvres émailleurs ou d'autres artistes de cette nation cultivant les industries qui se rattachent aux arts du dessin. Au onzième siècle, les Vénitiens étaient entièrement livrés au commerce; et puisqu'ils empruntaient leurs artistes à l'étranger, ils n'auraient pu en fournir à la France. Voyons d'abord ce qu'était ce comptoir fondé

(1) Entraîné par l'autorité des savants qui, les premiers, cherchèrent à retrouver la trace des arts au moyen âge, nous avons d'abord suivi cette opinion (*Description de la collection Debruge*, p. 149); des études plus approfondies ne nous permettent plus de l'admettre.

(2) De Saint-Amable, *Hist. de saint Martial*, t. III, p. 372, cité par M. Texier, p. 69.

à Limoges à la fin du dixième siècle : « L'importance et la présence de ce
» dépôt sont constatées par un acte du commencement du onzième siècle, »
dit l'auteur d'une histoire de l'abbaye de Saint-Martin lez Limoges. « Gérard
» de Tulle, abbé de cette abbaye, s'oblige à fournir à perpétuité trois livres
» de poivre à Gérald, évêque d'Angoulême, et à ses moines, ce qui lui était
» facile, le comptoir des Vénitiens touchant à son monastère (1). » Ainsi, les
marchands de Venise, qui regardaient Limoges comme l'entrepôt du midi de
la France, approvisionnaient cette ville en épices d'Orient; et qui ne sait
qu'un tel négoce est peu favorable au développement du goût pour les
arts? D'ailleurs, l'émaillerie n'étant pas en pratique à Venise à cette époque,
il est impossible d'admettre que ces marchands aient eu l'idée d'aller
chercher à Constantinople des artistes émailleurs.

Pendant deux siècles, comme nous l'avons rapporté, les émaux incrustés
de Limoges ont passé pour byzantins. Bien que cette erreur soit dissipée
aujourd'hui, elle a cependant laissé des traces, et les conséquences s'en
font sentir encore. On a fini par convenir que les orfèvres limousins ont
été les auteurs de tous ces émaux considérés si longtemps comme byzantins, mais en soutenant que le style grec très-prononcé dont ces peintures en émail sont empreintes, dénotait assez quels furent les maîtres des
limousins.

Il est bien certain que les Limousins, à l'exemple des Allemands et des
Italiens, cherchèrent d'abord à donner à leurs émaux l'aspect des émaux
byzantins. C'est ainsi que, dans les plus anciens ouvrages de Limoges, les
carnations (à moins que les figures ne soient très-petites), les vêtements
et tous les accessoires sont rendus par des couleurs d'émail, de même que
dans les émaux grecs ; mais, entre cet emploi des moyens matériels de
distribution de l'émail et l'imitation du style des compositions et du dessin,
il y a une grande différence à établir. On peut s'en convaincre en examinant les plaques du musée de Cluny et celle du musée du Mans. A la
vérité, la totalité du sujet y est exprimée en émail ; mais qu'on prenne la
peine de comparer ces peintures avec les émaux venus de Constantinople,
avec les miniatures des manuscrits grecs du dixième et du onzième siècle,
avec les mosaïques des mêmes époques, sorties de la main des Grecs et
qui subsistent encore en Italie, et l'on reconnaîtra sans peine que, dans
les deux écoles, le style des compositions ne diffère pas moins que celui

(1. *Hist. ms. de l'abbaye de Saint-Martin-lès-Limoges*, p. 158. Bibl. du séminaire de
Limoges, citée par M. Texier, *Essai sur les émailleurs de Limoges*, p. 30.

du dessin. Dans les émaux de Limoges que nous citons, le caractère du dessin est solennel ; c'est le style français marchant déjà dans sa propre voie, comme le dit fort bien M. de Laborde (1). Les dômes et les coupoles, surmontés de croissants et de boules, qui remplissent la partie supérieure des plaques n'ont rien de réellement oriental, et appartiennent à cette architecture de convention que les enlumineurs français employèrent si souvent dans les encadrements des miniatures, depuis le onzième siècle jusqu'au treizième. Qu'il y a loin de ces figures lourdes et trapues des émaux primitifs de Limoges aux figures sveltes et élancées des peintures byzantines de la même époque qui, dans les attitudes et surtout dans la belle manière dont les plis des vêtements sont disposés, conservent encore comme un reflet de l'antiquité !

Si le style des peintures en émail incrusté de Limoges est distinct de celui des émaux grecs, il en est de même du procédé de fabrication. Les émaux grecs sont toujours traités par le système du cloisonnage : un émail champlevé fait à Constantinople serait une exception et l'œuvre individuelle d'un artiste. Les émaux de Limoges, au contraire, sont exclusivement champlevés. Tout en adoptant la méthode du champlevé, les Allemands, élèves directs des Grecs, avaient continué, pendant le cours du douzième siècle, à rendre fréquemment les motifs de simple ornementation par des émaux cloisonnés. C'est ainsi que dans les reliquaires de la collection du prince Soltykoff, qui viennent de l'église de Maëstricht, et dont la confection remonte au douzième siècle, les listels d'émail qui font bordure sont exécutés par le procédé du cloisonnage, tandis que les figures sont en émail champlevé. A Limoges, où l'art de l'émaillerie n'a pris naissance que dans la seconde moitié du douzième siècle, le mélange des deux procédés est excessivement rare. Si par hasard on le rencontre sur quelques monuments fort anciens, ce n'est que dans de très-petites parties (2). D'après ces diverses causes, il est facile de conclure que les émailleurs limousins n'ont pas eu les Grecs pour premiers maîtres, et que l'art de

(1) *Notice des émaux du Louvre*, édit. de 1853, p. 40.

(2) M. Texier a publié la gravure d'un ange en bronze, d'un style primitif qui ne se rattache certainement pas à l'école byzantine, et qui doit appartenir à la fin du douzième siècle. Dans les ailes de cet ange, des lignes droites de quelques millimètres de longueur, incrustées d'émail, sont épargnées sur le métal par le procédé du champlevé; mais entre ces lignes on trouve cinq petits cercles de cuivre disposés timidement par le procédé du cloisonnage. C'est là un des très-rares exemples de l'emploi de ce procédé par les émailleurs limousins. Voyez les *Annales archéologiques*, t. XV, p. 285.

l'émaillerie n'est pas venu directement de Constantinople ou de Venise à Limoges.

On a fait valoir aussi, comme preuve de l'origine orientale de l'école de Limoges, le nom de l'artiste Alpais, inscrit sur le charmant ciboire du treizième siècle que possède le musée du Louvre, nom qu'il faudrait prononcer à la grecque, disait-on, comme si l'*i* eût été surmonté d'un tréma. Du Sommerard en tirait la conséquence que des artistes grecs travaillaient encore à Limoges au treizième siècle. Cette conjecture, fondée seulement sur la forme du mot Alpais, paraissait de peu d'importance à M. l'abbé Texier qui déclarait cependant, dans son premier travail sur les émailleurs limousins, que cette consonnance était inconnue dans les anciennes appellations limousines (1). Mais le savant archéologue est parvenu depuis à découvrir l'indication de deux Limousins qui ont porté le nom d'Alpais dans des temps reculés (2). Nous pouvons ajouter que la fille de Louis le Débonnaire, mariée à Conrad Ier, s'appelait aussi Alpais. M. Darcel a cru trouver la solution du problème dans la faute d'orthographe volontaire que renferme le mot *magister*, qui précède le nom d'Alpais sur la coupe du Louvre, où il est écrit *magiter*. « C'est un fait acquis à la science philologique, dit-il, » qu'au moyen âge, en France, de deux consonnes juxtaposées, l'une » s'élidait toujours. Ainsi *magister*, écrit avec un *s* par les savants, était » prononcé par tout le monde *magiter* et écrit de même par les ignorants. » Alpais devait se prononcer Alpai, comme nous faisons de Gervais (3). » Nous ne voyons pas que l'induction soit bien rigoureuse; mais il n'en reste pas moins démontré que le nom d'Alpais inscrit sur la coupe du Louvre est sans valeur pour appuyer la supposition de l'existence de maîtres grecs établis à Limoges.

Si les textes sont complètement muets sur la venue d'émailleurs grecs à Limoges au douzième siècle; si le style des peintures, de même que les moyens d'exécution des anciens émaux de Limoges, repousse toute apparence d'intervention byzantine, combien sont puissantes les probabilités qui nous font voir, dans les artistes de la Lotharingie appelés par Suger à Saint-Denis au commencement de 1145, les importateurs en France de l'art d'émailler les métaux, surtout dans son application à la reproduction des figures et des sujets en mosaïque d'émail sur de grandes pièces de cuivre.

(1) *Essai sur les émailleurs de Limoges*, p. 83.
(2) *Annales archéologiques*, t. XIV, p. 118.
3 *Annales archéologiques*, t. XIV, p. 10.

D'après Suger, ces artistes avaient mis deux ans à exécuter les émaux historiés de la colonne qui portait sa croix, mais il y a tout lieu de croire qu'ils firent un autre travail d'une haute importance; c'était une sorte de châsse en cuivre émaillé, reproduisant une église avec sa nef et deux collatéraux, que l'on voyait encore, au seizième siècle, au-dessus du tombeau de saint Denis et de ses deux compagnons, construit par Suger en arrière de l'autel consacré aux trois martyrs. Le célèbre abbé, dans son livre sur les actes de son administration, ne parle pas de cet édifice de cuivre; il se borne à dire qu'il plaça les anciens sarcophages des trois saints sur la voûte supérieure du tombeau (1). Mais les artistes allemands n'ayant terminé les émaux de la colonne que vers le commencement de 1147, n'auront pu entreprendre le travail de la châsse, et encore moins l'achever, que postérieurement à cet écrit qui dut être rédigé peu après les fêtes de Pâques de cette année (2) : ainsi s'expliquerait le silence de Suger. Ce qui semblerait prouver que cette châsse était l'œuvre des mêmes artistes qui avaient fait les tableaux d'émail de la colonne, c'est que, d'après la description fournie par l'inventaire du seizième siècle, elle était exécutée dans le style plein-cintre du douzième (3).

(1) Sugerii *Lib. de reb. in admin. sua gestis*, apud Duchesne, t. IV, p. 344.

(2) C'est dans un chapitre tenu la vingt-troisième année de son gouvernement de l'abbaye, c'est-à-dire en 1145, qu'on engagea Suger, selon qu'il le rapporte lui-même, à écrire l'histoire de son administration. Comme il y parle de la consécration de son crucifix d'or par le pape Eugène, lorsqu'il vint à Saint-Denis pour les fêtes de Pâques 1147 *L'Art de vérifier les dates*, p. 286, et qu'on ne rencontre dans son livre *De rebus in administratione sua gestis* aucun fait postérieur à celui-ci, il est à croire que ce fut très-peu de temps après qu'il le rédigea.

3) « Au dessus dudit cercueil, un grand tabernacle de charpenterie de bois, en façon
» d'église de haute nef et basses voûtes, garny de huict posteaux, c'est a savoir à chacun
» des deux pignons quatre, les deux des coings ronds de deux pieds et demi de hault ou
» environ, et les deux autres dedans œuvre de six pieds et demy de hault, aussi garny de
» bases et de chapiteaux ; et entre iceux, trois beez de fenestre en forme de verrières tournées
» à demy rond, portant leur plain seintre ; celle du milieu plus haulte que les autres. Le
» dessus des pilliers dedans œuvre en manière d'une nef d'église de la dite longueur et de
» deux pieds et demy de large, portant de côté et d'autre dix colombettes à jour et deux
» aux deux bouts à bases et chapiteaux d'ancienne façon. Au dessous de la dite nef, de cha-
» cun costé, un appenti en manière de basse chapelle voûtes et allées, les costés et ceintres
» à cinq demy ronds.... » La charpenterie était entièrement recouverte de cuivre doré, enrichi d'émaux. *Inventaire de Saint-Denis* déjà cité. Ms. Arch. imp. LL. 1327. Fol. 173.

Le récolement de 1634 constate que la grande châsse de cuivre émaillé avait été démontée en 1624, par suite de la démolition du tombeau et de l'autel. Les pierres fines et les joyaux furent mis dans un coffre du trésor; quant aux plaques de cuivre émaillé, on en faisait trop peu de cas au dix-septième siècle pour en faire mention ; elles furent sans doute envoyées à la fonte.

Jacques Doublet, qui l'avait vue, n'hésite pas à en attribuer la confection à Suger (1).

Toujours est-il que les émailleurs allemands au service de Suger restèrent assez longtemps à Saint-Denis, à une époque où l'on ne faisait pas encore d'émaux à Limoges, ce que nous regardons comme positif d'après le silence absolu des textes et l'absence de tout monument. Ils travaillèrent sous les yeux du roi Louis VII et d'Éléonore d'Aquitaine, sa femme, qui assistèrent, comme nous l'apprend Suger (2), à la dédicace de l'église Saint-Denis, ainsi qu'à la translation des corps des saints martyrs dans le nouveau tombeau élevé par ses soins, et à la bénédiction par le pape Eugène, en 1147, de la belle croix d'or que supportait la colonne de bronze émaillé. Il est naturel de croire que ces artistes profitèrent de leur résidence en France pour former des élèves émailleurs qui se seraient répandus ensuite dans des villes renommées pour leurs travaux d'orfévrerie, telles que Paris, Reims, Troyes et Limoges, et même que quelques-uns d'entre eux s'établirent en Aquitaine, attirés par la reine Éléonore, après l'annulation de son mariage avec Louis VII.

Il est donc assurément fort probable que les artistes allemands appelés en France par Suger ont été les promoteurs de l'école de Limoges.

A l'appui de cette opinion, puisée dans un ensemble de faits et d'actes qui nous paraissent assez concluants, nous devons ajouter un renseignement fourni par M. l'abbé Texier, d'après un manuscrit de 1181 provenant de l'abbaye de Grandmont et qui se trouve aujourd'hui en sa possession. Les frères Guillaume et Imbert, moines de cette abbaye, avaient entrepris, durant cette année, le pèlerinage de Cologne, dans le but d'obtenir quelques reliques des compagnes de sainte Ursule. Philippe de Heinsberg, archevêque de Cologne (1167 † 1191), celui qui fit faire la magnifique châsse émaillée des rois mages, les accueillit avec faveur et leur remit les ossements de cinq des saintes vierges, qu'ils rapportèrent à Grandmont. Ces reliques furent réparties dans diverses châsses dont l'une se trouve ainsi décrite dans le procès-verbal, dressé au mois d'août 1790, de la distribution faite à plusieurs églises des vases sacrés et des châsses qui composaient le trésor de Grandmont : « Une châsse en dos d'âne, couverte de lames de cuivre do-
» rées et émaillées... sur la face antérieure de laquelle, ornée de quelques

(1) *Histoire de l'abbaye de Saint-Denis*, p. 248.
(2) Sugerii *Lib. de reb. in admin. sua gestis*, apud Duchesne, t. IV, p. 345. Sugerii *Liber de consecratione ecclesiæ*, apud Duchesne, t. IV, p. 357.

» figures, on lit ce qui suit en caractères gothiques : HI DUO VIRI DEDERUNT
» HAS DUAS VIRGINES ECCLESIÆ GRANDIMONTIS : GIRARDUS ABBAS SIBERGE (1), PHI-
» LIPPUS ARCHIEPISCOPUS COLONIENSIS. S. ALBINA, VIRGO ET MARTYR. S. ESSENTIA.
» FRATER REGINALDUS ME FECIT. La face postérieure présente six tableaux,
» dont les sujets sont pris de la légende de sainte Ursule (2). » Le texte de
cette inscription (3), placé au-dessous de quelques figures, a une grande
importance; il indique positivement que là se trouvaient les figures des deux
vierges dont les ossements étaient renfermés dans la châsse, ainsi que celles
des deux donateurs, et que le frère Réginald était l'auteur de la châsse.
M. l'abbé Texier s'est demandé si Réginald était de Cologne ou de Limoges,
et, entraîné par l'amour du pays natal, il l'a rangé parmi les émailleurs
limousins. L'examen du monument nous engagerait plutôt à faire le contraire.
En effet, puisque le portrait de l'archevêque de Cologne, donateur des re-
liques, est reproduit sur la châsse, n'est-ce pas à Cologne seulement qu'elle
a pu être exécutée? Une autre considération, c'est que le nom de Reginaldus,
dont les Français ont fait *Renauld*, est la simple traduction de *Reinhold* (4),
mot d'origine essentiellement germanique. L'archevêque de Cologne, prédé-
cesseur de Philippe de Heinsberg, se nommait précisément Reginaldus (5);
quoi de plus naturel alors qu'un moine de Cologne ait porté le même nom
que son évêque? Si l'on ouvre, d'ailleurs, les annales germaniques de ces
époques, on y trouve un nombre considérable de princes, de comtes,
d'évêques, d'abbés du nom de Reginaldus (6). « Les moines de Grandmont,
» dit M. l'abbé Texier, après être restés peu de temps à Cologne, rappor-
» tèrent les reliques dans des vases et non dans des châsses. » Cela importe
peu. Les châsses ont pu être commandées par les frères Guillaume et Imbert
avant leur départ de Cologne, et envoyées à Grandmont postérieurement à
la translation des reliques. Les termes de l'inscription, la reproduction des

(1) C'est *Sigeberge* qu'il faut lire : le scribe de 1790 a mal transcrit l'inscription. Girard
était, en effet, en 1181, abbé du célèbre monastère de Sigeberg, fondé, sous l'invocation
de saint Michel, en 1066, par Annon, archevêque de Cologne. *Vita Sancti Annonis
archiep.*, apud PERTZ, *Mon. Germ. hist.*, t. XIII, p. 476 et seq., 515 et 517.

(2) Citation de M. TEXIER, *Essai sur les émailleurs de Limoges*, p. 78.

(3) « Ces deux hommes ont donné ces deux vierges à l'église de Grandmont : Girard,
» abbé de Siberg, Philippe, archevêque de Cologne. Sainte Albine, vierge et martyre.
» Sainte Essencie. Frère Réginald me fit. »

(4) Dérivé de *rein*, pur, et de *hold*, gracieux, suave.

(5) *L'Art de vérifier les dates*, t. III, p. 269.

(6) Consulter les *Monumenta Germaniæ historica* de PERTZ, aux tables.

figures des donateurs, le nom germanique de l'émailleur, nous paraissent lever tous les doutes.

Que conclure de cela, sinon qu'il a dû en être de l'émaillerie limousine comme de toutes les importations nouvelles dans un pays? La concurrence est nulle au début, les premiers essais sont timides, et les produits de la fabrication ne se répandent au dehors que progressivement et après un laps de temps plus ou moins long. Ce qui est vrai de nos jours, où les moyens de transmettre les idées et de faire connaître les découvertes utiles sont multipliées à l'infini, se manifestait plus sensiblement au moyen âge, dépourvu de toutes les ressources de la publicité moderne. Il y a donc lieu de croire que, si la fabrication des émaux était en activité à Limoges en 1170, elle était encore assez restreinte alors et limitée à des objets de simple ornementation. Aurait-on envoyé de Cologne à Limoges une châsse représentant des images et des sujets en émail, si Limoges avait pu produire à cette époque des objets d'une telle importance?

La châsse de l'émailleur allemand Réginald, qui offrait l'effigie des saintes et celle des donateurs sur une face, et six tableaux sur l'autre, imprima nécessairement à l'émaillerie limousine une impulsion plus hardie. C'est en effet peu d'années après que fut faite la châsse de saint Étienne de Muret (1189), de laquelle proviennent sans doute les deux plaques du musée de Cluny; puis la figure de guerrier du musée du Mans que nous considérons comme étant celle de Henri Plantagenet.

La fabrique de Limoges commence par répandre ses productions dans les provinces qui composaient le duché d'Aquitaine. Quelques années sont à peine écoulées, qu'on lui voit prendre une grande extension : son orfévrerie de cuivre émaillé est déjà recherchée dans différents pays de l'Europe. C'est d'abord en Angleterre qu'elle est portée; et cela se conçoit, puisque Henri Plantagenet, duc d'Anjou, réunissait la souveraineté du Limousin à celle de la Grande-Bretagne. Aussi trouve-t-on consignées dans un inventaire du trésor de la cathédrale de Saint-Paul de Londres, qui fut dressé en 1295, plusieurs pièces en émail limousin, dont quelques-unes existaient dans ce trésor depuis la fin du douzième siècle. Ce sont : un coffre noir, avec des rosaces en émail, donné par Gilbert qui était évêque de Londres dans les dernières années du douzième siècle; deux coffres rouges *de l'œuvre de Limoges*, venant de Fulck-Basset, quatrième successeur de Gilbert. Divers émaux de Limoges, tels que deux candélabres et une croix processionnelle, sont

encore décrits dans cet inventaire, sans indication des noms des donateurs (1).

Les productions de Limoges pénètrent jusqu'en Italie. Ughellus, dans son *Italia sacra*, donne le texte d'une charte de l'année 1197, d'où il résulte qu'un certain Fulco, qui venait de faire construire une église à Veglia en Apulie, sous l'invocation de sainte Marguerite, y aurait déposé deux tables de cuivre doré *de l'œuvre de Limoges* (2).

Au treizième siècle, la fabrication des émaux acquiert un grand développement dans cette ville. Cela tint au changement qui s'opéra dans la manière de disposer de l'émail. L'or, dont les Grecs faisaient usage dans leurs émaux cloisonnés, se prêtait par sa malléabilité à l'emploi de feuilles d'une ténuité extrême, et ces feuilles, découpées en bandelettes, pouvaient épouser, sous la main d'un artiste habile, les contours les plus délicats du dessin sans conserver trop de roideur. Il en était tout autrement du cuivre travaillé par le procédé du champlevé. Les filets qui tracent les linéaments du dessin, étant réservés sur le fond même de la plaque, ne sont pas susceptibles de s'amincir comme une feuille d'or battue à part, ni de recevoir des contours aussi adoucis. Il en résulte que, dans les carnations surtout, les traits du dessin restent incorrects et disgracieux. Les émailleurs limousins, qui avaient commencé par rendre la totalité des figures et des sujets avec des couleurs d'émail, en n'épargnant le cuivre que pour obtenir les traits du dessin, renoncèrent donc à ce mode d'émaillerie. Ils gravèrent sur le métal l'ensemble des figures, et les fonds seuls furent émaillés; ils appliquèrent aussi des figures de haut relief, en bronze fondu et ciselé, sur un fond d'émail. Le graveur, le sculpteur et le fondeur remplacèrent l'émailleur dans les parties les plus importantes de l'orfévrerie de cuivre émaillé.

Du moment qu'on restreignait l'émaillerie à la décoration des fonds, les plus grandes difficultés de cet art disparaissaient; aussi la fabrication de Limoges s'étendit-elle, dès lors, à une foule d'objets divers, ce qui fait

(1) Coffra nigra, quæ dicitur fuisse Gilberti episcopi, continens multas rotellas aymallatas,... — Duæ coffræ rubeæ de opere Limovicensi, quas dedit Fulco episcopus,... — Duo candelabra cuprea de opere Limovicensi. — Una crux de opere Lemoviceno, cum baculo ligneo depicto. *Visitatio facta in thesauro Sancti Pauli London. per magistrum Radulphum de Baudak, ejusdem decanum, mense aprilis, an. gratiæ* MCCXCV. Apud *Monasticon anglicanum*, edit. 1673, t. III, p. 310, 312 et 331.

(2) Insuper obtuli eidem ecclesiæ beatæ Margaritæ virginis crucem unam argenteam..... Duas tabulas æneas superauratas de labore Limogiæ. *Italia sacra*, t. VII, p. 1274.

qu'on lui reproche avec raison d'être sortie trop souvent du domaine de l'art pour se livrer à l'industrie purement mercantile.

Malgré les causes si graves qui, à plusieurs reprises, pendant le cours de quatre siècles, ont amené la destruction ou le détournement d'une énorme quantité d'objets émaillés, les beaux monuments de l'émaillerie incrustée de Limoges du treizième et du quatorzième siècle existent en grand nombre dans les collections publiques et privées de l'Europe, et la plupart des paroisses des anciennes provinces du Poitou, du Limousin et de la Marche possèdent encore aujourd'hui quelques précieux restes de cette orfévrerie. M. l'abbé Texier a signalé plus de deux cent cinquante reliquaires, châsses, croix et autres objets subsistant dans diverses églises de la Vienne, de la Haute-Vienne, de la Creuse et de la Corrèze (1).

Les textes qui étaient complétement muets sur l'existence de la fabrication des émaux à Limoges, antérieurement à la lettre écrite par le moine Jean au prieur de Saint-Victor en 1170, et qui, à partir de ce moment jusqu'à la fin du douzième siècle, en font si rarement mention, fournissent ensuite assez fréquemment des preuves convaincantes. Par son testament, daté de 1218, Pierre de Nemours, évêque de Paris (1208 † 1220), donne à l'église de La Chapelle-en-Brie deux coffres de Limoges (2). Dans l'inventaire de Foulques, évêque de Toulouse (1205 † 1231), on décrit deux bassins de *l'œuvre de Limoges* (3). M. Albert Way, dans l'*Archaeological Journal* (4), rapporte plusieurs documents importants qui ont été tirés des anciennes chartes conservées dans les bibliothèques d'Angleterre. Ainsi, parmi les dons de Gilbert de Granville, évêque de Rochester († 1214), figurent des *coffres de Limoges*. Dans le livre de la visite de Guillaume, doyen de Salisbury en 1220, sont inscrites, comme existant à Wolkingham et à Berkshire, des croix de procession en émail de Limoges, *cruces processionales de opere Limovicensi*. Walter de Bleys, évêque de Worcester, et Walter de Cantilupe, dans leurs règlements datés de 1219 et 1240, sur les vases et ornements destinés au service des églises paroissiales, ordonnent que la sainte hostie sera renfermée dans un ciboire, soit d'argent ou d'ivoire, soit d'œuvre de Limoges, *de opere Limovitico*. Le plus curieux des documents cités par M. Albert Way est l'extrait d'un manuscrit de la bibliothèque d'Antony Wood, où l'on apprend qu'en

(1) *Essai sur les émailleurs de Limoges*, p. 165.
(2) *Gallia christiana*, ed. 1656, t. I, p. 442.
(3) CATEL, *Histoire du Languedoc*, p. 901.
(4) T. II, p. 167.

1267 un artiste de Limoges, maître *Johannes Limovicensis*, fut chargé d'exécuter le tombeau et l'effigie couchée de Walter Merton, évêque de Rochester. Ce manuscrit contient le compte des dépenses faites par l'exécuteur testamentaire, tant pour l'envoi d'un messager à Limoges, que pour le prix de la tombe et pour le voyage de maître Jean qui accompagna son œuvre en Angleterre (1).

Le monument de Walter Merton fut dégradé à l'époque de la réformation ; mais il en reste encore en Angleterre un autre qui témoigne de l'habileté qu'avaient déployée dans ce pays les émailleurs de Limoges : c'est l'effigie de Guillaume de Valence († 1296), conservée dans l'abbaye de Westminster, et regardée naturellement comme l'œuvre de maître Jean qui avait dû acquérir en Angleterre une grande réputation par le talent dont il avait fait preuve dans le monument de Rochester.

L'inventaire du saint-siége, dressé en 1295 par ordre de Boniface VIII, renferme plusieurs mentions de pièces en émail de Limoges : *Duos flascones de ligno, depictos in rubeo colore, cum circulis et scutis, de opere Lemoviceno.* — *Unum vasculum, de opere Lemoviceno, cum theriaca* (2).

Certains textes du quatorzième siècle viennent à l'appui des monuments pour démontrer que l'émaillerie de Limoges était encore très-renommée à cette époque et qu'elle avait même étendu sa fabrication à des objets très-divers. Nous avons déjà cité l'inventaire de Louis le Hutin, roi de France († 1316), qui constate qu'en treize cent dix-sept, Hugues d'Augeron aurait envoyé au roi Philippe le Long un chanfrein en cuivre doré et émaillé, commandé à Limoges par le feu roi Louis, pour être envoyé au roi d'Arménie (3). » Le glossaire de Ducange donne aussi cette citation, tirée du testament de Guillaume de Haric, de l'année 1327, qui se trouvait aux archives royales : « Item, je lais huit cent livres, pour faire deux tombes hautes et

(1) Computant (executores) xl li. v s. vi d. liberat. magistro Johanni Limovicensi pro tomba dicti episcopi Roffensis; scilicet pro constructione et carriagio de Lymoges ad Roffam; et xl s. viii d. cuidam executori apud Limoges ad ordinandum et providendum constructionem dicte tombe; et x s. viii d. cuidam garcioni eunti apud Limoges querenti dictam tombam constructam et ducenti eam cum dicto magistro Johanne usque Roffam. Antony Wood, Mss. Bibl. Bodl. cod. Ballard, 46. *The arch. Journal*, 1846, t. II, p. 171.

(2) *Inventorium de reb. inv. in thes. sedis apost.* Ms. Bibl. imp. n° 5180, folios 32 et 139.

(3) *Inventaire des biens meubles de l'exécution le roy Loys.* Ms. Bibl. imp. Suppl. franç., n° 2340, fol. 169.

« levées de l'œuvre de Limoges; l'une pour moi, et l'autre pour Blanche
« d'Avaugor, ma chère compagne (1). »

Les frères J. et P. *Lemovici* ont laissé leurs noms sur la tombe en cuivre
émaillé du cardinal de Taillefer, élevée à La Chapelle, près de Guéret (2).

Les Limousins n'abandonnèrent pas brusquement au treizième siècle
les types et le mode de procéder qu'avaient adoptés leurs premiers émail-
leurs. Ainsi une plaque de cuivre émaillé du Louvre (3), reproduisant la
vision de saint François d'Assise, est traitée en partie dans le style des
premiers émaux : les carnations, les vêtements et les accessoires sont rendus
par des couleurs d'émail; mais le sujet ne se détache pas sur de l'émail,
c'est le cuivre qui sert de fond. On donne à la vision de saint François la
date de 1224; il fut canonisé par Grégoire IX en 1228 : l'émail du Louvre
doit donc être postérieur. Sans doute, il est un des derniers émaux de cette
façon, et l'on peut regarder la plaque de saint François comme une œuvre
de transition entre la première manière, qui consistait à rendre la totalité
du sujet en couleurs d'émail, et la seconde, qui n'admettait l'émail que
pour colorer les fonds. Ces diverses manières d'employer l'émail, et les
caractères généraux que les pièces émaillées offrent à un examen attentif,
peuvent donc aider à fixer approximativement l'époque de leur confec-
tion. Mais du moment que les orfévres émailleurs, renonçant entièrement à
l'ancien procédé, ne se servirent plus de l'émail que pour teindre les fonds,
les différences qu'on rencontre dans la nature de leurs émaux ne sont
pas assez sensibles pour prêter un grand secours. Pour déterminer ce qui
appartient au milieu ou à la fin du treizième siècle, on n'est plus guidé que
par le style et le plus ou moins de perfection des figures sculptées ou gravées
qui se détachent sur les fonds d'émail, ainsi que par la forme des fleurons
et ornements qui les accompagnent. Il ne faut pas non plus perdre de vue
que l'adoption du style ogival ne fut pas immédiate chez les orfévres émail-
leurs de Limoges, et qu'ils sont en retard sur les autres artistes dont les
œuvres se trouvèrent notablement influencées par ce changement radical
apporté aux formes architecturales.

Les émailleurs limousins modifièrent très-peu leur style et leurs procédés
d'exécution au quatorzième siècle. L'ensemble de la composition, quelques
détails architectoniques, le style de l'ornementation et l'emploi d'un émail

1) Ducange, *Glossarium*, v° Limogia.
(2) Texier, *Essai sur les émailleurs de Limoges*, p. 84.
(3) N° 1 de la *Notice* de M. de Laborde.

rouge pour les fonds, dans les plaques qui ne sont pas d'une grande étendue, peuvent cependant servir à caractériser les ouvrages de ce temps.

Parmi les émailleurs du quatorzième siècle, on doit citer Marc de Bridier, qui a inscrit son nom, avec la date de 1360, sur une châsse renfermant des reliques de saint Nice, laquelle appartenait à l'abbaye de Saint-Martial de Limoges (1).

Quant aux émaux qui ont été produits au quinzième siècle, ils ne se distinguent pas de ceux du quatorzième. L'examen des monuments ne peut donc venir en aide pour indiquer, même approximativement, l'époque à laquelle a cessé la fabrication des émaux incrustés limousins. Les textes ne sont pas plus favorables : on n'y trouve aucun renseignement à cet égard. C'est en portant l'attention sur la marche et le développement des autres arts industriels, et sur l'adoption d'un nouveau procédé d'émaillerie, qu'on pourra, en trouvant une cause à l'abandon de l'orfévrerie de cuivre émaillé, arriver à la solution de cette question.

Dès le commencement du quatorzième siècle, malgré les guerres souvent désastreuses que la France eut à soutenir, un goût très-prononcé pour l'orfévrerie d'or et d'argent commença à prévaloir; et lorsque Charles V, par la sagesse de son administration, et grâce aux victoires de ses généraux, eut enfin rendu la France glorieuse et prospère, ce goût pour l'orfévrerie devint de plus en plus dominant. Les ducs de Berry, d'Anjou et de Bourgogne, frères du roi, rivalisèrent avec lui de luxe et de magnificence. Il est facile de se convaincre, par les inventaires des trésors de ces princes, de la haute importance qu'avait acquise l'art de l'orfévrerie, qui absorbait tous les autres. Les meilleurs artistes de cette époque, sculpteurs, ciseleurs, fondeurs, se faisaient orfévres, et les plus belles productions de l'art étaient des œuvres d'orfévrerie. La coloration de l'or et de l'argent par des émaux ne cessa pas d'être employée; mais l'émaillerie par incrustation ne pouvait suffire à ces habiles dessinateurs, à ces ciseleurs émérites, lorsqu'ils voulaient enrichir leurs travaux de scènes historiques, ce qui était fort en vogue à cette époque. Ils gravèrent d'abord en fines intailles sur le métal leurs précieuses compositions qu'ils faisaient ressortir sur un fond d'émail, et bientôt l'introduction de l'émaillerie translucide sur relief, inventée par les Italiens, leur permit de teindre ces compositions des plus riches couleurs d'émail, tout en leur donnant par une fine ciselure un modelé suffisant pour les transformer en véritables miniatures d'un éclat merveilleux.

(1) Texier, *Essai sur les émailleurs de Limoges*, p. 84.

En présence d'œuvres aussi brillantes et de procédés si bien en harmonie avec les progrès toujours croissants des arts du dessin, que devait-il advenir de l'orfévrerie de cuivre émaillé de Limoges? Dans sa nouveauté, les princes et les riches églises l'avaient recherchée; à la fin du quatorzième siècle elle disparaît de leur trésor. Si la fabrication limousine continua de produire, ce ne fut plus que pour les églises pauvres et pour les usages vulgaires. Elle manqua de ressources pour l'exécution de pièces de quelque importance d'un goût nouveau, et les artistes distingués de cette école cherchèrent naturellement à prendre une autre voie : le goût du public, qui l'avait soutenue pendant plus de deux siècles, finit par la délaisser tout à fait, et les ateliers se fermèrent successivement. Il est à croire cependant que quelques-uns restèrent ouverts en fabriquant des pièces médiocres sur les anciens modèles, jusqu'au moment où des artistes limousins en vinrent à découvrir un nouveau genre d'émaillerie qui devait éclipser tous les autres : la peinture en couleurs vitrifiables sur fond d'émail.

VI.

CONCLUSION.

Résumons en peu de mots ce que l'étude des textes, l'examen des monuments et les faits que nous venons d'exposer nous ont appris sur l'origine, la marche, les progrès et la décadence de l'art de l'émaillerie dans l'antiquité et au moyen âge. Si de l'ensemble de nos recherches nous osons déduire quelques conséquences, nous ne perdons pas de vue néanmoins que l'archéologie est une science essentiellement progressive, et que la découverte de documents inédits et de monuments ignorés jusqu'à ce jour pourrait plus tard mettre en lumière des faits nouveaux qui modifieraient nos conclusions. Nous n'avons d'autre prétention que d'exposer, dans le rapide tableau qui va terminer notre travail, ce que la science est parvenue à connaître ou à conjecturer sur les questions dont nous avons cherché la solution dans ce mémoire.

L'invention de la peinture en émail incrusté sur excipient métallique se perd dans la nuit des temps. L'Asie fut le berceau de cet art qui devait être cultivé dans les villes opulentes du premier empire d'Assyrie, antérieurement même à la guerre de Troie. Les Phéniciens, dont les caravanes péné-

traient en Assyrie et jusque dans l'Inde, allant à la recherche des productions naturelles et industrielles de ces riches contrées, en rapportèrent des émaux sur or et les répandirent dans la Grèce où ils étaient fort estimés du temps d'Homère, qui les désigne sous le nom d'*electron* dans plusieurs passages de ses divins poëmes.

A en juger par les bijoux émaillés égyptiens et par les anciens émaux de l'Inde, de la Perse et de la Chine, les émaux asiatiques de l'antiquité étaient exécutés par incrustation, d'après les procédés du cloisonnage.

L'émaillerie fut-elle pratiquée par les Grecs, ou demeura-t-elle chez eux le fait d'une importation étrangère? On ne saurait le décider absolument ; cependant l'absence de tout émail d'origine grecque rend la seconde hypothèse plus probable. Quoi qu'il en soit de ces questions, on peut tenir pour constant que le grand style des artistes du siècle de Périclès et l'exquise délicatesse de leur goût amenèrent nécessairement la décadence de la peinture en incrustations d'émail. Elle fut tout à fait abandonnée en Grèce plus de deux cents ans avant l'ère chrétienne.

Quant à l'Égypte, elle a connu l'émaillerie sans aucun doute : les bijoux égyptiens rehaussés de véritables émaux, que l'on possède, en sont la preuve irrécusable. La conquête de Cambyse, qui dut avoir pour effet de faire pénétrer les productions artistiques de la Perse dans les cités qu'arrose le Nil, est une indication presque certaine de la cause et de l'époque de l'importation de cet art en Égypte. Mais la rareté des émaux égyptiens peut faire supposer qu'ils sont sortis de la main d'ouvriers asiatiques venus à la suite des conquérants, et que la pratique de l'émaillerie ne prit jamais racine en Égypte. L'immense influence que les Grecs exercèrent sur le développement des arts dans cette contrée pendant la domination des Lagides, aurait eu pour résultat, en tout cas, d'y faire délaisser les mosaïques d'émail, comme elles le furent en Grèce.

Les émaux avaient déjà disparu de l'empire romain avant l'ère chrétienne, et tout souvenir en était effacé à l'époque où Pline écrivait son histoire naturelle.

C'est alors qu'apparaît dans la Gaule celtique une autre sorte d'émaillerie par incrustation, qui a reçu le nom de champlevée. Comme les moyens d'exécution qu'on y emploie diffèrent essentiellement des procédés asiatiques, il faut reconnaître que l'émaillerie champlevée fut le produit d'une véritable invention et non pas une simple imitation des anciens émaux de l'Orient. Néanmoins cette brillante industrie gauloise n'eut pas une longue durée : elle n'existait déjà plus au temps de la conquête de Clovis.

CONCLUSION.

Malgré tout, l'art de l'émaillerie n'était pas destiné à périr ; il n'avait jamais cessé d'être cultivé en Asie, et c'est là que les Byzantins en retrouvèrent les procédés, lorsque le faste de la cour d'Orient eut remis en honneur tous les arts de luxe à Constantinople.

Dès le règne de Justin I*er*, on apporte de l'Asie des émaux sur or. Sous Justinien, son successeur, à qui l'on doit, suivant toute apparence, l'introduction de la pratique de l'émaillerie dans l'empire d'Orient, les vases d'or et d'argent rehaussés de peintures en émail incrusté étaient recherchés avec empressement.

Au neuvième siècle, l'émaillerie avait atteint au plus haut degré de perfection à Constantinople, et elle y obtenait une vogue immense. Les Grecs commencèrent dès lors à trafiquer de leurs émaux avec l'Occident.

On avait vu surgir en Italie, à la fin du huitième siècle, des peintures en incrustations d'émail ; mais il faut les attribuer à des artistes grecs appelés par Adrien I*er*, Léon III et Léon IV, car les traces de la pratique de l'émaillerie disparaissent avec ces souverains pontifes ; on ne les retrouve ni au dixième ni au onzième siècle, et les émaux signalés en Italie durant cette période semblent être tous de provenance étrangère. C'est seulement vers 1069, que Didier, célèbre abbé du Mont-Cassin, qui fut pape sous le nom de Victor III, ayant fait venir des émailleurs de Constantinople, établit sous leur direction, dans son monastère, des écoles d'où sortirent, sans aucun doute, les artistes qui répandirent en Italie les procédés de l'émaillerie. Élèves des Grecs, les orfévres italiens fabriquèrent exclusivement des émaux cloisonnés jusqu'au moment où, vers la fin du treizième siècle, ils inventèrent l'émaillerie sur ciselure en relief.

Une autre contrée avait devancé l'Italie dans la culture de l'émaillerie par incrustation. Dès la fin du dixième siècle, des artistes grecs, attirés à la cour des empereurs de la maison de Saxe, en firent connaître les procédés à l'Allemagne ; mais, au lieu de suivre uniquement la méthode orientale du cloisonnage pour le tracé du dessin dans les émaux, les Allemands, revenant aux procédés de l'antique émaillerie gauloise, imaginèrent, à la fin du dixième siècle ou dans les premières années du onzième, de ménager les linéaments du dessin aux dépens mêmes de la plaque de métal qui devait recevoir les couleurs d'émail, et de champlever toutes les parties où ces couleurs devaient être introduites. Ce mode de fabrication paraît avoir pris naissance à Cologne et s'être concentré dans les grandes cités impériales qui avoisinaient le Rhin.

Ce fut en effet de la Lotharingie que Suger fit venir, en 1145, les émailleurs qui exécutèrent par les procédés du champlevé, des tableaux d'émail

sur cuivre dans l'église de Saint-Denis. Ces artistes, bien certainement, doivent être reconnus comme les importateurs en France de la pratique de l'émaillerie, car on ne peut en constater l'existence antérieurement à leur arrivée, et ce n'est que vingt-cinq ans plus tard que se révèle le premier indice des fabriques de Limoges.

Ces fabriques prirent, à la fin du douzième siècle, un immense développement, et Limoges obtint une si grande renommée pour ses émaux sur cuivre, qu'elle éclipsa celle des maîtres allemands dont le souvenir s'éteignit à tel point en France que leurs productions, il y a peu d'années encore, passaient pour provenir de Limoges.

Le goût pour les matières d'or et d'argent, qui devint prédominant au quatorzième siècle, et l'invention des émaux translucides sur ciselure en relief amenèrent la décadence de l'émaillerie par incrustation; la découverte de la peinture en couleurs vitrifiables sur fond d'émail, à la fin du quinzième siècle, la fit abandonner entièrement.

Quarante années sont à peine écoulées depuis que des archéologues laborieux ont commencé à exhumer de la poussière les monuments de l'émaillerie incrustée qui avaient survécu, après avoir été si longtemps l'objet d'un injuste dédain; et aujourd'hui, d'habiles artistes, utilisant le fruit de ces précieux travaux, s'inspirent des beaux modèles qu'ils ont sous les yeux, et s'efforcent de remettre en honneur cette brillante peinture en incrustations d'émail qui s'applique si merveilleusement à l'ornementation des métaux.

TABLE DES MATIÈRES.

Adaloald, fils d'Agilulphe, roi des Lombards, et de Théodelinde, cité 14, 15, 16.

Adémar, historien du xi^e siècle, cité 190.

Adoration des mages (l'), reproduite sur une plaque en émail de Limoges, au Musée de Cluny, 55.

Adrien I^{er}, pape, fait exécuter des peintures en émail, 125, 223.

Agilulphe, roi des Lombards, cité 15.

Agincourt (d'), son *Histoire de l'art*, citée 14, 15, 75.

Agnello, archevêque de Ravenne au vi^e siècle, donne un crucifix à son église, 15.

Alberti (Jean), commentateur d'Hésychius, pense qu'il faut lire ὑαλότυπον χρυσίον, au lieu de ἀλλότυπον χρυσίον dans le texte d'Hésychius donnant la définition de l'*electron*, 88.

Alfred le Grand, roi d'Angleterre; son nom sur un bijou en or émaillé, 38.

Aligernus, abbé du Mont-Cassin, donne à son église un évangéliaire enrichi d'émaux, 129.

Allegranza (le Père), cité 13.

Alpais, émailleur limousin; la coupe qu'il a signée, 57; — doit-on le regarder comme un Grec travaillant à Limoges, 211.

Ambre jaune, espèce de résine, recevait en grec le nom d'*electron*, converti en *electrum* dans la langue latine, 77, 78; — ne pouvait être connu du temps d'Homère, 83; — opinions diverses d'Eschyle, d'Euripide et autres écrivains grecs sur la provenance de l'ambre, 83; — les Phéniciens peuvent-ils avoir été chercher l'ambre dans la Baltique à l'époque d'Homère, 84; — désigné par Virgile sous le nom d'*electrum* dans les *Bucoliques*, 90.

Amulettes en or émaillé, travail byzantin du trésor de Monza, 12.

Anastase, bibliothécaire de l'Église romaine: sa participation à la rédaction du *Liber pontificalis*, ce qui lui appartient dans cet ouvrage, 122 et suiv.; — c'est dans la *Vie de Léon IV*, écrite par lui, qu'on rencontre pour la première fois le mot *smaltum*, 126; — cité encore, 101.

Angilbert II, archevêque de Milan au ix^e siècle, fait faire l'autel d'or de Saint-Ambroise, 16, 126.

Anjou (Louis, duc d'). Voyez *Trésor du duc d'Anjou*.

Anneaux émaillés; celui d'Ethelwulf, roi de Wessex, 50, 95; — celui de l'évêque Alhstan, 51, 95; — celui de Gérard, évêque de Limoges, 190.

Anonyme (le Moine) de Saint-Denis, détails que donne cet écrivain sur les travaux d'orfévrerie de saint Éloi, 140.

Anonyme (Auteur grec) du xi^e siècle, qui a écrit sur les monuments de Constantinople, cité 97, 102, 104; — ce qu'il dit du tombeau en or émaillé de l'empereur Zimiscès, 114.

Anselme (le Père), auteur de l'*Histoire généalogique de la Maison de France*, cité 199.

Apollonius de Tyane ; plaques en cuivre couvertes de peintures qu'il trouva dans l'Inde, 120.

Arditi (Andreas), orfévre florentin; calice émaillé signé de lui, cité 135, 178.

ARISTOPHANE ; le mot *electron* employé par lui dans la parabase des *Chevaliers*, 87, note.

ARMOIRIES exécutées en émail, 176, 177, 179, 180 et planche H.

AUTEL de l'abbaye de Grandmont, 65, 201 ; — de la commanderie de Bourganeuf, 65 ; — de Sainte-Sophie à Constantinople (*voyez à ce mot*) ; — du Saint-Ambroise de Milan, 16, 126 ; — de l'abbaye de Saint-Denis, 171.

AUTEL PORTATIF du trésor de la cathédrale de Bamberg, 51, 164 et planche E ; — de la chambre des reliques de l'église du château royal de Hanovre, 51, 164.

BANDURI (Anselme), auteur de *l'Imperium orientale*, cité 97, 102, 104.

BARONIUS (le cardinal), auteur des *Annales ecclesiastici*, cité 11, 122.

BASILE LE MACÉDONIEN, empereur d'Orient ; émaux qu'il fait exécuter, 109 ; — envoie une ambassade avec des présents à Louis II, à Ratisbonne, 145.

BASSINS en métal émaillé, destinés à verser l'eau sur les mains du prêtre et à la recevoir, 64, 153, 155.

BAUDOUIN, empereur d'Orient, envoie une croix en or émaillé à Philippe-Auguste, 117.

BENOIT III, pape ; réseau enrichi d'émaux qu'il fait faire, 129.

BENVENUTO CELLINI, orfèvre et sculpteur florentin ; description qu'il fait d'une coupe en émail cloisonné à jour, 45 ; — explications qu'il donne du procédé de fabrication de ces émaux, 46.

BÉRANGER Ier, roi d'Italie ; amulettes en or émaillé qui paraissent provenir de sa chapelle, 12, 16.

BERESFORD-HOPE (M. A.-J.), croix en or émaillé de sa collection, 39.

BERNWARD (Saint), évêque d'Hildesheim, artiste distingué en plusieurs genres, 159 ; — encouragements qu'il donne aux arts ; ateliers qu'il élève dans son palais, 159, 160.

BERRI (Jean, duc DE), frère de Charles V ; trésor dont il dote la Sainte-Chapelle de Bourges, 185.

BIBLE (la sainte) ; époque présumée de la traduction de ses différentes parties en grec, 78 ; — citations de la Bible, 77, 79.

BIBLIOTHÈQUE de Saint-Marc de Venise ; couvertures de Mss. enrichies d'émaux cloisonnés grecs, 31, 32, 36.

BIBLIOTHÈQUE royale de Munich ; couverture et boîte d'évangéliaires en or émaillé qui y sont, 32, 33, 36, 160 et planche C.

BIBLIOTHÈQUE impériale de Paris ; objets d'art faisant partie de ses collections, cités 36, 37, 49, 149, 170, 176, 185.

BIJOUX du moyen âge, antérieurs au XIe siècle, émaillés par le procédé du champlevé, 50.

BIJOUX gallo-romains enrichis de verre coloré, 99.

BOCHART (Samuel) ; citations de ses opinions et de ses ouvrages, 77, 80, 89.

BOITE destinée à renfermer le texte de l'Évangile, au Musée du Louvre, 38, 42, 116 ; — dans la Bibliothèque de Munich, 33, 161.

BONENSEGNA, artiste qui restaura la Pala d'oro en 1342, 21.

BONINCONTRO MORIGIA, écrivain du XIVe siècle, cité 11.

BOSCHIAC (Pierre DE), abbé de Grandmont, 201.

BOUGAINVILLE ; son Mémoire sur le voyage de Pythéas dans la Baltique, 86.

BRIDIER (Marc DE), émailleur, auteur d'une châsse de saint Nice, 220.

BRITISH MUSEUM ; possède des émaux champlevés, 48 ; — anneau d'Ethelwulf, roi de Wessex, 50.

BUTTMAN (M.), membre de l'Académie de Berlin ; son opinion sur la valeur du mot *electron* chez Homère, Sophocle, et autres auteurs de l'antiquité, 80.

CAHIER (Le R. P. Charles) ; ses opinions et ses ouvrages, cités 35, 143.

CALICE en or émaillé de Saint-Remy de Reims, 37 ; — de la Sainte-Chapelle de Paris, 45, 148 ; — du monastère de Saint-Gall, 162.

CALMET (Dom Augustin) ; citations de ses commentaires de la Bible, 77.

CARRAND (M.) ; objets de sa collection, cités 45, 64.

CASSETTE de saint Louis, donnée à l'abbaye du Lys, 178.

CEDRENUS, écrivain grec, emploie le mot τύπος pour signifier le cloisonnage d'or dans lequel l'émail qui décorait l'autel de Sainte-Sophie fut mis en fusion, 88 ; — description qu'il donne de cet autel, 102.

CHARLEMAGNE ; sa couronne et son épée à Vienne portent des émaux cloisonnés, 33, 142 ; — ses gants à Vienne en sont aussi ornés, 43 ; — don qu'il fait d'un vase émaillé à l'abbaye de Saint-Maurice, 119 ; — couronne et autres bijoux provenant de ce prince et existant dans l'abbaye de Saint-Denis au XVe siè-

cle, 142; — sa coupe conservée dans le trésor des rois de France, 142; — autre coupe conservée à Notre-Dame de Paris, 142.

CHARLES LE CHAUVE, roi de France; objets par lui donnés à l'abbaye de Saint-Denis, 143, 144, 152, 171.

CHASSE de Notre-Dame à Aix-la-Chapelle, en or émaillé, 34, 168; — des trois rois mages à Cologne, 36, 55, 60, 167; — de Charlemagne à Aix-la-Chapelle, 55, 60, 166; — du bras de Charlemagne au Louvre, 55, 166; — de Saint-Étienne de Muret à l'abbaye de Grandmont, 202, 215; — de Mausac, 204; — celle qui surmontait le tombeau des trois martyrs à Saint-Denis, 212; — des vierges compagnes de sainte Ursule à l'abbaye de Grandmont, 213; — les châsses étaient un des principaux objets de la fabrication limousine, 62.

CHATARD, orfévre émailleur à Limoges en 1209, 175.

CHILDÉRIC, roi des Francs; épée trouvée dans son tombeau, 98 et suiv.

CHRIST (Figures du) en émail cloisonné au Collége romain à Rome, 42.

CHRONIQUE du monastère de Saint-Gall; notice sur ses différents auteurs, 162, note.

CIAMPINI; ses ouvrages, cités 16, 122.

CIBOIRES destinés à renfermer les hosties consacrées; exécutés en émail champlevé, 64; — celui de l'abbaye de Montmajour, 57, 64, 211; — celui exécuté par Chatard, orfévre à Limoges, 175.

CICOGNARA; ses opinions et ses ouvrages, cités 23, 26, 27.

CLÉMENCE DE HONGRIE, femme de Louis le Hutin; pièces de son inventaire, citées 177, 181; — renseignement fourni par cet inventaire sur le prix de la vaisselle émaillée, 181.

CLOTAIRE II, roi de France, fait faire beaucoup de pièces d'orfévrerie, 136.

CODIN, auteur grec d'un ouvrage sur les origines, les statues et les édifices de Constantinople, et d'un autre ouvrage sur les hautes fonctions de la cour et de l'église de Constantinople, cité 29, 73, 97, 103, 104, 115; — description qu'il donne de l'autel de Sainte-Sophie, 103.

COFFRETS en émail, de la collection du prince Soltykoff, 52; — du Louvre, 63; — en émail champlevé à Siegburg, de la fin du x^e siècle, 163, 164; — en émail du commencement du xi^e siècle à Hildesheim, 163.

COLLECTION DEBRUGE-DUMÉNIL; émaux qui appartenaient à cette collection, cités 39, 58, 64, 119, 135, 175, 178.

COLOBIUM, ancien vêtement que porte le Christ sur la croix, 11, 32, 49.

COLOMBES destinées à la conservation des hosties consacrées, exécutées en émail champlevé, 63.

COMBÉFIS (le Père), savant dominicain; le texte par lui publié du moine Georges, historien grec, contient une leçon fautive, 108.

CONCILE in trullo, qui autorise la représentation du crucifix, 14.

CONSTANTIN LE GRAND enrichit Constantinople et les autres cités de l'Orient de magnifiques édifices, 97; — les historiens contemporains et ceux qui ont vécu peu après lui ne disent rien qui puisse faire supposer que l'émaillerie fût en pratique de son temps, 97; — la croix enrichie de verres et de pierres fines qu'il éleva dans le Philadelphion était-elle en émail, 97 et suiv; — cité encore, 101.

CONSTANTIN PORPHYROGÉNÈTE, empereur d'Orient; verbe grec dont il se sert pour désigner le mode de fabrication des émaux cloisonnés, 89 et 109; — citations tirées de la *Vie de Basile le Macédonien*, qu'il a écrite, 109; — il cultive les lettres et les arts et dirige les artistes; l'émaillerie en grande faveur de son temps, 110 et suiv.; — citations tirées de son livre sur les cérémonies de la cour de Byzance, 111, 112; — il envoie une boîte d'argent doré avec son portrait en émail au calife de Cordoue, Abd-al-Rahman, 112.

CORIPPUS, poëte latin du vi^e siècle; sa description de la vaisselle d'or émaillée de Justinien, 104.

COUPE en agate, montée en or émaillé, à la Bibl. imp. de Paris, 37, 170; — de Chosroës à la Bibl. imp., 44; — en émail de l'abbaye de Montmajour, appartenant au Louvre, 57, 64, 211; — de Dagobert, 144; — de saint Louis, 179.

COURONNES DE SOUVERAINS; celle de Charlemagne à Vienne, 33, 116, 142; — du même à Saint-Denis, 142; — celle donnée par Théodelinde à Monza, 42.

COURONNE DE FER du trésor de Monza; sa description; dissertation sur son origine et sur sa forme, 12 et suiv.

COUVERTURES DE LIVRES; d'un évangéliaire du trésor de Monza, 11, 15; — d'évangéliaires à la Bibl. roy. de Munich, 32, 33, 116, 160 et planche C; — de deux évangéliaires à la Bibl. imp. de Paris, 36, 37; — très-fréquemment exécutées en émail champlevé, 64.

CROIX de Lothaire du trésor d'Aix-la-Chapelle, en or émaillé, 34, 116, 143; — en or avec émaux grecs, que la reine Gisila avait placée sur le tombeau de sa mère, 32, 116; — en vermeil avec émaux grecs chez les religieuses de Notre-Dame de Namur, 35, 58; — en émail cloisonné de la collection Debruge, maintenant en Angleterre, 39; — de la reine Dagmar à Copenhague, 40; — très-souvent exécutées en émail champlevé, 63; — de métal enrichie de verre, élevée par Constantin à Constantinople, 97; — celle faite par saint Éloi, 139; — du gril de saint Laurent, donnée par Charles le Chauve à Saint-Denis, 144, 152; — celle donnée par Philippe-Auguste à la même abbaye, 145, 153; — en émail cloisonné à Essen, portant le nom de l'impératrice Théophanie, 158; — d'or de Suger, portée sur une colonne enrichie d'émaux, 173, 189, 205, 212.

CROIX PECTORALE (*phylacterium*) en or émaillé du trésor de Monza, 11, 14.

CROSSES; celle en émail de Ragenfroid, évêque de Chartres, 56, 189; — on les rencontre très-fréquemment exécutées en émail champ levé, 64.

CRUCIFIX; la représentation du Christ en croix autorisée par le concile *in trullo*, 14; — crucifix antérieurs à ce concile, 14; — d'or avec émaux du tombeau de la reine Gisila, xie siècle, 32, 116; — d'or que fait faire Suger, 173, 189, 205, 212.

CUNÉGONDE (sainte), femme de Henri II, empereur d'Allemagne; son portrait dans l'une des miniatures d'un Ms. de la Bibl. de Munich, 32.

DAGOBERT, roi de France; encouragements qu'il donne aux arts de luxe et surtout à l'orfévrerie, 136; sa coupe conservée dans le trésor des rois de France, 141.

DAMIS, disciple d'Apollonius de Tyane; les Mémoires qu'il avait laissés sur la vie de ce philosophe, 120; — les peintures sur métal qu'il vit dans l'Inde, 121.

DANDOLO (Andrea), doge de Venise, fait restaurer la Pala d'oro, 21, 24, 30; — auteur d'une chronique, citée 22, 25, 30.

DANDOLO (Henri), doge de Venise; envoi qu'il fait à Venise de pièces d'orfévrerie provenant du pillage de Constantinople, 31.

DARCEL (M.); description qu'il donne de la coupe signée Alpais, 57; — son opinion sur la question de savoir si cet artiste est Grec ou Limousin, 211.

DÉMÉTRIUS (Saint); sa figure en cuivre repoussé encadrant un émail byzantin, 41 et planche D.

DEPINGERE, ce verbe est appliqué dans l'antiquité et au moyen âge à des reproductions par la mosaïque, le tissage des étoffes et les émaux, 105, 128.

DIDIER, abbé du Mont-Cassin, pape sous le nom de Victor III, fait faire à Constantinople un parement d'autel en or émaillé, 28, 117, 131; — fait venir de Constantinople des artistes en tous genres pour diriger les écoles qu'il ouvre dans son monastère, 131, 223.

DIDRON (M.) aîné, directeur des *Annales archéologiques*; ses opinions et ses ouvrages, cités 36, 63, 175.

DITHMAR, évêque de Marsebourg, reçoit en présent de Henri II un évangéliaire enrichi d'émaux, 162.

DOUBLET (Jacques), auteur d'une *Histoire de l'abbaye de Saint-Denis*, citée 117, 137, 138, 139, 143, 150, 173, 177, 213.

DOUET D'ARCQ (M.); *Comptes de l'argenterie des rois de France au* xive *siècle*, publiés par lui, cités 181, 183, 184.

DUBOIS (J. J.), conservateur des antiques au Louvre, possédait un émail égyptien, 71.

DUCANGE (Charles-Dufresne), historien et glossateur, cité 111, 115 193, 199, 218.

DUCHESNE (André), historien; son opinion sur un recueil de lettres inséré dans ses *Historiæ Francorum scriptores*, 195, 196.

DU SOMMERARD; son ouvrage, *les Arts au moyen âge*, cité 12, 17, 126, 195, 196, 201, 211.

ÉCOLE LIMOUSINE D'ÉMAILLERIE; quelques monuments signalés 55, 217; — ce qui peut servir à distinguer ses productions de celles de l'école rhénane, 57, 59, 60, 67, 165, 210; — principaux objets de sa fabrication, 62; — les émaux de Limoges passaient pour byzantins au xvie siècle et au xviiie, 75, 188, 209; — la fabrication des émaux ne pouvait exister à Limoges en 1137, 174, 189; — examen des monuments auxquels on a voulu donner une date antérieure, 189; — les historiens de l'Aquitaine du xe siècle et du xie sont muets sur cette fabrication, 190; — le doge Orseolo n'a pas amené d'émailleurs à Limoges, 191; — l'émaillerie n'existait pas à Limoges au xie siècle, 194; — la plus ancienne tradition des émaux limousins remonte à une lettre écrite par un moine Jean à un prieur de Saint-Victor, 195; — quel est ce moine, quel est ce prieur, quelle est la date de cette lettre, 196; — dissertation sur la date de l'exécution des plus anciens monuments de l'émaillerie limousine, 199; — aucun n'est antérieur à 1170; la fabrique de

Limoges était à son début à cette époque, 205; — quels furent les maîtres des Limousins, 207; — ce qui différencie les émaux de Limoges des byzantins, 209; — la châsse des saintes vierges, de l'abbaye de Grandmont, serait de Cologne et non de Limoges, 214; — les Limousins répandent leurs productions en Europe, 215, 216, 218; — au XIII° siècle la fabrication prend un grand développement, 216; — citation de textes qui constatent l'existence de la fabrication des émaux à Limoges, 65, 195, 215, 216, 217, 218; — ce qui peut aider à reconnaître les émaux des différentes époques, 219; — quelques émailleurs, cités 16, 175, 193, 204, 214, 218, 219, 220; — des causes qui ont amené l'abandon de l'orfèvrerie de cuivre émaillé, 220; — conclusion sur ce sujet, 224.

ÉCOLE RHÉNANE D'ÉMAILLERIE; quelques monuments signalés 54, 163, 164, 166, 167; — ce qui peut servir à distinguer ses productions de celles de Limoges, 57, 59, 67; — caractères des émaux rhénans, 59, 103, 165; — elle procède directement des Grecs, 153, 165; — c'est à saint Bernward qu'on doit attribuer l'introduction de la pratique de l'émaillerie en Allemagne, 169; — conclusion, 168, 223.

EILBERTUS DE COLOGNE, émailleur, auteur de l'autel portatif de l'église du château royal de Hanovre, 52, 165.

ELECTRON (Ἤλεκτρον); depuis quelle époque ce mot avait-il dans la langue grecque la signification de métal émaillé, 77 et suiv. — Pline ne reconnaît que deux matières auxquelles ce nom doive s'appliquer, 77; — les Septante et saint Jérôme traduisent par *electron* le mot *haschmal* d'Ézéchiel; cet *electron* devait signifier de l'or émaillé pour les Septante comme pour saint Jérôme, 78 et suiv., 91; — Sophocle, dans la tragédie d'*Antigone*, parle de l'*electron* qui vient de Sardes; il doit entendre, par ce mot, de l'or émaillé, 80, 91; — sens qu'on doit attribuer à ce mot dans divers passages d'Homère, 81; — employé par Hésiode et par Aristophane, dans quel sens, 87; — comment doit-on interpréter ce mot dans les auteurs antérieurs à Pline, 87; — explication du mot d'après Hésychius, 88; — d'après Suidas, 89; — dans les glossaires grecs d'une date très-postérieure à ces deux grammairiens, 89; — c'est à Pline ou à l'un de ses contemporains qu'il faut attribuer l'interprétation du mot *electron* par métal d'alliage, 89, 91; — différents passages de Virgile où ce mot est employé; sens que lui donnait le poëte, 89; — chez les Grecs de l'antiquité ce mot n'a eu que deux sens, 91; — désigné dans plusieurs glossaires grecs comme étant la matière dont était fait l'autel de Sainte-Sophie, 104.

ELECTRUM; signification de ce mot dans la *Diversarum artium schedula* de Théophile, 9: — d'après Pline, aurait la signification d'ambre et celle d'un métal d'alliage d'or et d'argent. 77; — sens qu'on doit lui donner dans les différents passages où Virgile l'a employé. 90; — première mention de l'*electrum* dans le *Liber pontificalis*, 101; — les Allemands se servent de ce mot pour désigner les émaux incrustés, 162.

ÉLÉONORE D'AQUITAINE, femme de Louis VII, puis de Henri Plantagenet, 174, 200, 206, 213.

ÉLOI (Saint), évêque de Noyon, orfèvre de Clotaire II et de Dagobert avant d'être évêque de Noyon, 136; — il n'a pas connu l'art d'émailler les métaux, 137.

ÉMAIL; ce que c'est, 1; — composition des émaux, 1; — excipients sur lesquels il est appliqué, 1; — différentes manières de l'employer sur les métaux, 1; — nom qu'il reçoit chez les Byzantins, 112 et suiv.

ÉMAILLERIE (Art de l') : 1° Diverses sortes d'émaillerie, 1. — 2° Émaux cloisonnés; procédés de fabrication, 3; — monuments signalés, 14; — caractères généraux des cloisonnés, 42; — émaux cloisonnés à jour, 43. — 3° Émaux champlevés; procédés de fabrication, 47; — monuments signalés, 48; — caractères généraux des champlevés, 57; — applications diverses des champlevés, 62. — 4° Historique de l'art de l'émaillerie par incrustation, 67 et suiv. — 5° L'émaillerie dans l'antiquité, 68 et suiv.; — les anciens ont-ils connu l'art d'émailler les métaux, 68; — émaux égyptiens signalés, 69; — texte grec qui paraît indiquer la connaissance de l'émaillerie dans la Grèce antique, 73; — de l'abandon de l'émaillerie en Grèce et en Égypte, 75; — l'Asie doit avoir été le berceau de l'émaillerie, 76, 91, 224; — les émaux étaient désignés dans l'antiquité grecque par le vocable Ἤλεκτρον, 77 et suiv.; — Pline commet une erreur en ne reconnaissant que deux matières, l'ambre et un métal d'alliage, auxquelles le nom grec d'*electron* doive s'appliquer, 77, 81, 89, 91; — l'*electron* dans Sophocle, 80, 91; — dans divers passages d'Homère, 81, 82, 86, 91; — dans Hésiode. 87; — dans Aristophane, 87, note; — dans

le glossaire grec d'Hésychius et autres, 88, 104 ; — dans Virgile, 89; — résumé de l'historique de l'émaillerie dans l'antiquité, 91. — **6°** L'émaillerie dans les Gaules à l'époque de la domination romaine, 92. — **7°** L'émaillerie dans l'empire d'Orient, 96 et suiv ; — rareté des documents sur les arts industriels byzantins, 97; — paraît à Constantinople au commencement du VIe siècle, 101 ; — largement appliquée, sous Justinien, à la décoration de l'orfévrerie, 101; — autel émaillé de Sainte-Sophie, 102 ; — vaisselle d'or émaillée de Justinien, 104 ; — sous Justin II, 106 ; — au VIIe et au VIIIe siècle, 107 ; — au IXe siècle, 108 ; — superbes émaux que fait faire Basile le Macédonien, 109 ; — sous Constantin Porphyrogénète, 110 ; — noms donnés à l'émail et aux émaux sur métal chez les Byzantins, 112 ; — dès le IXe siècle, les émailleurs byzantins répandent leurs émaux en Europe, 115 ; — du Xe siècle à la chute de l'empire, 116 ; — émaux byzantins sur cuivre ne doivent dater que du XIe ou du XIIe siècle, 118 ; — d'où les Byzantins ont-ils reçu l'art de l'émaillerie, 119 ; — plaques de cuivre peintes qu'Apollonius de Tyane trouve dans l'Inde, 120 : — conclusion sur ce sujet, 223. — **8°** De l'émaillerie incrustée en Italie, 122 et suiv.; — c'est au VIe siècle qu'on apporte de Constantinople des émaux en Italie, 124 ; — ce n'est qu'à la fin du VIIIe que l'émaillerie paraît y avoir été pratiquée, 125 ; — émaux que font faire Adrien Ier, Léon III, Léon IV et Benoît III, 125 ; — les émaux signalés en Italie au Xe siècle et au XIe sont rares et paraissent provenir de l'Orient, 129 ; — au XIe, Didier, abbé du Mont-Cassin, fait venir des émailleurs de Constantinople, et introduit la pratique de l'émaillerie en Italie, 131 ; — les Toscans acquièrent dans cet art une grande réputation, 131 ; — de la nature et de l'importance de l'émaillerie italienne, 132 ; — des diverses applications de cette émaillerie, 133 ; — des différents genres d'émaux en Italie jusqu'au commencement du XIVe siècle, 134. — **9°** De l'émaillerie incrustée en Occident au moyen âge, 136 et suiv. ; — la pratique de l'émaillerie y date de la fin du Xe siècle, 136. — **10°** En Allemagne du XIe au XIVe siècle, 157 ; — les Allemands fabriquent d'abord des cloisonnés, 160 ; — ils adoptent l'émaillerie champlevée, 162 ; — les plus anciennes pièces de cette sorte, 163 ; — cette émaillerie a pris naissance dans l'ancien royaume de Lotharingie, 164 ; — style des monuments du XIIe et du XIIIe siècle, 165, 168 ; — quelques-uns signalés, 166 ; — conclusion sur ce sujet, 168, 223. — **11°** L'émaillerie appliquée à l'orfévrerie en France et en Angleterre, 168 et suiv. ; — n'était pas en pratique en France antérieurement à Suger, 169 et suiv. ; — il appelle des émailleurs de la Lotharingie ; travaux qu'ils exécutent, 165, 173, 174, 211, 212 ; — ces travaux développent le goût de l'émaillerie en France, et ces émailleurs allemands peuvent être regardés comme les importateurs de la pratique de l'émaillerie en France, 174, 205, 211 ; — les orfévres français adoptent le procédé du champlevé, 175 ; — divers modes d'emploi de ce procédé, 175 et planche H ; — il est principalement appliqué à la reproduction des armoiries, 176 ; — l'emploi de l'émaillerie dans l'orfévrerie encore peu en usage, au XIIIe siècle, dans le nord et le centre de la France, 179 ; — l'orfévrerie émaillée de Paris signalée en Italie au XIIIe siècle, 180 ; — le goût pour l'orfévrerie émaillée va toujours en croissant au XIVe siècle, 181 ; — emploi de l'émail comme fond de fines gravures en intailles émaillées, 182 ; — ce genre d'émaillerie paraît avoir pris naissance dans le midi de la France, 184 ; — l'émaillerie en Angleterre au XIIIe et au XIVe siècle, 186. — **12°** Émaillerie sur cuivre de Limoges, 189 et suiv. (voyez *École limousine d'émaillerie*) ; — conclusion et résumé de l'historique de l'émaillerie, 221.

ÉMAILLERIE EN ALLEMAGNE, 157 et suiv. (Voyez *Émaillerie* [art de l'], n° 10.)

ÉMAILLERIE BYZANTINE, 96 et suiv. (voy. *Émaillerie* [art de l'], n° 7.)

ÉMAILLERIE EN GRÈCE dans l'antiquité, 68 et suiv. (voy. *Émaillerie* [art de l'], n° 5.)

ÉMAILLERIE ITALIENNE, 122 et suiv. (voy. *Émaillerie* [art de l'], n° 8.)

ÉMAILLERIE DE LIMOGES (voy. *École limousine d'émaillerie*).

ÉMAILLERIE RHÉNANE (voy. *École rhénane d'émaillerie*).

ÉMAILLEURS ALLEMANDS ; appelés par Suger à Saint-Denis pour y faire des tableaux d'émail, 173, 205, 211 ; — font aussi une châsse à Saint-Denis, en cuivre émaillé, 212 ; — ont été les importateurs de l'émaillerie en France et à Limoges, 174, 211.

ÉMAILLEURS PARISIENS; au nombre de cinq dans le rôle de la taille de 1292 ; leurs émaux figurent dans l'inventaire du saint-siège, 180.

ÉMAUX CHAMPLEVÉS ; procédés de fabrication, 47 ; — quelques monuments signalés, 48 ; — émaux gaulois, 49 ; — bijoux émaillés du

TABLE DES MATIÈRES.

moyen âge antérieurs au xie siècle, 50; — de l'école rhénane, 54, 163, 164, 166, 167; — de l'école de Limoges, 55, 193, 199, 201, 204, 218, 219; — caractères généraux des champlevés, 57; — ce qui peut servir à reconnaître les émaux de Limoges des émaux rhénans, 59; — débris d'un vase au musée du Collége romain à Rome, 61; — applications diverses des champlevés, 62; — objets à l'usage domestique, 64, 65; — autels et tombeaux en émail champlevé, 65, 66, 67, 200, 218, 219; — manières diverses d'employer le procédé du champlevé dans l'orfévrerie, 175 et suiv.

Émaux cloisonnés; procédés de fabrication, 3; — procédés de fabrication d'après le moine Théophile, 4; — principaux monuments subsistants, 11; — à Monza, 11; — à Saint-Ambroise de Milan, 16; — à Venise, 17; — à Munich, 32; — à Vienne, 33; — à Aix-la-Chapelle, 34; — à Namur, 35; — à Cologne, 36; — à Paris, 36, 40; — en Angleterre, 38; — croix de la reine Dagmar à Copenhague, 40; — émaux cloisonnés sur cuivre, 40, 42; — plaque byzantine reproduisant saint Théodore, 41 et planche D; — plaque représentant le Christ, au Collége romain à Rome, 42; — caractères généraux de ces émaux, 42; — émaux cloisonnés égyptiens, 69 et planche A; — reliquaire envoyé par Justin II à sainte Radegonde, 106; — les anciens émaux de l'Asie sont cloisonnés, 119; — vase persan de l'abbaye de Saint-Maurice en Valais, 119; — ils recevaient au xive siècle et au xve le nom d'émaux de plique, 146 et suiv.

Émaux cloisonnés a jour; leur dénomination dans les anciens textes, 44; — description que donne Benvenuto Cellini d'une coupe faite de ces émaux, 45; — procédés de fabrication d'après cet artiste, 46; — quelle conséquence doit-on tirer de la dénomination de plique à jour donnée à ces émaux, 157.

Émaux égyptiens; au Louvre, 69, et planche A; — à Munich, 70, et planche A; — trouvés par le Dr Ferlini, 71; — du Musée de Berlin, 71; — établissent que l'émaillerie a été connue et peut-être pratiquée en Égypte, 71; — conclusion sur ce sujet, 222.

Émaux gaulois; différents émaux subsistants de l'époque gallo-romaine, 49 et planche B; — lieux où ils ont été trouvés, 49, 50; — travail de l'émail dans ces pièces, 49; — vase trouvé dans le comté d'Essex en Angleterre, 50, 93; — historique de l'émaillerie dans les Gaules, 92; — conclusions sur ce sujet, 222.

Émaux incrustés; définition, 2; — sont de deux sortes: les cloisonnés et les champlevés 2, *voyez ces mots;* — historique de l'art de l'émaillerie par incrustation, 67 et suiv.; — avaient disparu du monde romain au temps de Pline et lui étaient inconnus, 76, 91; — étaient inconnus aux savants hellénistes du xviie siècle et du xviiie, 77, 91, 113; — c'est de l'Asie qu'ils ont été importés en Europe, 76, 91, 106, 119, 221; — furent appliqués dans l'antiquité à la décoration des métaux jusqu'au commencement du iiie siècle av. J.-C., 91, 222.

Émaux parisiens, décrits dans l'inventaire du saint-siége de 1295, 180.

Émaux peints; ce qu'ils sont, 2; — époque à laquelle ils ont été inventés, 2.

Émaux de plique; ce qu'ils sont, 146 et suiv.; — diverses manières dont les scribes écrivirent cette dénomination, 146, 152; — le plus ancien texte où elle se rencontre, 146; — étymologie du mot plique, 147; — ce sont les émaux cloisonnés qui reçurent cette dénomination au xive siècle, 147; — réponse à l'opinion d'un savant archéologue qui veut que la dénomination de plique n'ait d'autre signification que celle d'applique, et qu'elle convienne aux émaux de tous genres sertis, enchâssés ou soudés sur une pièce d'orfévrerie, 152.

Émaux de plique a jour; voy. *Émaux cloisonnés à jour.*

Émaux translucides sur ciselure en relief: ce qu'ils sont, 2; — époque à laquelle ils ont été inventés, 2, 168; — ils succèdent aux émaux incrustés, 168, 187, 220.

Épées; celle de saint Maurice à Vienne, 34; — celle de Charlemagne, 34, 142; — celle trouvée dans le tombeau de Childéric à Tournay, 98.

Ernouf de Mont-Espilloueb, orfévre de Philippe le Long, 181.

Ervisius, abbé de Saint-Victor de Paris, 197.

Escalopier (M. le comte de l'); sa traduction par *cabochon* du mot *electrum* dans les chapitres 52, 53 et 54 du livre III de la *Diversarum artium schedula* de Théophile, 9.

Étienne V, pape, donne aux églises diverses pièces d'orfévrerie émaillées, 129.

Étienne de Muret (Saint), reproduit sur une plaque en émail, conversant avec saint Nicolas, 55, 199, 201, 202; — châsse de ce saint à l'abbaye de Grandmont; époque de sa confection, 202.

ÉTOFFES et pièces de vêtements enrichis d'émaux, 43, 133 ; — gants de Charlemagne, 43, 133.

EUGÈNE III, pape, bénit le crucifix d'or de Suger, 212 note, 213.

EUSTACHE DES CHAMPS, écuyer des rois Charles V et Charles VI ; citation tirée de ses poésies, 184.

ÉZÉCHIEL (le prophète) ; ce que signifie le mot *haschmal* qu'on rencontre deux fois dans ses prophéties, 77, 91 ; — fournit des notions sur les voyages et le commerce des Phéniciens, 84.

FABRI, auteur italien de *le Sagre Memorie di Ravenna*, cité 15.

FALIERO (Ordelafo), doge de Venise, transforme le parement d'autel qu'avait fait faire le doge Orseolo en un retable qui reçoit le nom de *Pala d'oro*, 23, 117.

FÉLIBIEN (Michel), auteur d'une *Histoire de l'abbaye de Saint-Denis*, citée 117, 145, 170.

FERLINI (le docteur) ; bijoux en or émaillé par lui trouvés en Égypte, 71.

FONTANINI, archevêque d'Ancyre, cité 13.

FOULQUES, évêque de Toulouse, 217.

FRÉDÉGAIRE, historien français ; on ne trouve aucune trace de l'émaillerie dans ses écrits, 96.

FRÉDÉRIC Ier, empereur d'Allemagne, ouvre le tombeau de Charlemagne et distribue ses os comme des reliques, 166 ; — donne les reliques des rois mages à l'archevêque de Cologne Réginald, 167.

FRÉDÉRIC, abbé du Mont-Cassin, donne un calice d'or émaillé à son église, 130.

FRISI ; citations tirées de ses *Memorie storiche di Monza*, 11, 12, 13, 15, 16.

FRONT (Saint) ; son tombeau, sculpté par Guinamundus en 1077, est détruit au commencement du XIIe siècle, 193 ; — le monument qui remplace ce tombeau est brisé en 1583, 194.

FROTÉRIUS, évêque de Périgueux, 194, 195.

FULCK-BASSET, évêque de Londres, 215.

GABATA, sorte de lampe ; celle en émail donnée au pape Hormisdas par Justin Ier, 101, 124 ; — celles que firent faire d'autres papes, 101.

GANNERON (M. Eugène) ; sa publication de la cassette de saint Louis, citée 178.

GARLANDE (Jean DE) ne parle ni des émaux ni des émailleurs dans son *Dictionnaire des arts et métiers*, 169.

GARNAUT DE TRAMBLOY, émailleur des rois Philippe le Bel et Louis le Hutin, 181.

GENS (M. Eugène), auteur de *les Monuments de Maëstricht*, 54.

GEOFFROI, moine de Saint-Martial de Limoges ; sa chronique, citée 191, 204.

GEORGES (moine), historien grec, cité 108.

GÉRARD, évêque de Limoges ; bague émaillée trouvée dans son tombeau, 190.

GÉRARD, évêque de Cambrai, 54.

GÉRARD DE TULLE, abbé de Saint-Martin lez Limoges, 209.

GESNER (Jean Matthias) ; citation de son mémoire *De electro veterum*, 80 ; — son opinion sur la valeur du mot *electrum* chez Homère, Hésiode, Sophocle, 80, 82.

GIGUET (M.) ; sa traduction d'Homère „ citée 82.

GILBERT, évêque de Londres, 215.

GILBERT DE GRANVILLE, évêque de Rochester, 217.

GIRARD, abbé de Sigeberg, 214.

GISILA, femme d'Étienne Ier, roi de Hongrie ; crucifix en or avec émaux, qu'elle fait placer sur le tombeau de sa mère, 32, 116.

GISULFE, abbé du Mont-Cassin, élève un ciborium d'argent enrichi d'émaux, 126.

GIUSTINIANI, historien du XVe siècle ; son ouvrage *De origine urbis Venet.*, cité 22.

GLABER (Raoul), historien, cité 169.

GRADONICO (Jean), Vénitien, 192.

GRANDMONT (abbaye de) ; description de son trésor par le chroniqueur Geoffroi, 191 ; — dissertation sur la date de l'érection de son autel et sur la nature des émaux qui le décoraient, 201 ; — châsse de saint Étienne de Muret, de son trésor, 20? ; — deux de ses moines vont à Cologne chercher des reliques, 213 ; — châsse qui renfermait ces reliques, 213.

GRÉGOIRE LE GRAND, pape ; aurait rapporté la couronne de fer de Constantinople et l'aurait donnée à Théodelinde, 13 ; — sa lettre à Théodelinde, 14 ; — cité encore, 16.

GRÉGOIRE VII, pape, fait faire à Constantinople les portes de bronze de la basilique de Saint-Paul, 28.

GRÉGOIRE DE TOURS parle d'une peinture qui représentait le Christ en croix, 14 ; — on ne trouve dans ses écrits aucune trace de l'existence de l'émaillerie, 96.

GUALDRICUS, évêque d'Auxerre, donne une croix en or émaillé à son église, 116.

GUARINUS, abbé du monastère de Saint-Michel de Cusan, 192.

TABLE DES MATIÈRES.

GUARINUS, abbé de Saint-Victor de Paris, 197.
GUIDON (Bernard), évêque de Lodève: ses ouvrages, cités 194.
GUILLAUME, doyen de Salisbury, 217.
GUILLAUME D'AUBEROCHE, évêque de Périgueux, 195.
GUILLAUME DE HARIC; son tombeau émaillé, 218.
GUILLAUME DE MONTBÉRON, évêque de Périgueux, 194.
GUILLAUME DE VALENCE; son effigie émaillée à Westminster, 218.
GUINAMUNDUS, sculpteur du tombeau de Saint-Front, 193, 194, 195.
GUINAMUNDUS, émailleur, a inscrit son nom sur une plaque émaillée, 193; — ne doit pas être confondu avec Guinamundus, sculpteur, 194.
GUNTHÉRUS, abbé de Saint-Victor de Paris, 197.
GYEFFROY DE FLOURY, argentier de Philippe le Long; émaux compris dans ses comptes, 184.
HAROUN-AL-RASCHID (le calife); le vase en émail de l'abbaye de Saint-Maurice passe pour un don de ce prince à Charlemagne, 119.
HASCHMAL, mot qui se rencontre deux fois dans les prophéties d'Ézéchiel, doit signifier ou émaillé, 77, 91; — comment ce mot est-il traduit par les Syriens et les Arabes, 80; — serait l'origine des mots *smaltum*, *schmelz* et *smelting*, 80.
HEEREN (M.); son opinion sur les voyages des Phéniciens et sur l'époque de la fondation de leurs colonies, 85.
HEFNER (le professeur J. DE), de Munich, auteur du catalogue de la collection égyptienne des *Vereinigten Sammlungen*, 71.
HEFNER–ALTENECK (M. le docteur J. H. DE), conservateur des *Vereinigten Sammlungen* à Munich; son opinion sur les bracelets égyptiens en or émaillé de cette collection, 71; — a fourni le dessin de la planche qui reproduit l'un de ces bracelets, 71 et planche A.
HELGAUD, biographe de Robert, roi de France, cité 169.
HENRI II (saint), empereur d'Allemagne; pièces d'orfévrerie et émaux venant de lui, 32, 33, 116, 130, 160, 161; il donne des pièces d'orfévrerie émaillée à diverses églises d'Allemagne et en porte en Italie, 161, 162.
HENRI II, roi d'Angleterre; voyez *Plantagenet* (Henri).
HÉRODOTE; détails qu'il fournit sur le périple des Phéniciens autour de l'Afrique, 84.

HERTZ (M.), archéologue anglais, présente à la Société archéologique de Londres un émail égyptien, 71.
HÉSIODE comprend l'*electron* parmi les matières qui décoraient le bouclier d'Hercule; ce qu'on doit entendre par *electron* dans ce passage du poëte, 87.
HESS (M. Henri DE), peintre d'histoire, directeur des *Vereinigten Sammlungen* à Munich, 70.
HÉSYCHIUS, grammairien grec; sa définition du mot *electron*, 88; — son glossaire encore cité, 118.
HILDEBRAND; voy. *Grégoire VII*.
HOMÈRE; divers passages de l'*Odyssée* où il est question de l'*electron*; sens qu'on doit donner à ce mot, 81, 82, 86, 91; — les connaissances de son époque en géographie, 83.
HORMISDAS, pape, reçoit en présent de Justin I^{er} un vase émaillé, 101, 124.
HUGUES DE BESANÇON, évêque de Paris, fait émailler un bâton de chantre, 179.
IBNU HAYYAN, auteur arabe, cité 112.
INVENTAIRE DU TRÉSOR DU SAINT-SIÉGE, dressé par ordre de Boniface VIII en 1295; importance de ce document, 132; — quelles conséquences on doit en tirer relativement aux émaux, 132; — encore cité, 44, 64, 134, 147, 177, 180; — quelques émaux de Limoges s'y trouvent décrits, 218.
INVENTAIRE DU TRÉSOR DE L'ABBAYE DE SAINT-DENIS, dressé au XV^e siècle; notice sur le Ms. qui en subsiste, 137; — cité encore 117, 139, 142, 143, 144, 145, 149, 153, 156, 171, 172, 182, 212.
IRÈNE, femme d'Alexis Comnène, empereur d'Orient; sa figure placée dans la Pala d'oro de Venise, 20, 28, 29.
ISEMBERT, abbé de Saint-Martial de Limoges, cité comme émailleur, 203.
ISIDORE (saint), évêque de Séville; citations tirées de ses ouvrages, 106, 144.
JEAN, abbé du Mont-Cassin, donne à son église une croix émaillée, 129.
JEAN, moine augustin, écrit au prieur de Saint-Victor une lettre où il parle de l'émaillerie de Limoges, 195; — quelle est la date de cette lettre, 196; — encore cité 201, 205, 217.
JEAN DIACRE est l'auteur du *Chronicon Venetum*, 22; son ouvrage, cité 22, 24, 194.
JEAN DE LIMOGES, émailleur, exécute le tombeau de Walter Merton et accompagne son ouvrage en Angleterre, 218.

30

JEANNE D'ÉVREUX, femme de Charles le Bel; statuette d'argent qu'elle donne à l'abbaye de Saint-Denis, 177, 182.

JÉHENNE D'AIRE, orfévre de Philippe le Long, roi de France, 181.

JÉRÔME (saint); quelques notions sur ce Père de l'Église, 78; — dans sa traduction de la Bible il traduit le *haschmal* d'Ézéchiel par *electrum*, 79; — cet *electrum* devait être de l'or émaillé, 79, 89.

JOSBERTUS, moine de Saint-Martial de Limoges, habile orfévre, 190.

JUSTIN I^{er}, empereur d'Orient; don qu'il fait d'un vase émaillé au pape Hormisdas, 101; — cité encore 223.

JUSTIN II, empereur d'Orient; poëme en son honneur fait par Corippus, 104; — l'émaillerie sous son règne, 106, 107.

JUSTINIANI; voy. *Giustiniani*.

JUSTINIEN, empereur d'Orient, enrichit les églises qu'il élève d'un mobilier considérable, 101; — fait exécuter en émail la sainte table de l'église Sainte-Sophie, 102; — son orfévrerie d'or enrichie d'émaux, 104, 223.

KÖNIGLICHE KUNSTKAMMER, musée d'objets du moyen âge et de la renaissance à Berlin; possède de beaux émaux champlevés, 48.

KUGLER (le docteur Franz), professeur à l'Académie de Berlin; son opinion sur des bijoux émaillés égyptiens, 71.

LABARTE; citations tirées de sa *Description des objets d'art qui composent la collection Debruge-Duménil*, 11, 39, 44, 58, 61, 64, 98, 113, 119, 135, 175, 178, 208; — ses opinions émises dans cet ouvrage modifiées sur certains points, 44 note, 61, 208 note.

LABBE, savant jésuite; la collection de Mss. par lui publiée, citée 191, 194, 195.

LABORDE (M. le comte DE), membre de l'Institut de France; ses opinions et ses ouvrages, cités 40, 45, 55, 57, 63, 65, 68, 69, 152, 154, 170, 189, 193, 199, 210, 219.

LA FONTAINE (Étienne DE), argentier du roi Jean; citations tirées de ses comptes, 151, 184.

LAGARDE (le Frère), religieux de l'abbaye de Grandmont; description qu'il a faite de l'autel de l'église de Grandmont, 202.

LAMBÉCIUS (Pierre); sa *Notice sur la vie et les écrits de Codin*, 74.

LEMOVICI (les frères J. et P), émailleurs, font la tombe du cardinal Taillefer, 219.

LENORMANT (M.), membre de l'Institut; son opinion sur un vase en émail cloisonné de l'abbaye de Saint-Maurice, 119.

LÉON III, pape; émaux qu'il fait faire, 126, 223.

LÉON IV, pape; peintures en émail qu'il fait faire, 126, 127, 223.

LÉON, cardinal évêque d'Ostie; sa *Chronique du monastère du Mont-Cassin*, citée 28, 117. 126, 129, 130, 131.

LÉON L'ISAURIEN, empereur d'Orient, interdit le culte des images, 107.

LÉONCE BYZANTIN, historien grec, cité 108.

LIBER PONTIFICALIS, ou *Vie des Papes depuis saint Pierre jusqu'à Étienne V*; quels sont les auteurs de ce livre; de la confiance qu'il mérite, 122; — cité 101, 122 à 129.

LIMOGES, ville de France; ancienne colonie romaine, renommée pour ses travaux d'orfévrerie, 207; voy. *École limousine d'émaillerie*.

LONGPÉRIER (M. DE), membre de l'Institut de France; ses opinions et ses ouvrages, cités 55, 57, 166.

LOUIS LE GROS, roi de France; l'orfévrerie de sa chapelle n'était pas émaillée; il la donne en mourant à l'abbaye de Saint-Denis, 169.

LOUIS VII, roi de France, s'arrête à Limoges avec Suger, en 1137, 174; — conséquences présumables de son divorce avec Éléonore d'Aquitaine, relativement à l'établissement de la pratique de l'émaillerie à Limoges, 206, 213.

LOUIS (saint), roi de France; coupes venant de lui, 177, 179; — émaux de son temps signalés, 179, 180.

LOUIS LE HUTIN, roi de France; émaux signalés dans son inventaire, 181, 218.

LOUIS DUC D'ORLÉANS et Valentine de Milan sa femme; pièces de leur inventaire, citées 177.

MAGES (les trois rois); leurs reliques et la châsse de Cologne qui les contient, 36, 55, 167.

MAILLARD (Étienne), orfévre de Philippe le Long, 181.

MALALA, historien grec du VI^e siècle; citation de cet auteur, 106.

MALLAY (M.), auteur de l'*Essai sur les églises romanes d'Auvergne;* son opinion sur l'auteur de la châsse de Mauzac, 204.

MARCHI (le R. P.), conservateur du musée du Collége romain à Rome, 64.

MARCIEN, empereur d'Orient, fait fondre la statue d'argent émaillé du poëte Ménandre, 73.

TABLE DES MATIÈRES. 235

Marguerite, femme de Prémislas II, roi de Danemark, connue sous le nom de reine Dagmar ; croix en or émaillé, trouvée dans son tombeau, 40.

Martin (le R. P. Arthur); ses ouvrages et ses opinions, cités 35, 54, 55, 159, 163, 164, 167, 168.

Matteo del Campione, architecte de l'église de Monza au xiv^e siècle, conserve le bas-relief de l'ancienne église, sculpté au vi^e siècle, 15.

Maurecini, gendre du doge Orseolo, vient en France avec lui, 192.

Médaillon en émail cloisonné, représentant le crucifiement, à la Bibl. imp. de Paris, 37.

Ménandre, poëte grec ; sa statue enrichie d'émail, 73, 91.

Meschinello ; son ouvrage *Chiesa ducale di S. Marco*, cité 21.

Meyrich (sir Samuel); crosse en émail de sa collection, citée 56.

Mont-Cassin (monastère du) ; l'abbé Didier y établit une école d'émaillerie sous la direction d'artistes grecs, 131 ; — émaux existants dans ce monastère signalés 117, 129, 130, 131, 162.

Montfaucon (Dom Bernard de), savant bénédictin ; ses ouvrages, cités 100, 118, 199.

Monza (cathédrale de) ; émaux cloisonnés dans le trésor, 11 ; — bas-relief de sa porte reproduisant les dons faits par Théodelinde, 15 ; — encore citée 107, 124.

Morosini, historien vénitien, cité 22.

Muratori ; citations tirées de ses ouvrages, 12, 13, 14, 15, 25.

Musée de Cluny, à Paris ; possède une belle collection d'émaux champlevés, 48 ; — objets de cette collection, cités 55, 199, 203, 209, 215.

Musée du Collége romain à Rome ; objets cités de cette collection, 42, 61.

Musée de Copenhague ; objet de cette collection, cité 40.

Musée de Londres ; voyez *British Museum*.

Musée du Louvre ; objets de cette collection, cités 38, 49, 55, 57, 61, 65, 68, 69, 73, 98, 100, 149, 170, 176, 177, 182, 211.

Musée du Mans ; plaque en émail représentant Henri Plantagenet, comte d'Anjou, 56, 199, 209, 215.

Musée de Poitiers ; plaques émaillées gauloises de cette collection, 49.

Musée de Saint-Omer ; pied de croix en émail de cette collection, 64.

Museum Ahsmolean à Oxford ; bijou d'or avec émail cloisonné, portant le nom d'Alfred le Grand. 38.

Nicétas, écrivain grec ; la description qu'il donne de l'autel de Sainte-Sophie, 103.

Nielle, composition fondue dans des intailles pratiquées sur l'or et l'argent ; avait chez les Byzantins le nom de ἔγκαυσις, 115 ; — décorait l'or du tombeau de l'empereur Zimiscès, 115.

Norman (Jacques de), archevêque de Narbonne, donne une croix émaillée à Notre-Dame de Paris, 179.

Olearius, commentateur de Philostrate, renvoie à tort à Pline pour avoir l'explication du procédé de fabrication des émaux indiqué par Philostrate, 94.

Orseolo I^{er}, doge de Venise, fait faire à Constantinople un parement d'autel en or émaillé, qui entre ensuite dans la composition de la Pala d'oro, 22 et suiv. ; — ne peut avoir amené d'émailleurs de Venise à Limoges, 191, 207 ; — sa fuite de Venise et sa retraite en France dans un ermitage, 192.

Othon II, empereur d'Allemagne ; son mariage avec la princesse grecque Théophanie a eu pour effet d'attirer en Allemagne des artistes grecs, 155.

Ouen (Saint), évêque de Rouen ; détails qu'il donne sur les travaux d'orfévrerie de saint Éloi. 110.

Pala d'oro, retable d'or de l'autel de Saint-Marc de Venise ; sa description, 17 ; — dissertation sur l'origine de ses émaux et sur la date à assigner à ses différentes parties, 22 et suiv. ; — Forme de la jupe donnée au Christ en croix dans les tableaux d'émail de la Pala, 40 ; — encore citée 58, 146, 147.

Pantélémon (Saint) ; sa figure en cuivre repoussé, dans l'encadrement d'un émail byzantin, 41.

Paul Diacre ; voy. *Warnefrid*.

Paul le Silentiaire, poëte grec du vi^e siècle ; sa description de l'autel de Sainte-Sophie, 102.

Paulin (Saint), évêque de Nole ; on ne trouve aucune trace de l'émaillerie dans ses écrits, 96.

Pertz (M.), éditeur des *Monumenta Germaniæ historica* ; son opinion sur l'auteur du *Chronicon Venetum*, 22.

Peinture (le mot) et le verbe peindre ont été

employés dans l'antiquité latine pour exprimer des reproductions par la mosaïque, la broderie et le carrelage en pierres de couleur, 105; — il en a été de même au moyen âge, 128.

PEINTURE EN ÉMAIL; voy. *Émaillerie.*

PHÉNICIENS (les) ont-ils pu apporter l'ambre jaune de la Baltique au temps d'Homère, 84 et suiv.; — le prophète Ézéchiel, Hérodote et Strabon ont fourni des notions sur leurs différentes entreprises, 84; — apportent dans le palais d'Eumée en Grèce un collier d'or enrichi d'électres, 86.

PHILIPPE LE BEL, roi de France; émaux de son temps, cités 180.

PHILIPPE DE VALOIS, roi de France; émaux de son temps, cités 179; — dès les premières années de son règne, l'émaillerie en grande vogue, 181.

PHILIPPE DE HEINSBERG, archevêque de Cologne, fait faire la châsse des rois mages, 36, 167; — donne des reliques à des moines de Grandmont, 213; — sa figure reproduite sur la châsse qui les renfermait, 214.

PHILOSTRATE, sophiste grec; description qu'il fait des émaux gaulois, 93; — encore cité 94, 119, 120, 121.

PHOTIUS, patriarche de Constantinople; son glossaire, cité 117.

PHYLACTÈRE; voy. *Croix pectorale.*

PIERRE DE NEMOURS, évêque de Paris, 217.

PIERRE III, abbé de Mausac, 204, 205.

PIERRE V, abbé de Mausac, 204, 205.

PIERRE DE VALERIE, abbé de Mausac, 205.

PLANTAGENET (Geoffroi), comte d'Anjou; c'est à tort que l'on a cru voir sa figure dans la plaque émaillée du musée du Mans, 56, 199; — encore cité, 206.

PLANTAGENET (Henri), comte d'Anjou, reproduit sur une plaque en émail du musée du Mans; description de cet émail, 56; — motifs pour lesquels on doit plutôt y reconnaître Henri que Geoffroi Plantagenet, 199; — sa querelle avec saint Thomas Becket, 197; — il y a lieu de croire que c'est à lui qu'on doit l'introduction de la pratique de l'émaillerie à Limoges, 206; — encore cité 215.

PLINE L'ANCIEN ne reconnaît que deux matières auxquelles le nom d'*electrum* doive s'appliquer, 77; — invoque à tort le témoignage d'Homère en faveur de son interprétation du mot grec *electron* par métal d'alliage, 81; — citations de son *Histoire naturelle*, 77, 81, 83, 84, 86; — il faut attribuer à Pline ou à l'un de ses contemporains l'emploi du mot *electrum* avec la signification de métal d'alliage d'or et d'argent, 89, 91; — les émaux incrustés dans le métal étaient entièrement inconnus de Pline, 77, 91; — à quels peuples appliquait-il le nom de Celtes, 94.

POLÉMON, sophiste de Laodicée; les harnois de ses chevaux étaient décorés d'émaux celtiques, 94.

POTTIER (M. André), auteur du texte des *Monuments français inédits*, cité 56.

POURTALÈS-GORGIER (M. le comte DE); pièces de sa collection, citées 40, 49, 148 et planche D.

PROCOPE, historien grec; ce qu'il dit des richesses dont Justinien dota Sainte-Sophie, 102.

PRUDENCE, poëte latin du IVe siècle; on ne trouve aucune trace de l'émaillerie dans ses écrits, 96.

PYTHÉAS, Grec de Marseille, pénètre le premier dans la Baltique, et fournit des renseignements sur l'ambre, 86.

PYXIS OU CUSTODES, très-souvent exécutées en émail champlevé, 64.

RADEGONDE (Sainte), reine de France; Justin II lui envoie un reliquaire, 106.

RAGENFROID, évêque de Chartres; crosse qui lui est attribuée, 56, 189.

RÉGINALD DE DASSEL, archevêque de Cologne, donne à l'église de Cologne les reliques des rois mages, 167; — encore cité 214.

RÉGINALD, moine, émailleur; châsse des compagnes de sainte Ursule, qu'il exécute, 213; — était-il de Cologne ou de Limoges, 214, 215.

REINAUD (M.), de l'Institut de France; sa traduction d'un passage d'un auteur arabe, 112.

REISKE, savant orientaliste allemand; son indécision sur la traduction des mots χύμευσις et χυμευτός, 113; — sa traduction du mot ἔγκαυσις, 115.

RELIQUAIRES DIVERS; en forme de coffret, du XIe siècle, 52; — en forme de temple byzantin, en émail champlevé, 53; — provenant de l'autel de Saint-Servais de Maëstricht, 53; — très-souvent exécutés sous diverses formes, en émail champlevé, 62; — byzantin provenant de sainte Radegonde, 106; — étaient ordinairement en Orient sous forme de croix gemmées, 145; voy. *Croix.*

RICHARD, prieur du monastère de Saint-Victor de Paris, 196, 197.

TABLE DES MATIÈRES.

RICHE-CHAPELLE, dans le palais du roi de Bavière; objets de son trésor, cités 32.

ROBERT, roi de France; l'orfévrerie de sa chapelle n'était pas émaillée, 169.

ROBERT GUISCARD, duc de la Pouille, de la Calabre et de la Sicile, donne un autel en or émaillé au monastère du Mont-Cassin, 117, 130.

ROGGERS (M. Harry), archéologue anglais; son opinion sur un émail égyptien, 71.

ROMUALD (Saint) passe en France avec le doge Orseolo et l'admet parmi ses solitaires, 192.

SABELLICI, historien du XVe siècle, cité 22.

SAGORNINO ne serait pas, d'après M. Pertz, l'auteur du *Chronicon Venetum*, 22.

SAINT-AMABLE (DE), auteur d'une *Histoire de l'abbaye de Saint-Martial de Limoges*, citée 208.

SAINT-AMBROISE DE MILAN (église de); son autel d'or enrichi d'émaux cloisonnés, 16, 126.

SAINT-GALL (monastère de); calice en émail qui s'y trouvait au XIe siècle, 162; — notice sur sa chronique, 162 note.

SAINTE-SOPHIE (l'église) de Constantinople; son autel en or émaillé, 88, 89, 113; — explication des descriptions singulières que certains auteurs en ont données, 102.

SANSOVINO (Francesco), auteur italien du XVIe siècle, cité 22.

SAUVAGEOT (M.); sa collection, citée 49.

SEPTANTE (les); leur traduction de la Bible, 78; — ils interprètent par ἤλεκτρον le mot *haschmal* d'Ézéchiel, 78; — ce qu'ils entendaient par le mot *electron*, 79, 89.

SIDOINE APOLLINAIRE, évêque de Clermont au Ve siècle; on ne trouve aucune trace de l'émaillerie dans ses écrits, 96.

SIGONIUS, écrivain du XVIe siècle, cité 14.

SILVESTRE (Saint), pape, cité 101.

SMALTUM, mot latin qui signifie émail; on le fait dériver du mot *haschmal*, qui se rencontre dans Ézéchiel, 80; — n'existait pas encore dans la langue latine au commencement du VIe siècle, 104; — c'est Anastase le bibliothécaire qui l'emploie pour la première fois, 126.

SOLTYKOFF (le prince Pierre); objets de sa collection, cités 48, 52, 53, 54, 60, 61, 63, 64, 135, 178, 210.

SOPHOCLE, poëte grec; citation tirée de sa tragédie d'*Antigone*; ce qu'il a entendu par le mot *electron* qu'on y rencontre, 80.

STATUTS DES ORFÉVRES DE SIENNE, cités 180.

SUGER, abbé de Saint-Denis, protecteur des arts, fait restaurer les objets précieux du trésor de Saint-Denis, 169; — il avait accompagné, en 1137, Louis VII en Aquitaine, et aurait connu la fabrique de Limoges si elle avait existé, 174, 189; — il appelle des artistes allemands à Saint-Denis, pour y faire des émaux sur cuivre; conséquence qu'il faut tirer de ce fait, 165, 174, 205, 206, 211, 223; — divers travaux d'orfévrerie et d'émaillerie qu'il fait exécuter, 144, 165, 169, 170, 171, 172, 212; — pièces venant de lui et qui subsistent encore, 149, 170; — le livre sur les actes de son administration doit avoir été écrit peu après les fêtes de Pâques 1147, 212 note; — ses écrits, cités 139, 144, 149, 150, 165, 169, 170, 173, 174, 201, 205, 212, 213.

SUIDAS, grammairien grec; explication qu'il donne du mot *electron*, 89, 118.

TALLIACORE, nom donné, au XIIIe siècle, à l'évangéliaire offert à l'église de Monza par Théodelinde, 45.

TANGMAR, prêtre de l'église d'Hildesheim; renseignements qu'il donne sur la vie et les travaux artistiques de saint Bernward, 160.

TEXIER (M. l'abbé); ses opinions et ses ouvrages, cités 49, 59, 63, 65, 106, 175, 189, 193, 195, 199, 201, 202, 203, 204, 208, 209, 210, 211, 213, 214, 217, 219, 220.

THÉODELINDE, reine des Lombards, fondatrice de l'église de Monza, 13; — peut-on regarder comme véritable la tradition qui veut qu'elle soit la donatrice de plusieurs des bijoux du trésor de Monza, 13; — représentée offrant des présents à saint Jean-Baptiste dans un bas-relief de son temps, 15; — citée encore, 16, 107.

THÉODORE (Saint) reproduit en émail cloisonné sur une plaque byzantine de la collection Pourtalès, 41, et planche D.

THÉOPHANIE, femme d'Othon II, empereur d'Allemagne; détails relatifs à son mariage et à la dot qu'elle apporta, 158; — elle avait attiré à sa cour des artistes grecs, parmi lesquels se trouvèrent des émailleurs, 158, 159, 164, 165.

THÉOPHILE, empereur d'Orient, fait faire des orgues enrichies d'émaux, 108; — envoie une ambassade et des présents à Louis le Débonnaire, 145.

THÉOPHILE, moine, artiste du XIIe siècle; texte

et traduction des chapitres 52 et 53 du livre III de sa *Diversarum artium schedula*, sur la fabrication des émaux cloisonnés, 4 à 8; — il applique le nom d'*electrum* aux émaux cloisonnés, 9 note; — devait vivre vers le milieu du XII^e siècle, 29; — cité encore, 17, 29, 43, 47, 115, 131, 134, 151, 167.

THOMAS BECKET (Saint), archevêque de Cantorbéry, 197, 198.

TOMBEAUX enrichis de pièces de métal émaillé; tombes des enfants de saint Louis, 66 : — celui de Guillaume de Valence, dans l'abbaye de Westminster, 67, 218 : — de Thibault III, comte de Champagne, 174; — de Walter Merton, évêque de Rochester, 218; — de Guillaume de Haric, 218.

TREBELLIUS POLLIO, écrivain latin; citation tirée de son *Histoire des trente tyrans*. 105.

TRÉSOR DE L'ABBAYE DE SAINT-DENIS, notice sur le manuscrit subsistant de l'inventaire de ce trésor, 137 note; — pièces de ce trésor, citées 117, 138, 139, 142 à 145, 149, 150, 153, 156, 170 à 174, 177, 182, 212.

TRÉSOR DU DUC D'ANJOU, frère de Charles V; pièces citées, 177, 178, 183, 184, 220.

TRÉSOR DE CHARLES V, roi de France; pièces citées 44, 141, 142, 151, 154, 178, 179, 183, 184, 220.

TRÉSOR DE NOTRE-DAME DE PARIS; pièces citées 142, 179, 183.

TRÉSOR DE SAINT-PAUL DE LONDRES; émaux qui s'y trouvaient à la fin du XIII^e siècle, 186, 215.

TRÉSOR DE LA SAINTE-CHAPELLE DE BOURGES, cité 185.

TRÉSOR DE LA SAINTE-CHAPELLE DU PALAIS DE PARIS; pièces citées 45, 147, 148, 152, 153, 155, 156, 178, 179.

TRÉSOR DE L'ÉGLISE DE WINDSOR: les émaux s'y trouvent en petit nombre au XIV^e siècle, 186.

TRIPTYQUES de la collection du prince Soltykoff, 52; — celui donné par Charles le Chauve à Saint-Denis, 143.

VALEUR DE LA VAISSELLE D'ARGENT DORÉ ET ÉMAILLÉ, au commencement du XIV^e siècle. 181.

VASES DIVERS ÉMAILLÉS; celui trouvé dans le comté d'Essex, appartenant à l'antiquité gallo-romaine, 50, 93, et planche B; — celui de l'abbaye de Saint-Maurice, 119 : — le ciboire d'Alpais, 57, 214.

VENISE; émaux cloisonnés qui se trouvent dans cette ville, 17; — accueille avec faveur les artistes grecs chassés de l'Orient par la persécution des empereurs iconoclastes, 208.

VÉNITIENS; la nature de leurs établissements à Limoges au X^e siècle et au XI^e, 208; — des émailleurs vénitiens n'ont pu s'établir à Limoges au X^e siècle ni au XI^e, 191, 208.

VEREINIGTEN SAMMLUNGEN (collections réunies), musée d'objets d'art à Munich; bracelets égyptiens en or émaillé de cette collection, 70 et planche A.

VERNEILH (M. Félix DE), auteur de la *Monographie de l'église Saint-Front de Périgueux*; — citation tirée de cet ouvrage, 194.

VERRE COLORÉ, employé en orfévrerie avant la découverte des émaux, 98; — dans les bijoux gallo-romains, 100; — dans la croix que Constantin éleva, 97, 100; — dans la coupe de Chosroès, 44.

VICTOR III, pape; voyez *Didier*.

VIOLLET LE DUC (M.); les tombes en cuivre émaillé des enfants de saint Louis, restaurées sous sa direction, 66.

VIRGILE; passages de ses poèmes où il emploie le mot *electrum*; sens qu'on doit donner à ce mot, 89; — autres citations de l'*Énéide*, 105.

VOLVINIUS, orfévre italien, auteur de l'autel d'or de Saint-Ambroise de Milan, 126.

WALTER DE BLEYS, évêque de Worcester, 217.

WALTER DE CANTILUPE, évêque anglais, 217.

WALTER MERTON, évêque de Rochester; son effigie et son tombeau émaillés, 218.

WARNEFRID (Paul), connu sous le nom de Paul Diacre, écrivain du VIII^e siècle; cité 13, 14.

WAY (M. Albert), archéologue anglais; ses opinions et ses ouvrages, cités 38, 50, 57, 71, 217.

WILLELMUS, émailleur, auteur de la crosse de Ragenfroid, 56.

WILLEMIN, auteur des *Monuments français inédits*; cité 56.

WOOD (Antony); citation tirée d'un Ms. de sa bibliothèque, 217.

ZANOTTO (M.), auteur d'une description de Venise; son opinion sur la Pala d'oro, 23.

ZIANI, doge de Venise, restaure la Pala d'oro, 20, 30.

ZIMISCÈS (Jean), empereur d'Orient; son tombeau d'or enrichi d'émail et de nielle; 114 et 115.

TABLE DES MOTS GRECS.

Ἔγκαυσις; ce mot doit être interprété par *nielle* dans les auteurs byzantins, 115.

Ἐκτυπόω; racine et signification de ce verbe, qui est employé pour exprimer le mode de fabrication des émaux cloisonnés, 89, 109, 114.

Ἤλεκτρον; signification de ce mot dans la langue grecque ; voyez *Electron*.

Θηριακῆς; mot tracé dans l'inscription inscrite au-dessus de la tête de saint Théodore, dans l'émail de la collection Pourtalès, 41.

Ξηρά (τά); mot employé par Cédrénus pour désigner les matières sèches, les oxydes métalliques, qui entraient dans la composition des émaux, 103.

Τηκτά (τά); mot employé par Cédrénus pour désigner les matières fusibles, c'est-à-dire la matière vitreuse, base des émaux, 103.

Τύπος; ce mot est employé pour désigner le cloisonnage d'or des émaux, 88, 89, 102, 103, 114.

Χέω, racine de χῦμα d'où est dérivé χύμευσις, *émail*, 113.

Χρυσίον ἀλλότυπον ou ὑαλότυπον; qualification donnée à l'*électron* par différents glossaires; explication de cette qualification, 88, 89, 104.

Χρυσοχοϊκός; terme employé pour exprimer la fusion de l'émail et du nielle dans l'or, 115.

Χῦμα; ce que signifie ce mot, duquel est dérivé χύμευσις, *émail*, 113.

Χύμευσις; ce mot est employé pour désigner l'émail par les auteurs grecs du moyen âge, 89; — dissertation sur ce sujet, 112 et suiv.

Χυμευτός et Χειμευτός; justification de la traduction de ces adjectifs par *émaillé*, 112 et suivantes.

PLANCHE A.

ÉMAUX CLOISONNÉS ÉGYPTIENS.

N° **1**. Petit épervier à tête humaine, appartenant à la collection des monuments égyptiens du musée du Louvre, reproduit ici dans la grandeur de l'exécution. On le voit dans la vitrine *P* de la salle civile. Cette figure est une représentation symbolique d'une âme *Notice des monuments égyptiens exposés dans les galeries du Louvre,* par M. le vicomte de Rougé, page 76). Nous sommes entrés dans quelques détails sur cet émail à la page 69.

N° **2**. Reproduction, dans la grandeur de l'exécution, de l'un des bracelets appartenant à la collection égyptienne des *Vereinigten Sammlungen* de Munich. Voyez page 70. Ce bracelet, de l'or le plus fin, est à deux brisures; il est décoré, sur le devant, d'une figure de déesse à quatre ailes dont la coiffure, qui parait être le *pschent,* ou double diadème, semblerait indiquer l'épouse divine d'Ammon, nommée à Thèbes **Maut** ou *mère* (*Not. des mon. égyp. du Louvre,* par M. le vicomte de Rougé, p. 102). Les interstices ménagés entre les bandelettes d'or sont remplis par de véritables émaux assez bien conservés, sauf le rouge qui est presque entièrement détruit. Il a été rétabli dans le dessin, afin de laisser à ce beau bijou l'aspect qu'il avait dans sa fraîcheur.

N° **3**. Plan du bracelet dont les deux parties se réunissent au moyen d'une aiguille mouvante passée au travers des trous d'une charnière.

N° **4**. L'une des petites figurines décorant la bande médiale du bracelet dans la partie qui n'est pas vue ici.

Nous devons le charmant dessin du bracelet de Munich à M. le docteur J. H. de Hefner-Alteneck, conservateur des *Vereinigten Sammlungen*. Aucun artiste ne pouvait l'exécuter plus délicatement et plus fidèlement que ce savant. Les beaux ouvrages à figures qu'il a publiés en allemand, sur diverses parties de l'art au moyen âge, sont un sûr garant de sa scrupuleuse exactitude. Nous nous faisons un devoir de les rappeler ici : *Costumes du moyen âge chrétien, d'après les monuments d'art de l'époque; Objets d'art et vaisselle du moyen âge et de la renaissance;* le *Livre des tournois de Jean Burghmaier, d'après les statuts de Maximilien Ier*; le *Château de Tannenberg et ses fouilles;* et *Choix de sculptures principales du moyen âge* photographiées.

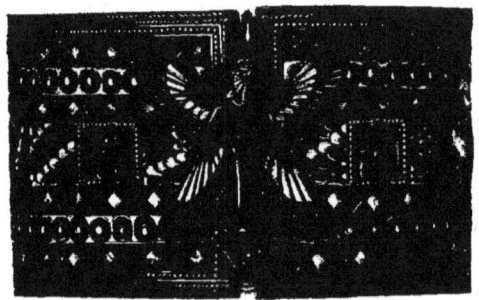

ÉMAILLERIE
Émaux cloisonnés Égyptiens

PLANCHE B.

ÉMAUX CHAMPLEVÉS GAULOIS.

N° **1**. Grande fibule en bronze émaillé, qui servait à attacher le manteau. Elle appartient au cabinet des médailles de la bibliothèque impériale de Paris (n° 4943 de l'inventaire). Cette pièce, qui est reproduite de la grandeur de l'exécution, est fort endommagée; les émaux subsistent encore en assez grande quantité cependant pour faire apprécier la beauté et l'éclat qu'elle devait offrir lorsque, dans leur fraîcheur, ils ressortaient sur le métal doré. Les émaux employés sont le bleu, le rouge, le vert et le blanc, tous opaques. Le rouge formait le fond de la grande case circulaire, le vert le fond de celle du milieu. Ce disque est en rapport parfait avec le récit que fait Philostrate de pièces de bronze enrichies de couleurs qu'on y faisait adhérer par le feu. (*Voyez* pages 49 et 93.)

N^{os} **2, 3, 4, 5**. Quatre fibules de diverses formes, en bronze émaillé, appartenant au musée du Louvre. Elles proviennent de la collection Durand et en portent encore les numéros (E. D., 3435, 3403, 3486 et 3455).

Dans ces pièces, le métal a été fouillé de manière à ne laisser subsister en relief que les traits principaux du dessin d'ornementation; il n'a point été épargné en filets déliés, comme dans les émaux du douzième siècle, pour tracer les linéaments intérieurs du dessin et séparer les différentes couleurs d'émail. Les petites caisses formées par le burin ont été remplies d'abord d'un émail d'une seule nuance, qui a comblé exactement les interstices. Cet émail étant refroidi, l'orfévre y a creusé, sous des contours divers, des excavations où il a mis un émail d'une autre couleur, qui est venu adhérer au premier par la fusion; quelquefois ce second émail a été également creusé pour en recevoir un troisième.

C'est ainsi que, dans la grande fibule n° 1, l'émail rouge qui remplissait la grande case circulaire a été creusé de manière à présenter comme les rayons d'une roue. Ces cavités ont été remplies d'un émail blanc, fouillé à son tour en petits carrés dans lesquels on a introduit de l'émail bleu, ce qui a formé une espèce d'échiquier blanc et bleu sur les rayons de cette sorte de roue.

Dans la fibule n° 3, sur le fond bleu qui occupe tout l'espace champlevé, l'orfévre a d'abord pratiqué des trous carrés où il a incrusté de l'émail jaune; puis il a intaillé ce second émail de petits traits qui ont reçu de l'émail rouge, figurant ainsi une petite fleurette.

N° **6**. Vase en bronze émaillé, trouvé à Bartlow, paroisse d'Ashdon, comté d'Essex (*voy.* p. 50). Il est reproduit ici dans la grandeur de l'exécution. C'était là certainement le plus beau spécimen connu de l'émaillerie gauloise; malheureusement il a péri dans un incendie (*Handbook of the arts of the middle ages and renaissance, translated from the french of Jules Labarte, with notes. Copiously illustrated. London, John Murray,* 1855). On ne voit sur ce vase que trois couleurs d'émail, le bleu, le rouge et le vert. D'après le rapport du docteur Faraday, inséré dans le tome XXVI de l'*Archaeologia*, page 307, le bleu était translucide et dû au cobalt, le rouge était opaque, le cuivre paraissait avoir été doré.

ÉMAILLERIE
Émaux champlevés Gaulois

PLANCHE C.

ÉMAUX CLOISONNÉS BYZANTINS.

La magnifique couverture de livre qui est représentée dans cette planche, appartient à la bibliothèque royale de Munich. Elle doit venir à l'appui de l'histoire que nous voulons retracer des arts industriels au moyen âge, non-seulement pour l'émaillerie, mais encore pour l'orfévrerie et la sculpture en ivoire. Elle offre un très-beau spécimen des pièces d'orfévrerie sur lesquelles les orfévres de l'Occident sertissaient, à l'instar des pierres fines, un certain nombre de ces petits émaux cloisonnés que les Grecs, dès le neuvième siècle, répandaient en Europe, et que les Allemands et les Italiens imitèrent ensuite (*voyez* pages 42 et 115). Nous avons déjà parlé des émaux qui décorent cette couverture de livre aux pages 32 et 160; mais il nous reste à en compléter la description, et à dire quelques mots sur l'âge et l'origine de ce beau monument.

Le manuscrit que protége cette splendide couverture (n° 57 de la notice *Allgemeine Auskunft über die K. Hof- und Staats-Bibliothek zu München*, 1851) a pour titre : *Evangelia de tempore et sanctis per circulum anni*. Il a été écrit vers 1014 pour l'empereur Henri II. Sur les vingt-cinq belles miniatures qui décorent ce manuscrit, il y en a une qui représente le couronnement du saint empereur et de sa femme sainte Cunégonde. Une inscription, gravée sur un listel qui borde l'ivoire, indique encore que cette riche couverture a été faite à l'époque de ce prince; la voici :

> Grammata qui sophie querit cognoscere vere,
> Hoc mathesis plene quadratum gaudet habere.
> En qui veraces sophie fulsere sequaces.
> Ornat perfectam rex Heinrich stemmate sectam.

Ces vers ne sont pas fort clairs ; nous pensons qu'on peut leur donner ce sens : « Celui qui aspire à connaître les livres de la vraie sagesse est heureux de posséder ce volume qui contient la plénitude de la science. Voici ceux qui ont brillé comme les disciples sincères de la sagesse (le Christ et les apôtres figurés dans les émaux). Le roi Henri fait honneur par sa noblesse à la véritable doctrine. »

L'ivoire, que nous croyons sorti de la main d'un artiste grec, a déjà été publié par le R. P. Charles Cahier dans le second volume des *Mélanges d'archéologie*. Sans se prononcer affirmativement sur ce point, le savant archéologue reconnaît que si l'époque de saint Henri a pu produire ce chef-d'œuvre de la toreutique, c'est que l'art allemand avait ravivé alors, par des communications fréquentes avec Constantinople, la grande impulsion que Charlemagne lui avait imprimée. Beaucoup d'autres raisons pourraient être données en faveur de l'origine byzantine de ce bas-relief ; nous reviendrons sur ce sujet intéressant quand nous traiterons de la sculpture en ivoire au moyen âge.

Un listel, qui encadre la bordure d'or, de pierreries et d'émaux, porte en relief les noms des évangélistes. Les quatre pièces qui composent la partie de ce listel qui est à droite ont été interverties et placées en sens contraire à une époque, sans doute, où la pièce aura été démontée pour cause de restauration. En rétablissant ces pièces dans leur ordre, on lit : *Sanctus Ioannes*. On lit également les noms des évangélistes sur les bordures circulaires en or qui encadrent l'ange et les trois animaux symboliques placés aux angles.

Les petits émaux sertis dans la bordure d'orfévrerie représentent, savoir : dans le haut du tableau, au centre, le Christ ayant à sa droite saint Pierre et à sa gauche saint Paul; dans le bas du tableau, au centre, saint Jean le Théologos, à sa droite saint Simon, à sa gauche saint Matthieu; dans la colonne de gauche, saint Philippe, saint Jacques et saint Barthélemi; dans la colonne de droite, saint André, saint Luc et saint Thomas.

La pièce a 45 centimètres de haut sur 33 centimètres de large; le dessin que nous en donnons ici est donc de la moitié de la grandeur de l'exécution. Nous en garantissons la parfaite exactitude.

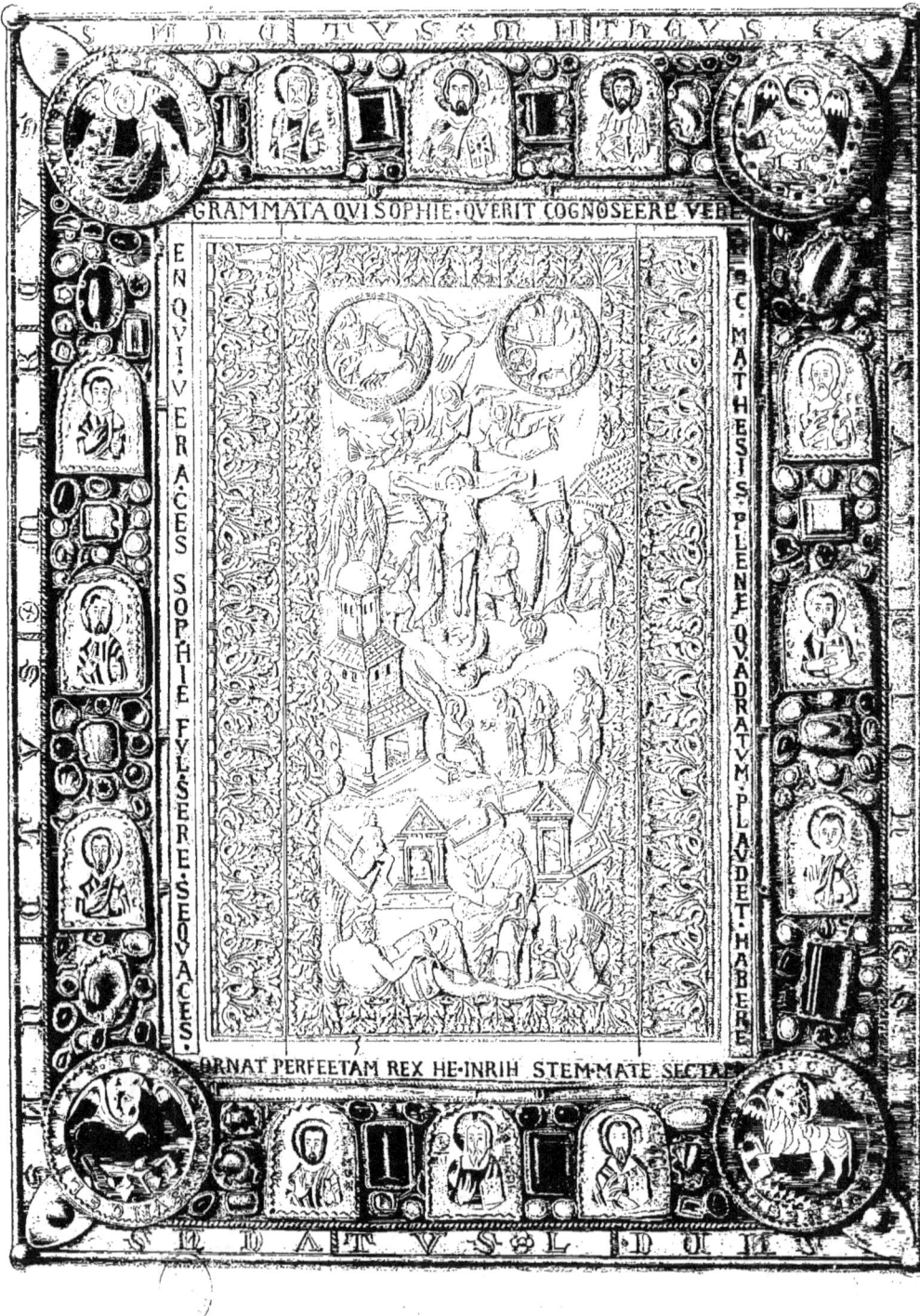

PLANCHE D.

ÉMAIL CLOISONNÉ BYZANTIN SUR CUIVRE.

L'émail qui est reproduit ici, dans la grandeur de l'exécution, appartient à la belle collection de M. le comte de Pourtalès-Gorgier. Nous ne connaissons que les émaux de la Pala d'oro de Saint-Marc de Venise qui le surpassent en dimension.

Nous en avons donné la description page 40, et nous avons expliqué page 118 les motifs qui ne permettaient pas d'assigner à cette peinture une date antérieure au onzième siècle. Il nous reste à fournir quelques notions sur le sujet qui y est reproduit.

Le personnage représenté est saint Théodore Tyron. L'inscription placée en arrière de la tête du saint ne peut laisser aucun doute à cet égard, malgré son incorrection.

Voici comment saint Grégoire de Nysse rapporte la vie de saint Théodore. Il naquit en Syrie ou en Arménie. Il était jeune et nouvellement enrôlé dans l'armée romaine lorsqu'il souffrit le martyre. La légion dans laquelle il servait se trouvait à Amasea, dans le Pont, peu de temps après la publication des édits que portèrent Maximien, Galère et Maximin, pour continuer la persécution excitée par Dioclétien. Dénoncé comme chrétien, Théodore fut amené devant le tribun de sa légion et le gouverneur de la province, qui lui offrirent de le faire prêtre de Cybèle, s'il voulait renoncer à sa foi. Le saint ayant repoussé cette offre et injurié ses juges, on le frappa de verges; puis son corps fut étendu sur un chevalet et déchiré avec des ongles de fer. Après ce premier supplice, on le renvoya en prison; mais, à la suite d'un nouvel interrogatoire, il fut brûlé vif, en l'année 306.

Les Byzantins avaient une grande vénération pour saint Théodore. Son image figurait avec celles de saint Démétrius et de saint Procope sur l'un des six étendards (φλάμουλα) qui étaient portés par paire, autour du trône de l'empereur, dans les grandes cérémonies *Codini Curopalatæ de officialibus palatii Constantinopolitani*, cap. VI).

Une église, sous le vocable de Saint-Théodore Tyron, avait été élevée à Constantinople par le patricien Sphoracius, pendant les règnes d'Arcadius et de son fils Théodose II, au commencement du cinquième siècle. Cette église, ayant été brûlée sous le règne de l'empereur Maurice, fut reconstruite par ce prince (*Georgii Codini excerpta de antiquitatibus Constantinopolitanis. Bonnæ*, p. 82.)

D'après Constantin Porphyrogénète (*Lib. I de Themat.*), le bouclier de saint Théodore était conservé dans l'église de Dalisand, ville d'Asie. Ughelli (*Italia sacra*, II, p. 1025), rapporte, d'après un écrivain contemporain, que le chef de saint Théodore fut apporté à Gaëte en 1210.

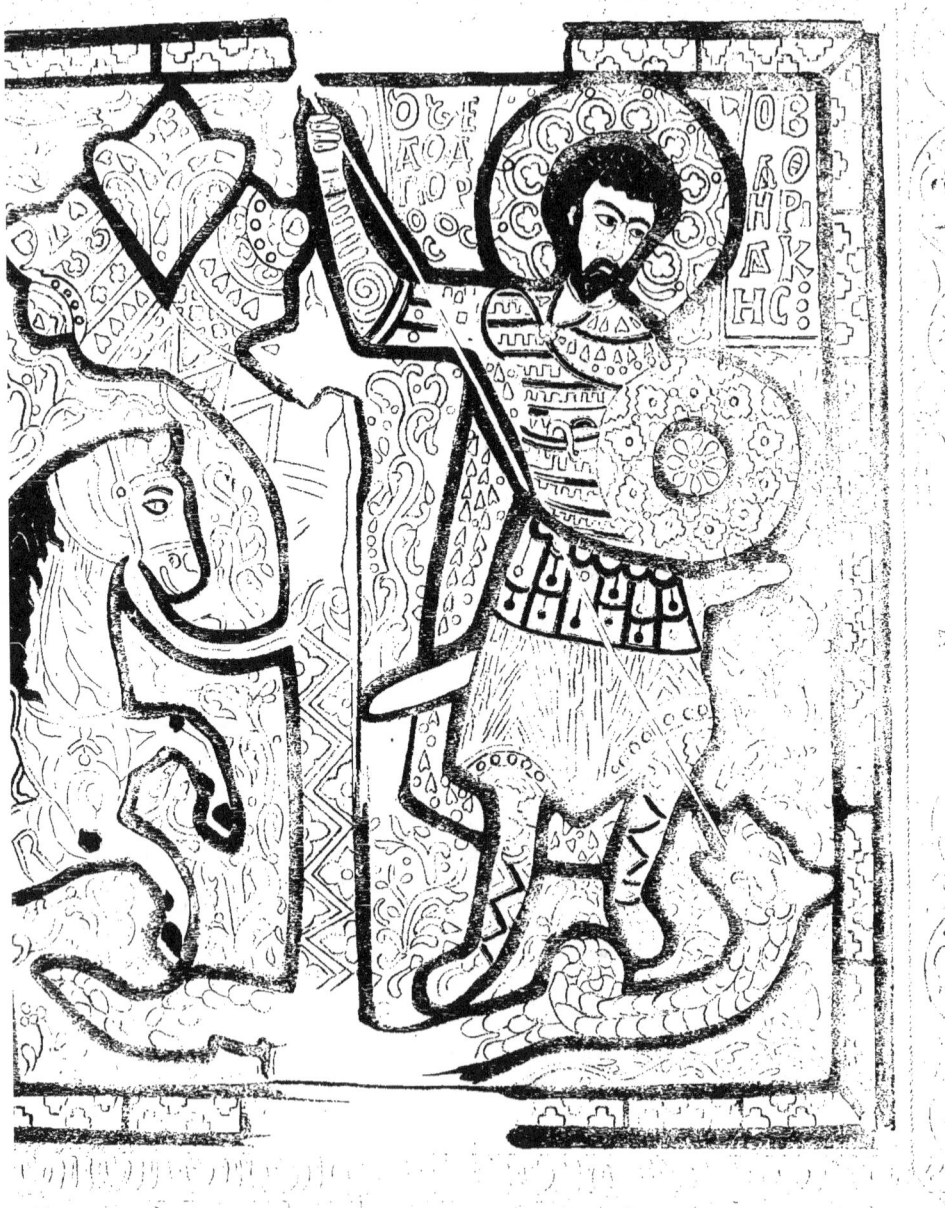

PLANCHE E.

ÉMAUX CHAMPLEVÉS RHÉNANS.

Les autels portatifs existant encore en France, en Angleterre et en Italie, se composent ordinairement d'une plaque rectangulaire de marbre, de porphyre, ou de toute autre pierre dure qui est enchâssée dans une pièce de bois, de trois à cinq centimètres d'épaisseur, entièrement recouverte de feuilles d'or, d'argent ou de cuivre doré enrichies de pierres fines, de nielles ou d'émaux. C'est ainsi que sont exécutés l'autel portatif de la collection Debruge-Duménil, aujourd'hui dans celle du prince Soltykoff, dont nous avons donné la description (*Descript. des obj. d'art de la coll. Debruge*, p. 737), et que M. Viollet-Leduc a reproduit dans son *Dictionnaire du mobilier français*, p. 20; l'autel du trésor de Conques, publié par M. Darcel, avec une excellente notice (*Annales archéol.*, t. XVI, p. 79), et celui du révér. doct. Rock, gravé dans les *Annales archéologiques*, tome XII, p. 113, et dans *The archaeological Journal*, tome IV, p. 245. Mais quand les autels portatifs renfermaient de grandes reliques, ils affectaient la forme d'un coffret ou d'un autel fixe, supporté par des pieds. On en trouve encore plusieurs de cette dernière sorte en Allemagne. Nous avons cité, page 51 et 164, à cause des émaux dont ils sont décorés, celui de l'église du château royal de Hanovre, et celui de la cathédrale de Bamberg, dont nous offrons ici le dessin.

Ce petit monument est en bois de chêne, recouvert de plaques de cuivre doré assez épaisses, qui ont été enrichies d'émaux et de figures finement gravées sur le métal.

La plaque de marbre encadrée dans une bordure de cuivre doré et émaillé qui, dans les autels portatifs que nous venons de citer, compose la totalité du monument, forme ici la table supérieure du petit autel. Cette table se lève et sert de couvercle à un coffret dans lequel les reliques étaient renfermées.

Des figures de séraphins et de chérubins, entièrement en émail champlevé, accompagnent la pierre sacrée qui est entourée de cette inscription gravée sur le métal et incrustée d'émail : « † CHERUBIN. QUOQUE. ET SERAFIN. SANCTUS. PROCLAMANT ET. OMNIS. CELICUS. ORDO. DICENS. TE. DECET. LAUS. ET. HONOR. DOMINE. »

Le pourtour du coffret est décoré de quatorze figures, finement gravées sur le cuivre et niellées d'un émail foncé, qui se détachent sur des fonds bleu-foncé ou bleu-gris bordés d'un filet blanc. Elles reproduisent le Christ, la Vierge et les douze apôtres. On a choisi pour le dessin la face postérieure du coffret, parce qu'elle est moins endommagée que les autres, et qu'elle est la seule où l'inscription gravée sur la corniche ait été conservée. Sur la face antérieure, on voit le Christ et quatre des apôtres; deux figures d'apôtres occupent chacune des faces latérales. La figure du Christ est accompagnée de l'alpha et de l'oméga symboliques surmontés d'une croix. Un oméga se distingue sur le fond d'émail de la figure d'apôtre qui est à droite de la Vierge.

La longueur de la table supérieure de l'autel est de onze pouces six lignes bavarois (0m,28); sa largeur de six pouces six lignes (0m,158); la longueur du coffre de sept pouces six lignes (0m,182); la hauteur totale de l'autel, y compris les pieds, est de cinq pouces dix lignes (0m,141); les émaux du pourtour ont deux pouces deux lignes (0m,052) de haut, sur un pouce six lignes (0m,036) de large.

PLANCHE F.

ÉMAUX CHAMPLEVÉS RHÉNANS.

Les trois pièces que reproduit cette planche proviennent de la toiture d'un reliquaire d'émail, enrichi de bas-reliefs d'ivoire, que possède la collection du prince Soltykoff, et dont nous avons parlé page 53. La pièce polygone fait partie de la toiture de l'une des branches de la croix que forme ce petit édifice exécuté dans le style byzantin. Les deux émaux coniques recouvrent deux des côtes dont est composée la coupole qui le surmonte.

PLANCHE G.

ÉMAIL CHAMPLEVÉ SUR CUIVRE DE LIMOGES.

L'émail ici reproduit est un très-beau spécimen des émaux champlevés dont les procédés d'exécution ont été expliqués page 48. On y a représenté l'un des apôtres, reconnaissable au livre qu'il tient et à ses pieds nus. La figure, entièrement en émail, se détache sur un fond de fleurons ciselés sur le métal. Le dessin est de la grandeur de la pièce.

Elle appartenait à la collection Debruge-Duménil (n° 663 du catalogue); elle fait aujourd'hui partie de celle du prince Soltykoff.

Quelques connaisseurs ont pensé que cet émail provenait de l'école rhénane, et non de celle de Limoges : le style de la figure, l'ornement en entrelacs qui fait bordure et qu'on ne rencontre pas ordinairement dans les émaux de Limoges, militeraient en faveur de cette opinion. Cependant, comme cette pièce ne diffère en rien, quant à l'exécution, des œuvres de Limoges, on peut la donner comme un exemple des émaux qui se fabriquaient dans cette ville à la fin du douzième siècle et dans les premières années du treizième.

PLANCHE II.

DIVERSES SORTES D'ÉMAUX CHAMPLEVÉS EMPLOYÉS DANS L'ORFÈVRERIE.

N° 1. Partie supérieure d'une belle plaque en cuivre doré et émaillé, de 30 centimètres de haut sur 22 centimètres de large, qui appartenait à la collection Debruge-Duménil n° 952 du catalogue, et se trouve aujourd'hui dans celle du prince Soltykoff. Nous renvoyons à la page 175 où nous avons parlé de cette pièce, et à la page 47 où le mode d'exécution des émaux est expliqué. Le dessin est de la grandeur de l'exécution. L'échelle placée sur le côté n'est qu'une fraction du mètre divisé en centimètres.

N°⁸ 2, 3. Deux médaillons, en émail champlevé sur argent, que nous avons cités page 176, comme exemple des émaux dont le sujet était rendu en couleurs d'émail ainsi que le fond, sauf les carnations. Ces médaillons, représentant deux apôtres, appartiennent au musée du Louvre (n°⁸ 90 et 91 de la notice). Ils sont reproduits ici dans la grandeur de l'exécution. Le temps a fait disparaître en grande partie la dorure de l'argent; nous l'avons rétablie dans le dessin, afin de laisser à ces objets l'aspect qu'ils avaient dans l'origine.

N° 4. L'écu de France, aux fleurs de lis sans nombre sur champ d'azur, qui existe au bas de la monture en argent doré d'un très-beau camée antique, représentant Jupiter debout, avec un aigle à ses pieds. Ce camée, donné par Charles V à la cathédrale de Chartres, appartient aujourd'hui au cabinet des médailles de la bibliothèque impériale de Paris. L'inscription qui surmonte les armoiries ne peut laisser aucun doute sur l'origine et l'époque de la confection des émaux : « CHARLES. ROY. FILS. DU. ROY. JEHAN. DONNA. CE. JOUYAU. L'AN. M. CCC. LXVII. LE. QUART. AN. DE. SON. RÈGNE. » Les fleurs de lis ont été découpées et épargnées sur le métal, et l'émail bleu fondu dans les interstices. Nous avons parlé, page 176, de cette application de l'émaillerie champlevée à la reproduction des armoiries.

N°⁸ 5, 6. Deux des émaux décorant le piédestal qui supporte la statuette de la Vierge en argent doré qui fut donnée, en 1339, à l'abbaye de Saint-Denis, par Jeanne d'Évreux, femme de Charles le Bel. Cette origine est constatée par l'inscription gravée sur le socle : « CETTE YMAGE DONNA CÉANS MADAME LA ROYNE JEHNE D'EVREUX, ROYNE DE FRANCE ET DE NAVARRE, COMPAGNE DU ROY CHARLES, LE XXVIII JOUR D'AVRIL MCCCXXXIX », par quatre écussons portant les armes particulières de la reine Jeanne, qui sont exécutés en émail sur le socle, et par l'inventaire, dressé en 1534, du trésor de l'abbaye de Saint-Denis. L'émail n° 5 (n° 144 de la notice des émaux du Louvre) représente l'adoration des mages; l'émail n° 6 (n° 146 de cette notice), la fuite en Égypte. Nous avons expliqué page 182 les procédés d'exécution de ces fines gravures à intailles émaillées, se détachant sur un fond d'émail semi-translucide.

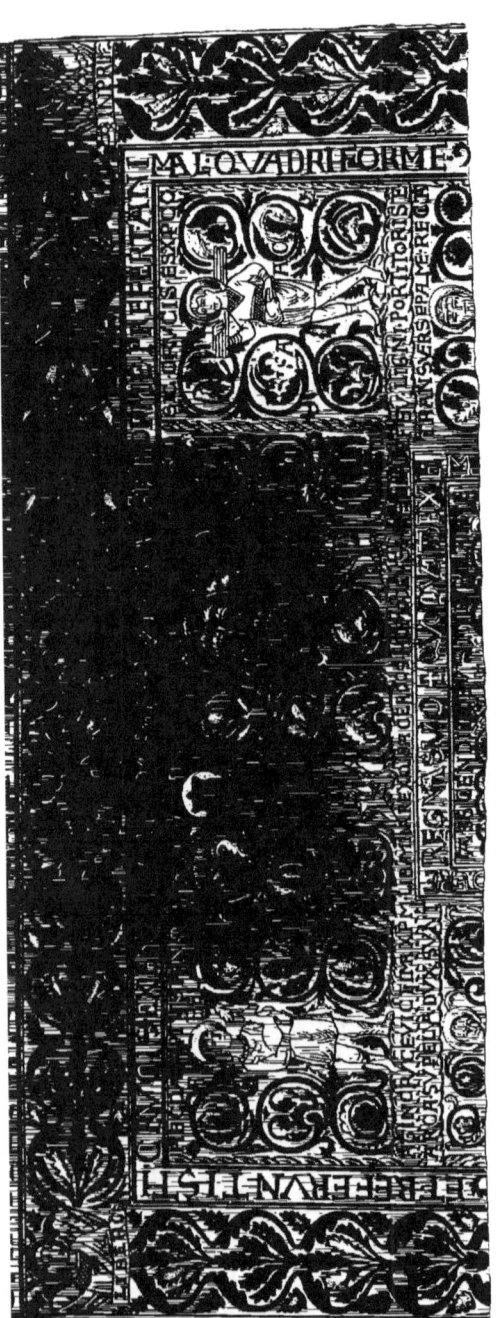

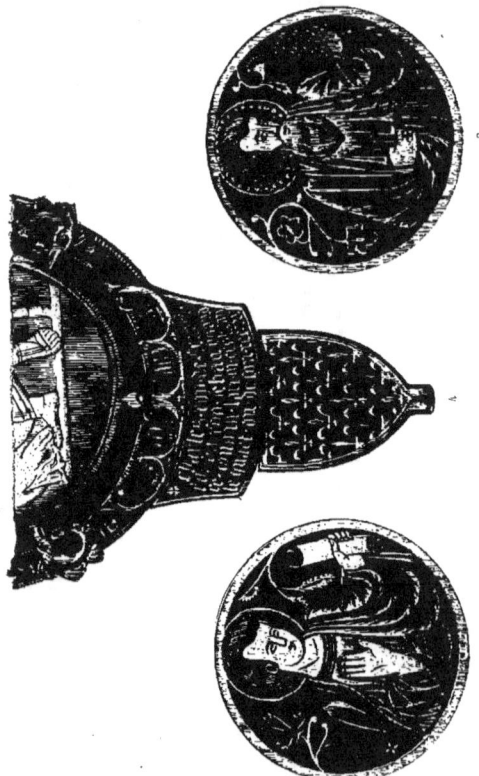

ÉMAILLERIE.

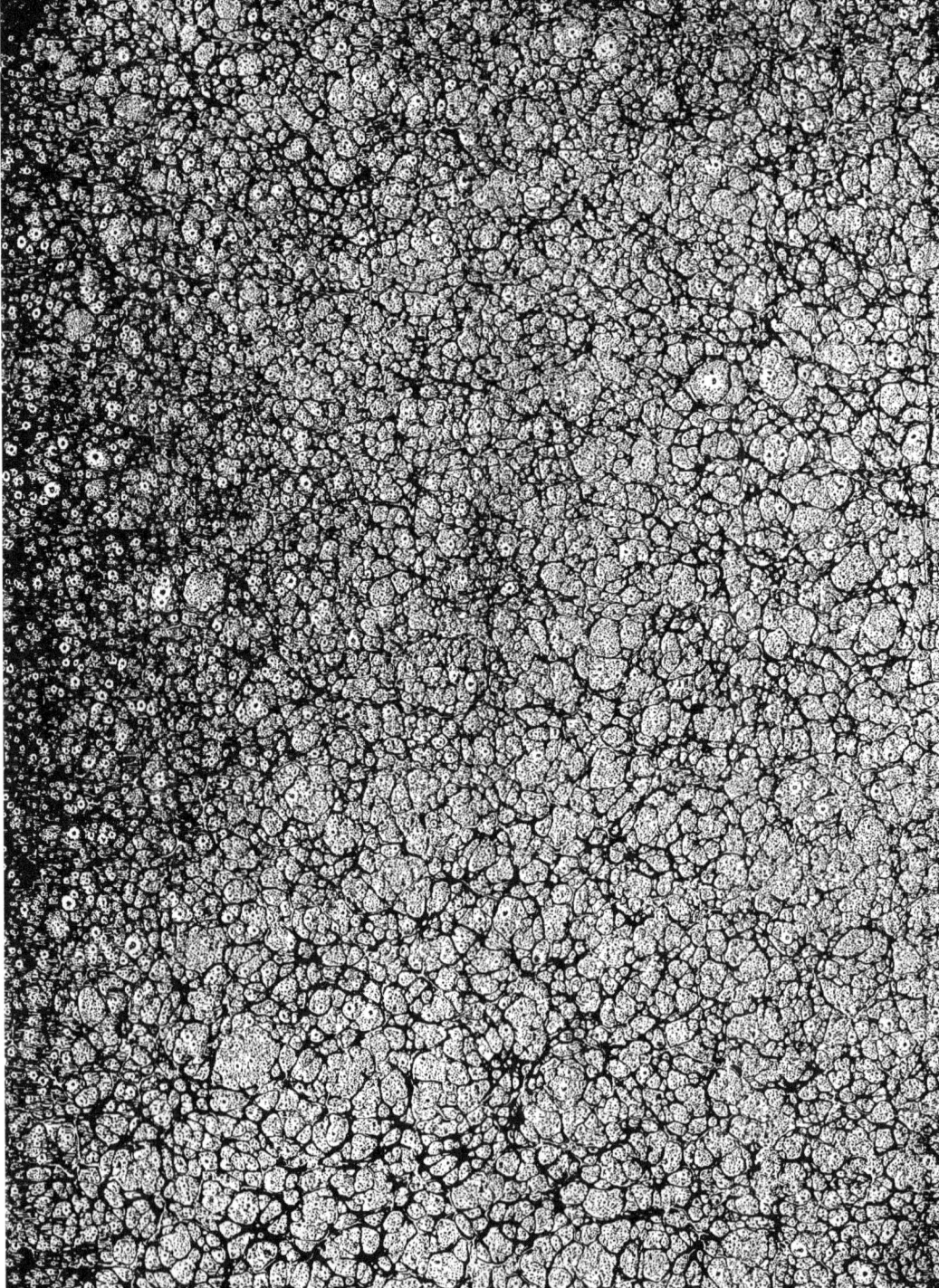

www.ingramcontent.com/pod-product-compliance
Lightning Source LLC
Chambersburg PA
CBHW071629220526
45469CB00002B/532